bon temps 風格生活╳美好時光

就愛家設計

居家設計・裝潢・DIY・改造・花藝・買物・省錢絕技大公開，輕鬆打造舒適風格窩

作　　者	葛蕾思・邦尼（Grace Bonney）
譯　　者	謝雯仔
主　　編	曹　慧
美術設計	比比司設計工作室
行銷企畫	蔡緯蓉
社　　長	郭重興
發行人兼出版總監	曾大福
總　編　輯	曹　慧
編輯出版	奇光出版 E-mail: lumieres@bookrep.com.tw
發　　行	遠足文化事業股份有限公司 http://www.bookrep.com.tw 23141新北市新店區民權路108-1號4樓 電話：（02）22181417 客服專線：0800-221029　傳真：（02）86671065 郵撥帳號：19504465　戶名：遠足文化事業股份有限公司
法律顧問	華洋法律事務所　蘇文生律師
印　　製	凱林彩印股份有限公司
初版一刷	2013年11月
定　　價	500元

DESIGN*SPONGE AT HOME
Copyright © 2011 by Grace Bonney
Published by arrangement with Artisan, a division of Workman Publishing Company, Inc., New York.
Through Big Apple Agency, Inc., Labuan, Malaysia
Traditional Chinese translation copyright © 2013 by Lumières Publishing
ALL RIGHTS RESERVED.

國家圖書館出版品預行編目（CIP）資料

就愛家設計：居家設計・裝潢・DIY・改造・花
藝・買物・省錢絕技大公開，輕鬆打造舒適風格
窩／葛蕾思・邦尼（Grace Bonney）著；謝雯仔譯.
– 初版. – 新北市：奇光出版：遠足文化發行, 2013.11
　面；　公分

譯自：Design*Sponge at Home

ISBN 978-986-89809-1-4（平裝）
1.室內設計 2.空間設計

967　　　　　　　　　　　　　　　102018634

葛蕾思‧邦尼 Grace Bonney 著　謝雯伃 譯

Design*Sponge at Home

Contents

推薦序	強納森・艾德勒	005
前　言	葛蕾思・邦尼	006
PART ONE	居家設計搶鮮看	008
PART TWO	DIY計畫	196
PART THREE	DIY基本功	276
PART FOUR	花藝教室	296
PART FIVE	改造前&改造後	318
附錄一	好物哪裡買	372
附錄二	居家裝潢計畫提供者	378
◆◆◆ 圖片版權出處		381
◆◆◆ 致謝		382

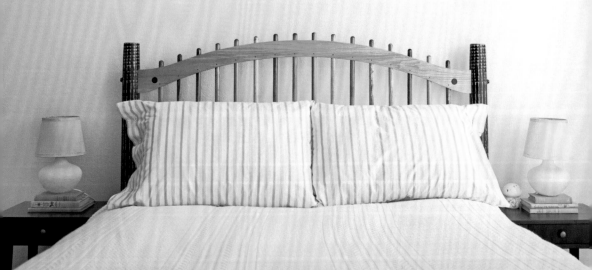

推薦序

強納森‧艾德勒（Jonathan Adler）
美國陶藝家暨設計師

　　葛蕾思‧邦尼開始寫部落格時，還是個孩子。她那時太過年輕，根本不了解自己的部落格竟然有那麼大的威力，創造出一群風格戰士，透過想像力和實作，改變他們的居住空間、使用物件、甚至是人生。她真的年輕到無法想像她的部落格會變得這麼有影響力，這麼重要。她的Design*Sponge是我每天（好啦，其實是每小時）必讀的部落格，整個設計界也一樣，改變了居家布置的遊戲規則，在今日設計界成為決定性聲音，但仍舊堅守著樂觀、易上手的本質。

　　你手中捧著的這本超值好書，滿滿384頁全是祕訣、靈感與賞心悅目的圖片，完美地捕捉了這個時代的風格。這本書提醒我們，設計關乎於靈感，而非炫富。設計與自我培力、自我表達和膽識有關。

　　我想，葛蕾思與我屬於同一類人。1993年，我辭去工作（好吧，老實說：當時我丟了好幾個工作，成了無業遊民），開始創作陶藝，希望自己繼續忠於結合時髦及樂觀的創作觀，那我一定會成功。我根本不知道自己到底在做些什麼，創作之路真的既艱困又孤單。18年過去了（天呀，那真是一段漫長的歲月），我曾經經歷過高峰，當然也有低潮。那段時間很有趣，但如果有Design*Sponge的指點，那我勢必能夠更輕鬆度過整段時間。

　　葛蕾思開始經營Design*Sponge時，以為自己只是開創了一個設計部落格。但她開啟的不僅是部落格，而是革命。現在，這股革命的聖經誕生了。

　　葛蕾思‧邦尼萬歲！Design*Sponge萬歲！革命萬歲！

前言

葛蕾思・邦尼，Design*Sponge創辦人，本書作者

九年前，當我坐在電腦前，根本不知道當我按下鍵盤，在螢幕上出現「送出」後，人生會有什麼改變。我會開始寫部落格「Design*Sponge」，是因為我想和像我這樣的人有所連結，也就是喜愛設計，想讓居家空間具有個人風格的族群。

我一直相信，偉大的設計並不一定都是高價品，也不一定得假專家之手。當我開始寫部落格時，我兩者皆無，只是在部落格上自顧自地開心聊著一些我最喜歡的事：一張經典的伊姆斯（Eames）紅椅、一些法國的精緻層架，還有我在一場學生設計展中偶然發現的手工木頭咖啡桌。雖然一開始沒有人加入討論，我仍然很高興有個地方能讓我表現對於設計和裝潢的熱愛。這讓我覺得自己比較不像是聚會中淘淘不絕談論各種時髦壁紙的怪女孩。

後來，我發現自己並不孤單。幾個禮拜下來，我的部落格收到大批留言和電子郵件；我覺得自己正在跟一個過去從不知道是否存在的社群溝通。我們開始在線上討論那些我以為只有我一人感興趣的事物：某部電影中出現的絕妙沙發布料；我最喜歡的糖果上吸睛的包裝紙（如果能在房間裡運用這種顏色組合，該有多棒）；還有歷史悠久老宅的寬版木地板，那是我夢寐以求的住處。後來，這些對話延伸為網站上更大篇幅的討論，我們分享起家具和油漆的祕訣，組成了一個線上支持系統，分享嶄新友誼、創意和數不盡的靈感。

現在，我每天早上起床，就會迫不及待和人數多到能夠塞滿整個麥迪遜花園廣場的讀者一同分享設計新聞和靈感。（要是我們真的每天能在麥迪遜花園廣場聚會，該有多好？）對我來說，這絕對是一份夢想中的工作。

我在維吉尼亞州的維吉尼亞灘長大，父母總是鼓勵我要多嘗試新鮮事物。對我而言，這表示要盡快逃離維吉尼亞州，到紐約大學修讀新聞學。身為大學新鮮人，我曾幻想過身為記者的刺激未來。我會成為報紙記者，過著《慾望

城市》中凱莉般的生活（當然也要和她一樣，收藏數量可觀的鞋子）。

但是，一開始幾年的大學生活並不如我的想像。我發現自己很快就對報社記者的世界感到幻滅，那個世界比我想像得更為官僚及競爭激烈。因此，我搬回了維吉尼亞州，轉學到威廉瑪麗學院（College of William & Mary）。威廉斯堡和紐約不同，活動不多，但是轉學後，面對著不同景色，對找尋自我有很大幫助。

我原本想落腳在該校的英文系，最後卻轉進藝術系。我在那裡學會了版畫，修讀了藝術史。在課堂空閒時間，我會回到宿舍，窩在沙發上看我最喜歡的節目，旅遊生活頻道（TLC）的《裝潢大風吹》（Trading Spaces）。起初，這節目只是我用來紓解壓力的方式，但很快我就發現，它激起了我重新裝潢宿舍的想法，我還因此頻頻向教授探問各種關於室內設計和家具設計的歷史。

幸運地，我遇到了伊莉莎白・皮克（Elizabeth Peak）這位很棒的教授，她給了我一大疊關於家具設計、裝潢和產品設計的書籍。她還特別向我介紹幾位女性設計師的作品，像是蕾・伊姆斯（Ray Eames）和佛羅倫絲・諾爾（Florence Knoll）等人；我從她們的作品得到許多啟發。畢業後，我搬回紐約，在一間代表數個家具及設計領域公司的小型公關公司找到工作。

有一天，我和當時的男友亞倫（Aaron）正在吃早午餐（他現在成為我丈夫，也是經營Design*Sponge的夥伴），興高采烈地討論起房間的色板，還有我對這些東西的熱愛。就在那時，亞倫有了個想法：「嘿！妳想過開始寫與設計有關的部落格嗎？或許妳可以用這個部落格來練筆，也可以當成作品集，等哪天你要應徵雜誌社的工作時就派得上用場？」興奮地討論了數小時之後，我登錄上Blogger.com，成立了我的第一個部落格。我把部落格取名為Design*Sponge，因為我就是這樣的人：一個

貪得無饜的傢伙，像海綿一樣，想把看見的每個設計點子都吸收進去。很快地，我開始動筆寫自己的第一篇部落格文章。

剛開始寫作設計部落格的前幾個月，有點寂寞。網路上只有零星幾個設計相關的部落格，設計界的線上讀者也沒有現在那麼多。但是，我一點也不在乎，因為我喜歡擁有一個出口，讓我能夠書寫我的熱情。況且，我寫的這種設計，是無論預算多寡都能擁有的設計，當時我還沒在哪個設計或居家雜誌看過這種介紹。

在我早期的部落格文章中，有很大一部分是關於我的後院，也就是紐約布魯克林的設計景觀。下班後，我常會把數位相機放進包包裡，上街尋找很酷的設計店家和學生作品展，然後寫在部落格上。當時，布魯克林區的設計景觀正開始勃興。就是這股極具創意的景象，還有大眾對這種設計景觀的興趣，為Design*Sponge帶來了第一批讀者。

讓我驚訝的是，新讀者源源不絕湧入，他們渴望了解那些意想不到卻又方便操作的設計點子，那些貼近他們需求的設計。此外，他們也希望更了解設計背後的靈魂人物，於是那些美妙居家空間和設計產品的創造者便成為這個網站的支柱。隨著Design*Sponge持續擴張，我發現只靠一己之力無法完成這一切，至少如果我想小睡一會，絕不可能獨力管理網站。於是在2007年，也就是創站後三年，我重新設計網站，聘用了第一批編輯，添加DIY專區，教讀者如何製作字母印花露營毯，用回收舊酒瓶製作燭台等。此外，因為我個人對於美食及烹飪越來越感興趣，也增加了一個單元，列出我心愛設計師的美味食譜。從那時起，網站開始自然擴張。我們聘請助理編輯來回應室內設計、設計史以及花藝園藝設計等領域的問題。而我認為無論出自何處，只要是好設計就應該受到讚許，所以又添加了「城市指南」單元，涵蓋的城市，近至紐約布魯克林，遠至紐西蘭的奧克蘭。2008年，經濟開始衰退，每個人都勒緊褲帶過日子，我決定在部落格增加平價消費專區，介紹單價100美元以下的產品。有一天，我突然意識到，原本是我個人部落格的網路空間，已經開始變成我一直想要閱讀，也想投身其中工作的設計雜誌。

雖然我喜愛網路帶來的速度和立即性，但在網路上卻無法複製，手邊有一本實體書，能夠隨意翻摺，在中意的內容上用書籤做上記號的經驗。許多部落格讀者要求我將網站內容集結成冊，讓他們能夠翻閱最喜歡的居家設計，或是在雨天時能按圖索驥來個DIY。透過這本書，我想要重新做出我們在網路上所努力創造的興奮感、靈感和動力，只是這一次是透過印刷書頁。本書的Part 1「居家設計搶鮮看」著重於我個人最愛的娛樂之一：一窺一些我見過最能激發創意的室內空間。不論是位於倫敦的公寓，還是洛杉磯的1950年代平房，從許多不同的形狀、大小和風格中，都能夠讓你得到靈感。本書所展示的每個居家空間，都是一般人在自己家中也能模仿的。除了裝潢及改裝的實用祕訣之外，你也能夠學到諸如切斯特菲爾德釘扣沙發（Chesterfield sofas）和哈德遜灣毯（Hudson's Bay blanket）等經典設計背後的故事。等你讀完整本書，你會對家中荷蘭門（Dutch doors）上的細頸大瓶（demijohns）和托利斯（Tolix）金屬椅所製造的視覺美學有更多了解。

要創造出夢想中的住家，靈感和知識只是入門，所以在本書的Part 2「DIY計畫」和Part 3「DIY基本常識」，我們教你如何捲起袖子，實際操作。這一部分著重在各種DIY計畫，所有DIY項目都是我們編輯團隊，還有像你這樣的讀者所設計並實際操作過的。（我有個週間下午做的一組襯墊床頭板也在其中）。接著在Part 5「改造前&改造後」，我從Design*Sponge最受歡迎的單元之一得到靈感，展示我最愛的改造前&改造後照片，順道提示如何將從跳蚤市場買來的寒酸衣櫃，改造成設計亮點等小撇步；當然也會提到一些大型計畫，像是教你如何把陰暗的廚房變成烹調和娛樂的時髦空間。

沒有我的部落格編輯和忠實讀者的幫忙，這本書不可能付梓。Design*Sponge的讀者可說是網路上最有創意也最熱情的一群網友；我希望這本書能夠成為他們和所有設計迷的工具書，幫助他們把創意和個性帶入居家生活。

PART ONE

{ 居家設計搶鮮看 }

　　我剛開始寫部落格時，寫了許多我深深喜愛，且激發我靈感的物件，像是兄弟檔設計師布胡雷克兄弟（Ronan and Erwan Bouroullec）的方型花瓶，還有既復古又摩登的Tivoli收音機。但在不久之後，我開始邀請讀者一同「偷窺」我最愛的藝術家艾美・盧佩爾（Amy Ruppel）位於奧勒岡州波特蘭市的住家。雖然那篇部落格文章只秀了一張照片（玄關桌上的蔓藤花飾），讀者卻非常興奮，要求我在部落格分享更多居家實例。接下來的幾個星期內，我收到數百則可刊登在Design*Sponge的居家範例。於是，我們首個真正的專欄誕生了，取名為「居家設計搶鮮看」。

　　有些住家擁有不可名狀的特質，讓我深深著迷。吸引我的可能是牆壁的特殊色彩、織品的巧妙搭配，或是精巧的家具擺設，都讓我想立刻搬進去。當我與「居家設計搶鮮看」編輯艾美・阿薩里托（Amy Azzarito）和安・迪梅爾（Anne Ditmeyer）一起挑選可寫進專欄的住家時，我看重的是一種無形的能力，能讓讀者產生共鳴，激發他們想改變自己的居家裝潢。我相信，對靈感的追求是不論空間形狀及大小的，這種追求讓我們造訪了許多美妙空間，小至不到500平方英尺大，大至超過5000平方英尺。在每一次的居家設計搶鮮看，我們希望展現創意十足的人是如何裝潢空間，無論是在臥房牆上漆上彩虹壁畫，還是將老舊的新英格蘭教會改裝成迷人的居家和藝術工作室，都能從中反映各自的個性。

　　我們希望這些居家空間也能與你對話，激發你嘗試一些新點子，或是用新的角度眼光檢視你的空間。我也利用這些居家空間做為切入點，簡短介紹設計史和居家設計祕訣。此外，我們的特約作者，在布魯克林區Saipua花藝工作的莎拉・雷哈南（Sarah Ryhanen）從幾個我最喜愛的居家空間中找到靈感，設計出插花作品，同時也附上在家重製這些花藝作品的步驟。本書的Part 4「花藝教室」，還有Design*Sponge網站上「居家設計搶鮮看」專欄，都是要幫助你改造自己的家，不論空間大小，變成一個讓你開心，且反映你真實個性的地方。

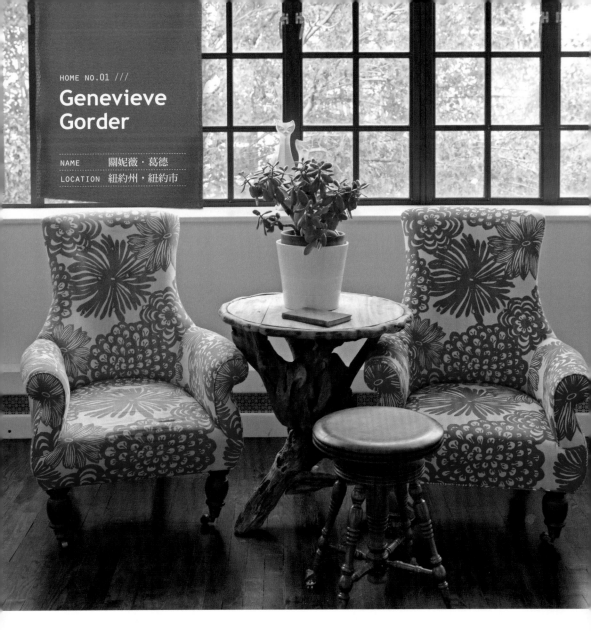

從家飾店Anthropologie買來的紅白相間亞斯德椅（Astrid Chair），為陽光充足的客廳增添明亮色彩。關妮薇從祖母那兒傳承的鋼琴凳用來當成邊桌，聚會時，也能成為額外的座位。

我老早就是室內設計師關妮薇‧葛德的粉絲。事實上，激勵我進入居家和家具設計的，就是她在旅遊生活頻道《裝潢大風吹》節目擔任原創設計師時，為節目所設計的絕妙苔蘚牆。關妮薇主持過好幾個居家裝潢的電視節目，像是在《親愛的關妮薇》（Dear Genevieve），幫來信觀眾解決各種設計問題；在《小鎮大變身》（Town Haul）幫小鎮商店和公司進行改造工程。目前，她與丈夫及女兒住在紐約市雀兒喜區的一棟漂亮公寓。由於出身自美國中西部，她從明尼蘇達州老家的老學校和老房子借用了一些復古元素來裝飾這棟紐約公寓。

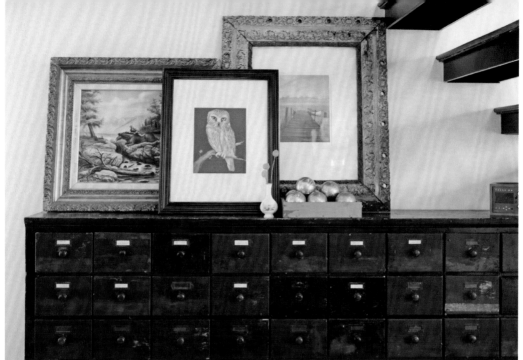

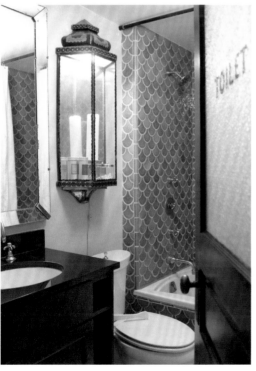

1

2 3

1　從緬因州一家釣魚用品店找到的抽屜櫃，在她家客廳有了新生命。

2　利用二手舊物瞬間為空盪空間添加歷史感及個性。關妮薇在一樓浴室裝了明尼蘇達一所公立學校淘汰的舊門；而牆上魚鱗狀的浴室磁磚則來自曼哈頓的Kaleidoscope Tile。

3　曼哈頓的戶外空間相當局促，所以關妮薇把陽台改裝成都會綠洲，放了一張木頭沙發床，搭配上棉質帆布椅套。

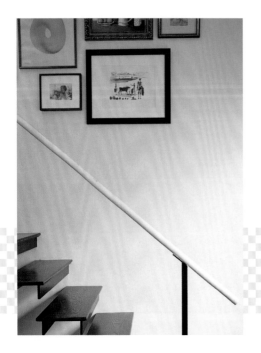

＜＜＜ 階梯牆面提供營造斜角藝廊的絕佳機會。

為各種收藏創造一致感

利用顏色相近的畫框，將不同作品
的色調調整成相近色調。如果你不
喜歡全都採用類似畫框，可選擇擁
有同樣色彩元素的不同作品，如此
每件作品的色彩便能相互呼應。比
如，如果你有一幅紅色背景的畫
作，在它旁邊擺放一小幅畫中有紅
色線條或其他紅色元素的作品，這
樣就能讓兩幅畫相互呼應，製造出
流動感。

1 2 3　　1　不是只有畫作和相片能夠掛在牆上。關妮薇把她在一家當地商店找到的乾燥枯根馬齒莧，當成天然雕
　　　　　刻作品，掛在女兒的臥房。

　　　　2　摩洛哥風味的床單為主臥室增添一絲精緻感。利用大膽的印花圖案為小空間增添視覺趣味，而不會壓
　　　　　過整個房間。

　　　　3　環顧關妮薇家中，常出現出奇不意的小細節。像這個在舊貨店買來的明尼蘇達公立學校門把和鐵門，
　　　　　每每會挑起訪客的好奇心，開啟話題，讓他們能更了解在關妮薇童年時光中占重要地位的場所。

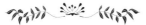

古董&二手店

關妮薇‧葛德喜愛在下列幾間店尋找極佳的古董家飾。

◆ Architectural Antiques　明尼蘇達州，明尼亞波里　www.archantiques.com
◆ Material Culture　賓州，費城　www.materialculture.com
◆ Portland Architectural Salvage　緬因州，波特蘭　www.portlandsalvage.com
◆ Olde Good Things　紐約州，紐約　www.oldegoodthings.com
◆ Liz's Antique Hardware　加州，洛杉磯　www.lahardware.com

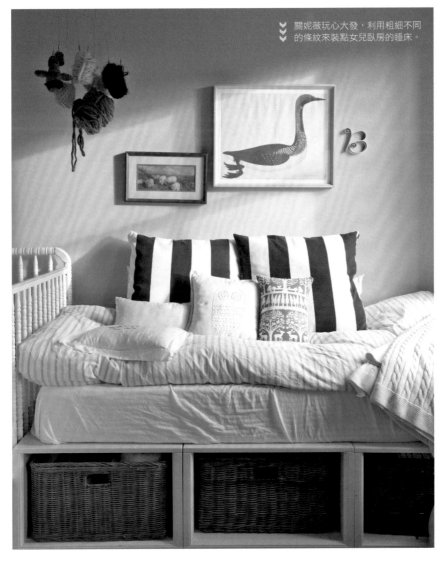

關妮薇玩心大發，利用粗細不同的條紋來裝點女兒臥房的睡床。

Dan Perna & Kin Ying Lee

NAMES　丹‧佩納 & 李金鶯
LOCATION　紐約市，布魯克林

這間公寓為我們示範如何將工業家具和溫暖的木頭家具並置於同一空間。柚木餐桌搭配上金屬椅和古董金屬籠燈，為全家人創造出獨特的用餐空間。

時尚品牌Madewell首席設計師李金鶯和她的丈夫丹‧佩納和兩名子女伊莎貝拉（Isabella）和馬可（Marco）一同住在布魯克林陽光充足的公寓。整棟公寓是從舊吉他工廠改裝，他們將兩間公寓打通成一個較大的空間，以容納家庭生活和居家設計工作室所需。這個光線充足的住家可觀賞到曼哈頓的天際線。在整棟建築的工業基調下，透過巧思，洋溢溫暖風格。

經濟實惠的層架

利用便宜材料打造出比原先更高級的感受，且為空間增色，金鶯和丹的書房做了良好示範。如果你的房間有整面牆要訂上層架，可以考慮L形架（許多五金行都可買到），在上方放外頭撿拾回來或是在舊貨店買來的木板。試著把L形架塗上與牆壁一樣的顏色，這會讓書架有「漂浮」感。

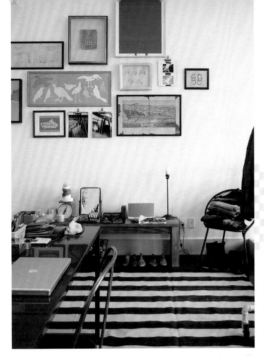

金鶯和丹兩人共用的設計工作室示範了夫妻兩人如何共享美感。兩位設計師都喜愛刺繡和手工家具。他們也收集日常實用物件。樓上工作室收藏許多復古辦公用品、家具和丹寧牛仔褲（這是Madewell的一大強項）。

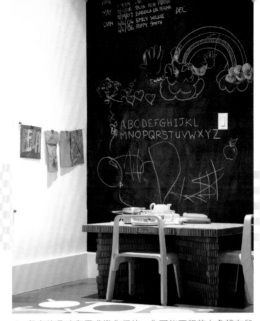

兒童的品味和需求變化很快，你可能不想花太多錢在兒童專用的家具上。那為何不試著自己做呢？丹用報廢硬紙箱做了這張兒童桌。他甚至把硬紙箱內部波浪狀的嵌板拿來做為裝飾細節。房間的黑板牆則讓孩子們用自己的塗鴉和寫字來裝飾房間。

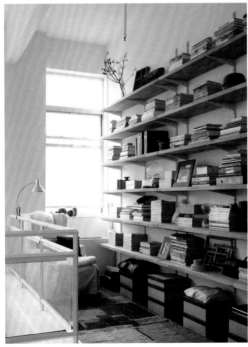

原先閒置的樓上走廊搖身一變成為閱讀區。置物架造價便宜，用IKEA的層板改裝而成。閱讀區的地板鋪的不是較大塊的毛皮地毯，而是一塊塊日式手染方巾。

選擇把客廳牆面漆成深灰色，可能有點冒險，但是深色牆面如果搭配合宜裝飾，可增加空間的豐富度。

金鶯的木頭矮櫥是從eBay挖寶來的戰利品，為牆壁顏色添加溫暖色調。她用了一點技巧，甚至把最平凡的家飾變得特出：帆布折疊椅放一疊摺好的羊毛毯，一旁的玻璃花瓶則插滿從金鶯最愛的花店，Sprout Home買來的棉花枝。

請見p.118，一窺Sprout Home創辦人泰拉·海勃（Tara Heibel）的居家祕密。

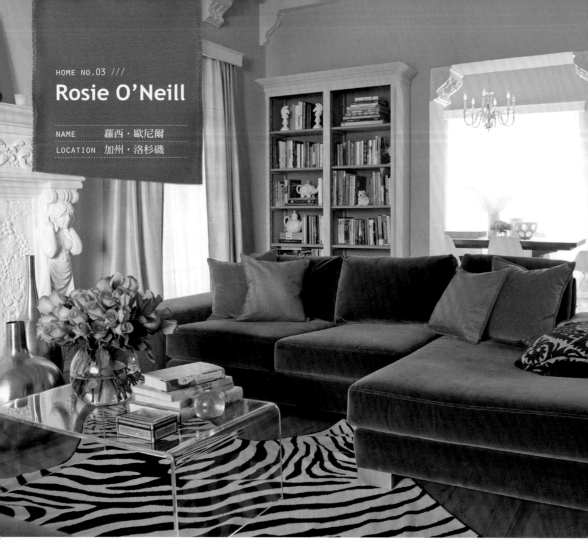

˄˄ 一開始，蘿西並不想在客廳裝潢中加入斑馬紋地毯，擔心這種紋路過於大膽。琪夏妮向她保證，斑馬紋地毯和淺灰色
˄˄ 牆面，還有沙發灰藍色的天鵝絨襯墊的色彩都能協調並存。現在，她最喜愛客廳的特點就是這張斑馬紋毯。

蘿西‧歐尼爾還是小女孩時就幻想能住在「真人大小的夢幻芭比屋」。所以長大後在洛杉磯美泰兒（Mattel）公司找到令人豔羨的工作，成為負責芭比娃娃行銷的經理，也就不足為奇。她的下一步，就是要打造夢想中的住家。當她發現光線充足、充滿歷史細節及裝飾藝術風格的公寓時，她知道自己離夢想又更近一步。她搬了進去，聘請畢業自加州大學洛杉磯分校（UCLA）室內設計及建築系的室內設計師琪夏妮‧佩雷拉（Kishani Perera）來改建這棟建於1930年代的老建築，希望在經濟許可的範圍內，增添浪漫色系和看起來華麗的細節。為了壓低預算，她們在分類廣告網站Craigslist和線上購物平台eBay，還有當地跳蚤市場購買家具，再加以重新整修。最後呈現出非常女性化，但不會過於甜膩的空間。

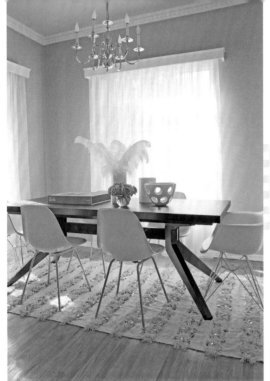

>>> 歐尼爾的餐廳主調是粉紅色，黑色餐桌為整個空
間添加了陽剛氣息和重量感。餐廳的復古地毯購
自eBay的摩洛哥婚毯，為整個空間增添柔和感。

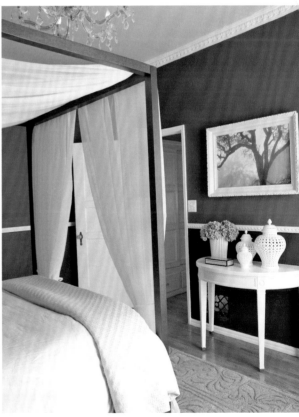

為了讓浴室原本貼的綠色和黑色磁磚增添現代感，琪夏妮用
便宜的珠簾圖案浴簾來裝飾，還在牆上釘了從洛杉磯跳蚤市
場買到的燭台，還把燭台漆成黑色，與磁磚呼應。

琪夏妮知道蘿西喜歡紫色，所以用了兩種她最愛的色調
為臥房帶來成熟的女孩風（上方色系是Pittsburgh Paints
的Admiral；下方色系為Ralph Lauren的Hotel Room）。

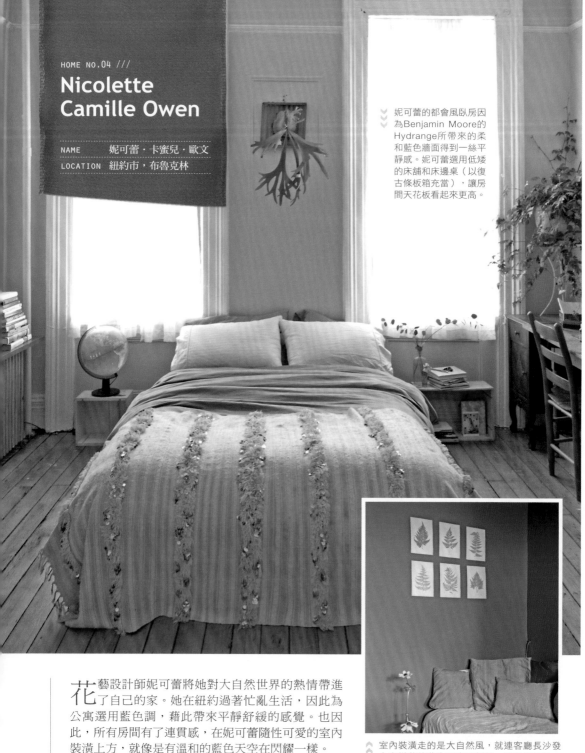

Nicolette Camille Owen

NAME	妮可蕾・卡蜜兒・歐文
LOCATION	紐約市，布魯克林

妮可蕾的都會風臥房因為Benjamin Moore的Hydrange所帶來的柔和藍色牆面得到一絲平靜感。妮可蕾選用低矮的床舖和床邊桌（以復古條板箱充當），讓房間天花板看起來更高。

花藝設計師妮可蕾將她對大自然世界的熱情帶進了自己的家。她在紐約過著忙亂生活，因此為公寓選用藍色調，藉此帶來平靜舒緩的感覺。也因此，所有房間有了連貫感，在妮可蕾隨性可愛的室內裝潢上方，就像是有溫和的藍色天空在閃耀一樣。

室內裝潢走的是大自然風，就連客廳長沙發上方掛著的藝術品也不例外。這裡掛的是一套愛德華・洛伊（Edward Lowe）的蕨類印染作品古董。

請見p.211，學習如何自製植物押花標本。

妮可蕾從不購買新家具,而是在跳蚤市場和車庫大拍賣尋寶,然後再把挖到的寶貝與家中的舊家具加以混搭。這樣做不但經濟實惠,也因為這些家具價格不高,也不是珍藏品,所以可以依照不同時期的品味改變,隨心情喜好重新油漆或改變款式。

居家植栽照顧

妮可蕾和我們分享室內植物照顧訣竅:

◆ 選擇能配合室內光線條件的植物。當光線不足時,能靠植物生長燈來幫助;但最好實際一點,衡量室內光線情形,還有你能照顧植物的時間。

◆ 建立持續澆水機制,堅持下去:試著在每個週末設定一個時間,來為你的植栽進行清理、澆水和施肥等工作。想為浴室帶來一點綠意?試試蕨類,它們靠著你沖澡時的濕氣就能茂盛成長。

◆ 養分與水分對植物一樣重要。查看你所種植物的特殊養分需求。如果你偏好使用天然方式來施肥,蛋殼水是個好方法。把日常所用的蛋殼收集起來,收集到了20顆蛋殼後,把它們放進1加侖的滾水中煮5分鐘。然後浸泡至少8小時,把這瓶水儲藏在水槽下,或是車庫裡。利用蛋殼水施肥,取代外面賣的肥料。

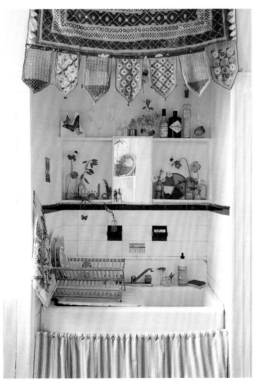

開放式儲藏可能會造成凌亂感。妮可蕾想了一個聰明的解決辦法,那就是用一面直紋簾遮住洗手台下方的儲藏區。

妮可蕾把牆上的線板當作一系列雲朵照片的畫框。

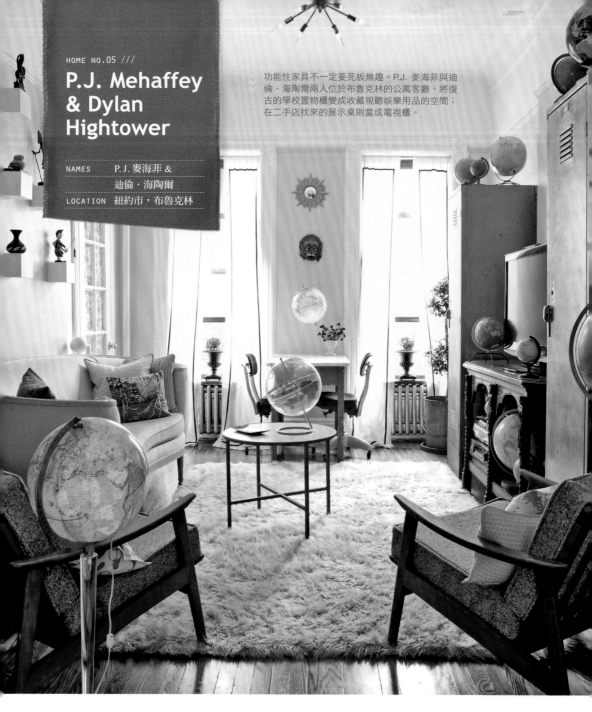

P.J. Mehaffey & Dylan Hightower

NAMES	P. J. 麥海菲 &
	迪倫‧海陶爾
LOCATION	紐約市，布魯克林

功能性家具不一定要死板無趣。P.J. 麥海菲與迪倫‧海陶爾兩人位於布魯克林的公寓客廳，將復古的學校置物櫃變成收藏視聽娛樂用品的空間；在二手店找來的展示桌則當成電視櫃。

布 景造型師P. J. 麥海菲和伴侶迪倫‧海陶爾都是幫舊物找到新生命的高手。他們在布魯克林展望高地區（Prospect Heights）的公寓，創造出彰顯兩人獨特性，也反映伴侶間同質性的住家空間。P. J.把他們的家稱為「樂趣實驗室」，沒有遵循任何特定的設計規則，但各單品間彼此調和。這是因為他們按照一個兩人都同意的哲學來裝潢：用讓人開心的物件包圍自己。

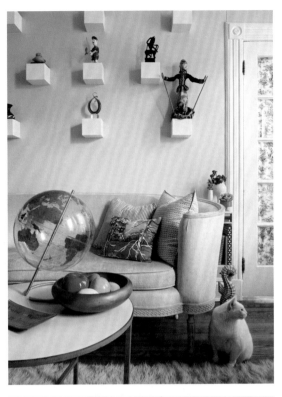

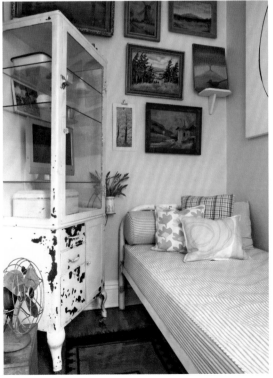

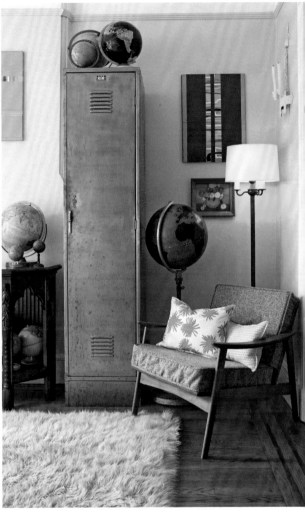

1 2
3

1　要在展示時讓各種不同類別的收藏品產生調和感並不容易。P. J.想到的解決辦法是，使用從West Elm買來的牆磚做為迷你展示座。客廳沙發的上方因此變成引人注目的景觀。這張舊沙發，是P.J.從街上被人丟棄的家具堆中撿來的，並重新裝襯。

2　無論收藏多麼普通，只要陳列得當，都會很好看。這對伴侶收藏了許多復古地球儀。他們把地球儀擺在牆邊高低各異的家具上方。

3　客房的復古牙醫櫃一方面做為電視架，另一方面則提供客人放置個人物品的空間。客房的床架是在跳蚤市場買的，在購自Hable Construction的彩色枕頭套裝點下，增添了溫暖情調。

如果你十分熱愛特定主題，那麼在家中不同房間延續這個主題，將會創造出很棒的一致感。

P.J.在臥室中用動感呈現他對地球儀的熱愛。臥室的家具一部分是跳蚤市場買的，有些是親友淘汰的。線板上方的牆面留白，為天花板創造一股高聳入雲的感覺。

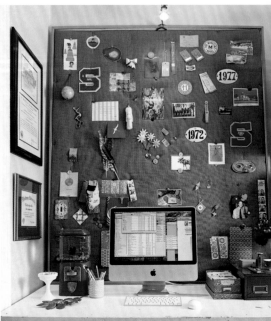

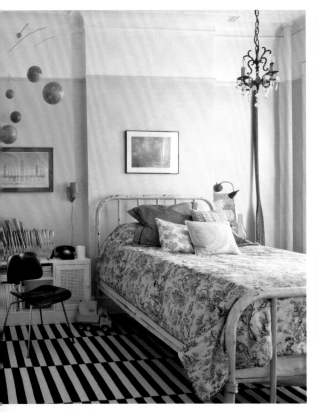

1 2
3 4

P. J.常常從別人的垃圾中挖到寶藏。像是這張復古的校長辦公桌，就是他在兒時住家對門的學校外頭發現的。他在書桌上方用一個大框做了靈感板。就連舊泡泡糖機都得到新生，P. J.把它變成魚缸。

1　以為這只是普通的架子嗎？看仔細。這些窄長的架子是一雙復古木頭滑雪板做成的。

2　在P. J.和迪倫的廚房，有各種價格可親的DIY物品。微波爐輪架（只花50美金在Craigslist買到）上方新裝了個砧板，這樣可以在上頭料理食物，下方則有儲存功能。他們住的公寓是租來的，不能把廚房裡原來的髒地板移除。P. J.的解決方式是，在廚房地上鋪上防水鋪巾。如此一來，廚房地板看起來又新又乾淨，當他們搬家時，也可以直接拿起，下方磁磚毫髮無損。

3　如果你家衣櫃的空間不夠怎麼辦？如果你是P. J.，你可以把靠近臥房的小房間改裝成兼具時髦和功能的大衣櫃。P. J.用多功能伸縮桿／單腳架（通常是用於攝影或零售店），加上金屬桿和再利用的雜貨店貨架，創造出完全客製化的「衣櫃」。你在大多數的攝影用品店或是Amazon.com都能找到多功能伸縮桿。

4　eBay上找到的卡片櫃當作臥房的床邊桌。過去放置索引卡的抽屜現在用來分門別類放置乳液和眼鏡。

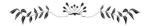

裝飾地墊

防水地板鋪巾是一種在外表塗上油和顏料等經過防水處理的棉織品（P.J.和迪倫則是利用聚氨酯來防水）。地板鋪巾的歷史悠久，最早在18世紀的英格蘭當成裝飾性地墊；當時富有的屋主會在家中最多人經過的地方鋪上地墊。如果你想重現這種風格，許多公司仍在線上販售地板鋪巾。你甚至可以下訂空白帆布，在上頭畫上你喜歡的設計圖案。（www.canvasworksfloorcloths.com）

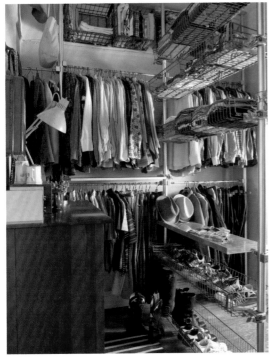

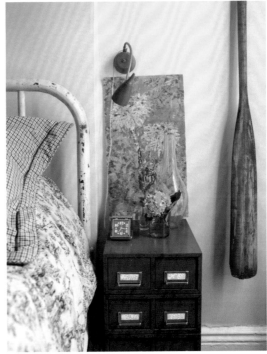

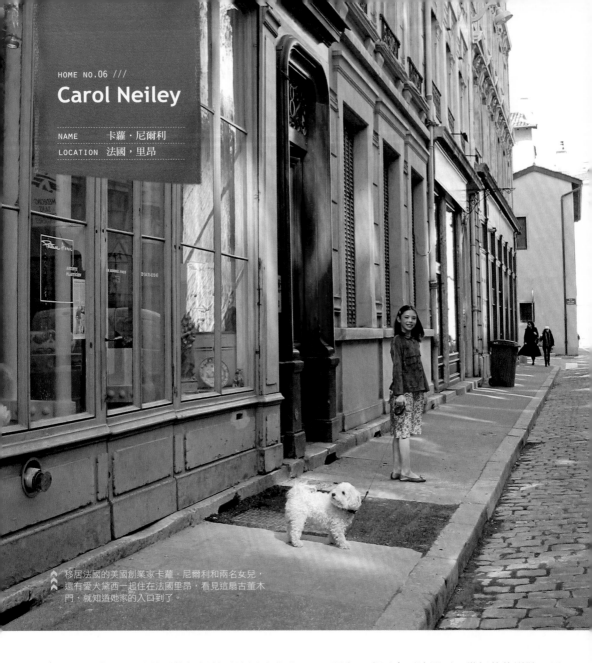

移居法國的美國創業家卡蘿・尼爾利和兩名女兒，還有愛犬黛西一起住在法國里昂，看見這扇古董木門，就知道她家的入口到了。

　　卡蘿・尼爾利過著每個熱愛法國文化人士的夢想生活。她經營Basic French這家成功的線上商店，販賣從牛奶咖啡碗到亞麻擦碗巾等各種法式雜貨，更擁有兩間美麗的法國居所：一間是鄉下的農舍，另一間是里昂市內的時髦公寓。卡蘿被這棟公寓具時代感的建築，還有周邊社區給深深吸引，附近還有一處歷史可追溯至10世紀的修道院。這間公寓是她和兩個女兒，哈樂黛（Halliday）和艾比蓋（Abigail）的基地。卡蘿使用了節制但輕盈的色調，為她那些令人印象深刻且兼容並蓄的古董收藏創造了完美的陳列背景。

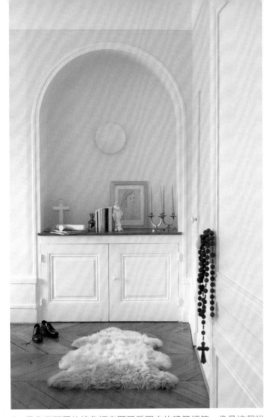

柔和但可愛的桃色調突顯了房間中的建築細節，像是這個拱
型壁龕，也讓空間感覺溫暖且女性化。

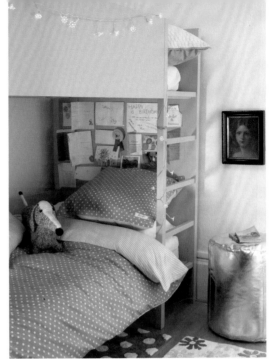

一般人司空見慣的木頭上下鋪床架漆上藍綠色油漆，再掛上
一串從Habitat買來的精緻小花吊燈後，搖身一變成為女孩
們時髦的祕密角落。同一空間中雖然有金屬銀色椅凳和古董
畫像等成人元素，但並未減低房間的年輕氣息。

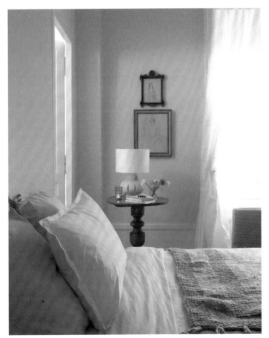

卡蘿在她桃色調的臥房中混用了古董白色亞麻巾，她喜愛這
些亞麻為房間帶來的清爽感。來自卡蘿自家店鋪的手織毯則
為床鋪增添質感。

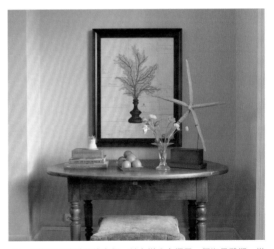

卡蘿是巧妙搭配的大師。她在辦公室擺了一個海星雕塑，搭
配上伊莎貝・葛蘭吉（Isabelle Grange）的珊瑚印刷畫。

<<<
這個插花作品的靈感來自卡蘿家中的
桃色調。想在家中複製這個插花作品
（散發自然芳香），請見p.312。

請見p.312。

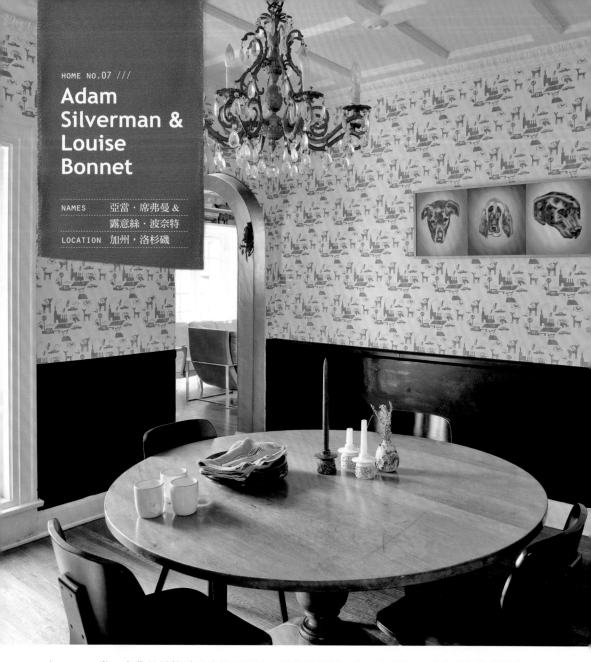

亞當・席弗曼曾接受過建築師訓練,並在該領域工作,後來決定追求他對陶藝的熱愛。他經營自己的工作室Atwater Pottery,也是傳奇的Heath Ceramics的合夥人暨工作室總監。他與藝術家妻子露意絲・波奈特,還有三個孩子碧翠絲(Beatrice)、夏洛特(Charlotte)和普魯登絲(Prudence)一起住在洛杉磯的洛菲利茲(Los Feliz)。這個丘陵社區位於好萊塢北邊,以40、50年代的建築和精采夜生活聞名。亞當形容他的房子是「位在市中心,又大又破的老房子,還好仍有足夠空間容納我們所有人和一個游泳池。」不管是否真的破舊,他們的家是色彩繽紛的空間,充滿絕妙的藝術品和家具。

1 | 2 3 4
5

1 　亞當‧席弗曼和露意絲‧波奈特對自己住家的設計，可說是無畏的實驗家。露意絲特別為餐廳設計這個鮮明的粉白相間壁紙。靠椅飾條（chair rail）和護牆板（wainscoting）漆成黑色，與圍繞餐桌的黑色伊姆斯木椅呼應。

2 　有些人會把家裡原有的多結松木牆板重漆顏色，或乾脆換掉，但亞當決定保留居家辦公室的松木牆板。消防栓紅的復古書桌、藍紅相間的地毯，以及精心擺設的物品和藝術品，提升整個空間的格調，不致單調無趣。

3 　臥室裡擺著20世紀傳奇工業設計大師雷蒙‧洛伊（Raymond Lowey）的作品，這對橘紅相間的抽屜櫃，為臥室的巧克力棕色牆面帶來一絲明亮色彩。復古椅上的靠枕印有橘色鳥類圖案，是夫妻倆的友人薩巴詹‧卡薩（Satbhajan Khalsa）根據他們的結婚喜帖所設計的。牆上則掛著一幅描繪三個女兒的手繪肖像。

4 　天花板與牆面的邊界線並不一定要用紙製品，也不一定要是直線。亞當和露意絲手繪廚房中的裝飾性天花板邊界線，與廚房中的靠椅飾條相呼應。

5 　窄長形的房間可能會是裝潢上的挑戰。亞當和露意絲把客廳分成兩個獨立座位區，分別由一張古董地毯定調出範圍。為了讓這兩個座位區的空間有不同感覺，他們在兩區使用不同時代的家具，在配置上創造出一股和諧感。

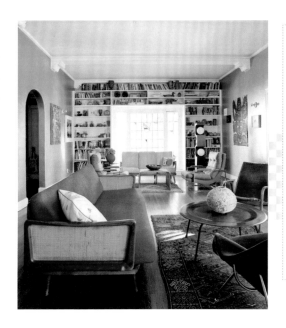

創造個人專屬的壁紙

你也可以像露意絲為她餐廳做的設計一樣，創造屬於自己的客製化壁紙。至於設計靈感來源，你可以翻閱自己的舊照片，或是嘗試畫出自己的圖案。下面是幾個很棒的線上資源，能幫你做出個人專屬的客製化壁紙：

◆ The Wallpaper Maker
　www.thewallpapermaker.com

◆ Design Your Wall
　www.designyourwall.com

◆ Atom Prints
　www.atomprints.com/wallpapaer-mural.html

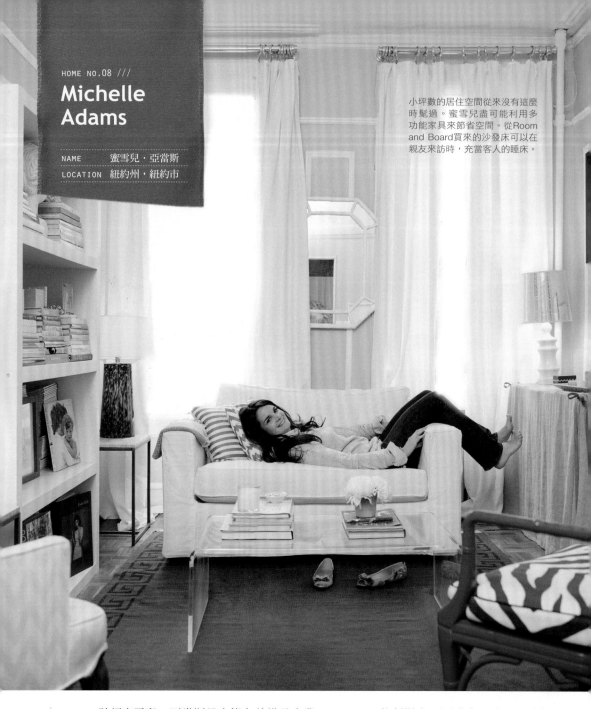

Michelle Adams

NAME	蜜雪兒・亞當斯
LOCATION	紐約州・紐約市

小坪數的居住空間從來沒有這麼時髦過。蜜雪兒盡可能利用多功能家具來節省空間。從Room and Board買來的沙發床可以在親友來訪時，充當客人的睡床。

設計師蜜雪兒・亞當斯是生態友善織品企業Rubic Green的創辦人，同時也是線上設計雜誌Lonny的共同創辦人。她利用對設計獨到的眼光，把位於紐約市700平方英尺大的公寓，變成一個所有功能具足的住家，從娛樂到招待訪客全都一應俱全。蜜雪兒鍾愛旅遊，喜愛在旅程中收藏各式寶貝，利用這些收藏來為她經濟實惠的居家設計增添個人特色。

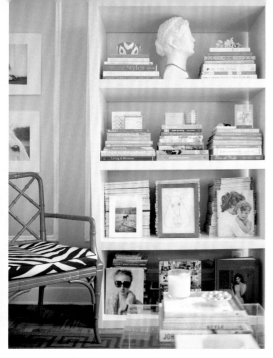

平價的Ikea書架裝滿蜜雪兒的藏書和飾品。為了增添裝飾風格，她依照色彩來排列這些物品。一張鋪上斑馬紋椅墊的紅色竹椅在不占據太多空間的情形下，為空間帶來一絲明亮色彩。斑馬紋織品也是蜜雪兒自家公司的產品。透明的壓克力桌椅價格適中，非常適合小空間，因為能夠在不增加過多視覺重量的情況下，提供足夠使用的表面積。

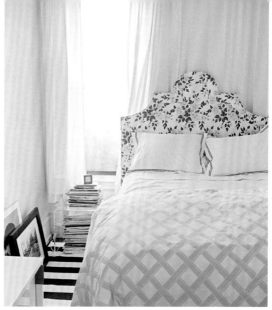

蜜雪兒把床鋪變成這個迷你臥房的視覺焦點。她訂做客製化的床頭板，讓床頭板的風格搭配她自家公司的織品設計風格。黃色調與地上鋪的Ikea黑白相間地毯互補。地毯的橫條紋也讓房間在視覺上看起來寬些。

因為廚房空間不夠，購自Pottery Barn的黑色自助餐台便用來當做時尚的吧台桌。雖然蜜雪兒喜歡各式壁紙，但若整個房間都貼壁紙所費不貲。所以，她投資了Phillip Jefferies的一小塊「海草」壁紙，貼在自助餐台後，達到最大的效果。

蜜雪兒最愛的節省空間祕訣之一，就是把邊桌鋪上桌裙，這樣就能利用下方空間來收納，又不用看到一堆雜亂物品。同時，她利用客廳的線板來展示藝術品，當中包括米爾頓‧葛萊塞（Milton Glaser）經典的〈我愛紐約〉印刷畫。

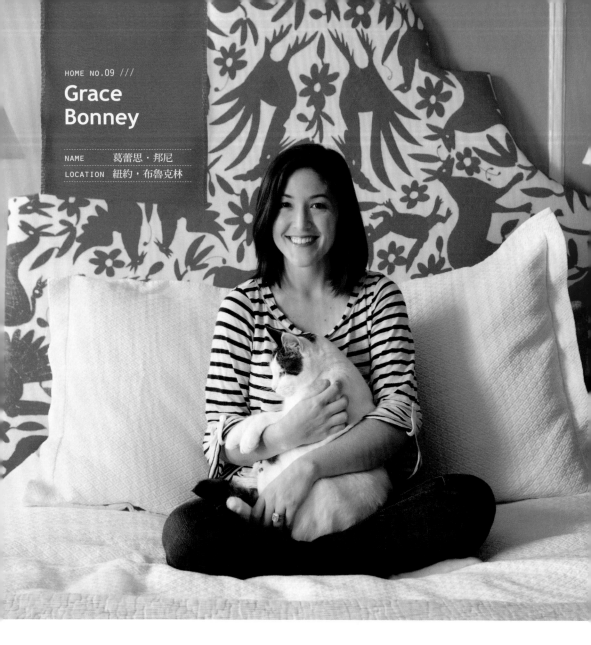

我和先生亞倫以及兩隻貓Turk和Ms.Jackson一同分享這間公寓。事實上，我有自己的夢想小屋，或是說夢想小屋們：我體內的城市女孩喜歡獨門獨戶的連棟住宅，有個小小的後花園和噴泉；但我心中的鄉村女孩則幻想著在喬治亞州的鄉下擁有一處農莊。但同時我又安於現居：布魯克林史洛普公園區（Park Slope）的舒適甜蜜公寓。第一次看到這個約900平方英尺大的空間時，我們住在500平方英尺大的工作室。我對這裡的大臥室和地點很心動，畢竟這裡離該區幾間最棒的餐廳、店舖和熱門場所都只有一兩個街區的距離。這可能是我企圖忽略這間公寓幾個大缺點的主因。老實說，這間公寓嚴重缺乏自然光，房間地板也有10度傾斜。

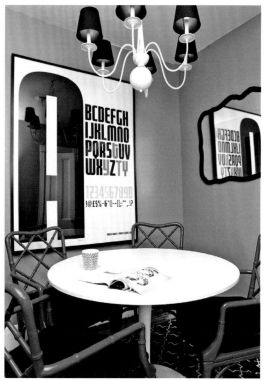

1	2 3
	4

1　講到臥房布置，一般人大多是讓床頭板保持基本中性色調，然後在寢具上大作文章，進行各種色彩實驗。

　　但是，我一直很想嘗試這種大膽的紅色織紋，所以決定把這種印花用在我的床頭板上。我自己DIY為床頭板裝襯。大膽色彩突顯出房間的主牆，也讓我和我老公夜晚在床上閱讀時，有個舒適柔軟的地方可以靠頭。

　　請見p.270，學習如何做出和我一模一樣的床頭板。

2　我的衣櫃原本多處龜裂，還塗上顏色不協調的油漆。我乾脆放棄修理和重漆，直接把櫥櫃門內側和內牆全都貼上Trustworth Studios買來的貓頭鷹印花壁紙，把討厭的細節全遮起來。我還在復古的木頭汽水箱底下加裝滑輪，做出可移動的置鞋櫃。

3　紅色元素再一次點亮空間。這裡是用紅色餐椅和後方印刷海報上的紅色字母。這張印刷畫是我們的最愛，來自紐約設計工作室Oddhero，以Morgan Tower的印刷字型來呈現數字和字母。Morgan Tower是葡萄牙設計師馬羅‧費里西安諾（Maro Feliciano）2001年所設計的字型。

4　軟硬材質的對比是我最喜愛的並置設計技巧之一。這張保羅‧麥考伯椅（Paul McCobb）是在芝加哥一家名叫Scout的店裡買的。絨毛格紋座墊柔化了柚木椅背和金屬支架的堅硬線條。那格紋座墊老叫我想起伐木工人的襯衫。在兩區使用不同時代的家具，在配置上創造出一股和諧感。

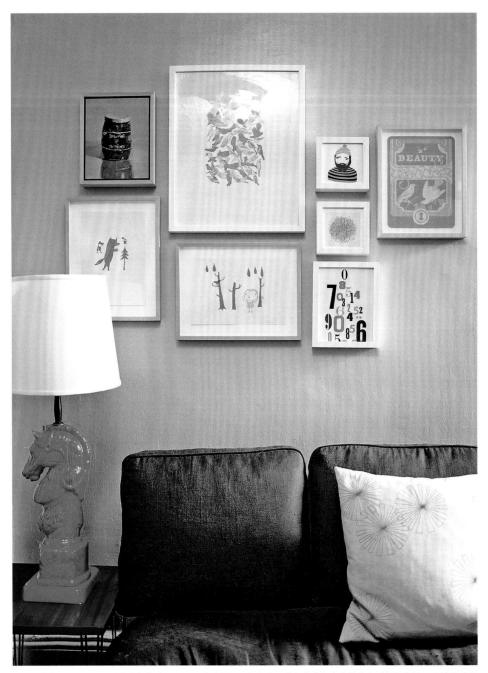

︽ 我偏愛紅色。但是直到將這個復古紅色馬頭造型燈買回家之後，所有我多年來收藏的小型紅色家飾，不論是沙發
︽ 上掛著的紅色藝術品，還是K.Studio買來的紅色花樣抱枕，才成為這個空間的統一主色調。我喜歡在Etsy或其他
地方挖寶，收集小幅藝術品，但是展示這些小幅作品是一大挑戰。如果只單獨掛一幅，會在牆上失焦；但集合起
來後，創造出極大效果。我從Ikea買來平價畫框，裱好畫作，像藝廊一樣陳列。

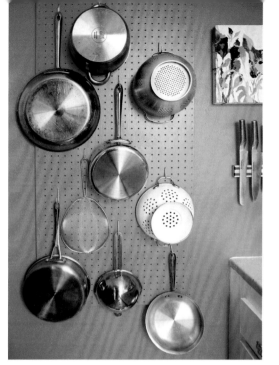

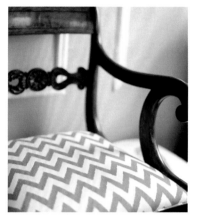

↗↗ 廚房空間非常有限，所以我裝了一個沖孔板（Peg-Board）
掛物架；我將它漆成明亮的橘紅色（油漆品牌Benjamin
Moore的Tomato Soup），好搭配廚房的牆面。
請見p.233，學習如何自製釘板掛物架。

↗↗ 我對椅子沒有抵抗力，亞倫和我常開玩
笑說，我幫家裡的每個成員各買了四張
椅子。我請Chairloom幫我為這張古董椅
重新裝上椅墊，椅墊套的布料來自Rubie
Green。我喜歡布料上現代感十足的Z字
形，它和木頭椅子的彎曲線條形成對比。

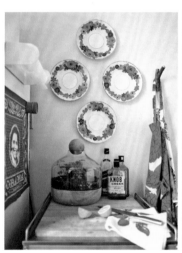

1 2 3

1 延伸到走廊和客廳的那堵牆是廚房中唯一一面未漆成橘色的牆。為與其他空間搭配，這面牆保持白色。我利用一套復古
杯盤上的橘色花卉圖案，做為與另一側廚房牆面的視覺連結。我喜歡玻璃植栽罐（terrarium），也在廚房放了一個種滿
常春藤和苔蘚的小罐。
請見p.252，學習如何製作玻璃植栽罐。

2 為了美化平凡無奇的晾物架，我把下方無趣的塑膠墊換成色彩更鮮艷的塑膠托盤。只要我對那個圖案膩了，就抽出來換
成其他托盤；其餘未用到的托盤在派對時也可派上用場。

3 我不想讓廚房看起來枯燥乏味，希望它是客廳的延續，所以使用了許多個性化的裝飾方式。除了把廚房漆成橘色之外，
我還用了裝飾把手等細節。此外，我在爐子上方掛了一幅藝術家柔依‧波拉克（Zoe Pawlak）的作品。我知道這個手
法很少見，因為總得避免傷害畫作，所以，每當我要煮飯時，都得把畫作移下來（我煮飯的頻率大概是兩天一次）。我
想，為了讓整個空間看起來漂亮，這是值得的。

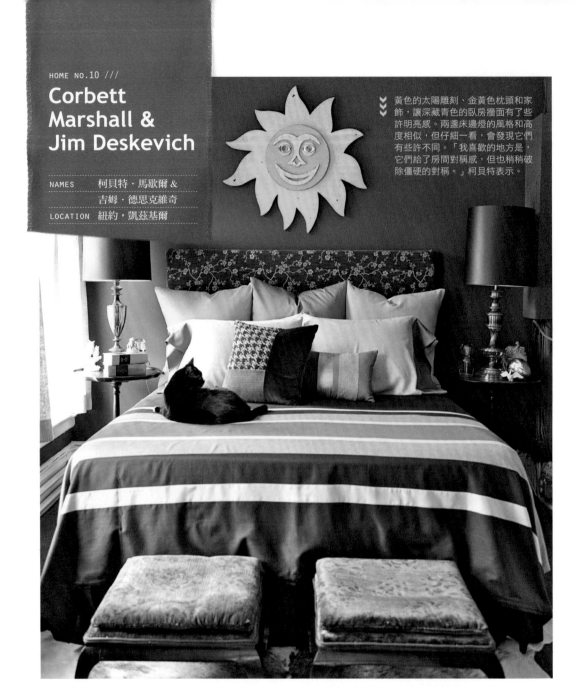

Corbett Marshall & Jim Deskevich

NAMES	柯貝特·馬歇爾 &
	吉姆·德思克維奇
LOCATION	紐約,凱茲基爾

黃色的太陽雕刻、金黃色枕頭和家飾,讓深藏青色的臥房牆面有了些許明亮感。兩盞床邊燈的風格和高度相似,但仔細一看,會發現它們有些許不同。「我喜歡的地方是,它們給了房間對稱感,但也稍稍破除僵硬的對稱。」柯貝特表示。

柯貝特和吉姆是Variegated的織品設計師。這家公司的特長是色彩鮮豔的寢具和家飾。當他們在紐約哈德遜谷小鎮凱茲基爾(Catskill)開設工作室和展示間時,決定搬到店面樓上的公寓。新房子分隔成一小個一小個房間,與他倆習慣的一整層樓不隔間的空間大不相同。對他們來說,緊湊的空間給了他們用創意方式來使用不同色彩及材質的理由。兩人都是復古家具和藝術品的收藏者,使用油漆和織品把室內裝飾和公寓的老式空間連結在一起。

為了增加廚房的功能性和趣味，柯貝特和吉姆沿著牆面釘了一整排架子。因為有了這麼多空間，這對伴侶把所有心愛的陶器全都排到比較用不到的那一層，創造出色彩繽紛的裝置藝術。

在家使用時尚織品

在家使用時尚織品

身為織品設計師，吉姆和柯貝特了解該行業的各種楣角。他們最喜愛的訣竅之一就是，利用並非專為居家裝潢所設計的織品來裝飾居家。他們使用襯衫布料和絲絨等各種時尚織品來做各種家飾，像是客製化的寢具、窗簾和枕頭套。既然服飾織品有各式材質和色彩，他們的想像力因此可以無限延伸。況且，由於這些布料原先的設計是穿在人身上，觸感一定相當柔軟。如果要找有趣的時尚或室內裝飾織品，可以看看Purl Soho（www.purlsoho.com）和Jo-Ann Fabrics and Crafts（www.joann.com）。

為了把人們的注意力從牆面底部那奇怪的線板移開，柯貝特和吉姆把它塗成深色，造成視覺上的後退感；牆面上方則塗上藍綠色。他們把一張老牛皮釘在木頭上，放置在咖啡桌底座上方，自製了一張螺形托腳小桌（console table）。

注意延續各房間的色彩關係。客廳豐富的金色與鄰近餐廳，被他們漆成金棕色的瓷器櫃緊緊聯繫。就連瓷器櫃內部架子的顏色也有玄機。這些架子被漆成珊瑚色，一方面與磁器架上方的小豬裝飾呼應，另一方面也與古董餐桌上的粉紅桌旗相輝映。

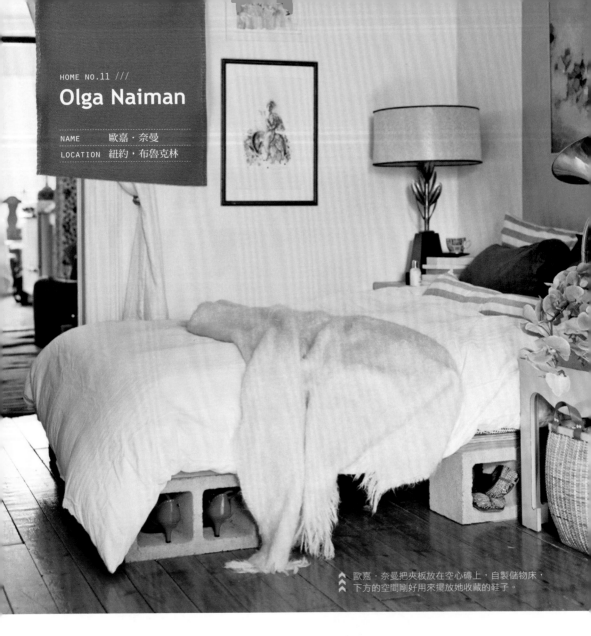

歐嘉・奈曼把夾板放在空心磚上，自製儲物床，下方的空間剛好用來擺放她收藏的鞋子。

　　創意總監暨道具設計師歐嘉・奈曼的公寓是房間排成一排，沒有走廊的列車式公寓（railroad apartment）。她沒有太多預算可以裝飾布魯克林威廉斯堡（Williamsburg）的公寓。她只花大錢在一項單品上，設計師瑪德琳・溫里博（Madeline Weinrib）的地毯，其他家具和家飾不是從跳蚤市場或eBay挖寶而來，就是Ikea買的平價貨。「我的目標是把每件物品放到對的位置上，讓別人覺得這是特意選擇過的呈現，而非隨機亂擺。」她說。歐嘉有俄國血統，喜歡在室內裝飾時，加入能表現這種傳承的特色，像是俄國民俗盤飾，還有她祖父母1940年代在俄羅斯所拍的黑白照片。她喜歡公寓的挑高天花板，為了突顯挑高天花板的特色，她大多選用靠近地面的低矮家具。

1　歐嘉的居家辦公室是公寓最大的房間，稱為「靈感房」。她把這個房間當成實驗室，試驗各種織品和不同色彩的搭配。因為房間面向大街，大膽的粉紅窗簾一方面提供隱私，一方面增添房間的戲劇感和明亮度。中央的壁板也把冷氣機藏了起來。歐嘉只有在夏天最熱的幾天會用到冷氣。

2　檔案櫃可以充當平價的儲物櫃，可輕易重新油漆，配合房間的色調。歐嘉在Craigslist找到檔案櫃，用噴漆漆成蘋果綠，和居家辦公室的色調相配。她也把居家辦公室當成非正式的客廳。從中國城找來的鳥籠旁邊搭配了Ikea買來的花瓶，那個花瓶是由荷蘭設計師赫拉．楊葛魯斯（Hella Jongerius）所設計，證明了有趣的室內設計並不一定要很昂貴。

3　歐嘉沒有拆掉舊廚房，而是在復古風格的壁櫥和磁磚上增加有趣的細節。在洗手槽上方掛著蕾絲掛簾，上了漆的黑色輪廓突顯了1950年代風格壁櫥前側。

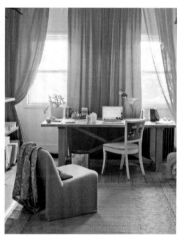
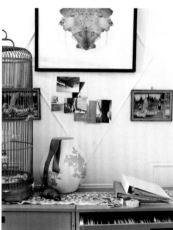
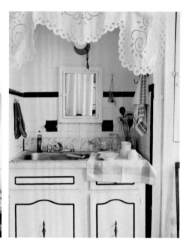

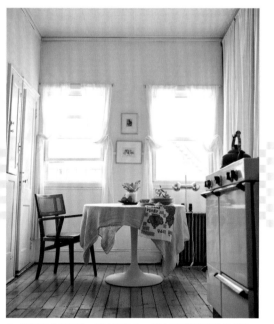

廚房天花板提供一個大好機會，嘗試出乎意料的油漆顏色，製造出視覺創意。把你的天花板塗上柔和的天空色，便能把眾人的目光吸引向上，突顯出挑高的天花板。

油漆魔法

歐嘉教你以下技巧，使用油漆替住家增色：

◆ 把房間中其中一面牆塗上出人意表的顏色：房間裡任何一項單品，包括最基本的白色沙發，或是畫框，都會因為與強烈油漆色彩對比，而顯得特別。

◆ 把地板線框塗上清爽的顏色，可製造出乾淨俐落的感覺。

◆ 如果沒有床頭板，自己在牆上漆一個！床頭板應該要和床一樣寬，你可以隨自己喜歡，設計出簡潔或精緻的風格。歐嘉運用金漆為她以夾板和空心磚組成的儲物床創造出高大床頭板的錯覺。

◆ 創造戲劇性的入口：當你走進前門時，你看得到多遠的地方？使用油漆讓最遠的那堵牆突顯出來。

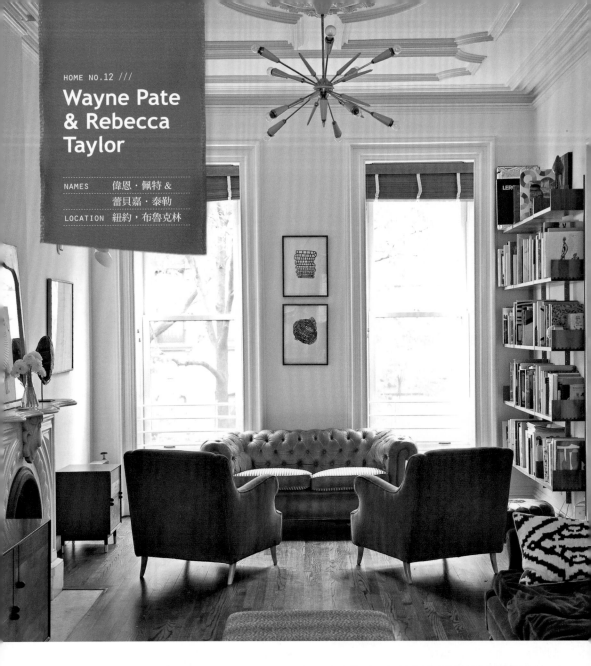

客廳漆成純白色，突顯了這棟古老建築和這對夫妻收藏的復古家具。窗戶不使用布質窗簾而採用簡單的木質羅馬簾，才不會讓注意力從優美建築木作上分散。

Good Shape Design的插畫家偉恩·佩特與時尚設計師妻子蕾貝嘉·泰勒，以及三個孩子查莉（Charlie）、伊莎貝（Isabel）和柔伊（Zoe）住在布魯克林的連棟住宅裡。夫妻倆都在創意產業工作，每天被色彩和圖案圍繞。他們在家裡想讓眼睛休息，保持事物的乾淨簡單，讓幾件優秀的單品脫穎而出。蕾貝嘉對於女性化色彩及圖案的喜好，可以從女孩們的討喜臥室看出；至於偉恩對於簡潔圖案的熱愛，則展現在住家地板上用磁磚排列的圖案。

1
2 3

托利斯金屬椅

這種鍍鋅的金屬咖啡館椅在法國隨處可見。這種椅子在1930年代問世，稱為Modèle A。設計師薩維耶·波夏（Xavier Pauchard）研究鍍鋅的程序，把一塊金屬放進裝滿熔化鋅的水槽中；鍍鋅能夠保護原金屬，防止鏽蝕。托利斯椅既輕又能輕易堆疊，不怕颱風下雨，因此馬上就大獲市場好評，在咖啡館和小酒館普遍使用；就連法國海洋郵輪SS Normandie都使用托利斯椅。在波夏的故鄉，法國奧頓（Autun）仍在生產托利斯家具。

1 時尚設計師蕾貝嘉·泰勒對可愛圖案無法抗拒，Nina Campbell這種甜美精緻的小鳥圖案壁紙就是其中之一。這是她女兒們的最愛，臥房地上也鋪了相配的花朵圖案地毯，來自居家時尚品牌Marni。

2 廚房洗碗槽後方的防濺板（backsplash）使用經典的白色地鐵磚，讓廚房看起來乾淨整齊，感覺隨時都可以開始烹調大餐。一般常見的是用白色水泥漿黏合牆面，這對夫妻則選用與地磚搭配的深灰色水泥漿。他們也善加利用天花板的高度，釘了高櫥櫃，創造出足夠的收納空間，保持流理台的乾淨。

3 灰、黑、白相間的地磚，讓用餐區增添了頗具特色的圖案，搭配上極簡風格木頭餐桌和托利斯金屬椅（Tolix）。餐桌旁的牆上懸掛Fornasetti的托盤，充當畫作，與地板的黑白主題相呼應。

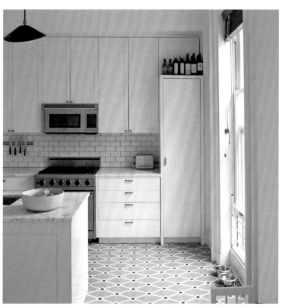

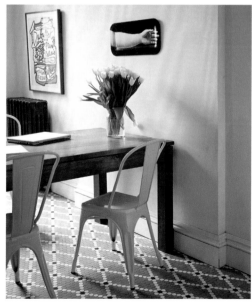

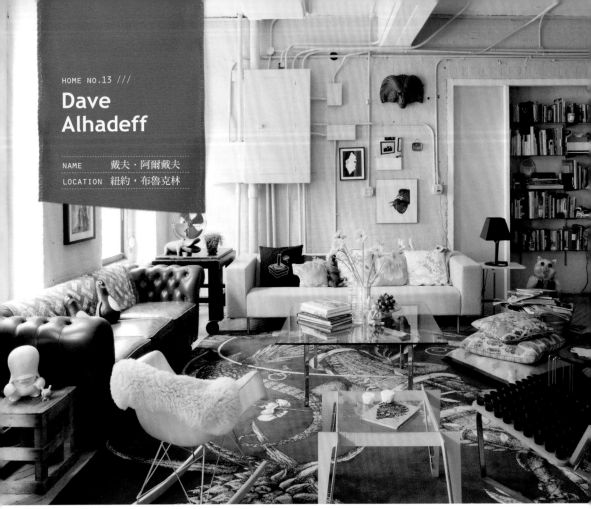

對混用新舊家具感到緊張？看看專家是怎麼做的。戴夫的客廳有張復古的切斯特菲爾德釘釦沙發，一張伊姆斯搖椅，一張前衛的StopIt橡皮塞休閒椅。這張休閒椅由Redstr/Collective設計，是戴夫最先引進店裡的一批設計師。

戴夫・阿爾戴夫是近十年來，紐約布魯克林獨立設計景觀不可或缺的一大要角。他位於威廉斯堡的商店The Future Perfect，從2003年開幕以來，一直是挖掘極具潛力設計師（包括在地學生），還有欣賞最新潮流作品的最佳場所之一。所以，可以想見他的住家一定也充滿具有創意且令人興奮的設計。戴夫透過巧妙運用色彩，還有極具想像力的室內布置，把整層閣樓轉變成宜人的居住空間。

切斯特菲爾德釘扣沙發

切斯特菲爾德（Chesterfield）究竟來自英國德比郡（Derbyshire）的小鎮，還是命人製造第一個皮沙發的切斯特爾德伯爵四世菲利普・史坦霍普（Philip Stanhope），仍有一番爭議。但無論其來源為何，這種釘釦沙發（tufted couch）是英式舒適的象徵，也就像戴夫說的，是「折衷美學的最佳代表」。「它無疑有一種陽剛氣質，但又非常溫暖舒適。在與其他較現代感家具搭配時，也能無縫地與其他家具融合，卻又提供一種有趣的對比元素。」

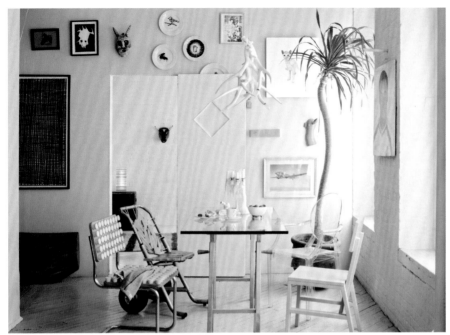

戴夫打破傳統的另個做法是，用四把不同的椅子搭配餐桌。Future Perfect發掘的另一名設計師傑森‧米勒（Jason Miller）是掛在餐桌上方的陶瓷鹿角吊燈的創作者。

戴夫的公寓門口，有一扇復古工業金屬推拉門歡迎著訪客的到來。在eBay或修理廠可以買到古董穀倉和工廠大門。

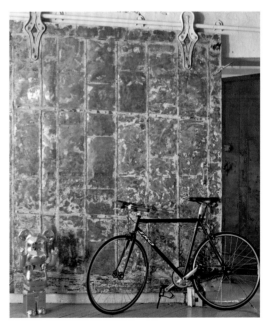

戴夫為臥室選用泡泡糖色調，這種色調立刻為整個空間增添溫暖感，並且把他所收藏的藝術品、裝飾品，以及床上毯子全都連結在一起。雖然很少有男性選擇把房間漆成粉紅色，戴夫表示：「我毫不猶豫就決定要用這種顏色來漆牆。」這是因為他在心理學研究上讀過這種特別顏色，Baker-Miller Pink的研究，顯示這種顏色能夠減少焦慮，增加退黑激素的分泌（這種激素能讓你感覺快樂平靜）。

HOME NO.14 ///
Jacqueline
& George
Schmidt

NAMES　賈桂琳＆
　　　　喬治‧施密特
LOCATION　紐約‧布魯克林

這兩名才華洋溢的設計師是Screech Owl Design背後的二人組。這間設計工作室專門生產現代化文具和生活小物。他們住在布魯克林綠點（Greenpoint）一間充滿夏日小屋森林風情的公寓。公寓裝潢的靈感來自他們位於密西根的鄉間度假小屋，在喬治木工技巧的協助下，為整個空間添加了手感。他們和小貓Mister和Pinky一同住在這間公寓，這裡是讓他們能夠逃離忙亂城市生活的綠洲。Screech Owl文具利用再生紙製造，賈桂琳和喬治也盡可能在家中使用回收或廢棄材料。

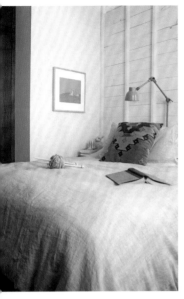

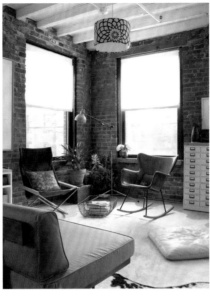

一般人很少會想用充滿個人共鳴的材料去整修牆面，但喬治和賈桂琳這麼做了，在喬治木工作坊的牆面上用了在密西根度假小屋找到的同種松木板。

1 | 2 3 4

1　賈桂琳和喬治·施密特喜歡利用各種機會，把廢棄木頭融入居家裝潢。他們在密西根的鄉村小屋附近找到一棵倒下的櫻桃樹，把它磨成餐廳的十英尺長餐桌。此外，喬治也回收由碎木片壓成的刨花板（particle board），做成懸掛在旁的抽屜櫃（圖的左側）。

2　壁掛燈可增添睡床上方的裝飾細節，又極具實用性。枕頭套是用巴黎跳蚤市場找到的土耳其地毯製成。

3　客廳的裝潢說明了這對夫妻的設計性格：把手邊擁有的物件利用得淋漓盡致，再加入手做小物增色。他們的室內設計組合包括地上鋪的牛皮毯這類親友贈送的二手貨，還有落地燈及檔案櫃等撿來的寶貝，以及由當地藝術家創作的飾品。

4　在專門店購買廚房中島要花上一大筆錢。這對夫妻用了較平價的替代方案，將一塊屠宰砧板（在俄亥俄州的跳蚤市場以低價購得），放在餐飲設備專用店買來的金屬底座上。

回收木頭

從牆面貼板到家具，這個居家空間因為廢棄木頭添加了不少特色。你可以利用地板打磨機（大多數五金行或居家修繕賣場均可出租）來磨平大塊粗糙木頭，再加以拼裝利用（務必要在打磨時穿戴安全防護措施）。完成打磨，再用濕毛巾將木片擦拭乾淨，再染上喜歡的顏色或花樣。完成後，就有可供利用的木板了。

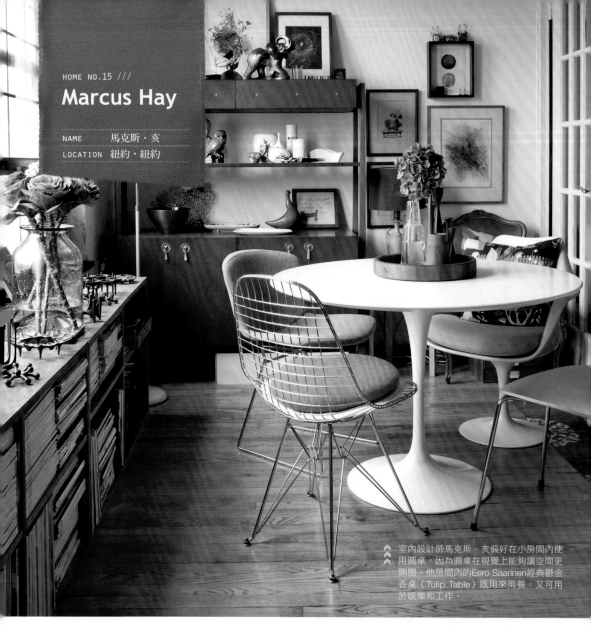

›› 室內設計師馬克斯·亥偏好在小房間內使用圓桌，因為圓桌在視覺上能夠讓空間更開闊。他房間內的Eero Saarinen經典鬱金香桌（Tulip Table）既用來用餐，又可用於娛樂和工作。

‹‹‹
馬可斯廚房中亮眼的藍色和亮粉紅，成為這個插花作品的靈感來源。
請見p.317，學習如何插出這盆花。

在不到500平方英尺大的公寓中，如何生活得極具風格？身為專業的室內設計師，馬克斯·亥是能讓任何空間看起來更大的專家。所以，當他愛上這間位於紐約西雀兒喜，具有全景視野的公寓時，儘管這間公寓的空間非常有限，他知道自己還是能把它變成適合居住的空間。「因為我的公寓位居高處，讓我覺得就像在天空飛一樣。」馬克斯表示，此處的景觀彌補了空間狹小的不足。此外，他也利用一些專業技巧，成功地把公寓變得更明亮，看起來更寬敞。

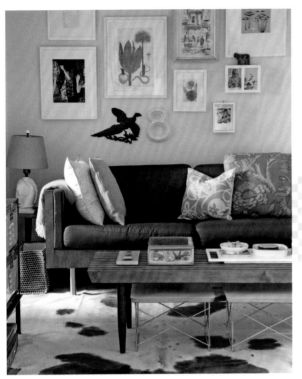

負擔得起的藝術品

阮囊羞澀，買不起昂貴的藝術品？試試馬克斯的做法。他收集各種尺寸、相同色系的畫框，然後集合在一起擺放。你可能會很驚訝，原來剪報、明信片、壓在抽屜最底層的老照片，這些東西用這種方式陳列後，看起來就像真正的藝術品。如果把列印出來的數位照片放進去，看起來也很有質感。當然，如果選出諸如黑白照片或植物印染等主題來陳列，會更有系統感。馬克斯也喜歡利用厚框畫框，可以突顯小型物件。

淡奶油黃色的牆面增添了空氣感，是白色以外的有趣選擇。Norman＋Quaine的沙發是從馬克斯的家鄉澳洲運來，搭配從當地跳蚤市場買來的復古咖啡桌。馬克斯喜歡把跳蚤市場尋來的物件與高級家具混搭，因為可讓空間不那麼死板工整。

 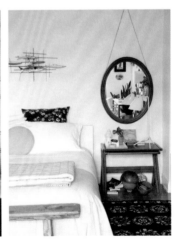

1 2 3

1　馬克斯認為書架也是一大良機，提供更多展示空間。他在書本前方那排空間放置許多雕刻收藏品。

2　他在書桌後方擺放一對從跳蚤市場買來，久經磨損的古董門，當作背景。以出人意料的方式，增添了質感和氣氛。

3　歐在床邊桌上掛上一面鏡子可以讓臥室感覺更大，也為房間角落增加光線。床頭牆壁掛著復古金屬魚形雕刻，總是讓馬克斯想起在澳洲海邊成長的童年歲月。

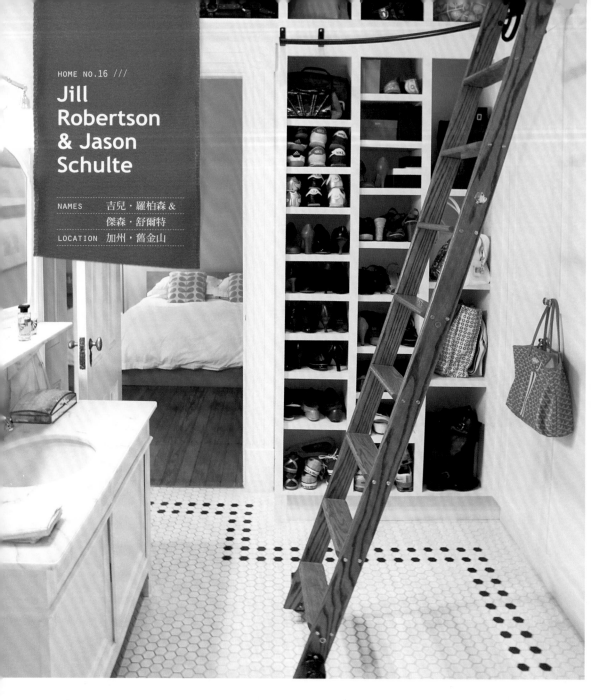

Jill Robertson & Jason Schulte

NAMES　　吉兒・羅柏森＆
　　　　　傑森・舒爾特
LOCATION　加州，舊金山

設計師吉兒・羅柏森和傑森・舒爾特在舊金山經營一家負責創意設計、行銷和廣告的公司Office。雖然兩人的美感取向偏向摩登現代，這對伴侶也喜歡舊金山知名的古典維多利亞式建築。找到這間完美的維多利亞式住家後，他們動手進行改裝，讓整個空間在保留其優良結構下，帶入他倆的設計偏好。改建完成後的空間反映了他們對乾淨、當代設計的喜愛，一方面仍尊重這棟建築的歷史和特色。

1 | 2
3 | 4

1　橡木書梯讓這對伴侶能夠輕鬆到達嵌入式儲物櫃的每個地方，並為純白色空間添加些許舊日風範。

2　牆面漆上柔和的鱷梨綠色，帶出吉兒和傑森木頭床的溫暖質感。內嵌式的床邊桌讓床舖的水平線再向外延伸，讓房間看起來比實際更寬。

3　大多數人想到浴室磁磚，都是利用單一純色，或是兩種顏色排出簡單線條。但是傑森決定要讓浴室看起來更有創意，他選擇白色和薄荷綠的Ann Sack六邊形磁磚，親手貼出鳥與樹枝的圖案。

4　客廳的深灰色牆面，為兩人收藏的藝術品及家具提供最佳背景。經典的希臘迴紋地毯為地板帶來圖案；也點出旁邊黑色系的Eiffel金屬椅和畫作。

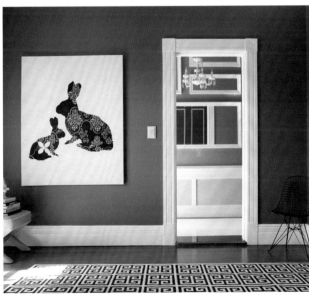

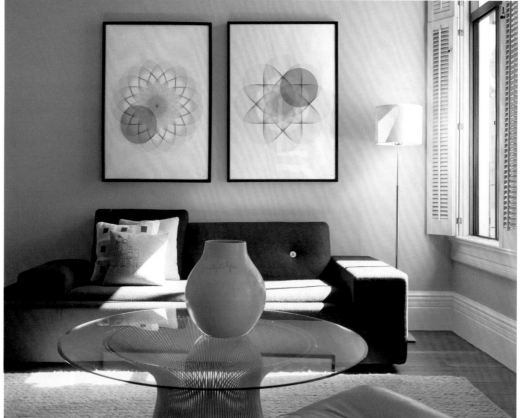

1 2
3

1　這對伴侶是書封設計的粉絲，特別是藝術家迪克‧布魯納（Dick Bruna）的作品，決定把一些他們最愛的收藏品掛在牆上。他們使用影子盒框（shadow box），這種盒框能夠強調任何立體的收藏品。如果書本和玻璃之間空隙太多，塞一張硬紙板在書本後方固定。

2　幾乎每個房間都能看見這對伴侶對於動物的熱愛。這些復古蝴蝶圖案盤是從舊金山外的阿拉美達（Alameda）跳蚤市場買來的，為中性色調的廚房添加色彩和圖案。

3　日光室選用淺灰色牆面，與暗灰色的赫拉‧楊葛魯斯沙發相呼應。抱枕和畫作的冷藍色調為整個空間增添特色。

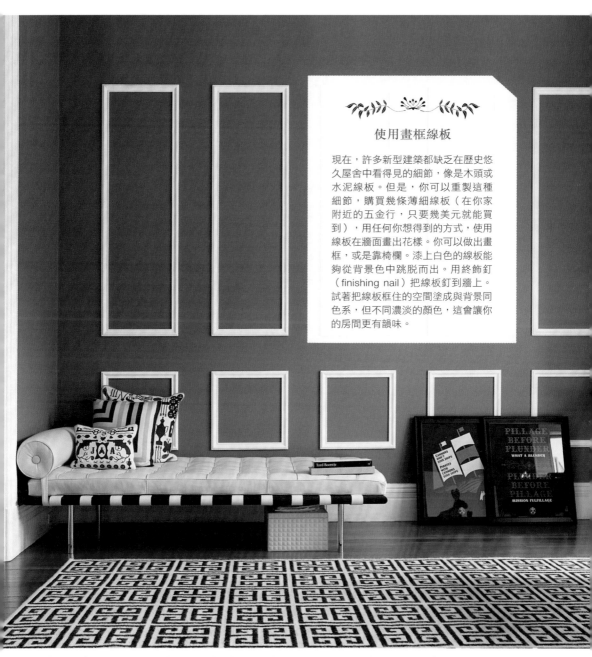

使用畫框線板

現在，許多新型建築都缺乏在歷史悠久屋舍中看得見的細節，像是木頭或水泥線板。但是，你可以重製這種細節，購買幾條薄細線板（在你家附近的五金行，只要幾美元就能買到），用任何你想得到的方式，使用線板在牆面畫出花樣。你可以做出畫框，或是靠椅欄。漆上白色的線板能夠從背景色中跳脫而出。用終飾釘（finishing nail）把線板釘到牆上。試著把線板框住的空間塗成與背景同色系，但不同濃淡的顏色，這會讓你的房間更有韻味。

畫框線板為任何空間增添建築趣味，正如他們在客廳所使用的長方形和正方形線板。線板上了白色漆，與深色牆面產生對比，強調出建築上的細節。斜倚著牆的海盜主題海報是Office for The Store at 856 Valencia所設計，該店是作家戴夫‧艾格斯（Dave Eggers）所共同創立，店內販售古怪的「海盜補給品」，營收用來資助一個兒童創意寫作實驗室。

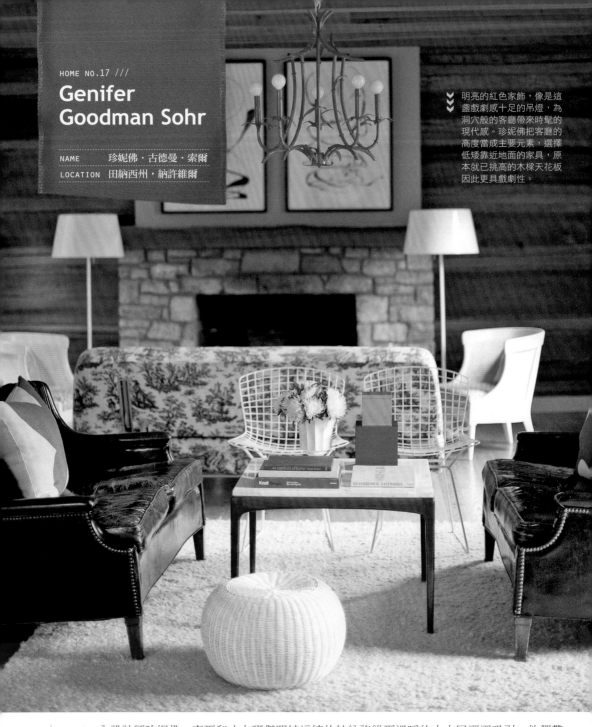

明亮的紅色家飾，像是這盞戲劇感十足的吊燈，為洞穴般的客廳帶來時髦的現代感。珍妮佛把客廳的高度當成主要元素，選擇低矮靠近地面的家具，原本就已挑高的木樑天花板因此更具戲劇性。

室內設計師珍妮佛・索爾和丈夫班傑明被這棟位於納許維爾溫暖的小木屋深深吸引。他們帶著孩子一起搬進來，把整個空間改造得時尚溫暖。紅色和粉紅色穿插於屋內裝潢，為原木牆面帶來明亮色彩和一絲淘氣感，對這個四口之家再完美不過。

這個橡木皮花器的插花作品其靈感來自
這棟小木屋。
請見p.309，學習如何製作花器和插花。

這間小木屋外頭的彩色門牌號碼和室內
充滿想像力的裝潢，全都出人意表。

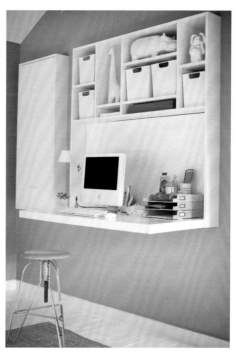

如果空間有限，可以考慮建造如上圖的牆桌，不但
節省地面空間，且輕易融入房間內灰白色調。

沙發上方掛著旗魚標本，這是個古怪的裝飾品，
極符合這棟房子的氣質，但是配上線條乾淨的家
具和獨具特色的靠枕後，時髦感倍增。藍色調貫
穿靠枕和旗魚標本。

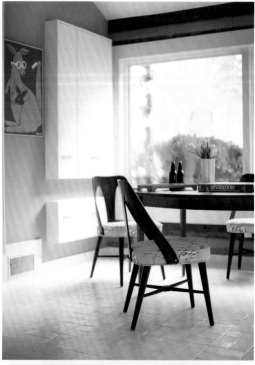

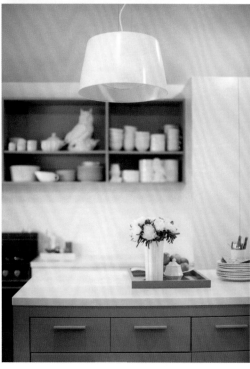

1 2 | 5 6
3 4 |

1　延續樓上的主色紅色，兒童房內有一面牆貼上設計師歐拉‧凱利（Orla Kiely）設計的花朵紋路壁紙，
　　為兒童房增添活力。

2　利日光室走灰白色調，因為黃色餐椅椅墊和亮粉紅畫作帶來亮色系。牆上的畫作其實是由擦碗巾裱褙
　　裝框而成。雖然餐廳色調和客廳色調並不相同，但是紅色和亮粉色物件讓兩個空間產生呼應。

3　就連廚房中的小細節也配上精心安排的灰白色調，像是上漆的櫥櫃把手和碗盤。珍妮佛利用紅色托
　　盤，把出現在家中各空間的重點色帶入。選擇中性色調的背景讓她能快速改變空間主題：一旦心血來
　　潮，只要增加彩色的擦碗巾、盤子或是桌旗，就可以輕鬆把空間的外表和感覺來個大改變。

4　為了讓木頭牆壁增添溫暖感，孩子們的房間也使用紅色元素，延續了屋內各個角落重複出現的大膽紅
　　色調。

5　女兒露西床上懸掛的平價紙質燈罩，為天花板帶來色彩，也吸引人目光向上。

6　主臥室延續使用精緻的灰色調；白色雕塑裝飾品與較深色牆面產生對比。粉紅色和暗橘色物件的使
　　用，與住家內其他房間的重點色彩輝映。

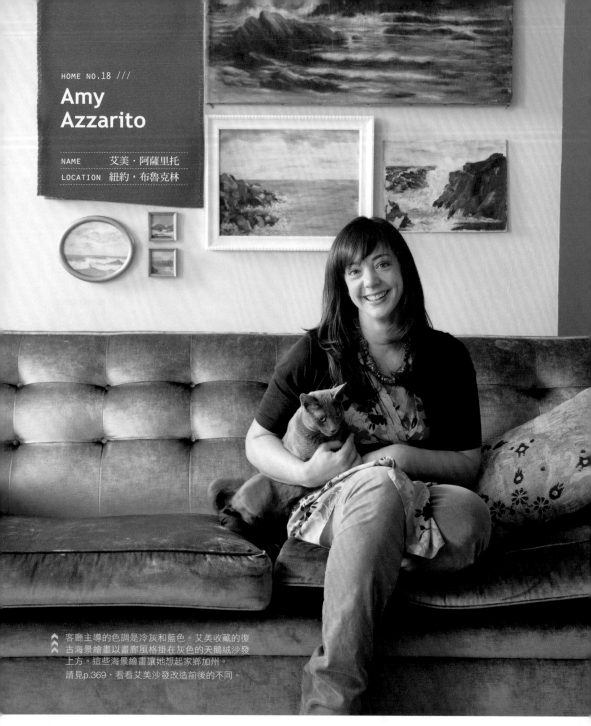

Amy
Azzarito

NAME	艾美‧阿薩里托
LOCATION	紐約，布魯克林

客廳主導的色調是冷灰和藍色。艾美收藏的復
古海景繪畫以畫廊風格掛在灰色的天鵝絨沙發
上方。這些海景繪畫讓她想起家鄉加州。
請見p.369，看看艾美沙發改造前後的不同。

Design*Sponge的編輯艾美‧阿薩里托與兩隻貓Loki和Freya，一起住在布魯克林威廉斯
堡的公寓。不久前，她取得帕森斯設計學院（Parsons The New School for Design）的
裝飾藝術暨設計史碩士。她喜愛在跳蚤市場和二手店尋找價格可親的古董家具和物件。

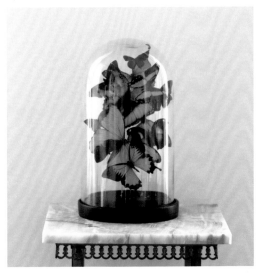

艾美把一台復古機工推車改裝成吧台推車，讓這個在跳蚤市場
挖到的物件有了新生命，也獲得額外的儲藏空間。

艾美和紀錄片導演友人潔西卡‧歐瑞克（Jessica Oreck）
創造了這個不可思議的蝴蝶玻璃罩，與客廳的藍灰色調相
呼應。
請見p.274，學習製作屬於你的蝴蝶罩。

艾美在客廳收藏許多藝術設計書籍，整齊堆疊的書本可做為桌
面下的裝飾，也讓訪客方便瀏覽翻閱。她把從eBay買來的復古
鳥籠變成桌上擺設。

艾美的蝴蝶罩從各個角度看都十分美麗。蝴蝶的背面是深
沉的大地色。

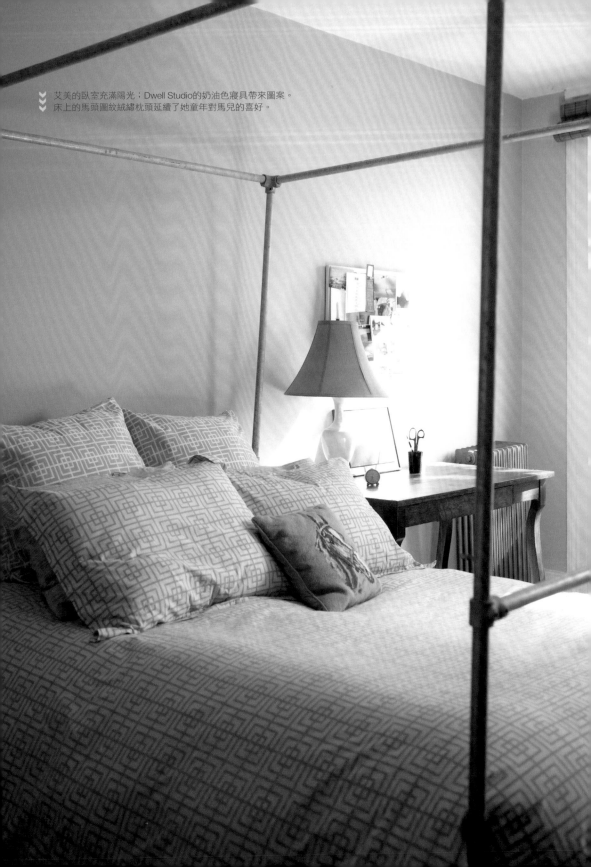

艾美的臥室充滿陽光；Dwell Studio的奶油色寢具帶來圖案。
床上的馬頭圖紋絨繡枕頭延續了她童年對馬兒的喜好。

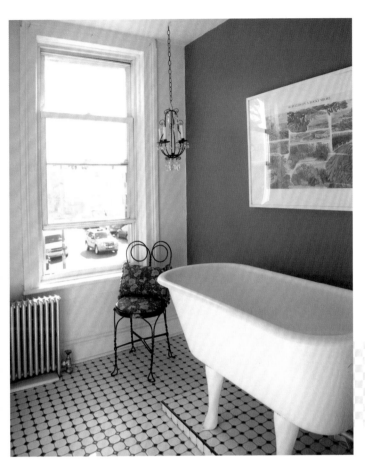

1　這間公寓得天獨厚之處，就在於擁有戲劇性十足的陶瓷腳座浴缸。為了強調浴缸的雕塑特質，旁邊的牆面塗成深藍灰色。復古的燭台吊燈和軟墊椅讓浴室像個優雅的仕女更衣間，而非普通的都會浴室。

2　臥室的軟質皮椅提供了舒服的閱讀空間。艾美的曾祖母傳下來的行李箱堆在一旁，做為邊桌。

3　為了突顯她最愛的圖書和物件，艾美將復古書櫃內側的牆面塗成明亮的草綠色。書架上層放了一排她曾造訪過沙灘的沙子。

4　艾美將平凡的入口通道大大改造一番：前門塗上戲劇性的深藍色。她把沒有用的窺孔用一面藍金色相間的小鏡子遮住。在門邊掛上工業用金屬掛勾，用來放置郵件、鑰匙和飾品。

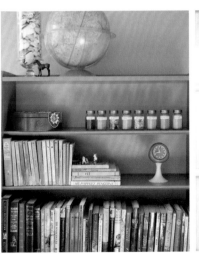

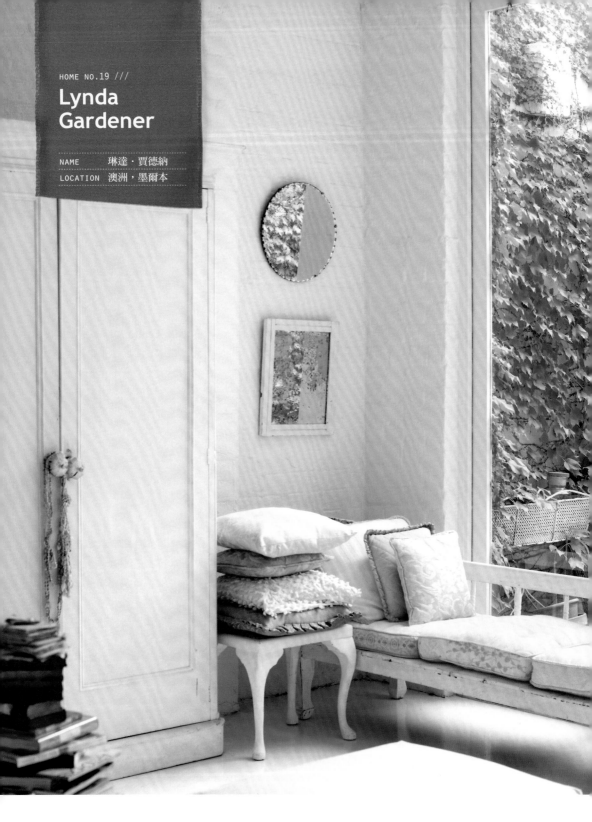

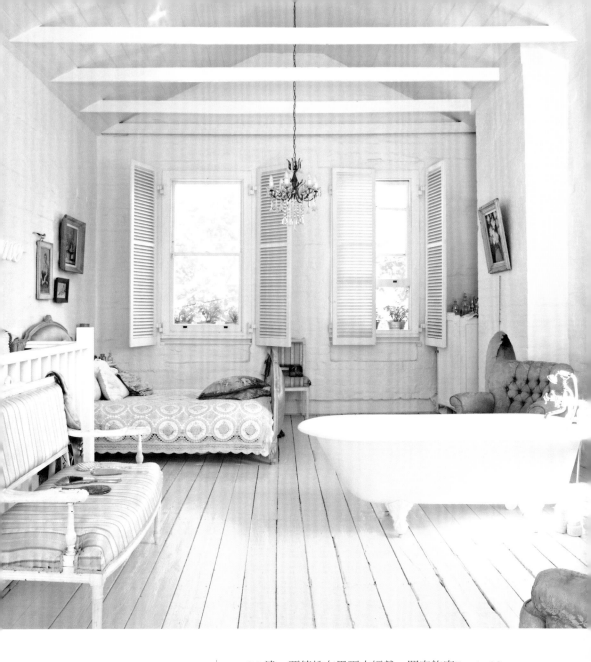

琳達選擇在臥室裝設尚可利用的古董浴
缸，表現個人特色。因為房內大都是亮白
色物件，雖是具量感的家具，但因顏色輕
盈，能在不增加太多視覺重量的情況下，
融入整個房間。除了浴缸外，琳達還在房
間四處放了多張她收藏的裝襯椅，在偌大
的開放空間中，創造出不同座位區。

復古鏡和古董吊燈讓琳達陽光充足的客廳
中充滿反射光線。

琳達‧賈德納在墨爾本經營一間家飾店Empire Vintage，
販賣美麗的家具和家飾。琳達過著夢想中的生活：
週間住在市中心優雅的住家，擁抱中庭花園。到了週末，
她便到附近村莊戴萊斯福德（Daylesford）的鄉村小屋度假
（見p.62）。她在墨爾本的房子開闊通風，正好能一解平
日都會繁忙生活的壓力。房子有中庭花園開闊、實木地板
和自然光充足等特色，剛好也成為她那些令人驚豔的古董
家具最好的展示舞台。

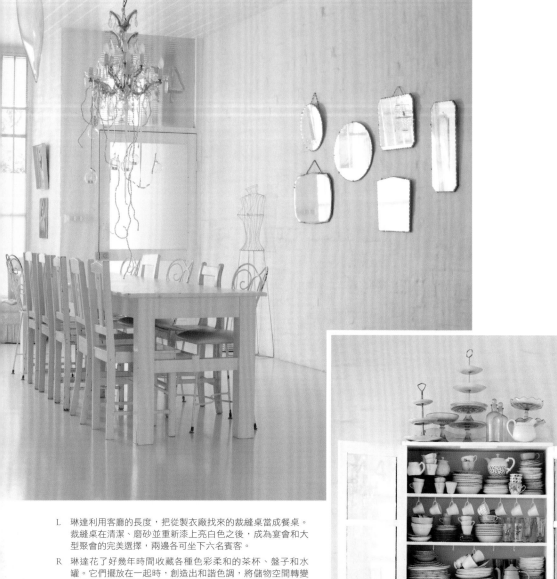

L 琳達利用客廳的長度,把從製衣廠找來的裁縫桌當成餐桌。
裁縫桌在清潔、磨砂並重新漆上亮白色之後,成為宴會和大
型聚會的完美選擇,兩邊各可坐下六名賓客。

R 琳達花了好幾年時間收藏各種色彩柔和的茶杯、盤子和水
罐。它們擺放在一起時,創造出和諧色調,將儲物空間轉變
成令人意想不到的設計細節。如果你收藏的瓷器和陶瓷色彩
並不協調,可以使用色系或圖案來將它們分類,讓彼此緊密
配合。只要你上跳蚤市場或二手店時,別忘了尋寶,增加收
藏,就可將這些收藏品一起陳列出來;跳蚤市場和二手店是
找到能與家中現有物件相配的平價碗盤的好地方。

<<<

這個茶杯插花作品的靈感來
自琳達的茶杯收藏。

請見p.315,學習在自己家
中重製這個花藝作品。

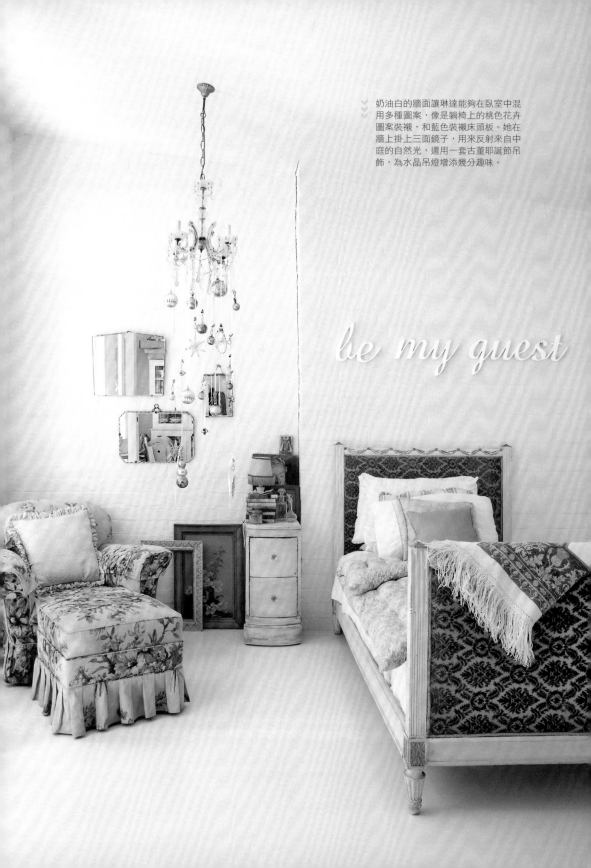

奶油白的牆面讓琳達能夠在臥室中混
用多種圖案，像是躺椅上的桃色花卉
圖案裝襯，和藍色裝襯床頭板。她在
牆上掛上三面鏡子，用來反射來自中
庭的自然光，還用一套古董耶誕節吊
飾，為水晶吊燈增添幾分趣味。

be my guest

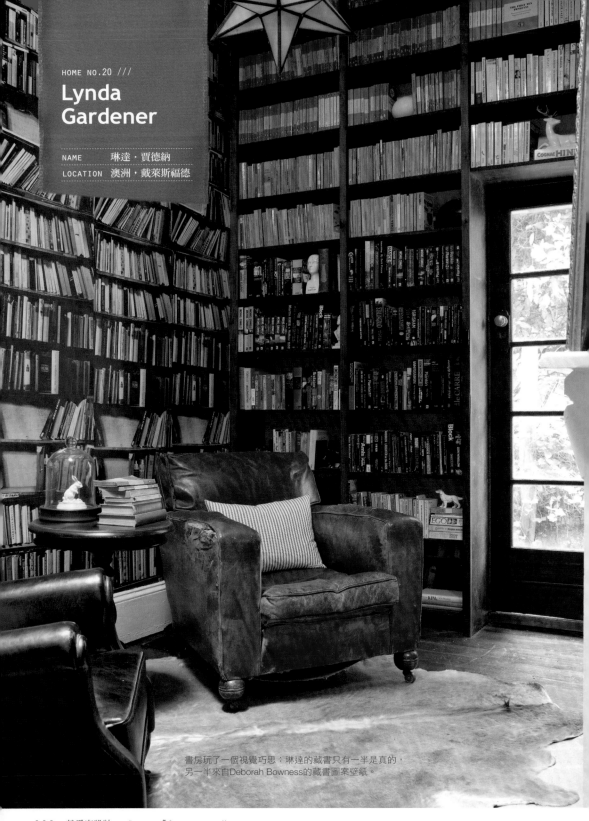

Lynda Gardener

NAME	琳達‧賈德納
LOCATION	澳洲，戴萊斯福德

書房玩了一個視覺巧思：琳達的藏書只有一半是真的，
另一半來自Deborah Bowness的藏書圖案壁紙。

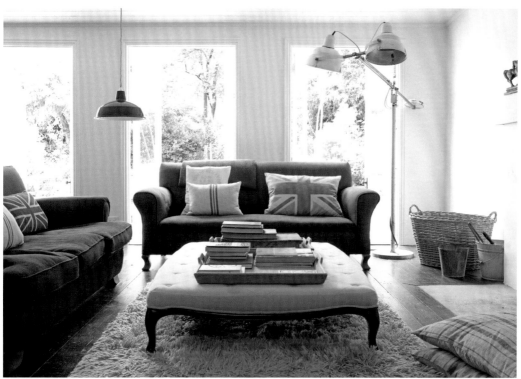

1 同一空間裡混用傳統風格的貓腳家具和工業風格的家飾，像是這盞立燈和一對金屬籃。這種組合為房間帶來現代感，也增加出人意表的質感。

2 大型的琺瑯吊燈懸吊在古董支架桌上方。復古櫥櫃為餐廳增加多餘儲物空間，也點出餐桌桌面的綠色油漆。

3 引人注目的貓腳浴缸成為浴室的主要舞台。琳達讓牆面和家飾品保持極簡，只用了幾件精心選擇的古董、一個老磅秤、一個玻璃吊燈，還有貓腳浴缸，讓這些古董盡情綻放光芒。

4 一間小臥室改裝成時髦的客房，裡頭裝飾了豪華的紅色鑲邊寢具和精緻的黑白色系棉質印花壁紙。琳達選用掛燈，用有限的櫃子頂層空間展示她收藏的古董獎盃。

5 這個花藝作品使用古董獎盃做為花器，靈感來自琳達的古董獎盃收藏。
請見p.317，學習在自家重製這個花藝作品。

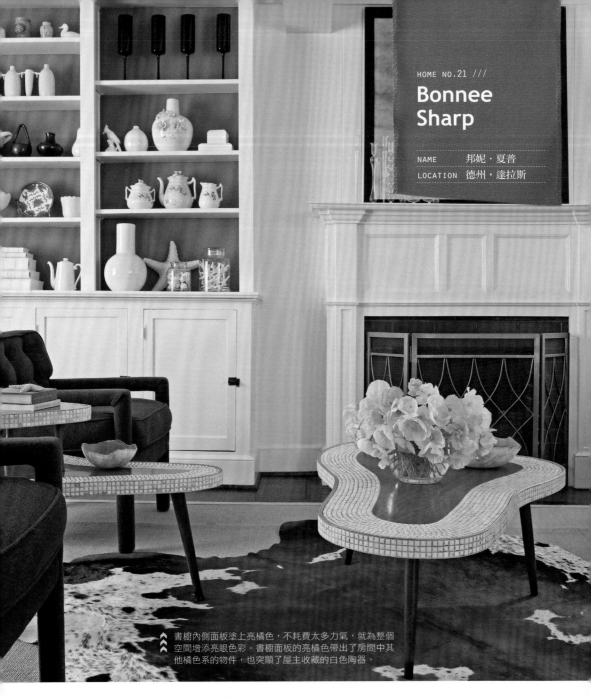

書櫥內側面板塗上亮橘色,不耗費太多力氣,就為整個
空間增添亮眼色彩。書櫥面板的亮橘色帶出了房間中其
他橘色系的物件,也突顯了屋主收藏的白色陶器。

德州設計師邦妮・夏普是Studio Bon的創意人員,這家公司生產結合精緻中性色調和有趣圖
案的美麗時髦織品。她在達拉斯的住宅走的是度假勝地鱈魚角(Cape Cod)風格,裡頭充滿
各式Studio Bon出產的鮮豔圖案,在她巧手搭配下,這些織品在她家發揮最大效用。雖然她家
的建築細節古典,但整個開放式樓面看起來有現代感,特別是在配上了邦妮選用的現代風格家
具之後。

這束春天花束的靈感來自邦妮的床頭板。
請見p.310，學習在家重製這個花束。

邦妮的臥室並不只使用同一種綠色，而是選用各種不同色調的綠色，床頭板是草綠色，牆面則是苔蘚綠。這種不同色調的混搭讓整個臥室有春天的感覺。因為空間有限，一張Ikea的書桌一物二用，既是床邊桌，又是工作桌。

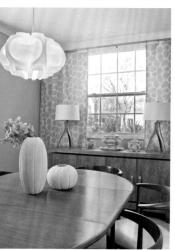

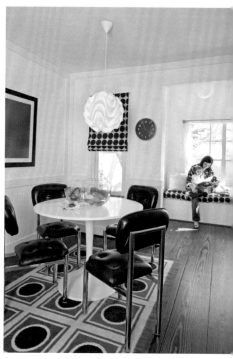

1 2 3　1　邦妮將餐廳牆面顏色與窗簾顏色相配，這個細節增添了後牆的質感，卻不會搶走整個空間的風采。
　　　　 復古柚木邊桌和餐桌則增添了溫暖感。

　　　　2　走廊上掛著的裱框貝殼飾品呼應了窗簾上的貝殼形狀織紋。

　　　　3　廚房是傳統風格空間，護牆板是直條紋。但是邦妮運用大膽歐普藝術（op-art）風格圖案的搭配，
　　　　 讓整個空間有了現代感。這個技巧的重點在於創造一致的主題，像她的廚房就選用圓形做為主題。

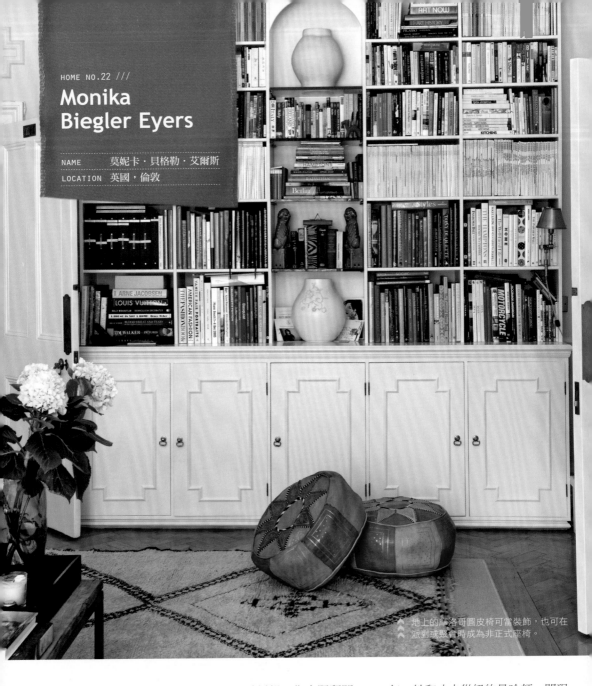

Monika Biegler Eyers

NAME	莫妮卡・貝格勒・艾爾斯
LOCATION	英國，倫敦

地上的摩洛哥圓皮椅可當裝飾，也可在派對或聚會時成為非正式座椅。

　　莫妮卡・貝格勒・艾爾斯是設計編輯、作家暨顧問。2007年，她和丈夫從紐約曼哈頓一間現代感十足的工作室搬到倫敦荷蘭公園附近的富麗堂皇大宅。新家的空間設計典雅，充滿各式傳統元素，牆上有線板裝飾，天花板挑高，還有巨大的落地窗，讓整間屋子沐浴在日光中。莫妮卡想用有限的預算，讓屋內裝潢顯現品味及高級感，於是借助編輯專業，全力投資不過時的單品。她採用像是摩洛哥圓皮椅等較便宜、也較輕鬆的單品來裝點空間，與屋內原有的傳統家具單品產生對比，讓居家空間添加一絲趣味和色彩，又不會讓自己破產。

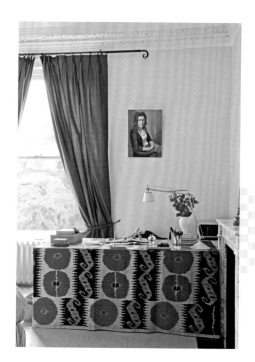

即興奢華

莫妮卡的書桌說明了織品可馬上為空間帶來高級感。她在老舊的牌桌鋪上色彩斑斕的織品,上頭再加上玻璃墊,馬上就把房間質感提升到拍攝雜誌內頁的範本。此外,織品下的隱藏空間還可用來儲藏雜物。

<<<

莫妮卡把大學同學幫她繪製的畫像掛在書桌上方。因為不想要傳統的工作室氛圍,莫妮卡選擇使用色彩豐富的布料來創造較具居家感的工作空間。

L 莫妮卡愛極了廚房原有的深藍色調,烹飪還因此變成她的嗜好。她珍藏的白綠中國風瓷器(放在晾物架上),與整個廚房空間的色調非常相配;她現在經常使用這些瓷器,不再等到特殊場合才用。

R 選擇常見的色調可統合不同形狀。再一次,莫妮卡選擇將家具和藝術品放得離地面近一點,以突顯天花板的驚人高度。

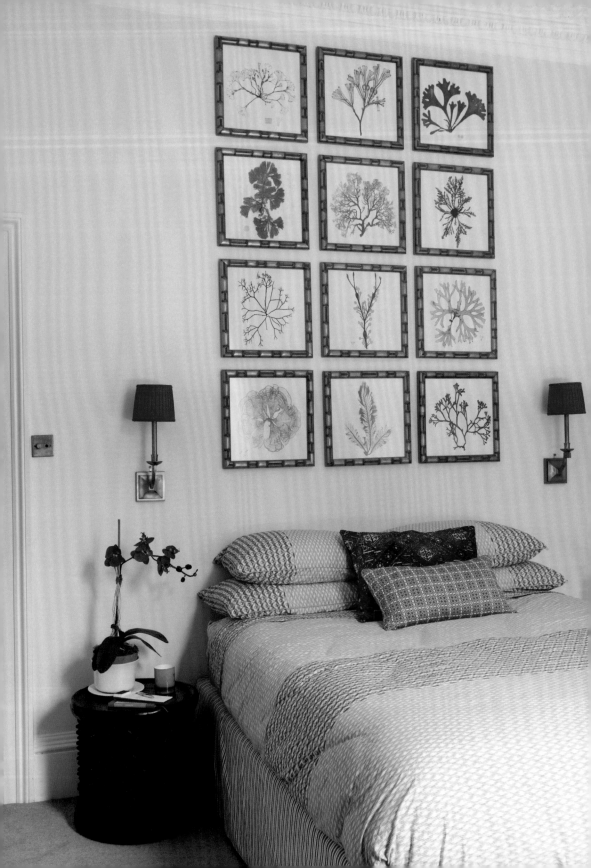

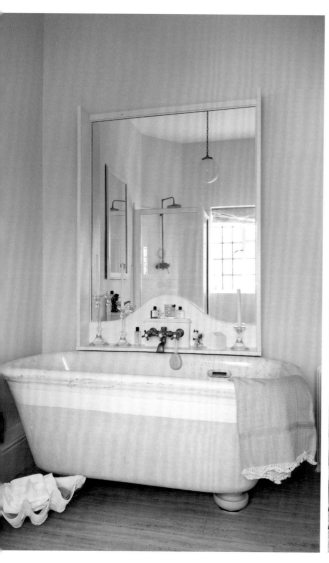

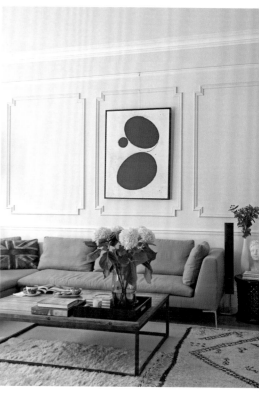

1　一致的金色畫框讓這套Natural Curiosities的珊瑚印畫整合為一體，金色也與掛在牆上的燈臺相配。

2　令人驚豔的浴缸是莫妮卡在這個家中的心之所繫。「我喜歡沒有上釉的石頭和光滑、裂痕紋瓷質兩者的並置。
　　這似乎將人帶回羅馬帝國全盛期，或是某個那樣的光榮時代。」莫妮卡表示。她選擇在浴室只突顯浴缸的美
　　麗，唯一增添的細節是地上放置的大型貝殼，既當裝飾，也用來放置多餘的毛巾。

3　莫妮卡充分利用原本建築空間中的細節。客廳原本的線板裝飾正好成為藝術品的外框。而包括時髦沙發和咖啡
　　桌在內的家具則選用低矮尺寸，擺放起來仍低於護牆板的水平線。

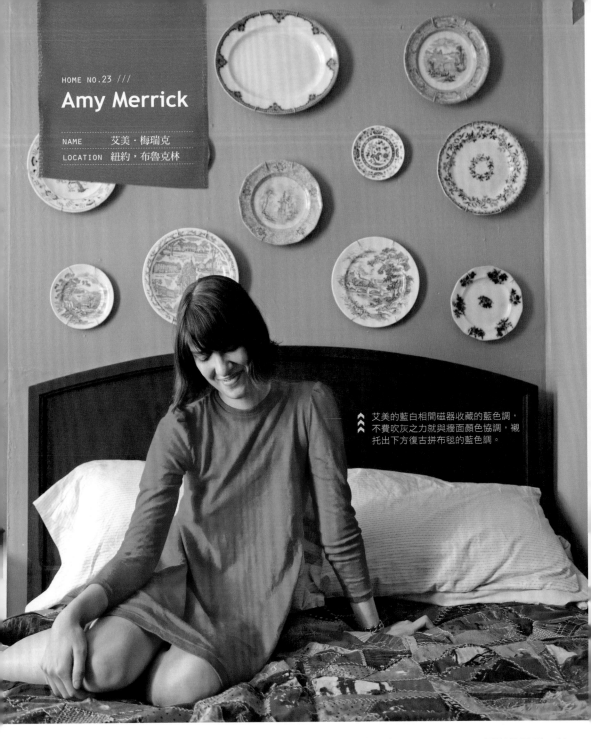

Amy Merrick

NAME　艾美・梅瑞克
LOCATION　紐約・布魯克林

> 艾美的藍白相間磁器收藏的藍色調，
> 不費吹灰之力就與牆面顏色協調，襯
> 托出下方復古拼布毯的藍色調。

　　Design*Sponge編輯艾美・梅瑞克在布魯克林的列車式公寓是Design*Sponge團隊的最愛。她熱愛古董家具和手作品（大多是她自製的），為每個房間裝點一絲歷史感。當她沒有創作時，會在線上尋找美麗的復古衣，經營花藝和設計生意。

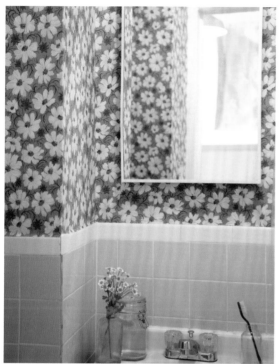

^ ^ 這個不拘小節的陸蓮花花藝作品,靈感來自艾
美的復古瓶罐收藏。

請見p.308,在家重製這個花藝作品。

<<< 艾美是壁紙的大粉絲,卻不喜愛伴隨而來的高
價位。她經常在eBay尋找負擔得起的復古圖
案,像這裡的雛菊印花,她用來當浴室的壁
紙。浴室曾是狹小黑暗的空間,但轉變為充滿
黃白小花、令人心情愉悅的田野。

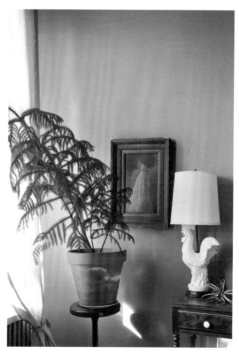

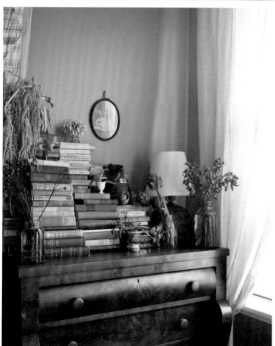

^ ^ 帝國抽屜櫃(empire dresser)上頭疊放了一堆書,按照顏色來排
放,在臥室一角創造出一道小彩虹。

^ ^ 傳家寶為空間增添個性和歷史感。艾美的這盞公雞
檯燈是祖母傳下來的物品,現在放在她從街上撿到
的床頭桌上,並在父親幫忙下,整修了這張桌子。

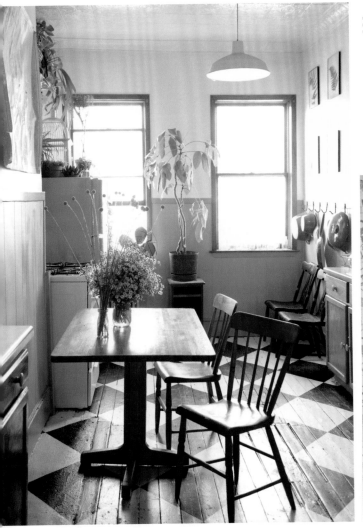

艾美的居家辦公室用了令人嘆為觀止的花園主題壁紙，這是英國建築師暨織品設計師佛耶薩（Charles F.A. Voysey）1926年的設計作品。佛耶薩是藝術和工藝運動的主要人物。這個壁紙圖樣名為「草藥師的花園」，艾美選擇它是因為這個圖樣能夠為整個空間帶來一絲戶外氣息，卻不用真的照顧一座花園。她從麻州普利茅斯的Trustworth Studios買來壁紙。復古打字機（目前仍用在手工藝製作和通訊上）點出了壁紙上的綠色調。

請見p.340，從不同角度看看她辦公室的整修前和整修後。

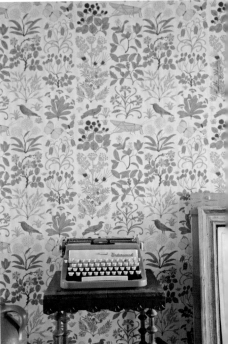

艾美喜歡DIY，自己動手將充滿陽光的黃色調廚房大改造了一番。她最得意的作品就是她親手為廚房地板上的漆。她拆掉原公寓的亞麻油地氈，把地板磨砂，然後在上頭漆上黑白菱形格紋。因為這次改造的結果成功，她繼續拆掉家中其他房間的亞麻油地氈，親手整修地板。

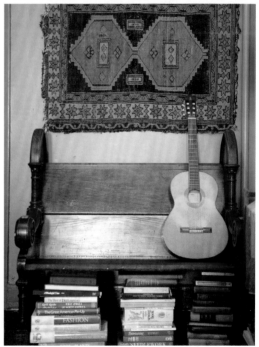

1 2
3 4

1　艾美沒有把帽子和飾品收藏在衣櫥裡，而是在牆上釘一排條紋掛鉤，把帽飾等展現在牆上。

2　雖然一開始艾美不喜歡廚房的芥末黃牆面，但她最終擁抱了這個色調，甚至還將廚房棕色的工作檯塗成黃色，讓這兩種顏色相配。壁櫃下方釘上一排掛鉤，擺放茶杯，才不會占據櫃子或工作檯的寶貴空間。

3　因為廚房牆面是芥末黃，艾美不想突出冰箱的顏色，便也漆成黃色。她把居家植物放在冰箱上，這樣才確保自己看得見這些植物（也才記得定期幫這些植物澆水）。

4　艾美喜歡古董地毯，但並不想冒險把這張從跳蚤市場挖寶得來的毯子放在地上。所以，她把這張毯子當成壁掛藝術品，掛在從布魯克林一間教堂二手拍賣時買來的靠背長椅上方。

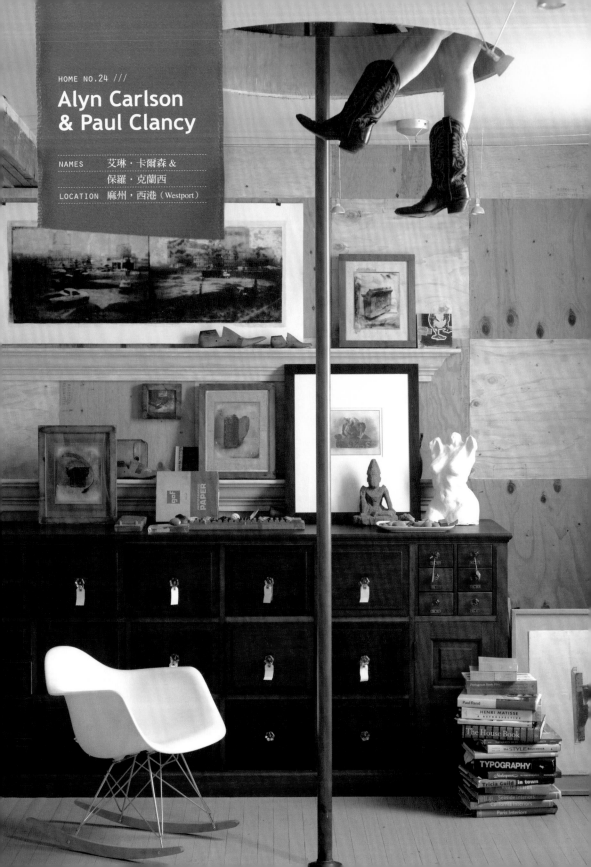

Alyn Carlson
& Paul Clancy

NAMES　艾琳・卡爾森 &
　　　　保羅・克蘭西
LOCATION　麻州・西港（Westport）

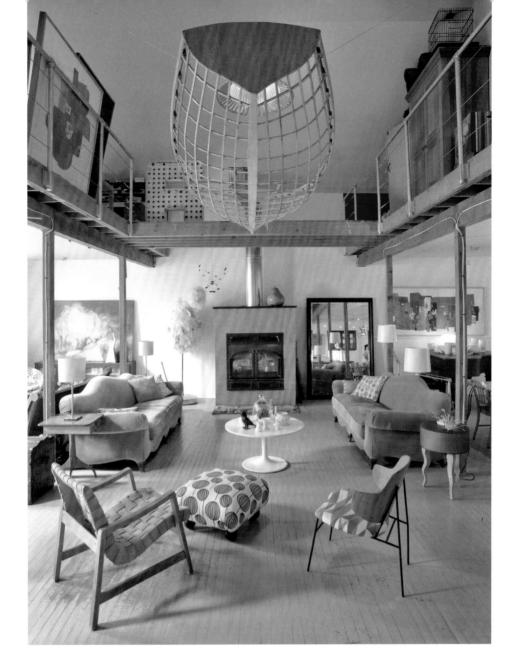

兩人另一大膽之舉是，在挑高兩層樓高的
天花板掛上一艘船的肋材。客廳原先是教
堂內殿所在，現在住著各式復古家具和兩
人子女所創作的藝術作品。

艾琳和保羅在住家客廳的中間樹立了一根
消防柱，説明了兩人看待人生和設計的
詼諧態度。艾琳從麻州新貝德福市（New
Bedford）的消防博物館找到這根消防柱。

過去28年來，藝術家艾琳·卡爾森和攝影師
保羅·克蘭西住在有110年歷史的教堂改建
的住宅。這座教堂是在1900年時，由無宗派教會
的工廠工人所興建，整個腹地包括一個戶外鞦
韆、一個雞舍和三畝草坪。這屋子因有兩位藝
術家，這個激發人許多靈感的空間便成為實驗
室，實驗設計、色彩、油漆和各式創意裝置。

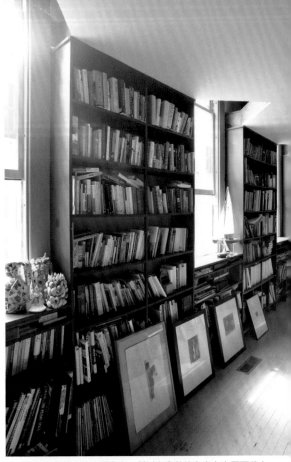

這對夫妻是狂熱的藏書家，所以在寬敞的客廳左右兩面牆上，做了整排的內嵌式書櫃。

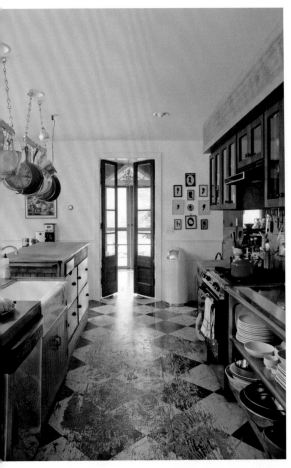

兩人搬進來時，在廚房地板漆上菱形圖案。隨著時間流逝，地上的菱形也逐漸磨損，但兩人並不在意。事實上，他們比較喜歡現在這種老舊質感。

大空間居住祕訣

艾琳表示，無論你是住在教堂，還是沒有設計加工過的閣樓（loft），都有辦法讓寬闊空間感覺更溫馨。首先，先在腦海中，把一整塊寬闊空間區分成不同的虛擬房間，就算實際空間中沒有牆面分隔也無妨。再來，家具遠離牆面擺放，讓座椅及桌子之間產生關係。利用地燈或桌燈來為空間和物件帶來生命，而不要用會讓光線四散的天花板吊燈。具有豐富觸感的物件，像是天鵝絨椅墊、厚織地毯和木頭桌面，都能為洞穴般的空間帶來溫暖感。

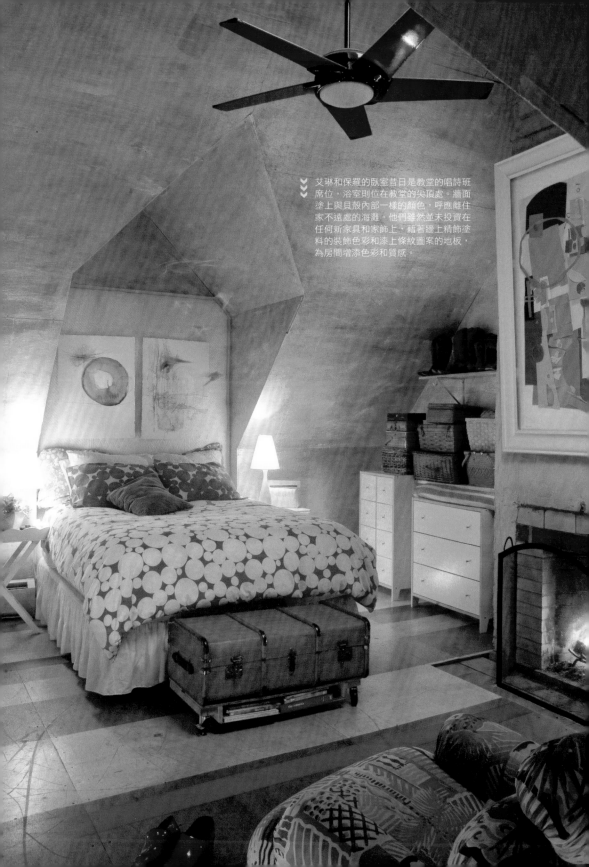

艾琳和保羅的臥室昔日是教堂的唱詩班
席位，浴室則位在教堂的尖頂處。牆面
塗上與貝殼內部一樣的顏色，呼應離住
家不遠處的海灘。他們雖然並未投資在
任何新家具和家飾上，藉著牆上精飾塗
料的裝飾色彩和漆上條紋圖案的地板，
為房間增添色彩和質感。

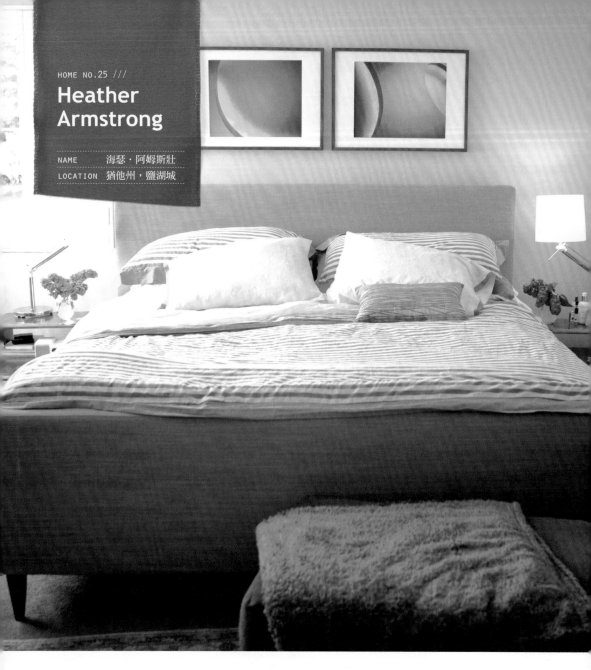

海瑟和強的臥房是全家人小
憩的地方,所以他們決定要
在這裡放一張King size的床,
這樣才能容納一家四口和兩
隻寵物。牆上藝術品的黃灰
色調與寢具色調相互呼應。

詼諧部落格Dooce的作者海瑟・阿姆斯壯和丈夫強、兩名小女
兒莉塔(Leta)和瑪蘿(Marlo),還有兩隻活潑的狗兒,
混種狗Chuck和中型澳洲牧羊犬Coco一起住在鹽湖城的家。海瑟
也許是以教養文章出名,但也是獨立設計師的支持者。老家在
田納西的她稱自己的風格為「50、60年代混合南方風情」。

<<<
復古標誌和數字為廚房的藍色調和灰色調增添了色彩。

黃銅床架

最早的黃銅床架是設計成「行軍床」，讓軍官使用，重點在於能夠快速拆裝。到了19世紀中期，金屬製造商發展出中空銅管，旋即利用成製造床架的原料。在那個臭蟲肆虐的年代，金屬床架吸引許多人，不像木頭床架會躲進許多害蟲。

1 2 3

1 交錯排放的黑白相框底色與黃黑色椅子的波普藝術色彩相呼應。

2 皮革是居家餐椅的好選擇，海瑟餐廳用的這些現代餐椅就是一例，舒適又好清理。

3 瑪蘿臥室的壁紙來自美國設計師茱莉亞・羅斯曼（Julia Rothman）的Daydream。柔和的奶油黃壁紙與陳年黃銅床架巧妙地融合。

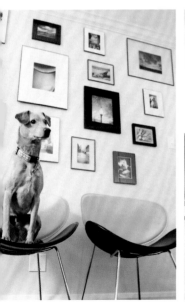

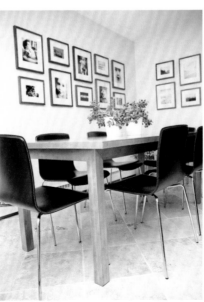

Bev Hisey

NAME	貝芙・西塞
LOCATION	安大略省，多倫多

配上光滑灰色牆面和時尚復古家具之後，傳統風格的動物標本看起來時髦，如同雕像一般。

客廳沙發的原來花色是大膽的花卉圖紋，為了配合這個空間的精緻感，重新加上了沙發椅套。

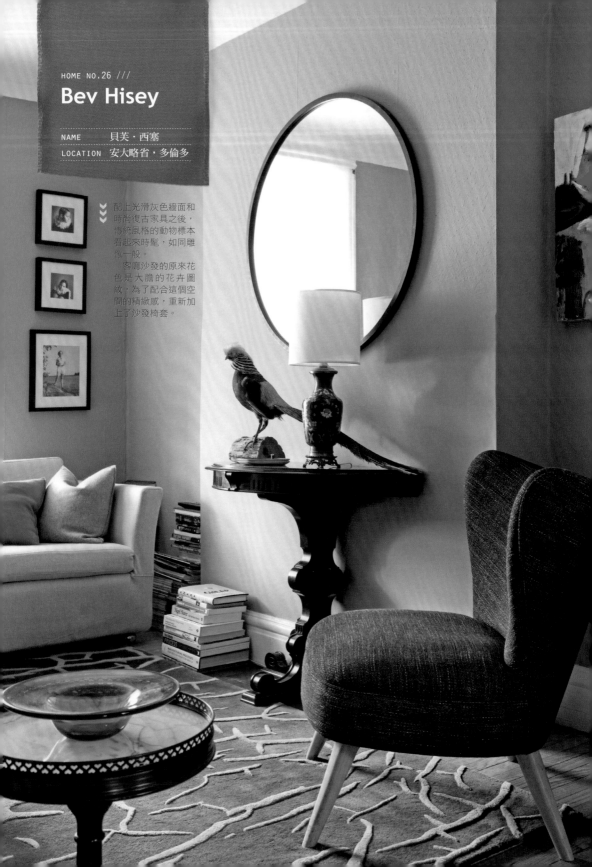

地毯設計師貝芙‧西塞認為自己有一點「垃圾控」。每週至少有一天會看到她在Goodwill二手店尋寶，有時是找一盞立燈，有時則尋覓厚實羊毛毯。她利用其他人炫耀美術和雕塑品的方式，來展示這些從二手店找來的寶貝。無論物件是全新或二手，貝芙總是能運用個人在室內布置上的天分，創造出獨屬於她的空間。

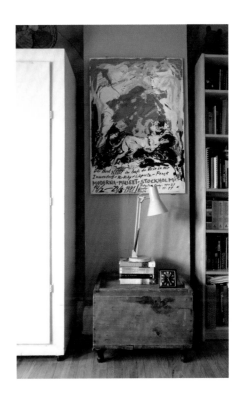

1
2 3 4

1　這張從現代美術館買來的海報是她童年到斯德哥爾摩旅行時的紀念品。她從這張海報得到靈感，把臥室牆面漆成這個顏色。

2　只要色彩協調，再加上中性背景，不同風格和時代的家具還是可以輕易混用。貝芙在一間救世軍商店找到她最愛的家俬之一，牛頭平版印刷畫。

3　雖然貝芙的臥房沒有突顯她對色彩的愛好，卻不會過分平淡。她還選用亮色系色塊，而不是混用壓倒一切的印花。
　　室內布置包括一張她自己設計的地毯、一張藍灰色雙人沙發，以及一張邊桌（在一場庭院拍賣找到的），還親自為邊桌漆上黃色。

4　貝芙放棄傳統的床頭板，把自己設計的一張植物剪紙織品掛在床頭。牆面的深灰色油漆襯托了這個圖紋。

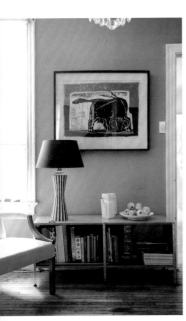

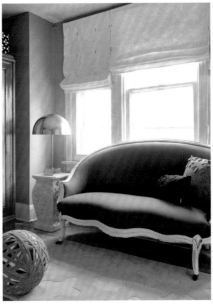

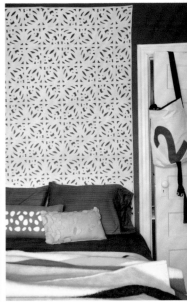

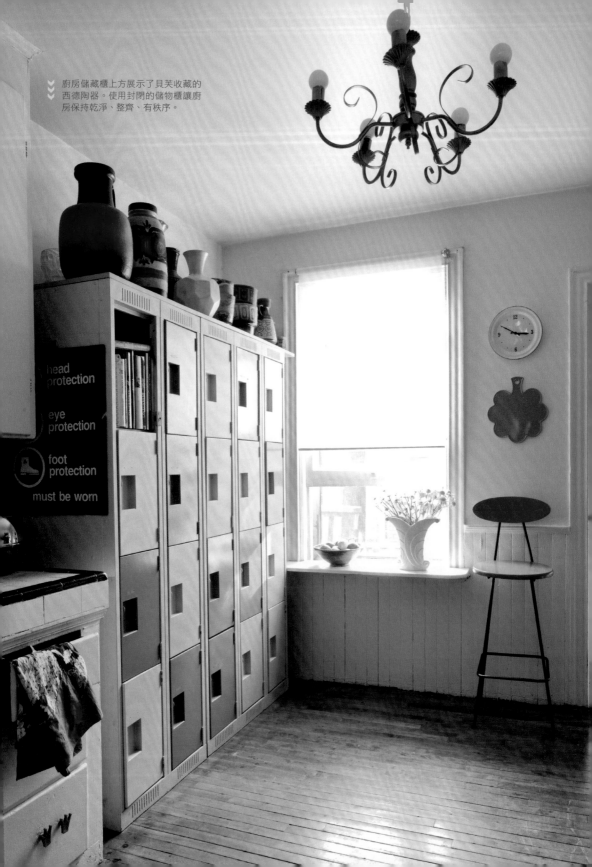

廚房儲藏櫃上方展示了貝芙收藏的
西德陶器。使用封閉的儲物櫃讓廚
房保持乾淨、整齊、有秩序。

工業零件

金屬工業零件、木頭輪子和其他在跳蚤市場買到的零件，如果以有趣方式排列，會是很棒的展示品。其他購買這些零件的資源包括eBay的復古商品區，或是在地的Craigslist頁面。你在尋找真正特別的零件嗎？試試上1stdibs（www.1stdibs.com），這個網站可以看到很棒的獨特品項。用「古董輪子（antique wheel）」或「古董機械零件（antique machine parts）」當關鍵字查查看。

>>>

貝芙收藏許多木頭鑄模（原先是製作機械所用的鋼鐵零件），她把這些鑄模巧妙地放在餐廳牆面上，讓這些元件從工業用具躋身為鮮豔雕塑品。

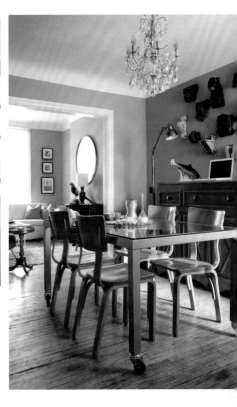

1　2　3

1　住家走廊掛了一面黑板，成為來訪友人非正式的藝廊。貝芙友人傑瑞·偉思（Jerry Waese）的速寫呼應了地毯上的潦草線條。

2　餐廳的灰色牆面（Benjamin Moore的Rockport Grey）模仿藝廊牆面常用的傳統灰色油漆。對於貝芙的好友芭比·歐文斯（Bobbie K. Owens）繪製的搶眼抽象畫來說，這種顏色是很好的中性背景。

3　貝芙收藏的曲木Thonet椅為餐廳牆面帶來溫暖氣息（關於Thonet，請見p.150）。

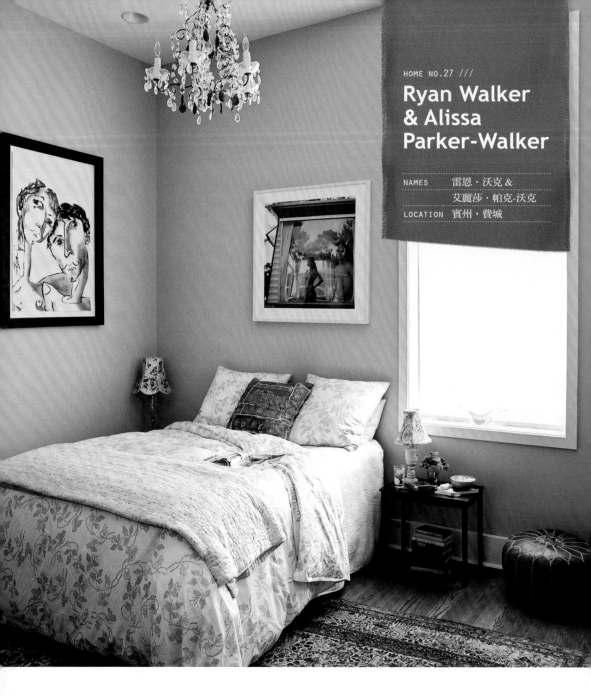

Ryan Walker & Alissa Parker-Walker

NAMES　雷恩・沃克 &
　　　　艾麗莎・帕克-沃克

LOCATION　賓州，費城

艾麗莎和雷恩鑑賞力極高，
這也沿用到他倆的室內布
置。他們的臥室有一盞小型
水晶吊燈、現代藝術作品和
一幅有趣的自畫像。

Design*Sponge編輯雷恩・沃克和艾麗莎・帕克-沃克這對年輕
有才華的夫妻檔為我們撰寫每個月一次的專欄，品味無懈
可擊。他倆經營線上商店Horne，販賣美妙前衛的家飾和室內裝
飾，好品味也反映在他倆的費城住家。

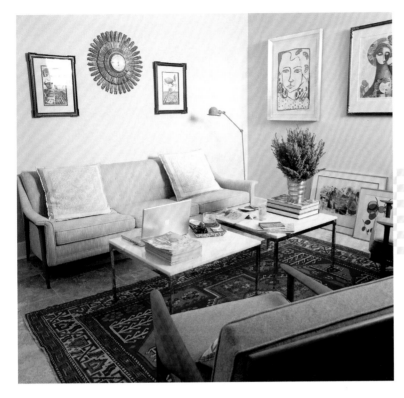

1
2 3 4

1　雷恩和艾麗莎需要多功能的客廳。他們不只把客廳當做休息場所，也是會議室，在這裡與店面預計要合作的設計師會面。中性色調平衡了圖案地毯、橘色立燈和America Martin等藝術家作品的濃烈色彩。

2　如果買不起原創藝術品，另個好選擇是將心愛的海報或印刷品裱框。這樣不只讓海報更為特別，也給你機會去選擇適合框色，讓這件作品融入所在空間的室內布置。在艾麗莎的書桌上方，一幅裱好的馬諦斯海報君臨天下，與復古燈罩上的藍色圖案呼應。海報的金屬框則與復古鋼桌互相調和。

3　投資一塊品質好的小地毯可整合整個空間。雖然復古地毯直接放在廚房地上的安排很不尋常，但雷恩和艾麗莎認為這是一種「地板藝術」。濃豔的紅色調讓地毯與藍色Formica桌面形成對比。

4　復古掛衣架把這套心愛的服裝變成吸引目光的展示品。

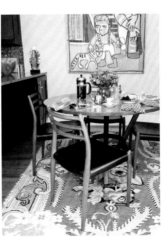

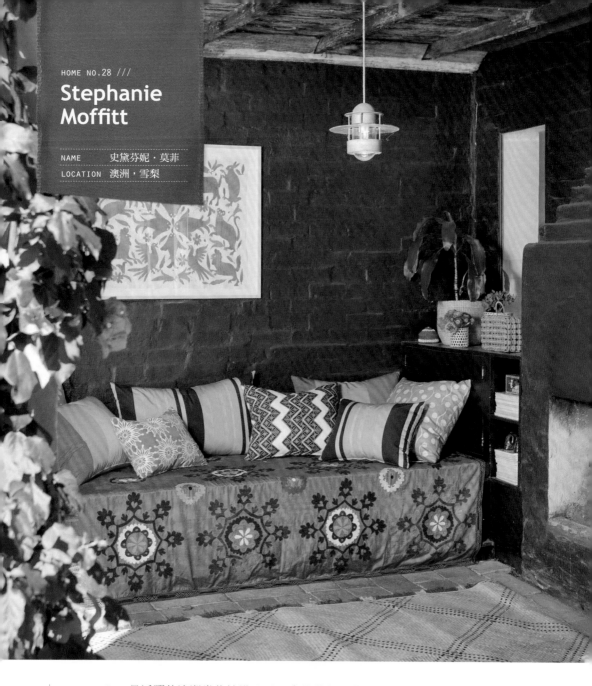

Mokum是活躍的澳洲當代紡織公司，史黛芬妮・莫菲是該公司設計總監，精熟圖案和顏色。所以，她和丈夫在雪梨的住家混合了大膽的顏色、印花，還有精緻的中性色調就不讓人意外。史黛芬妮選用大膽的圖案，使用白色和灰色等冷色調來調和，藉此創造出無論改變或增加各式圖案或織品，看起來都很新鮮時髦的住家。在搬來這裡之前，史黛芬妮在雪梨附近的小公寓住了十年，所以她準備好要在這個擁有私人花園的較大住家中，創造出自己的空間。

<<<
史黛芬妮住家戶外休憩區的長沙發鋪了一條色彩鮮豔的中亞蘇札尼織物（suzani），是史黛芬妮婆婆送的禮物。長沙發上的一組靠墊是Mokum的戶外系列。上方牆面掛著一塊瓦哈卡（Oaxaca）織品的裱褙。如果你害怕使用大膽印花，試著把一小塊印花裱起來看看。這個方法可以試試這塊印花在你房間的感覺如何，也省下幾塊錢。地上的涼席是她的結婚禮物，來自斐濟，是史黛芬妮的大伯村民手編的。

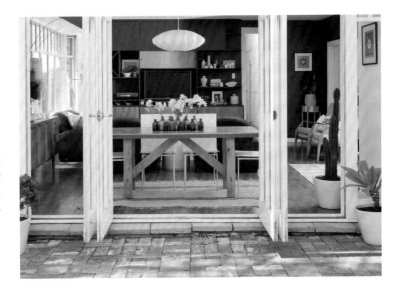

1
2 3

1　一整面搶眼的玻璃門牆連通了史黛芬妮的餐廳、起居室和後院。餐桌上方掛著喬治‧尼爾森（George Nelson）的經典泡泡吊燈。史黛芬妮為客廳牆面選擇暗灰色，創造出時尚摩登的色調。

2　史黛芬妮為餐桌選擇的不是大型的中央擺設，而是用一組復古瓶罐來為餐廳製造出視覺焦點。

3　客廳混用了活潑的裝飾藝術風格沙發、椅子和復古家具。史黛芬妮喜歡組合柔軟調性的圖案和材質，創造出舒適放鬆的空間。粉紅色的地毯是Mokum的西藏系列，在尼泊爾手織而成。

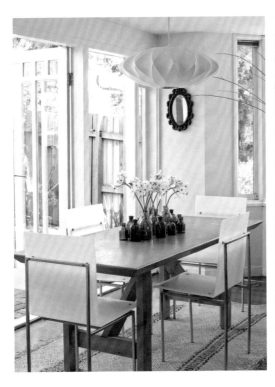

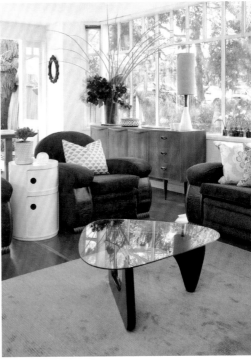

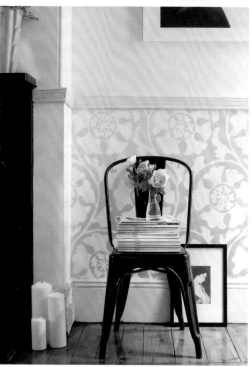

1 2
3 4

1 臥室壁爐上方掛著一個花圈，是史黛芬妮的朋友羅雪‧康特（Rochelle Cant）手作作品。壁爐上則放
著史黛芬妮祖父母傳下來的小陶偶和蠟燭。

2 史黛芬妮混用粉紅色及灰色家飾和寢具，讓臥室充滿柔和的淑女風格。

3 史黛芬妮在臥室壁爐的兩側嵌板漆上淡金屬金色，為房間增添細緻的圖案感。

4 復古咖啡桌椅添上時髦織品，獲得新生。咖啡桌中央擺了一組多肉植物盆栽，成為容易維護的桌飾。

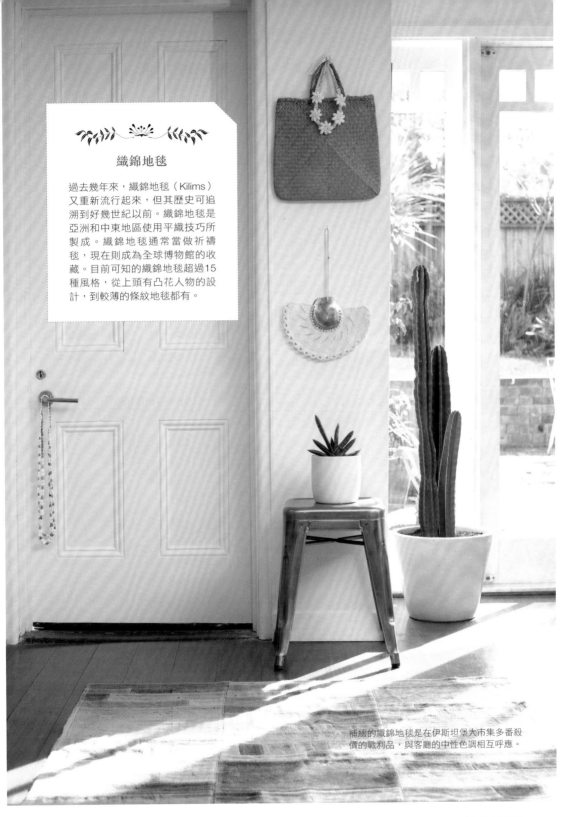

織錦地毯

過去幾年來，織錦地毯（Kilims）又重新流行起來，但其歷史可追溯到好幾世紀以前。織錦地毯是亞洲和中東地區使用平織技巧所製成。織錦地毯通常當做祈禱毯，現在則成為全球博物館的收藏。目前可知的織錦地毯超過15種風格，從上頭有凸花人物的設計，到較薄的條紋地毯都有。

補綴的織錦地毯是在伊斯坦堡大市集多番殺價的戰利品，與客廳的中性色調相互呼應。

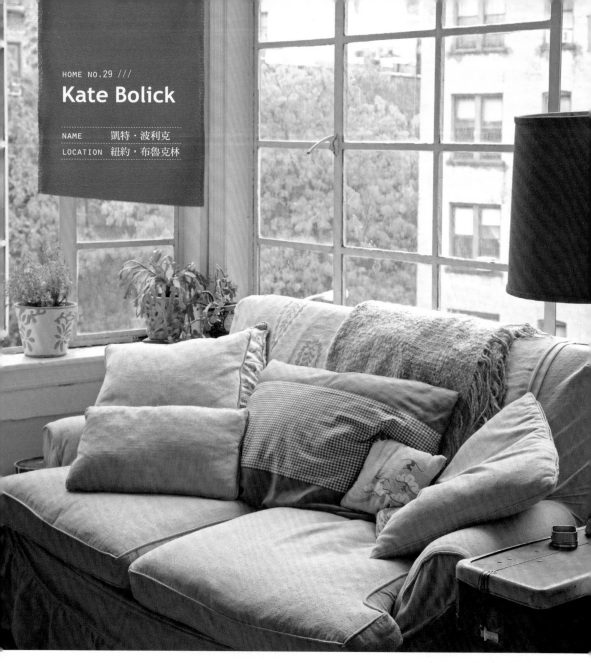

Kate Bolick

NAME	凱特·波利克
LOCATION	紐約·布魯克林

凱特·波利克是作家暨居家裝潢雜誌Domino前執行編輯，住在布魯克林高地（Brooklyn Heights）的挑高公寓，這間公寓有個很棒的特色：在客廳一角有豎鉸鍊窗。這間公寓得天獨厚，除了天花板挑高外，還充滿復古的建築細節。身為裝潢迷，凱特認為她家的裝潢工程仍持續在進行。她一直不斷重新裝潢，持續在屋子裡替換混用各種復古和當代物件，成果斐然。

雖然許多人的沙發是直接擺在電視前面，凱特則選擇把沙發擺在房間最好的角落，也就是邊窗旁邊。這種擺放方式不但很搶眼，當她想閱讀或和朋友聊天時，都能充分利用自然光。

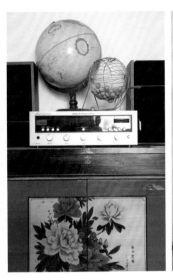

1 2
3 4

古董甕

凱特壁爐放置的古董甕是18世紀作品的復刻版，造型沿用古希臘和古羅馬時期的甕。如果你也想要，到各博物館的附設商店找看看，這些商店常常會販售原作的複製品，諸如Plaster Craft（www.plastercraft.com）等手工藝品店也是找到平價新古典風格甕的好地方。如果想上網購買，可以用「希臘甕」（Greek urn）、「古董花瓶」（ancient vases）、「甕形花瓶」（garden urn）和「新古典風格甕」（neoclassical urn）等關鍵字搜尋。

1　紅色花朵圖樣櫥櫃這類獨特的復古家具可為客廳帶來色彩亮點。

2　壁爐很美，但一旦失去實際功能，就有點難決定到底要拿這個空間怎麼辦。凱特利用壁爐當畫框，把街上撿來的簡單甕形花瓶，變成亮眼的雕刻品。

3　在網路上買二手家具可能會得到嚇人的結果，誰知道買到的家具狀況如何？但在網路上有時的確能夠淘到寶貝。凱特在Craigslist下訂這張古董綠色沙發時，根本沒看過實物，但結果令她驚喜。為了小心起見，凱特事先問過原物主是否能先試躺在上頭小憩一下。這個沙發以高分通過測試，現在住在凱特充滿陽光的客廳中。

4　落地書架很棒，但是如果書架太高，讓你無法拿到每本藏書時，這種書架的利用價值就沒有完全發揮。凱特到Ikea買了平價梯子，漆上與牆面相配的淡薰衣草灰色，讓她輕鬆拿取書架上所有書籍。

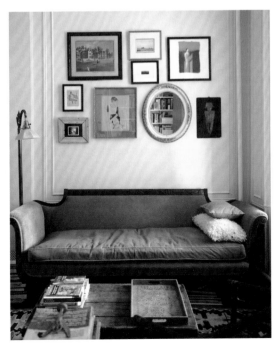

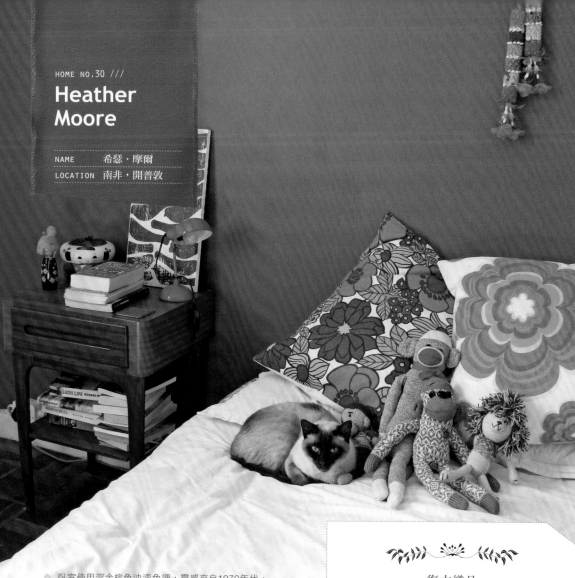

Heather Moore

NAME	希瑟·摩爾
LOCATION	南非·開普敦

‹‹ 臥室使用深金棕色油漆色調，靈感來自1970年代，
‹‹ 與希瑟枕頭上的大朵復古花朵形成絕佳對比。

希瑟·摩爾是Etsy線上商店Skinny Laminx的
插畫家和設計師；這間商店販賣各種雜
貨，都是由希瑟設計的織品所製成，從茶巾到
圍裙等都有。希瑟住在開普敦一間能夠眺望桌
山絕景的公寓。家中充滿她和藝術家丈夫保
羅·愛德蒙斯（Paul Edmunds）多年來精心收
集的寶貝。希瑟從不畏懼大膽圖案，在家中各
個角落都能看到她熟練應用大膽圖案。

復古織品

以下是幾個希瑟最愛的線上復古織品商店：

◆ **Dots and Lines Are Just Fine**：這個部落格
 定期介紹復古織品。
 dotsandlinesarejustfine.blogspot.com
◆ **True Up**：這個織品資訊網站搜羅許多線上
 賣家。
 www.trueup.net
◆ **Pindot**：極佳的日本線上商店。
 www.pindot.net/shopping.htm
◆ **Retro Age**：澳洲線上織品資訊網站。
 www.vintagefabrics.com.au
◆ **Purl Soho**：喜愛復古風格織品的好去處。
 www.purlsoho.com

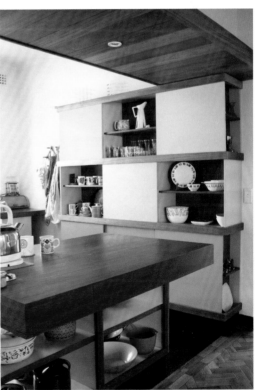

私人住家舉辦的庭院大拍賣是找到復古織品的好地方。
保羅就在這種場合找到這塊紅色花朵圖案布料,希瑟再
將這塊布料縫成賞心悅目的臥室窗簾。

如果混搭得宜,就算是截然不同的圖案放在一起也會很好
看。各種不同花樣的復古織品枕頭,在復古的Ercol風格長
沙發上找到新家。

牆上用小型金屬夾掛上一塊希瑟設計的印花布。她喜歡這
種懸掛方式帶來的輕鬆感,也讓她輕鬆更換不同印花布。

廚房的儲藏櫃原先使用綠色面板。這對夫妻並沒有拆掉舊
面板,而是添加木頭層架和相配的木頭中島,讓原先土氣
的櫥櫃改頭換面。

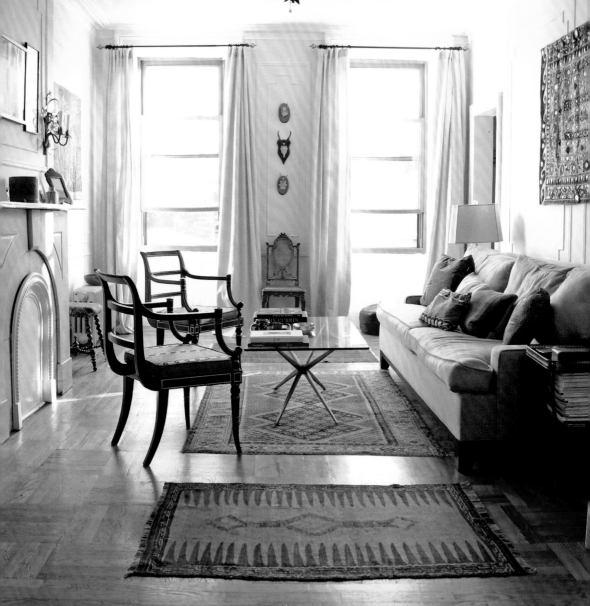

潔西卡家中的地毯不只是地飾，也是壁飾。客廳的中性色牆面和窗簾顏色，讓空間裡其他的大膽圖案能夠舒服呼吸。

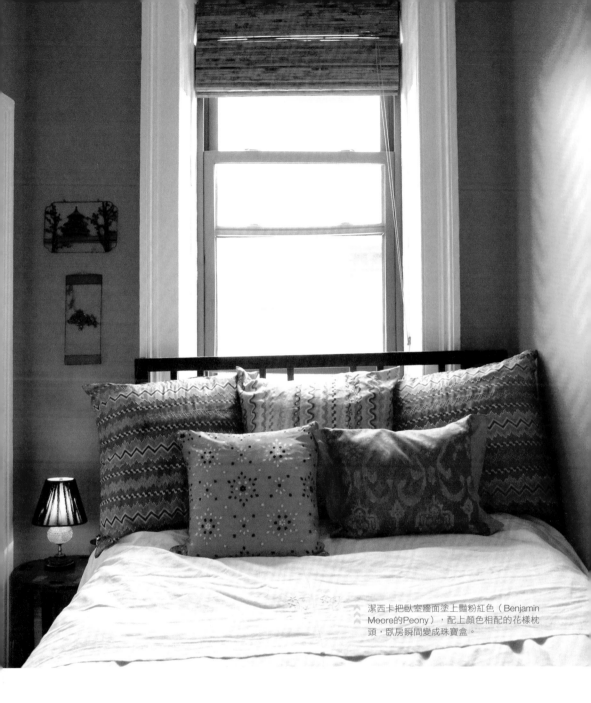

潔西卡把臥室牆面塗上豔粉紅色（Benjamin Moore的Peony），配上顏色相配的花樣枕頭，臥房瞬間變成珠寶盒。

攝影師潔西卡・安多拉在布魯克林卡羅爾花園（Carroll Gardens）的住家光線充足，裡頭藏滿她在土耳其和突尼西亞等國家旅行，還有旅居巴黎時所搜集的戰利品。儘管周遊列國，潔西卡還是喜歡安居在布魯克林這個活躍、充滿創意地區的中心。她花上許多時間在紐約住家營造舒適的居家環境，結合了她對古董家具的熱愛，以及對設計和家飾的敏銳鑑賞力。

如何照顧古董地毯

◆ 盡可能不要把古董地毯放在出入較頻繁的地區。

◆ 清理前，先在室外抖一抖，然後輕輕用手持吸塵器吸過一次。小心不要吸到邊緣或流蘇，這些部位的細緻纖維常被吸塵器吸壞。

◆ 捨得花錢投資，把古董地毯送到你信任的地毯清理專門店，一年清洗一次。這樣可延長古董地毯的壽命，維持色澤。

◆ 使用地毯墊或鋪巾，避免讓地毯滑動或形成摺角，那對古董地毯是很大的傷害。

◆ 利用織品貼布把任何一個磨損邊緣或掉落的線頭貼起來（貼在地毯的下側），避免地毯脫線變得更嚴重。

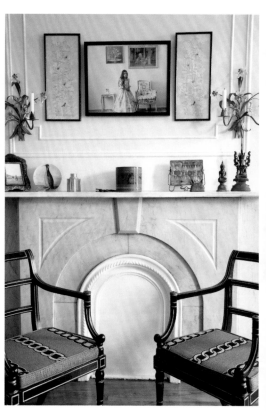

L　潔西卡用了室內設計愛用的小技巧，把古董抽屜櫃變成輕鬆風格的吧台。

R　從巴黎買來的一對黑色古董椅坐落在潔西卡從全球各地搜集到的心愛物件下方。

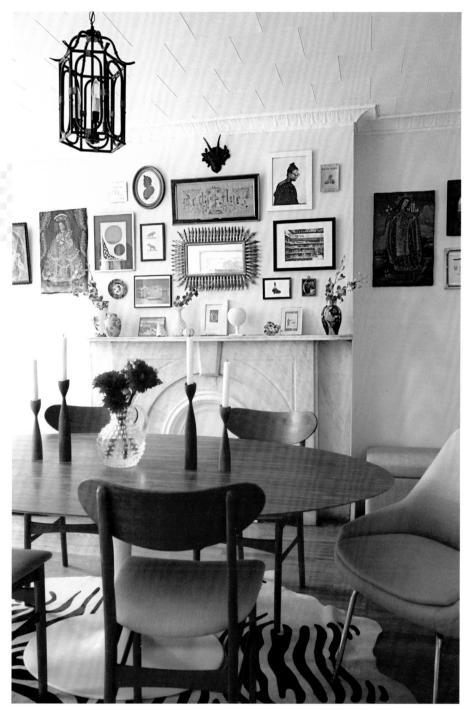

在餐廳，潔西卡充分利用現已退役的壁爐，把她最喜愛的物件放在壁爐台當裝飾，又用壁爐上方的牆面空間
展示藝術品和復古鏡子。餐廳牆面選用奶油色，讓形成鮮明對比的藝術作品為整個空間帶來色彩和圖案。

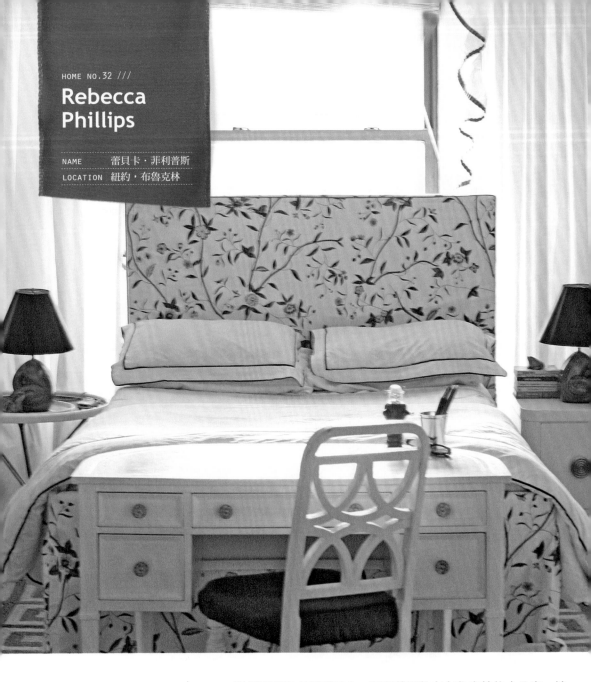

∧
∧　小空間採用一致色系為主
∧　題，能夠製造出流動感。
　　臥房床頭和床腳的綠色花
　　朵織品，呼應了枕套邊飾
　　和窗簾鑲邊的綠色。

攝影師暨瑜珈老師蕾貝卡‧菲利普斯住在布魯克林的小公寓，被各種色彩和美麗物件圍繞。她喜愛女性化又帶點個性的設計。在友人設計師暨Design& Sponge專欄作家尼克‧歐森（Nick Olsen）的幫助下，蕾貝卡親自為住家上油漆，縫製家飾，並到跳蚤市場尋寶，打造理想住家，她認為這房子「完全反映了她是怎樣的人」。

使用主題色系

「所有綠色彼此相配。」曾與室內設計師邁爾斯·瑞德（Miles Redd）共事的尼克·歐森如是說。「不要害怕混用同一色調的不同色系。」他補充道。剛搬進去公寓時，蕾貝卡把公寓漆成薄荷綠，但對尼克來說，那個顏色太過柔和，於是他添加深翡翠綠色，但仍留下足夠的白色基底。「如果把色彩明亮度和對比加入考量，以同一種顏色做為主調，看起來並不一定會只有一種顏色。」尼克表示。

<<<
從eBay買來的便宜沙發在裝上鑲有黃綠色邊的白色沙發套後，看起來相當時髦。
　　另一項便宜的座墊改造小技巧：這張復古椅子漆成白色，上頭再重新包上一條墨西哥毛毯。蕾貝卡自製了咖啡桌，把從Urban Outfitter買來的茶几翻過來，加上一塊樹脂玻璃。

1
2 3

1　與這幅都會風景畫同類的復古畫作，只要重新清理、裝框就可成為完美家飾，而且價格只要新畫作的部分。如果你手邊已有價值不斐的藝術品，可以考慮把它送到專門的畫作修復師那去處理，但如果你只是在跳蚤市場挖到不到五美元的畫作，只要自己用溼布輕輕擦拭畫作表面和畫框上的灰塵及髒污即可。

2　在工作室公寓的臥室區塊，蕾貝卡在裝飾藝術風格的抽屜櫃上漆上V形圖案。這個抽屜櫃是她在紐約雀兒喜跳蚤市場找到的。

3　狹小的廚房也處處看得到綠色。蕾貝卡用Benjamin Moore的Amazon Moss油漆，調成深淺不同色調，漆出格子狀的防濺板。她甚至使用熱熔膠，在櫥櫃面板貼上相配的綠色羅緞緞帶。

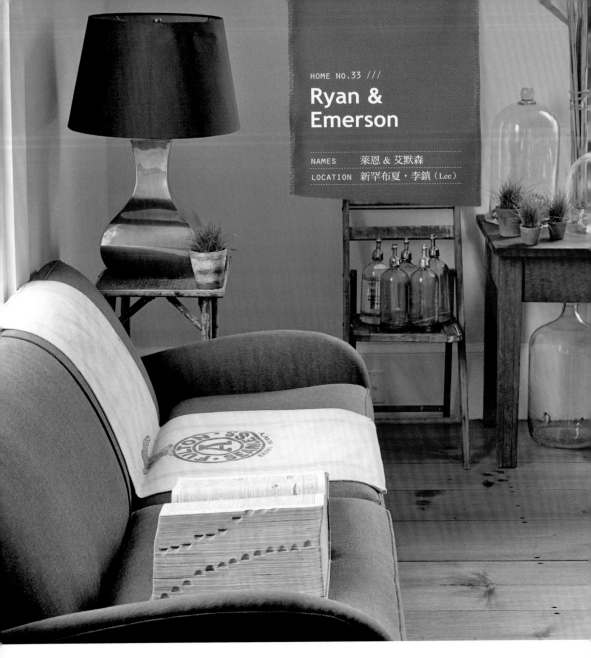

Ryan & Emerson

NAMES　　萊恩 & 艾默森

LOCATION　新罕布夏，李鎮（Lee）

萊恩和艾默森想創造出讓客人一進門就感到放鬆的空間。他們沿著東部海岸線開車，沿途尋找家具和雜貨，這張放在書房的深藍色沙發就是他們的戰利品之一。書房的地板原本漆上防滑漆，蓋住了細沙顆粒，所以萊恩和艾默森拆掉整個地板，露出裡頭美麗的老舊松木心材。

萊恩和艾默森這對可愛的伴侶是熱門線上商店Emersonmade背後的靈魂人物。這兩位設計師創造惹人喜愛的手工紙、布花、布餐巾等居家用品和服飾。在從紐約搬到新罕布夏州後，他們買了一棟被雷恩形容為「像廢墟一樣」的農舍。兩人把農舍從頭到腳整修一次，留下外露的磚牆和松木地板等原始細節，在復古家具和DIY家飾的裝點下，把他們對手作設計的熱愛轉變成溫馨舒適的鄉間小屋。

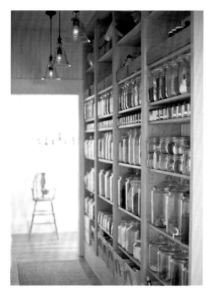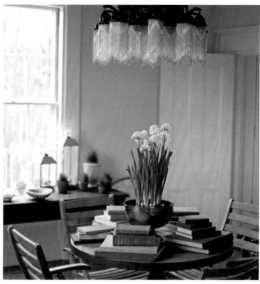

1 2
3 4

1　廚房儲物架的設計目的，是讓使用者能輕鬆看見、利用每件儲藏物。開架式儲藏可能會遇到保持整齊乾淨的困難，所以他們把基本的食物原料全裝在乾淨的玻璃罐中，減少盒子的堆疊和視覺上的雜亂。

2　在書房另一側，復古圓桌上方掛著一盞水晶珠簾吊燈；圓桌上堆滿藍色精裝書。當有朋友來訪，桌面很快便能清空，搖身變成玩牌喝酒的親密去處。

3　廚房的鄉村風洗手槽看起來價格不菲，但其實是在Craigslist找到的划算買賣。鋪上厚木板的流理台則方便兩人準備食物。
　　後方開放式儲藏空間突顯了他們收藏的硬質陶器。一開始，萊恩買了一件陶器做為兩人的周年禮物，隨著時間一年年過去，他們的收藏越來越多。

4　萊恩和艾默森在客廳建造壁爐，這樣在冬天永遠都有地方可以坐著取暖。
　　屋內原來設有無實際功能的裝飾性壁爐，他們把其中的柴薪架搶救回來，如此一來便可利用這個超過130年歷史的壁爐架的部分細節。在壁爐架上方掛著一幅航海地圖，描繪紐約州和緬因州之間的海域，當中包括這對伴侶搬到新罕布夏途中經過的地方。

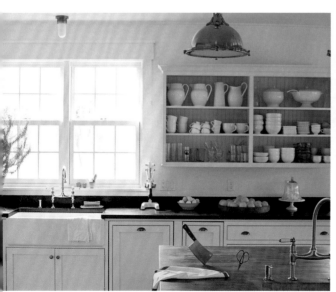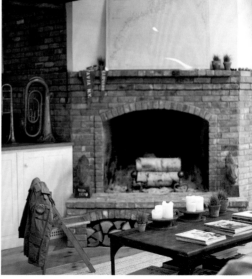

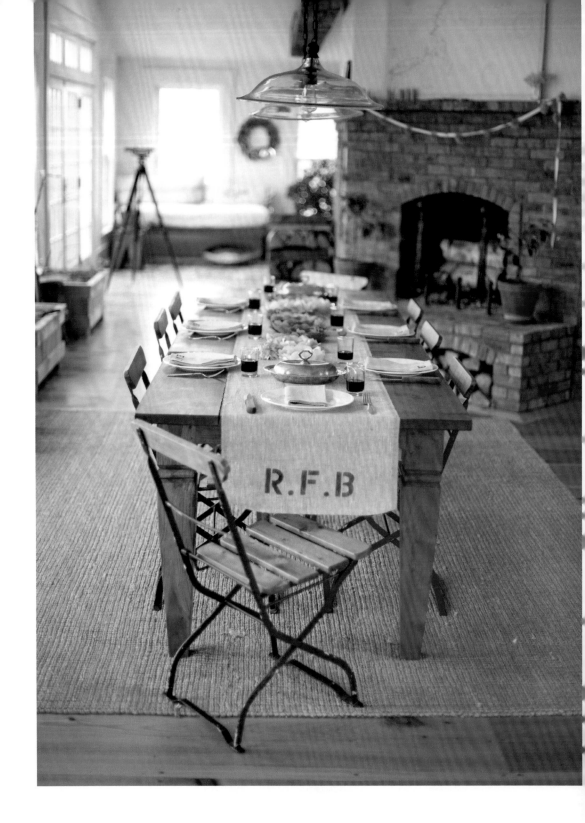

自製桌旗

客製化的粗麻布和未經加工的亞麻布可讓你不用花大錢，就能為餐桌或玄關桌添加個人色彩。你需要的只有一塊粗麻布或亞麻布，或是任何一塊你喜歡的布料，剪成合適的尺寸。如果邊緣不收邊，可為桌子增添質感；也可以輕易使用蠟印或轉印方式，印上你的家族姓氏。

```
1 | 2
  | 3
```

1　這對伴侶喜歡在家請客，所以在跳蚤市場挖寶，買了一張木頭長餐桌，放在客廳的壁爐邊。這張桌子可舒適容納8-10人，是冬日溫暖餐宴的最佳地點。艾默森自製餐桌桌旗，在她的Emersonmade線上商店也能買到類似的亞麻布。

2　主臥室中，印有字母組合圖案的枕頭套與條紋床單產生互補。
　　主臥室充滿傳統風格的細節，像是銅質壁燈座、軟墊床頭板和上面的釘頭邊飾。這些細節讓整個空間充滿歷久彌新的精緻感。為了讓房間看起來乾淨簡潔，艾默森把書本和素描本（堆在床邊桌下的那疊）包上牛皮紙書套。

3　客房放了兩張艾默森祖母童年時期的睡床。床架漆上亮黃色，增添些許時髦感。
　　色彩鮮豔、條紋花樣的哈德遜灣毯（請見p.105，看看哈德遜灣毯的歷史），帶出羽絨被套上的橘色條紋。

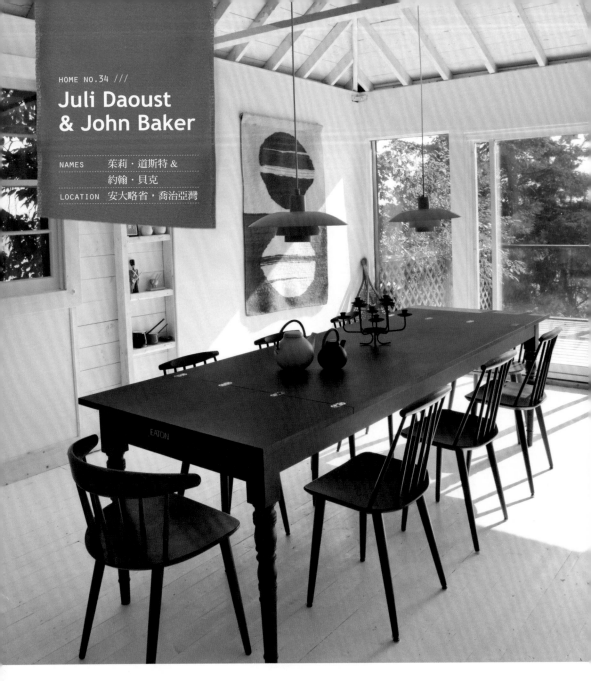

Juli Daoust & John Baker

NAMES　茱莉・道斯特 &
　　　　　約翰・貝克
LOCATION　安大略省，喬治亞灣

⌄⌄⌄ 兩名屋主把室內隔間的石膏板拆下來後，發現天花板上的木頭架構，證明工匠的技術卓絕，與整棟建築的結構融為一體。他們非常喜歡這個感覺，決定把木頭架構漆成白色，讓這部分的建築細節暴露在外。

茱莉・道斯特和約翰・貝克經營多倫多的家飾店Mjölk，專精於斯堪地那維亞風格的設計。他們繼承一間位在安大略省喬治亞灣的家庭夏日度假小屋。這間小屋建於1970年代，需要大肆整修。夫妻倆親手修整之後，用他們最喜愛的現代斯堪地那維亞設計精神裝飾小屋，但仍保留許多經典的加拿大度假小屋特色，像是必備的哈德遜灣毛毯就是一例。

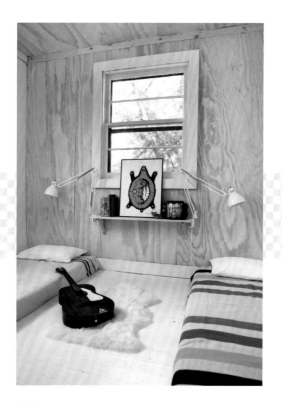

哈德遜灣毯

1670年，哈德遜灣公司取得英國皇家特許狀，成為北美地區最古老的商業公司。這家公司起初專注於發展毛皮貿易，到了1780年，該公司代表性的羊毛織毯成了定期交易的貨物。所謂的「織點」是織進毯子條紋圖案底部上方的黑色短毛線。織點技術是18世紀的法國紡織工所發明，用來在製作羊毛氈之前，界定這塊毯子的大小。織點估得越高，這塊毯子就越大塊、越溫暖。雖然毯子是純色系，但經典的哈德遜灣毛毯的特色在於白色背景上織有綠色、紅色、黃色和靛藍色的條紋。

<<<

客房簡單擺了兩張床墊，上頭鋪著條紋圖案的哈德遜灣毯。基本的白色閱讀燈固定在木夾板上。

1 2 3

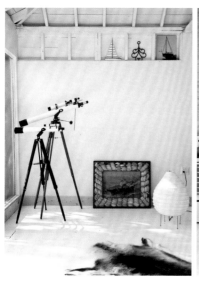

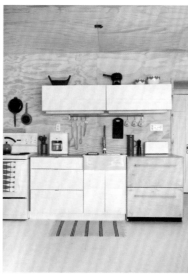

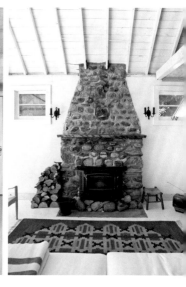

1 不同質地和質材的對比讓客廳活潑起來。天文望遠鏡前方的地板擺了一塊麋鹿皮地毯，這是兩人經營的Mjölk的商品。牆上擺設的復古藝術品下方擺著一盞日本設計師野口勇的紙燈。

2 室內裝潢以經濟實惠為原則，包括用膠合板製成的廚房面板。這對夫妻喜歡夾板未上漆的樣子，所以保持原樣。

3 為了帶入他們喜愛的斯堪地那維亞裝潢風格，這對夫妻把室內漆成白色。客廳原本就有的質樸壁爐旁，放了一條由瑞典織品藝術家茱蒂斯．約翰生（Judith Johansson）創作的毯子（Cliffs）。他們沒有購買新燈具，而是保留舊燈座，塗上一層黑色噴漆，增添時髦感。

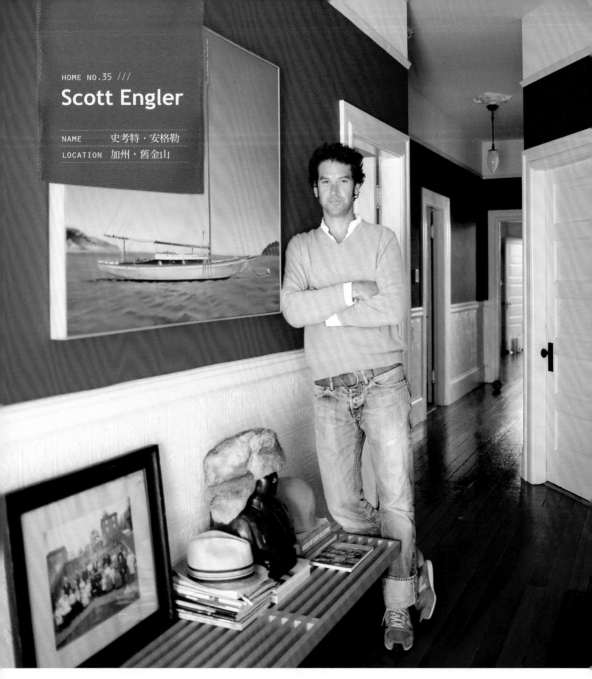

Scott Engler

NAME	史考特・安格勒
LOCATION	加州・舊金山

走廊上有一張美國設計師喬治・尼爾森（George Nelson）的板條椅，上頭隨性擺著史考特最喜歡的藝術作品、帽子和雕塑品。深巧克力棕色牆面與地板相配，為整棟公寓製造出統一的流動感。

開始裝潢舊金山卡斯楚區的公寓時，史考特・安格勒的目標是打造出逃離都市喧囂的世外桃源。身為線上廣告經銷公司的老闆，史考特希望他這棟建於1900年，擁有挑高12英尺天花板的公寓，能擁有鄉村度假屋的感覺，但又離城市很近。史考特結合他對經典設計的喜愛和「正在製作的傳家寶」，創造出他能悠遊在他的「愛物博物館」的空間。

標本收集

收集各種來自大自然的物件，像是蝴蝶標本，或是史考特玄關的蝙蝠這種奇珍標本的風氣，可以追溯到文藝復興時期收藏家滿載奇珍怪物的櫃子。收藏奇特物件是財富的象徵，收藏家會收藏並小心安排各種天然或人造物件。這些仔細擺放的物件可說是博物館展品的前輩。現代標本收藏家則收藏各種物件，從動物骨骸、剝製標本到海洋生物都有。

‹‹‹
深巧克力色從玄關一路流動到此處，直上二樓。史考特並沒有把所有木作都漆成白色，而是把樓梯欄杆漆成淺棕褐色，與棕色牆面形成對比。

他在選擇掛在牆上的藝術品時，做了大膽的決定。他掛了一隻從舊金山園藝暨自然科學商店Paxton Gate買來的蝙蝠標本。

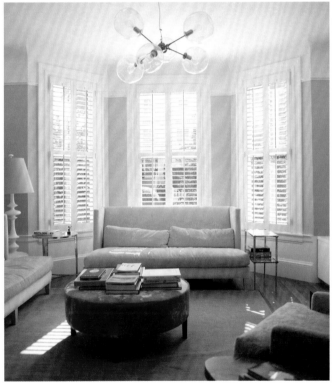

1 2
3

1　天花板挑高的客廳裡掛了一盞人工吹製的玻璃吊燈，是紐約設計師琳賽·艾德曼（Lindsey Adelman）的作品。清澈透明的玻璃幾乎沒有為整個空間帶來重量，彷彿飄在空中的泡泡。

2　客廳的裝潢混搭了高級當代家具和跳蚤市場買物。上下夾了白色亮漆層板的黑色胡桃木抽屜櫃是紐約家具公司BDDW的作品。

3　史考特保留公寓原有的復古爐子，找到老式吊燈和復古標語來搭配。從Ikea買來的開放式層架增加流理台的空間，也不用在牆上釘上一大堆架子。

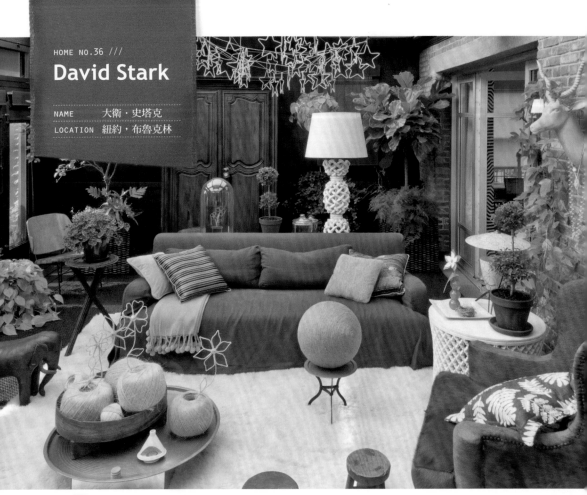

深巧克力棕色牆面讓大衛的封閉式門廊形成一個生活空間，大量盆栽和樹木則把房間變成綠洲花園。大衛咖啡桌上的花圈設計來自West Elm，在不搶去綠色和棕色兩大主色下，增添了質感和細節。

大衛・史塔克是藝術家、設計師和活動企畫，最有名的事績就是舉辦大型派對，無論慈善募款晚會還是猶太成年禮，都辦得有聲有色。最有名的一次是在為羅賓漢基金會（Robin Hood Foundation）舉辦的募款宴會上，把要捐贈給受助兒童的鞋子高高掛起，創造了一個「龍捲風」。無疑地，他在布魯克林的住家就像他舉辦的活動一樣有創意又富生命力。大衛形容自己的住家是「不斷在改變的拼貼畫」。他使用多元的色彩、材質和圖案，讓整間屋子充滿混搭感，有趣又美麗。

鮮豔顏色

大衛的家示範了如何利用大膽色彩。這當然不是適合每個人的風格，但如果你想在房子裡嘗試某些明亮色彩，可以參考一下大衛的訣竅。他在每個房間都混用大量色彩，但每個空間至少有一個牆面會塗成深色或中性色系，讓眼睛好好休息。封閉式門廊的棕色牆面和客廳的烏黑牆壁形成明亮色彩最好的舞台，讓色彩的使用不會過了頭。

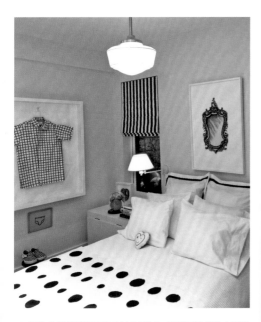

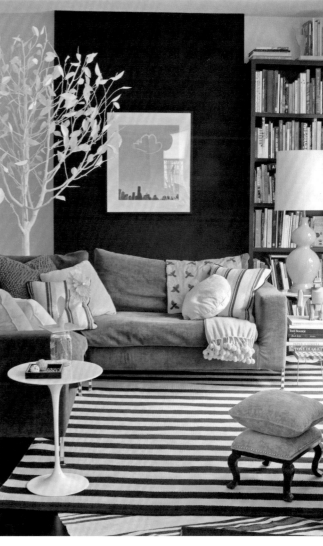

<<< 大衛在臥室使用淡薰衣草紫做為牆面顏色，成為床單
上黑白斑點和條紋窗簾等生動圖案的最佳背景。

∨ 大衛的客廳迴盪著黃色和黑色主題，另外還使用紅色
∨ 和萊姆綠等大膽重點色來提升整個空間的明亮度。

∨ 因為有萊姆綠牆面和座椅的襯托，用餐區使用的大膽幾
∨ 何印花吊簾和鮮豔條紋地毯看起來並不突兀。
　書桌一角擺設的亮橘色檯燈是強烈的重點色，在不分
散主題色調下，增添細節。

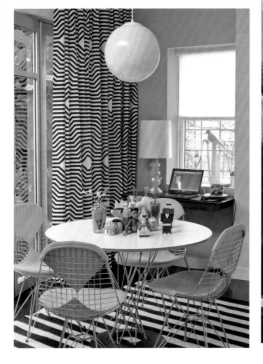

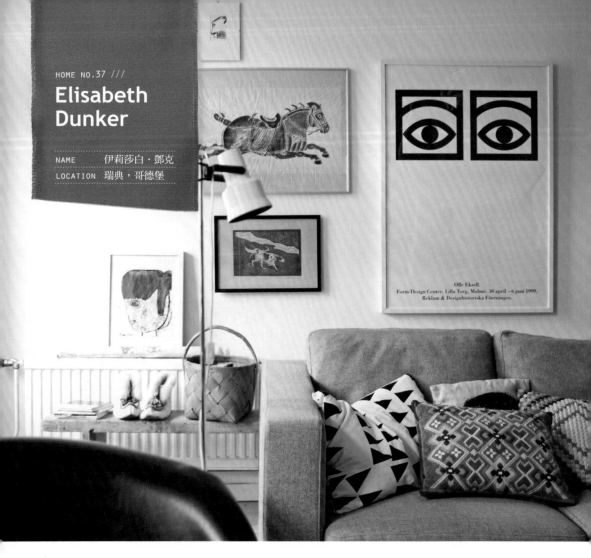

Elisabeth Dunker

NAME　　　 伊莉莎白·鄧克
LOCATION　 瑞典，哥德堡

Olle Eksell.
Form/Design Center, Lilla Torg, Malmö, 30 april – 6 juni 1999,
Reklam & Designhistoriska Föreningen.

伊莉莎白·鄧克是設計師、插畫家和裝潢設計師，瑞典哥德堡（Gothenburg）的家中充滿各種對她別有意義的物件，有些是她自己設計的，有些則是從朋友那收集來的。透過這些物件，她創造了一個充滿故事的住家。她與丈夫丹尼斯（Dennis）和兩名子女多娃莉莎（Tovalisa）和奧圖（Otto），全都愛上這個充滿宜居風情的住家。她喜歡混用復古印花圖案，再搭配上橄欖綠和黃色等暖色調，整個空間與1970年代流行的風格相互呼應。

1 | 2 3 4

1　客廳沙發放了一組圖案枕頭，上方則掛了瑞典傳奇平面設計師歐雷·艾克賽爾（Olle Eksell）的大膽印刷作品。房間則混用各種不同結構的物件，包括白色壁紙、針織花紋枕頭、復古印刷畫，在不壓迫空間下，增添許多細節。

2　床上方掛著的復古花卉圖案與房間中的黃色溫暖木色調十分搭配。伊莉莎白與許多瑞典設計師一樣，學會如何巧妙混搭各種不同圖案，技巧在於選擇色調相似的圖案，還有利用圖案大小不同製造差別感。

3　復古收納淺櫃在伊莉莎白的客廳獲得新生，既可儲物，也是展示心愛物品的地方。像這樣的櫃子是收藏亞麻布家飾和其他需要平放物件的好地方。

4　復古籃子可以當成洗衣籃或儲物空間。這些籃子原本是採藍莓用的，現在被伊莉莎白放在玄關，拿來儲藏帽子、圍巾和手套。

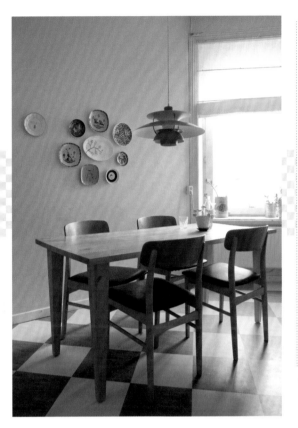

牆上盤飾

展示碟盤能帶來鮮豔色彩和豐富圖案，也是一個好方法，用來展示那些太特別或太脆弱，所以捨不得每天運用的盤子。如果要自己做一組類似飾品，先準備一套磁盤掛鉤（在大多數五金行或居家修繕賣場都可找到），然後試試以下幾種排列方式，為你的住家創造出客製化的展示品。

◆ **對稱式排列**：沒有什麼比對稱排列更簡單的方式了。試試這個簡單設計，一排兩個盤子，排成三排；或是用四個盤子，排成一個正方形。

◆ **小到大或大到小排列**：如果你的牆面特別高或特別長，那這種排列方式特別合適。選擇一組大小各異的盤子，在牆面上從小排到大或從大排到小。

◆ **重點排列法**：如果你有一個特別喜愛的盤子，試著先把那個盤子排上去，然後再依次把其他盤子排上去。不要害怕中途想改變排法，牆面上小小的釘孔很容易填補。

‹‹‹
餐廳的牆上掛著一小組伊莉莎白和孩子設計的盤組，與淡藍色牆面相配。

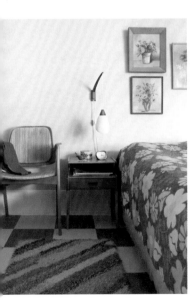

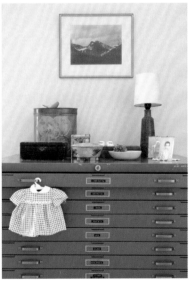

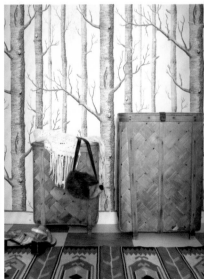

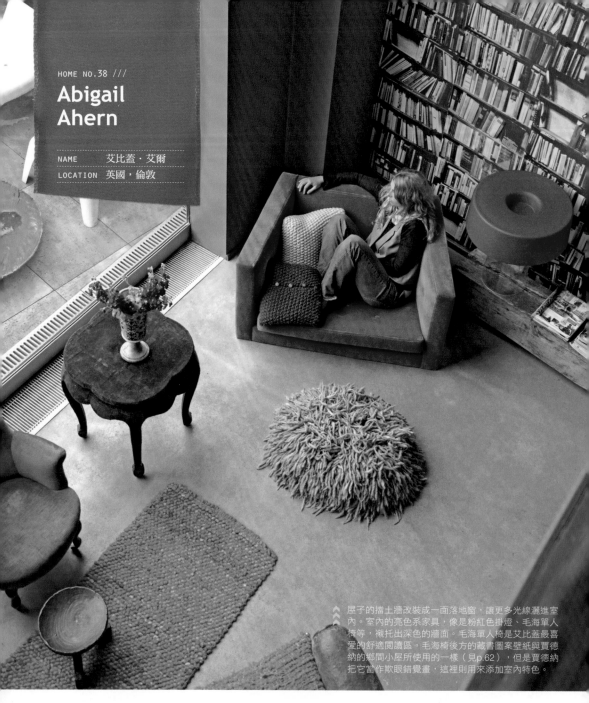

屋子的擋土牆改裝成一面落地窗，讓更多光線灑進室內。室內的亮色系家具，像是粉紅色掛燈、毛海單人椅等，襯托出深色的牆面。毛海單人椅是艾比蓋最喜愛的舒適閱讀區。毛海椅後方的藏書圖案壁紙與賈德納的鄉間小屋所使用的一樣（見p.62），但是賈德納把它當作欺眼錯覺畫，這裡則用來添加室內特色。

住在倫敦的艾比蓋・艾爾是室內裝潢設計師，開的店Atelier販賣各式各樣家庭用品，展現她無懈可擊的品味和對現代設計的眼光。但她風格獨具的住家並不僅限於使用當代風格。她喜歡前衛的組合，像是把水泥基座椅（她最喜歡的家具單品之一）與復古家具（像是她久經磨損的餐桌）混合於同一空間中。她在家裡使用各種大膽顏色，為居家空間帶來與倫敦灰暗潮濕氣候不同的歡快氣氛。

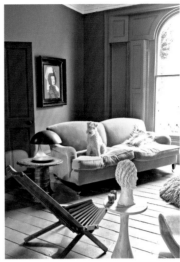

1 2 3　　　1　艾比蓋在貓腳浴缸上頭掛了一個超搶眼的金屬線吊燈。這個華麗細節讓她想放慢步調，點支蠟燭，好好泡個澡。

　　　　　2　玩尺寸：把規定每件家具都要按照對應比例的傳統規定拋在腦後。這盞極具戲劇性的陶瓷吊燈是艾比蓋在家中最愛的家具，缺點是它真的太大，還得請幫白金漢宮裝吊燈的公司來幫她運送和安裝。

　　　　　3　艾比蓋店裡販賣的一幅波普藝術作品為客廳牆面添加一絲明亮色彩。

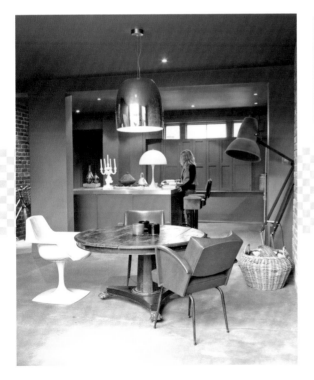

≪≪≪
艾比蓋在廚房和餐廳用了一個大膽主題，玩弄物件的色彩濃淡和大小。在角落放了一盞外頭裏著一層藍色天鵝絨的大型Anglepoise立燈（可以輕易移動到各個位置），為整個精緻的空間添加一絲幽默感。

暗色系

不要害怕用暗色系來裝潢。「暗色系是我對天堂的想像；有人認為只有在居住空間很大，或是陽光充足的情況下，才能使用暗色系，這是一大誤解。」艾比蓋表示。「暗色系和灰黑色讓房間看起來有精緻的成人感，可以讓這些深沉濃烈的色調包圍牆面和地板（讓它們自由表述）。訣竅在於使用足夠的醇色系（可以考慮亮粉紅、亮黃色和帶褐色的橘色等）。這些醇色系搭配上足夠的燈光，就會有個漂亮的空間，讓大家一眼難忘。」

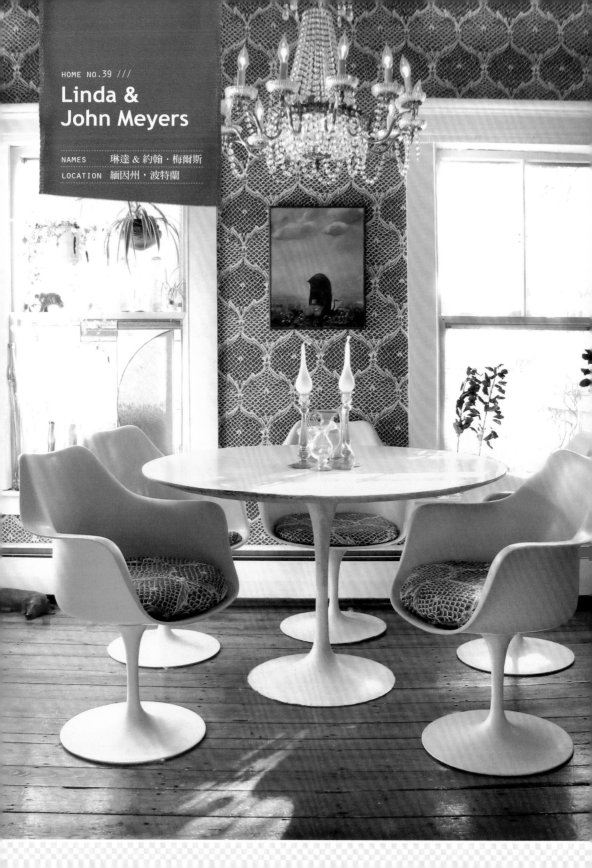

Linda &
John Meyers

NAMES 琳達 & 約翰・梅爾斯
LOCATION 緬因州，波特蘭

<<< 如果你想為房間增添質感，可以考慮用織品當壁紙。

琳達把她在法國跳蚤市場找到的圖案布料當做餐廳壁紙。織品的應用方式就像壁紙一樣：先熨平織品，用肥皂和清水洗淨牆壁，風乾後，再塗上薄薄一層漿水，最後把織品貼到牆上。使用塑膠尺把不平的地方弄平，就像你貼壁紙時一樣。

琳達和約翰‧梅爾斯這對才華洋溢的夫妻檔是設計工作室 Wary Meyers 的靈魂人物。兩人最有名的可能是一系列對二手物件的重新再利用計畫（請見他們的書《你丟&我撿：丟棄物的非傳統設計》〔 *Tossed & Found: Unconventional Design from Cast-offs* 〕）。他們在住家擺滿從二手店挖到的不拘一格寶貝，還有可愛的老舊復古物件。無論是舊獨木舟漆上經典的藍柳景圖案（Blue Willow），還是把整個牆面貼上復古織品，約翰和琳達總是為他們的住家創造出獨特的裝飾。

這對夫妻為客房選定一種裝潢風格，那就是「時髦的閱讀角落」。他們將抱枕、壁紙和床單的不同圖案層層堆疊，並在牆上陳列復古藝術作品和圖書。

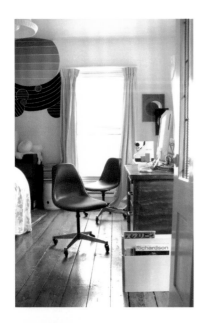

<<<

琳達和約翰住家的自然、1970年代風格成為這個多彩漂流木花藝的靈感來源。

請見p.311，學習如何在家重製這個花藝作品。

請見p.311

1 |
2 | 3

1　居家辦公室用了一幅大膽的粉紅與黑色壁畫作為裝飾，讓人想到1970年代，但看來非常時髦。糖果色的家飾和家具，包括紫色辦公室旋轉椅，為整個白色空間增添趣味感。

2　使用你最喜歡物件的顏色來當靈感，可以讓你有個漂亮的新房間。琳達拿著蒂芬妮珠寶的紙盒來到家飾建材商Home Depot，要求找出與這個紙盒相配的顏色。最後，店家找到Behr的Sweet Rhapsody，他們的客廳牆面現在就漆著這個顏色。

3　復古絨毛毯和經過修復的伊姆斯懶人椅，為客廳增添了1970年代氛圍。這種氛圍既摩登又復古，產生衝突的美感，剛好展現Wary Meyers的風格。客廳牆面的水泥塗層在裝修時被移除，發現裡頭的釘條，便決定讓釘條外露。這個樣子讓人想起阿瓦・奧圖（Alvar Aalto）在赫爾辛基住家的外露橫樑。

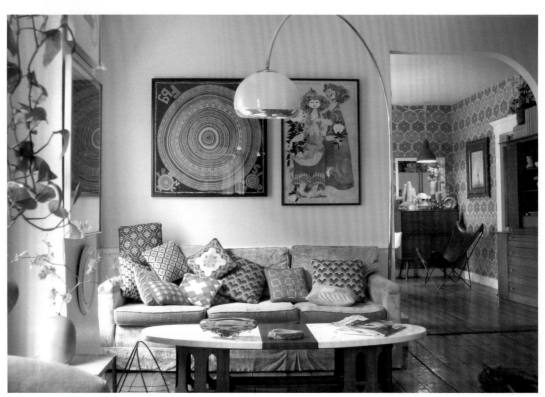

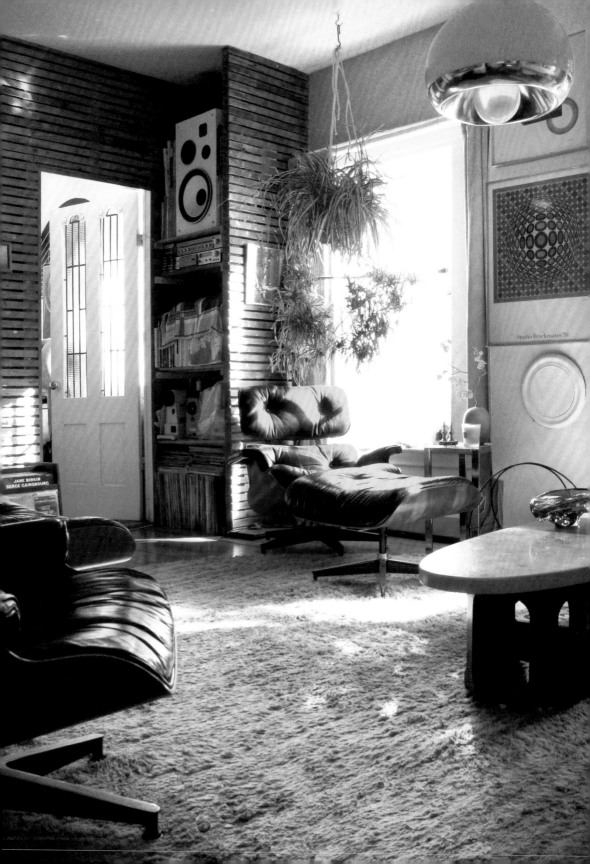

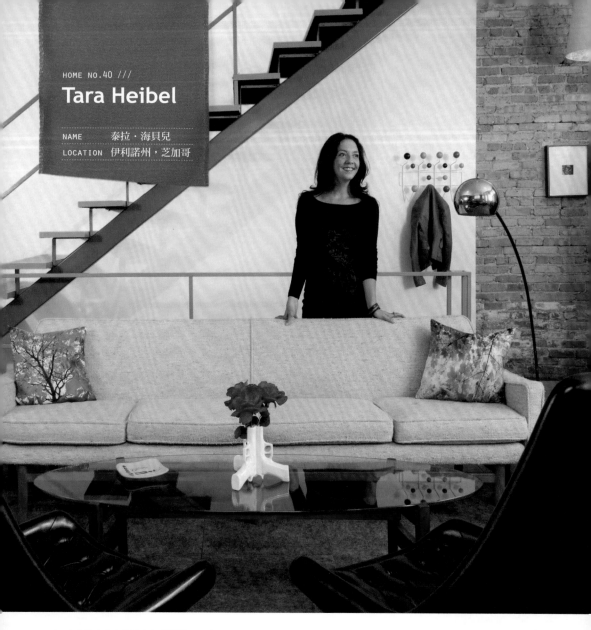

Tara Heibel

NAME	泰拉 · 海貝兒
LOCATION	伊利諾州，芝加哥

▲▲▲ 泰拉結合復古家具和色彩鮮豔的現代家飾，創造出精緻但有趣的客廳。這個客廳曾經是這附近鄰人喜愛的小酒館。

這幢建築原有的磚牆留著暴露在外，為了連接樓上的客廳和主臥室，她添加了一座開放式樓梯。

泰拉 · 海貝兒是Sprout Home這家頗受歡迎的園藝、花藝和現代設計商店的店主，Sprout Home在伊利諾州芝加哥和紐約布魯克林都有店面。第一眼看見她位於芝加哥西鎮區的現代挑高住宅時，很難想像這裡曾經是一間街角小酒館，因為火災而關閉。「這棟建築堅實、簡潔的外觀吸引了我，」她說：「我喜歡這棟建築的工業感。事實上，位於街角為這棟房子加了很多分，因為能夠有更多窗戶，讓我看見外頭的植物和光線。」因為看到這棟建築有無限潛力，泰拉親自監督整個整修過程，把這棟荒廢建築改造成她現在居住的挑高空間。

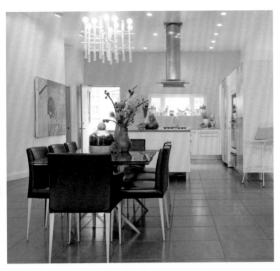

泰拉的多肉植物盆栽成為這個現代花藝的靈感。

請見p.314，學習如何在家重製這盆插花。

泰拉寬敞的開放式廚房和餐廳以一道亮黃色重點牆為背景。成排盆栽、玻璃植栽罐和鮮切花，讓這個極簡主義的現代化廚房充滿綠意和生氣。

1
2 3

1　為了宴客，泰拉在客廳中正對著沙發處，設了胡桃木吧台和幾張復古旋轉酒吧椅。

　　為了增添趣味感，牆上掛著復古的柏青哥機台。

2　2樓陽光充足的休息室中，層架長度不一，製造了視覺上的趣味。

3　醫療海報已成為受歡迎的壁飾，在eBay和Etsy都能輕易找到，當然在全球各地的二手店也能看見。泰拉這幅復古醫療海報是在芝加哥Edgewater Antique Mall找到的。海報上的藍色與幾步之遙的二樓休息室牆面遙相呼應。

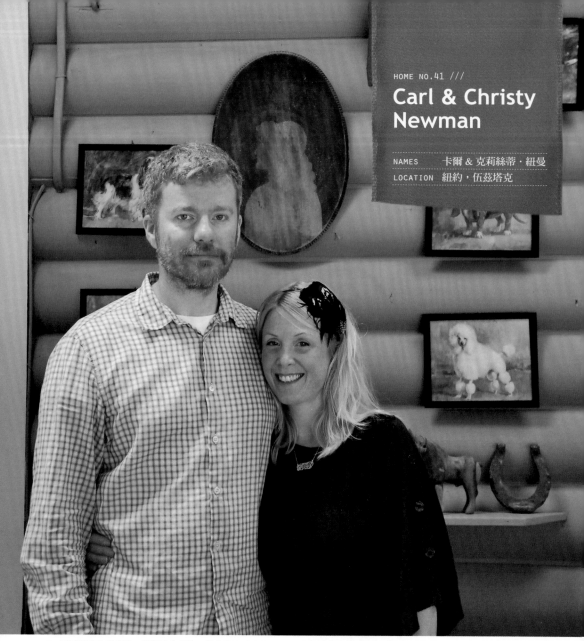

HOME NO.41 ///

Carl & Christy Newman

NAMES	卡爾 & 克莉絲蒂・紐曼
LOCATION	紐約,伍茲塔克

屏風門廊上掛著的一幅幅小狗肖像,是在屋內發現的,原先壓在住家防濺板的後方。
克莉絲蒂把這些畫作裱褙後,重新擺放在此。

　　克莉絲蒂・紐曼和丈夫,音樂家卡爾・紐曼(The New Pornographers樂團主唱)買下這間位於紐約凱茲基爾區(Catskill)的50年代住宅,花了整整一個暑假裝修,並把舊地毯換新。他們的目標是創造一個看起來像「時髦滑雪小屋」的空間,結合這棟建築的原初風格和目的(鄉村度假小屋),以及兩人的時尚品味。當一切整修工作完成,兩人準備搬進去時,卡爾和克莉絲蒂愛極了他們的新家,決定把布魯克林的公寓出租,搬到伍茲塔克(Woodstock)定居。

荷蘭門

顧名思義，荷蘭門起源自荷蘭，是在美國獨立前荷蘭屯墾區，像是紐約州和紐澤西建築的典型設置。荷蘭門分成上下兩半，可分別獨立開啟，這設計是為了讓空氣和陽光進入室內，而讓牲口和害蟲留在門外。這種風格的門在1950年代重新受到歡迎，直到今天還是如此。

<<<
克莉絲蒂很愛這屋子原本的荷蘭門（Dutch door）和鉛條玻璃。她在前面加上復古門環，取代傳統門鈴。

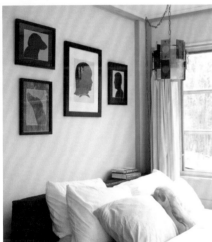

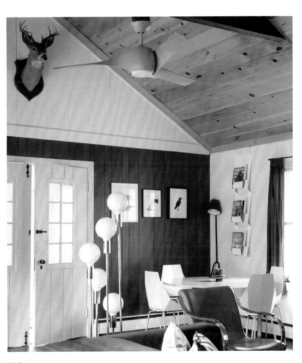

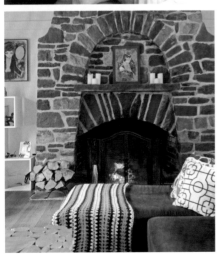

1　3
2

1　這對夫妻並沒有受建築原本的空間規畫限制，把日光浴廊當做主臥室。床上的牆面掛著卡爾、克莉絲蒂和愛犬的剪紙側影。

2　卡爾與克莉絲蒂會有「時髦滑雪小屋」這個靈感，是因為客廳中央這個大型壁爐。L型沙發讓這對夫妻能夠同時面向電視和壁爐。克莉絲蒂在Etsy找到藝術家麥可．阿拉思（Michael Arras）創作的實心山毛櫸咖啡桌，與堆在火爐旁的木柴相互呼應。

3　用餐區以白色和原木色為基調。天花板風扇的木頭拋光漆與天花板相配，而時髦的天花板吊燈、椅子和時尚的白色雜誌壁架，讓整個空間不會太過「鄉村風」。

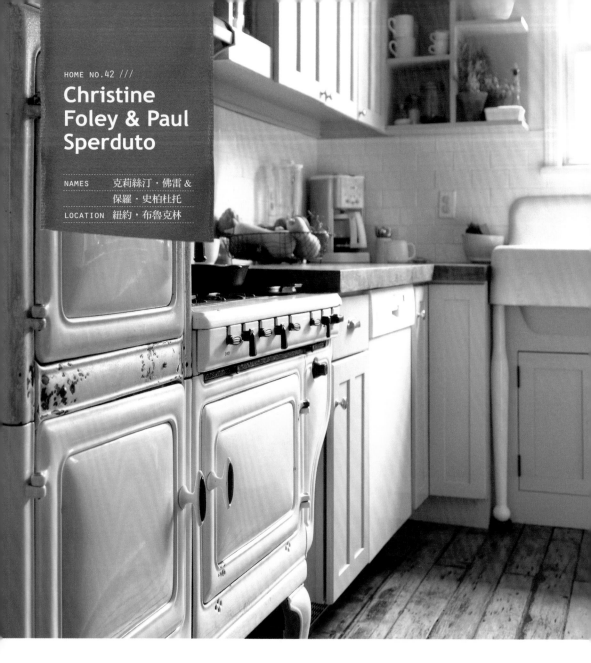

Christine Foley & Paul Sperduto

NAMES	克莉絲汀‧佛雷 & 保羅‧史柏杜托
LOCATION	紐約，布魯克林

克莉絲汀‧佛雷和保羅‧史柏杜托是布魯克林威廉斯堡家飾店Moon River Chattel的店主，專門販售復古風格的餐具、家飾和古董家具和燈具。他們與許多老派店主一樣，與兒子傑克（Jack）和席拉斯（Silas）一起住在店面樓上。兩人最知名的就是對復古家具和家飾的品味，住家也擁有

和店面一樣質樸且優雅的裝飾風格。過去12年來，克莉絲汀和保羅幾乎是親手一點一滴完成整棟屋子的裝潢。這對夫妻認為自己是住家的照顧者，而非所有者。「我們每天看到、碰觸的每一物件，都是我們的血汗結晶。」保羅說：「利用我們的時間，守護我們的住家，這是非常個人的體驗。」

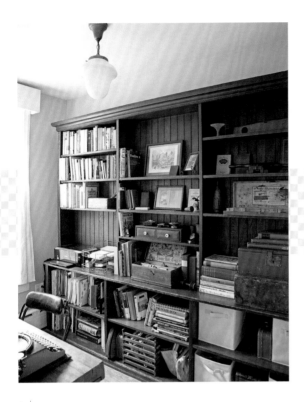

古董門

想為住家增添個性卻不知從何開始嗎?試試裝配一扇古董門和五金零件。在庭院拍賣、eBay和Craigslist尋寶。要確保你買的門和你家的門框相合。不要害怕用先前屬於學校或其他建築的門來實驗(見p.10,關妮薇·葛德的公寓,激發更多靈感)。

<<<

克莉絲汀和保羅尋找二手家具,是為了它們的歷史感。

來自哥倫比亞大學教師學院的書架被扛下四層樓,用卡車送到布魯克林住家的辦公室。這對夫妻眼觀四面,耳聽八方,收集各種當地商店、學校和歷史建築的拍賣消息。你可以在地方古董店、Craigslist等網站或是專門報導地方新聞的報紙找到這些訊息。

1
2 3 4

1 老舊木地板為房間帶來歷史感,少有其他物件能夠匹敵。克莉絲汀和保羅重修廚房內1931年的Glenwood烹飪爐,重啟烹調功能。現在,它是整個房間的視覺焦點。

2 廚房的整修包括復古農舍水槽(farmhouse sink),還有用回收南方黃松木製成的新流理台。

3 這對夫妻在浴缸下方加裝了復古陶瓷墊腳。如果你想複製,地方水電行、浴室用品賣店或是二手店能幫你一臂之力。

4 在走極簡風格的客廳,復古沙發來自紐約港濱水委員會。該委員會創立於1953年,為了打擊碼頭工人的貪腐情形(馬龍白蘭度的電影《岸上風雲》就是在刻畫這種情形)。

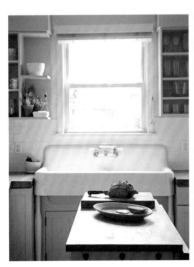

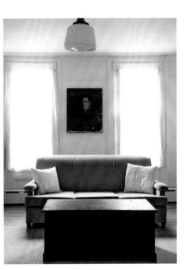

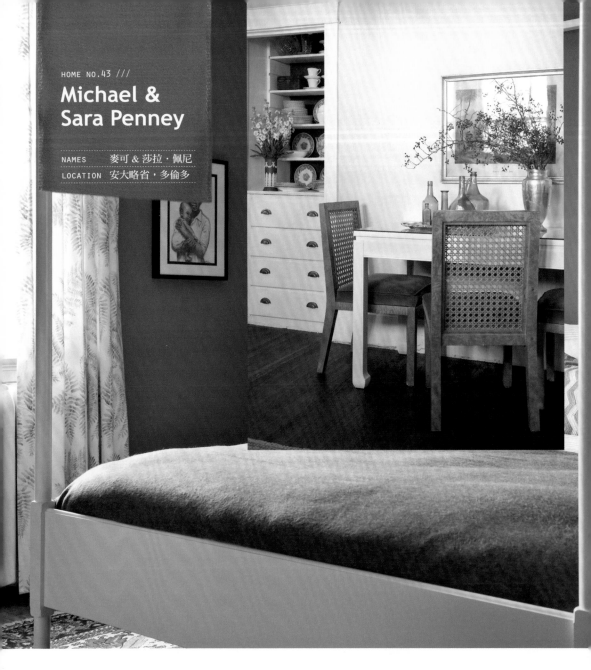

Michael & Sara Penney

NAMES　麥可＆莎拉‧佩尼
LOCATION　安大略省，多倫多

麥可和莎拉在臥室使用對比的紅綠兩色。四柱床架是來自Ikea的平價商品，漆成白色，讓整個房間顯得更清爽乾淨。

風格編輯暨室內裝飾設計師麥可‧佩尼和妻子莎拉住在多倫多市中心的美麗公寓。他們被這間房子的挑高天花板，還有冠式模頂（crown molding）和雅致的磚頭壁爐等種種歷史感細節所吸引。麥可和莎拉都喜歡在住家展示收藏，很開心自己能夠擁有實用和美觀兼具的風格。他們的室內裝潢風格可能比較傳統，但經過巧妙的設計，仍散發年輕新鮮的感覺。「四處散落的奇趣轉變讓整個傳統風格放鬆下來，色彩則讓我們能夠帶進樂趣，表達任何我們感受到的情緒。」麥可說道。

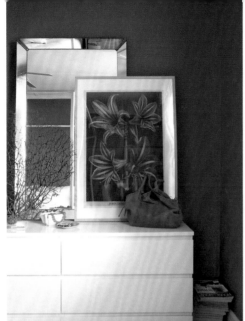

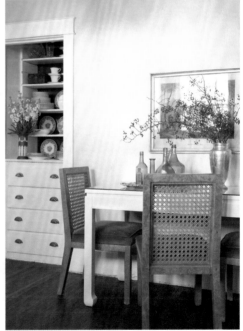

1	2
3	4

1　臥室抽屜櫃的上方擺滿物件，包括一塊乾燥珊瑚和一面復古鏡，為房間帶來深度感。

2　損毀的家具只要送去修理，通常能夠回復本來功能。
　　客廳的立燈開關壞了，丟棄在麥可以前工作的店舖地下室。地下室的溼氣在銅質燈架上形成一點一點綠鏽，麥可愛極了，所以把它撿回家，在當地一間燈具行修理開關（許多燈具行都能以極便宜的價格幫你修理），然後再換上新的燈罩。

3　客廳的外凸式窗台（window bay）放置了一對扶手椅，椅套的顏色是棕白相間的竹節紋。咖啡桌上的玻璃和壓克力骨架在不為房間增加多餘的視覺體積下，提供一塊足夠的桌面空間。

4　藤椅、復古綠色瓶子和古董銀質花瓶為餐廳添加個性，也反映出麥可和莎拉偏好的傳統風格。
　　瓷器櫃在他們搬進這間房子時就已存在。麥可把瓷器櫃的背牆漆成棕色，強調出棕色轉印瓷盤。

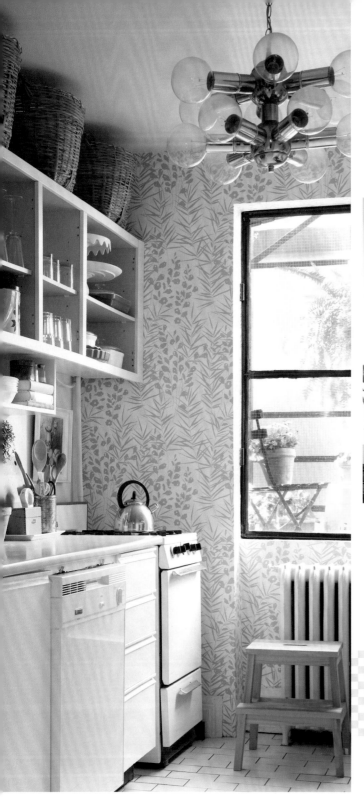

L　廚房裡，藍、白相間的Thibaut壁紙和復古吊燈
　　（二手店挖到的寶），讓這個常被忽略的空間
　　變成這對夫妻客廳的延伸。櫥櫃上的柳編藤籃
　　則為整個房間增添溫暖。

R　上漆的釘板為廚房增加實用和風格兼具的儲藏
　　空間。

　　請見p.233，學習如何自己做一個廚房釘
　　板架。

1 2 3

1　為了將這個沒有實際功能的壁爐變成乾淨、現代感的展示空間，麥可和妻子把壁爐磚漆成白色。復古鐵製柴架上放著木頭，在沒有煙霧和煤灰的情況下，保留住壁爐的感覺。

2　在房間掛上一系列綠色植物，雖然房間很小，仍讓整個空間感覺像度假中心般特別。

3　浴室泡泡紗質的浴簾改造自男性工作服，為整個浴室增添一絲陽剛氣。在花園拍賣找到的復古木條箱，則拿來當作浴缸的邊桌。

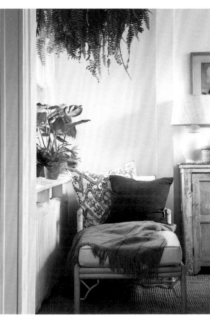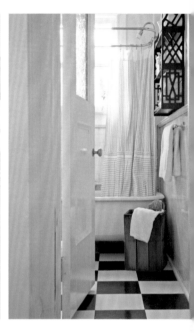

沒有實際功能的壁爐

就算你的壁爐已經封了起來，仍然有許多方式來裝飾、偽裝這個視覺禁區。

◆ **裝飾屏**：壁爐屏罩有各種不同材質，從織品、木頭到金屬都有。這個方法不但可以把壁爐遮起來，也能為你的房間增添一絲色彩或圖案。試著在夾板貼上壁紙，創造出你自己的「屏罩」，放在壁爐前。如果你的預算買不起壁紙，有漂亮圖案的包裝紙也有同樣功效。

◆ **鏡子**：鏡面磁磚，或是裁切成適當大小、黏在夾板上的鏡子是個好方法，能將陰暗的火爐邊變成能夠反射光線的空間，讓你的房間感覺更大。鏡面磁磚可以用魔鬼氈或油灰接合粉貼上，這樣就能輕鬆的移除。如果你想把鏡子放在夾板上，把它放在壁爐角落，斜倚著火爐背面。你也可以搭一個小平台，這樣鏡子就可以自由站在壁爐邊。

◆ **黑板漆**：如果你想要一個比較有「突出感」的東西，可以試著把你的壁爐爐床塗上黑板漆。你可以在黑板上寫下你最愛的詩或句子，又或者是自己塗鴉一個壁爐火燄。

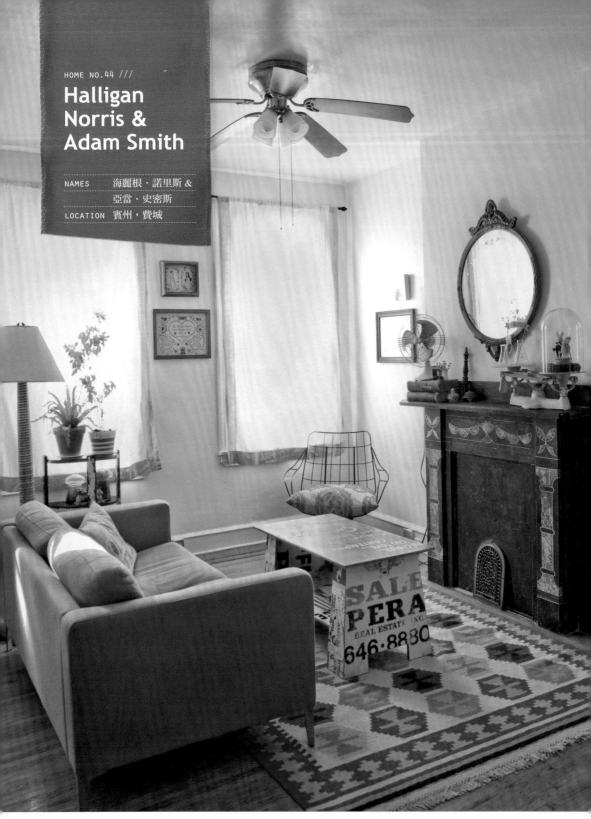

HOME NO.44 ///

Halligan Norris & Adam Smith

NAMES	海麗根·諾里斯&
	亞當·史密斯
LOCATION	賓州‧費城

Design＊Sponge專欄作家暨珠寶設計師海麗根‧諾里斯在就讀沙凡納藝術設計學院（Savannah College of Art and Design）時認識她的丈夫，設計師暨單車技師亞當‧史密斯，他們是同校同學。2009年，他倆在喬治亞州成婚，隨後搬到北方，在賓州費許鎮（Fishtown）定居。兩人都是DIY設計高手，家中充滿自己或親友親手做的家具和家飾。

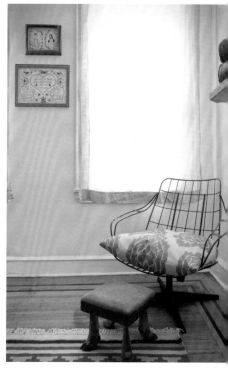

1 ｜ 2 3

1 客廳是亞當和海麗根在家中待最久的地方，所以想讓這個空間盡量舒適。
　　對年輕夫妻來說，昂貴家具並非首選，所以他們用了平價單品，如這張綠色Ikea沙發，旁邊則伴隨著從跳蚤市場找到的物件，像是小架子（目前用來擺植物），還有粗鐵絲椅。

2 架子上展示色彩鮮豔的書本和地球儀，通往臥房的樓梯下方空間被運用做為書架。亞當和海麗根熱愛旅行，常用復古地圖和地球儀來裝飾家中。

3 客廳擺的那張粗鐵絲椅是在賓州一場庭院拍賣的戰利品，海麗根說，其實「花沒幾塊錢就買到了」。粗鐵絲椅搭配另一個在跳蚤市場找到的古怪戰利品，一張鹿蹄腳凳。牆上掛著的賓州民間藝術哥德風活字書法，是亞當的祖母親筆繪製，慶祝亞當和海麗根結婚。

哥德風活字書法

亞當祖母所繪的Fraktur這種哥德風活字書法，是賓州荷蘭移民所發明的書法和藝術風格。哥德風活字書法起源自18世紀末、19世紀初，主要是根源於德國以花鳥形象為主體的民間藝術。

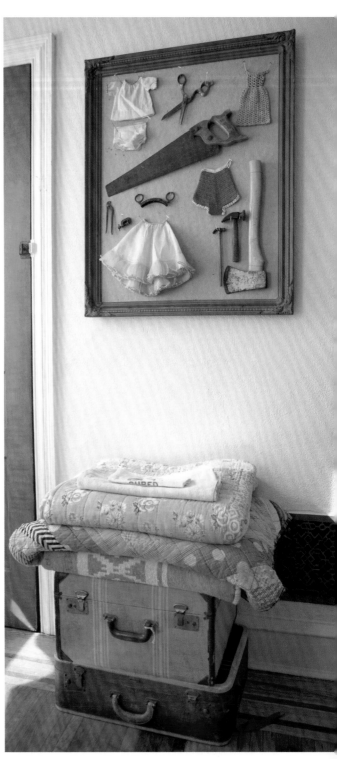

1　壁爐架上掛著海麗根祖母傳下來的鏡子。
　　藏在古董鐘型瓶下的是海麗根和亞當結婚
　　蛋糕上的飾品，由珍妮佛·墨非（Jennifer
　　Murphy）設計。

2　亞當和海麗根利用配上復古畫框的軟木塞板
　　來整合他們的零散收藏，包括海麗根的復古
　　手工娃衣和亞當奇特的老工具。

3　亞當的父親布萊福德·史密斯（Bradford
　　Smith）是家具製造工匠，親手做了這張
　　床，送給這對新人當結婚禮物。
　　組成床頭板的木條是復古的農場工具把
　　手。床頭牆面上姓名旁的括號，是海麗根和
　　亞當在別人丟棄的舊家具堆中尋寶到的椅子
　　把手。

4　在他們狹小的二樓浴室，亞當和海麗根決定
　　盡情揮灑兩人對「毛骨聳然怪物」的熱愛，
　　懸掛了描繪老鼠、蛇和蜥蜴的藝術作品。

5　復古雕飾衣櫃讓臥房充滿戲劇性。
　　投資一項這類經典家具，再搭配其他從跳
　　蚤市場或Ikea等店買來的平價家具，就可創
　　造一個與你一同成長的居家空間。

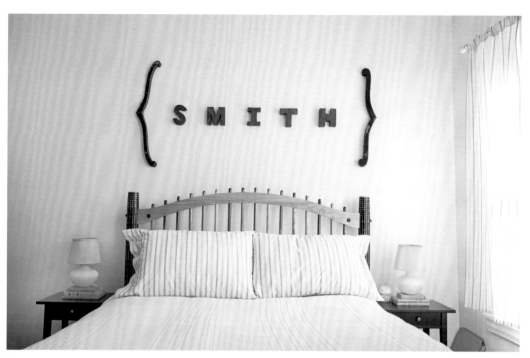

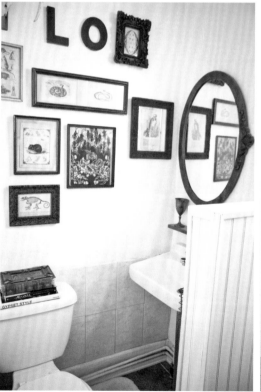

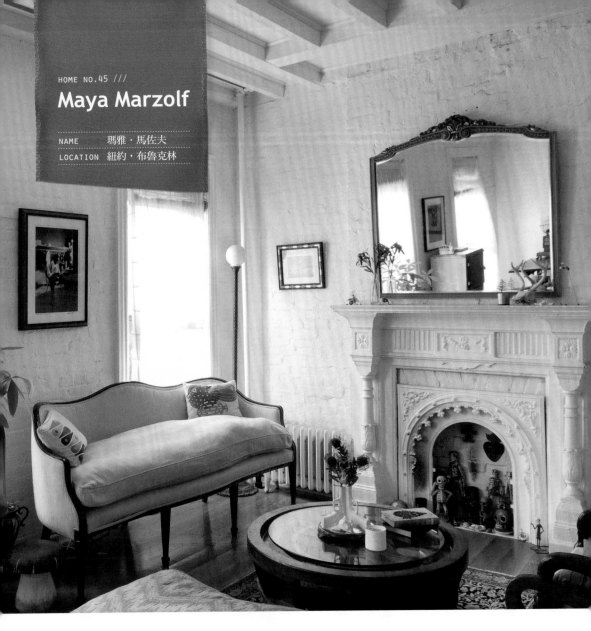

Maya Marzolf

NAME	瑪雅・馬佐夫
LOCATION	紐約，布魯克林

瑪雅從還是小女孩時就開始一直收集動物骨骸。她把一些收藏展示在目前沒有實際功用的壁爐裡。壁爐架是在紐約州北部一間古董店找到的。咖啡桌是從明尼蘇達州聖保羅一間金屬鑄造廠的砂模改造而成。瑪雅裁切了一塊符合砂模上緣的玻璃來搭配。

瑪雅・馬佐夫是布魯克林熱門古董店Le Grenier的老闆，讓人很想看看她家裡藏有那些漂亮的古董。瑪雅在兩層樓公寓中，除了收藏許多豪華家具，還收藏她在旅行中或是擔任時尚攝影製作人時，所收集的藝術品和飾品。她決定把1870年即完工的赤褐色磚牆漆成白色，讓整個空間感覺更明亮，也讓她兼容並蓄的家具收藏散發光彩。這棟公寓從1870年代落成後，就少有更動，所以瑪雅花了超過七年的時間改造這個空間，以符合她的需求。她把整個建築的結構，從地板、照明、後院花園到天花板，都加以翻修。

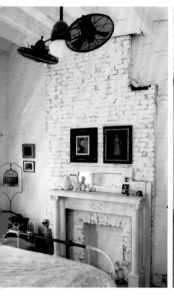

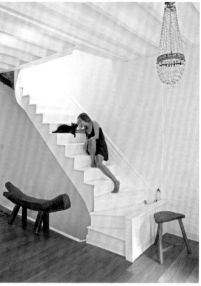

L 磚牆，有人愛，有人恨。瑪雅是磚牆熱愛者，很想把這面能與輕快白色調住家融合的磚牆保留在臥室中。她將磚牆粉刷成白色，讓它在視覺上變得模糊，但仍為整個空間帶來質感。磚牆磨白的拋光漆與Dwell Studio柔軟奶油黃的寢具十分相配。床上方掛著的復刻版風扇吸引許多訪客的目光，所以現在瑪雅店中也販賣這款風扇。

R 由於家中沒有小孩，瑪雅認為採用開放式樓梯相當安全。樓梯底部上方掛著的水晶吊燈是在荷蘭旅行時的戰利品。

從峇里島買來的短吻鱷型板凳是瑪雅另一次國外旅行的紀念品。

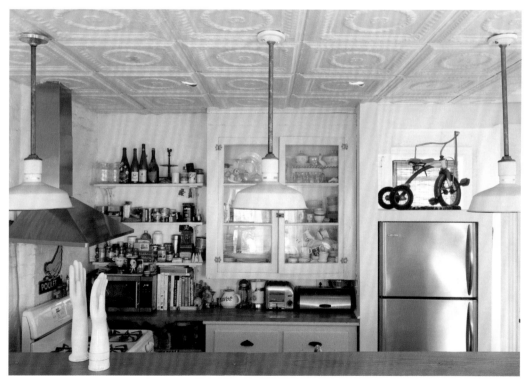

∧ 為了增添金屬頂棚廚房的古董感，瑪雅裝了一組三重燈，購自她在紐約州北部最愛的古董店之一。
∧ 二手木頭櫃子擺著手部造型的磁器裝飾，過去是工廠所用的手套模型。

檢修燈

檢修燈原先使用於工地巡守,是工人把單一燈泡放在金屬籠中製成的簡單燈具。檢修燈上裝有勾子,可以輕易掛在任何表面上。瑪雅把檢修燈吊在一支從古董店買來的金屬支臂上。你可在eBay或1stdibs找到檢修燈,Anthropologie之類的家飾店有時也找得到復刻版。

<<<

這間雙層公寓沒有多餘房間可當辦公室,所以瑪雅利用挑高床板,製造出一個壁龕。她請當地木匠賽巴斯汀・特里恩斯(Sebastian Trienens)利用她店裡的木頭裁片做成這個床板。賽巴斯汀也整修她的店面。

1 2 | 3 4

1　辦公角落的「屋頂」有另一個功能，就是做為訪客舒適的睡床。瑪雅在天花板上掛了簡單的帆布簾，增添隱密性。

2　瑪雅的愛貓Grendel從老舊防火逃生梯上向下望。這座逃生梯連接了雙層公寓頂樓客房和客房上方的頂樓陽台。

3　為了在浴室創造出海邊風情，瑪雅聘請當地藝術家魏斯頓‧伍利（Weston Woolley）來幫她畫壁畫，主題是她最愛的幾種海中生物，如馬蹄蟹、珊瑚、貝殼和海星。

4　因為可以輕易調整成不同高度，建築製圖桌在居家空間幾乎是萬用桌。在瑪雅的餐廳，製圖桌周圍圍繞著從跳蚤市場買來的不同凳子。

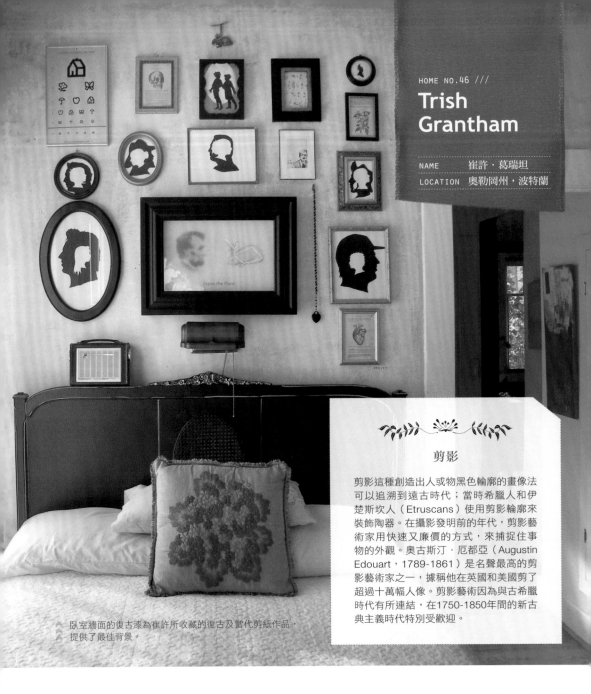

臥室牆面的復古漆為崔許所收藏的復古及當代剪紙作品，提供了最佳背景。

剪影

剪影這種創造出人或物黑色輪廓的畫像法可以追溯到遠古時代；當時希臘人和伊楚斯坎人（Etruscans）使用剪影輪廓來裝飾陶器。在攝影發明前的年代，剪影藝術家用快速又廉價的方式，來捕捉住事物的外觀。奧古斯汀・厄都亞（Augustin Edouart，1789-1861）是名聲最高的剪影藝術家之一，據稱他在英國和美國剪了超過十萬幅人像。剪影藝術因為與古希臘時代有所連結，在1750-1850年間的新古典主義時代特別受歡迎。

　　12年來，素人藝術家崔許・葛瑞坦和愛犬Pablo，以及愛貓Georgia和Alro一起住在奧勒岡州這棟舒適平房。崔許最有名的是描繪幻想人物的作品，「衍生自善惡對立以及浪漫愛情等古典主題」；她的許多作品直接畫在木頭畫板上。崔許在住家的裝潢上也融入同樣的幻想和玩心，收藏許多她從各地收集來的珍玩。她盡可能不去購買新家具，除了可以省錢，也把省下來的時間用在把住屋變得更舒適，充滿更多愛。

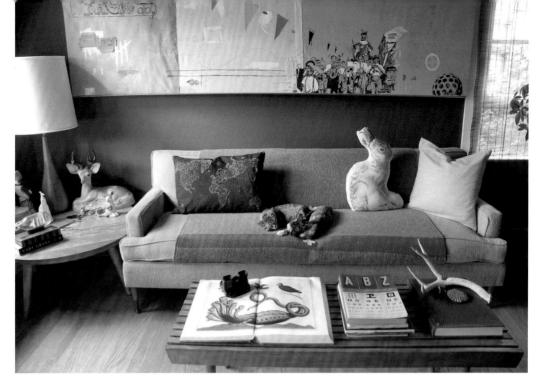

崔許在路邊找到她的客廳沙發，並用她的畫作交換了修理沙發的服務。沙發上鋪有瑞士軍毯，一方面成為貓兒小憩的柔軟角落，也可保護沙發墊免受磨損破壞。深灰色牆面（Benjamin Moore的Iron Mountain）成為崔許收藏的藝術作品的豐富背景，其中最醒目的是這幅由波特蘭藝術家丹‧奈斯（Dan Ness）創作的作品。

崔許把平價木板釘上具有絕妙曲度的桌腳，為她的廚房角落自製一張桌子。

你可以在家複製這種做法；從二手店、跳蚤市場和庭院大拍賣，或是eBay和1stdibs買來桌腳，然後請當地木匠幫你加上堅固的木頭、金屬或大理石桌面。

入口通道的丹麥餐具櫥上方牆面，因為懸掛崔許最愛的藝術品和物件，看起來生氣勃勃。藝術作品中還擺了一座復古咕咕鐘、一座鯨魚木雕和一個船舵型時鐘。

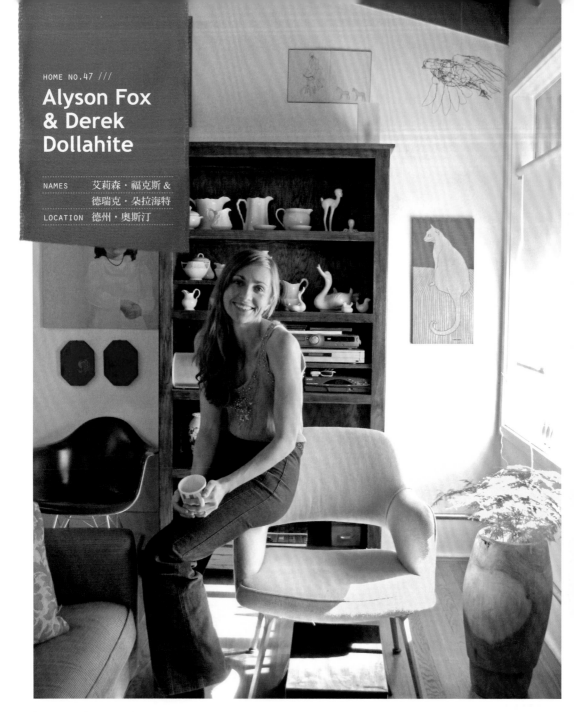

Alyson Fox & Derek Dollahite

NAMES 艾莉森・福克斯 &
 德瑞克・朵拉海特
LOCATION 德州，奧斯汀

住在奧斯汀的藝術家暨設計師艾莉森・福克斯和丈夫德瑞克・朵拉海特，互動設計公司 Coloring Book Studio 老闆，已經住在這棟1940年代建造的房子五年以上了。但要等到親友幫他們進行大規模（但低預算）的自助廚房改造後，這對夫妻才認為他們的家終於完成裝潢。明亮開放的空間成了完美的畫布，完美地結合女性化和男性化的風格。

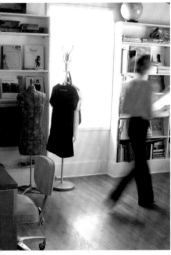

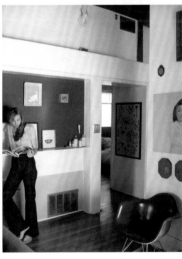

善用預算裝修住家

艾莉森分享以下訣竅。

◆ 開始之前：務必要三思而後行，請朋友來幫忙整修，以降低預算，利用客製化的平價建材來創造高級感。

◆ 做研究：買任何單品前，先逛遍各家店，衡量各種選擇。做點功課可讓你省下好多錢。我們真的很想在廚房裝農場用水槽，但逛到的店大多要賣600美元左右。最後我們到Ikea逛逛，一個只要225美元。

◆ 尋求工地用質材：不要光逛高級家具店。建築工用的材料有些看起來也很棒，很堅固，同時還能保住你的荷包。廚房水槽上方的開放式層架是用一種稱為Microlam的薄木壓板製成，與膠合板相似，但更堅固。

◆ 列出優先順序：從你最想要的物件開始。有時，你會覺得除了第一選擇外，其他都看不上眼，這也沒關係。只要為你非要不可的物件定出預算就好。

◆ 長遠考量：兩年後，你還會喜歡櫥櫃漆的這個顏色嗎？如果你喜歡烹飪，你的工作台耐用嗎？最終，功能會勝過設計風潮。所以。投資在那些你幾年內都不會換掉的單品上。

◆ 詢問朋友：看看你友人當中，是否有人的居家裝修是你喜歡的風格，從他們那取得資源和想法。他們通常能告訴你哪裡可找到平價商品。

1	2	3
	4	5

1　藝術品不一定要好好掛在牆壁正中間。艾莉森在櫥櫃四周隨性地掛著畫作，讓整個房間充滿動感。

2　艾莉森的辦公室充滿她喜愛的主色調。她用一張亮黃色的椅子和二手店買來的紅色儲藏式書桌搭配。新與舊的混合也反映在她的藝術作品上；她的繪畫會在復古外表上加入當代元素。

3　這對夫妻的寵物Stache坐在床上，這張床是艾莉森的小叔布萊克（Blake Dollahite）為他們客製化定做的。牆面漆上柔軟的藍灰色（Ralph Lauren的Balsams）。

4　由於預算吃緊，這對巧手夫妻親自裝修開放式廚房。他們在Ikea找到價格合理的工作台、櫥櫃和洗手槽。開放式木層架讓整個空間感覺更輕盈，也與整個住家四處存在的木頭元素相互呼應。

5　客廳掛了教室黑板，充當留言板，也作為最佳背景，襯托不斷更換的小幅畫作。

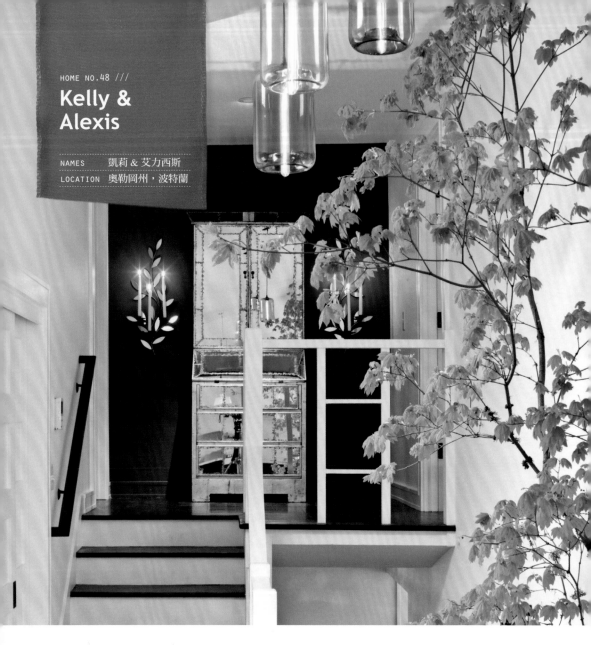

Kelly & Alexis

NAMES	凱莉 & 艾力西斯
LOCATION	奧勒岡州‧波特蘭

▲▲▲ 樓梯間使用棕色調，加上鮮綠植物，充分突顯整個住家的主題：把大自然帶進家中。

住在奧勒岡波特蘭的室內設計師潔西卡‧赫格森（Jessica Helgerson）最知名的就是那些對地球友善的設計案。她的室內設計兼具設計風格和環保，更因令人印象深刻（且極具風格）的綠設計，在《美麗居家》（House Beautiful）雜誌所選拔的美國頂尖年輕設計師中，贏得一席之地。凱莉&艾力西斯的分層式農舍就是由她負責整修。在改建廚房和主浴室以及整修地板後，潔西卡專注在使用各種大地色系，把大自然帶進家中。為了嚴守她的綠色哲學，她確保屋內所有家具都是可重新加上鋪墊和整修的復古家具。唯一的例外是她丈夫，建築師亞尼‧多利斯（Yianni Doulis）所做的楓木咖啡桌。

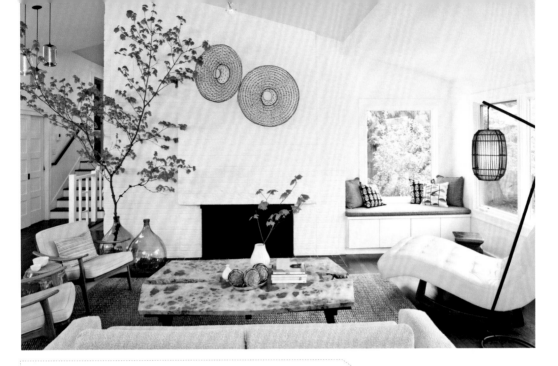

細頸瓶

這些具有高度收藏價值的古董瓶，特色是尺寸大和瓶頸短窄。細頸瓶有時稱為carboy，流行於19世紀，用來運送和儲存酒精和酒等液體。通常可利用瓶身顏色來辨別細頸瓶的出廠年份，較新的細頸瓶顏色較綠。這個住家使用的是來自歐洲的細頸瓶，瓶身呈球狀；而美國的細頸瓶瓶身則較呈圓柱狀。你可以在eBay、1stdibs和全美各地的跳蚤市場找到最常見的綠色和透明款。試著利用在燈具店和五金行買得到的工具，把細頸瓶變成燈罩。

潔西卡並未換掉客廳原有的木地板，而是採用補綴方式，再漆成烏木色。亞尼製作的咖啡桌原料來自當地一棵東部硬楓的木片。壁爐架上方掛著葡萄牙捕鰻網，而插著樹枝的復古細頸瓶（demijohns）看起來就像一棵活生生的樹。

L 小間浴室是試驗大膽圖案的最佳場所。當空間有限，你只需要使用一小塊壁紙就能創造出大膽，但又不搶戲的視覺效果，像是這裡就用了一小塊Cavern Home的Blackbird。為了簡化物件，潔西卡把天花板和牆面都漆成黑色，突顯壁紙。從設計師品牌Jonathan Adler買來的亮色系家飾則把整個住家的綠色主題帶回這個空間。

R 奇雷板（Kirei Board）是用回收的高粱莖梗製成的低排放有機揮發性化合物，此處主臥室的浴室洗手槽櫃就是利用這種質材製成。床後方一長排棕色窗簾不但阻擋了窗戶外頭的視線，提供了隱密度，更可做為一堵色牆，與木頭床架的顏色對比。

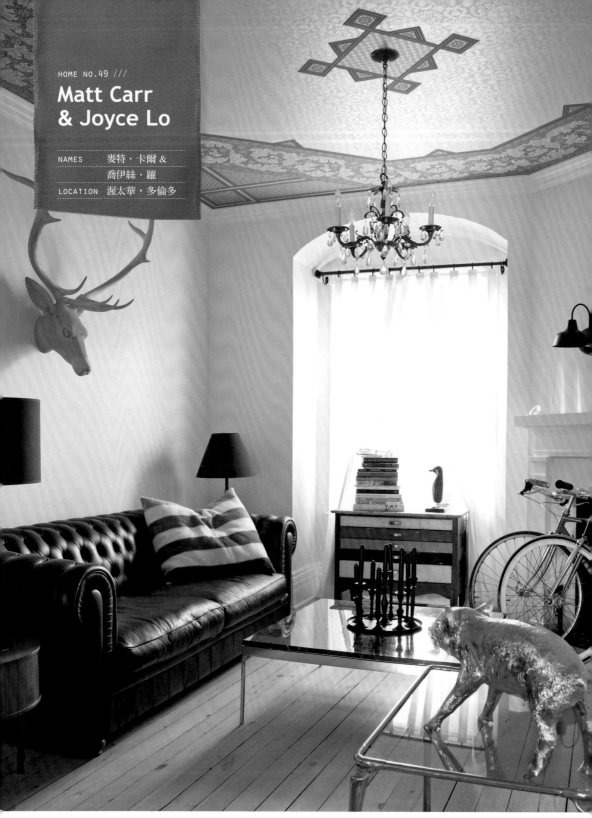

HOME NO.49 ///

Matt Carr
& Joyce Lo

NAMES　麥特・卡爾＆
　　　　喬伊絲・羅
LOCATION　渥太華，多倫多

家庭用品公司Umbra設計總監麥特‧卡爾和藝術家女友喬伊絲‧羅一起住在多倫多的家中。喬伊絲是Drake General Store的總監，這間有趣的商店附屬於多倫多時尚的Drake Hotel之下。這對戀人是在一場公開展售日中，與這棟理想住家見面，旋即被整棟屋子的藝術和工藝吸引，屋子裡每個平面幾乎都貼滿風格獨具的花卉壁紙。他們大肆整修這棟房子，重鋪地板，還親自把大型家具搬上樓。最後，他們創造出反映他們對現代時尚的熱愛，又搭配兩人對傳統家具品味的住家空間。

<<<
裝潢房間時，天花板常是被忽略的一環。但當麥特和喬伊絲看見前屋主在天花板使用英國美術工藝運動領導人物威廉‧莫里斯（William Morris）的經典壁紙時，靈機一動，利用壁紙一個中心圖案，做為吊燈的框架。

天花板風格

不要忘記往上看。有時候，利用大膽圖案的最佳場所就在最出人意料之處。這房間貼了壁紙的天花板就是一個好例子，把傳統上被人忽視的角落變成整個房間的視覺重點。

一個印花、一塊壁報，或只是漆上一層明亮顏色的油漆，都能為空間增添視覺趣味，卻又不會讓整個空間看起來太忙碌擁擠。這也是讓大家眼睛向上看，讓空間看起來更高的好方法。

L 巴黎跳蚤市場的狐狸木雕坐在門廳，歡迎客人進入麥特和喬伊絲的家。這幅復古地圖和大理石螺形腳桌都是在Machine Age Modern找到的。這家店是這對戀人在萊斯利威爾（Leslieville）最愛的店。
請見p.208，學習如何使用復古地圖製造儲藏箱。

R 室外燈具也很適合用在室內。麥特在當地五金行選了戶外燭台，再用噴漆漆成銅黑色。

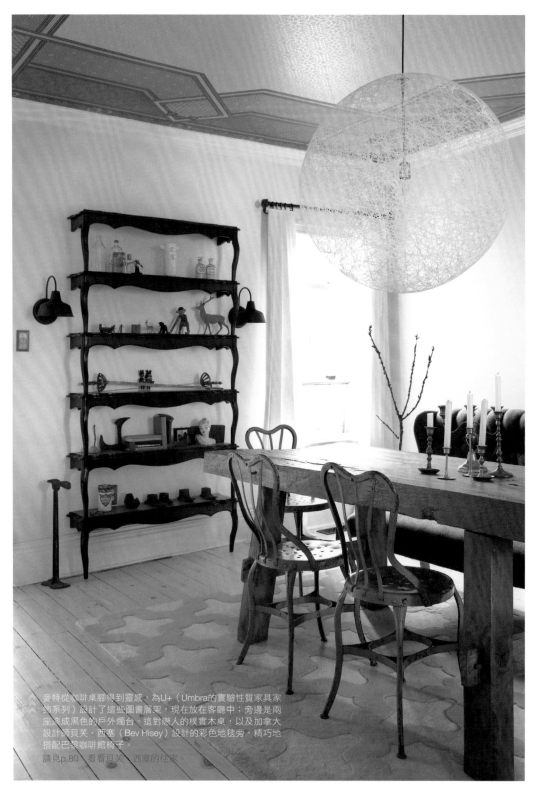

麥特從咖啡桌腳得到靈感，為U+（Umbra的實驗性質家具家飾系列）設計了這些圖書層架，現在放在客廳中；旁邊是兩座漆成黑色的戶外燭台。這對戀人的樸實木桌，以及加拿大設計師貝芙‧西塞（Bev Hisey）設計的彩色地毯旁，精巧地搭配巴黎咖啡館椅子。

請見p.80，看看貝芙‧西塞的住宅。

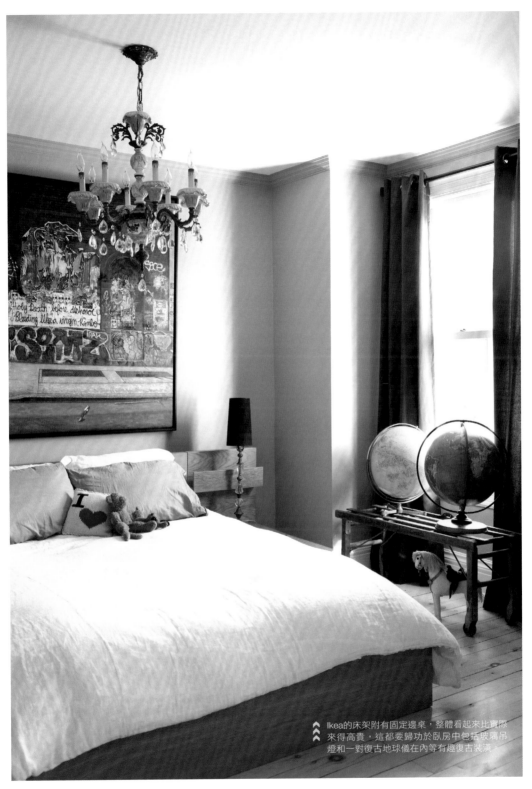

Ikea的床架附有固定邊桌，整體看起來比實際
來得高貴，這都要歸功於臥房中包括玻璃吊
燈和一對復古地球儀在內等有趣復古裝潢。

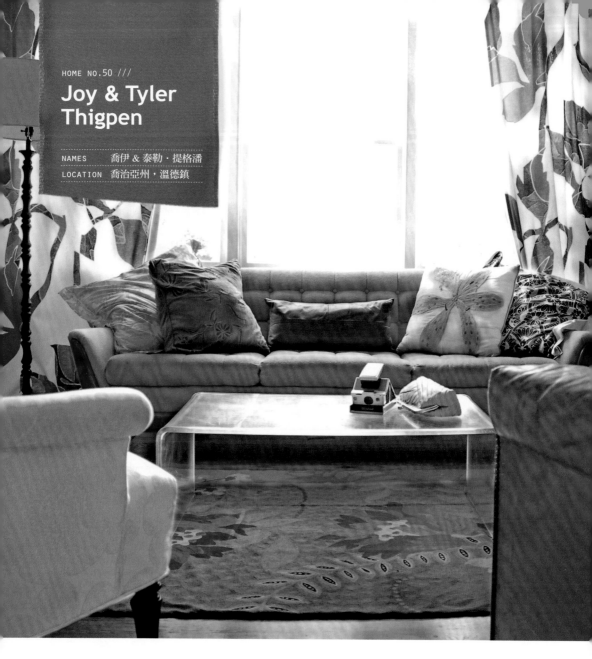

因為客廳充滿色彩和圖案，喬伊用了簡單的白色牆面來平衡。她使用的大膽花卉窗簾是在Marimekko打折時購買的，地毯和椅子則購自Anthropologie。主要家具如此大膽，透明合成樹脂茶几則讓客廳其他物件喘一口氣。

攝影師暨婚禮顧問喬伊·提格潘和丈夫泰勒，以及子女瑞弗（River）和歐斯文（Oswin）一起住在這個色彩鮮豔的住家中。喬伊形容她的家是快樂的隱居處，孩子可以在裡頭奔跑、尖叫和遊玩，她和丈夫也能放鬆。為了打造對小孩和成人都友善的住家環境，這對夫妻在客廳和兒童房採用大膽的色彩，但主臥室則使用較中性的色調。

L 歐斯文的臥室充滿輕鬆氣氛，特色在於結合了一幅他最喜愛的藍色壁畫和一株室內假棕櫚樹。為了創造更多玩樂空間，喬伊把歐斯文衣櫥的門取下，放進抽屜櫃。取下衣櫥的門通常可為小房間帶來更多空間。衣櫃可以保持打開，露出貼滿壁紙的內層，也可以用布簾覆蓋，與門相比所占空間極少，又可保護裡頭的衣物。

R 當家中其他空間充滿大膽色彩及圖案時，保留一個使用平靜中性色調的空間可帶來清新感。喬伊和泰勒的平靜臥房在這個充滿活力色彩的住家，成為寧靜的隱居處。

瑞弗的彩虹房間是這繽紛花束的靈感來源。
請見p.316，學習在家裡重製這束花。

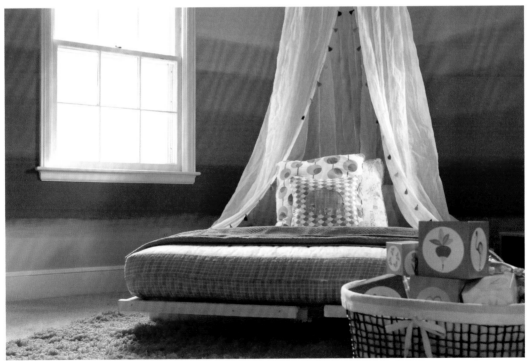

兒童房的彩虹漸層油漆帶來能量和動感。喬伊使用七種Sherwin Williams的油漆來創造彩虹效果。從上到下的顏色有：Lively Yellow、Optimistic Yellow、Oleander、Charisma、Begonia和Aquaduct。為了達到線條間的漸層效果，喬伊趁底層油漆還未乾時，就漆上下一層顏色，讓兩種顏色混合。

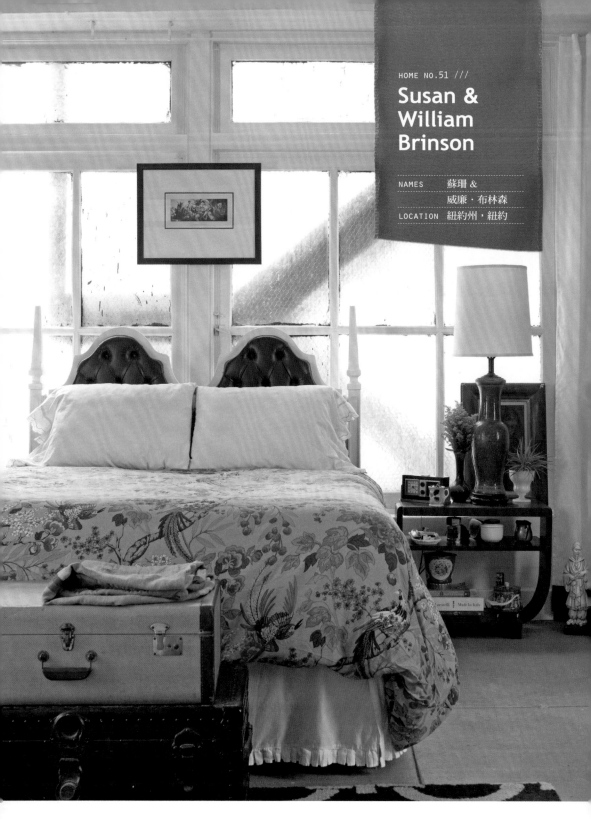

HOME NO.51 ///

Susan &
William
Brinson

NAMES 蘇珊 &
威廉・布林森
LOCATION 紐約州・紐約

蘇珊和威廉喜愛的風格充滿
對比：黑與白、亮與暗、陽
剛與陰柔、舊與新、古樸與
時尚。

但比起這間工作室樓面的
其他地方，他們的臥室較為
女性化且更柔軟。他們的家
具大多承接自家人的復古家
具，包括曾經屬於威廉祖父
母的床頭板。

藝術指導蘇珊‧布林森和丈夫商業攝影師威廉‧布林森從高中就
開始交往。他們在威廉的16歲生日派對上認識後，旋即墜入愛
河，一起就讀沙凡納藝術設計學院。畢業後沒多久，兩人一起搬到
紐約市，過去十年來，這裡成為兩人的家鄉。2009年，在搬進曼哈
頓NoMad區（麥迪遜廣場公園北部）的新家後，蘇珊和威廉花了好
幾個月時間把這個2000平方呎的空間改造成蘇珊的文具品牌Studio
Brinson的辦公室，同時也是威廉的攝影工作室。這對夫妻喜歡家中
充滿訪客，大多數日子你都可以看見朋友和客戶聚集在這間居家工
作室的大餐桌旁。

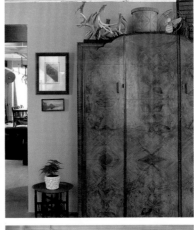

1 2
3

1　這張復古三層抽屜櫃是在沙凡納找到的另一個戰利品，裡頭裝了
　　蘇珊的祖母、媽媽、阿姨和朋友送的茶杯組。

2　在沙凡納購買的高大雕飾衣櫃，裡頭裝滿蘇珊和威廉的衣物。他
　　們收藏的鹿角，還有鳥籠和金屬風扇等復古物件，不僅當裝飾
　　品，也是威廉在拍照時的好道具。

3　布林森夫婦的廚房有堵牆掛著一片復古金屬殘片，那是刀具生產
　　過程中的殘留物。
　　因為有亮白色牆面和高大窗戶，主要以自然光拍攝的威廉幾乎
　　可把家中任何空間當做攝影背景。

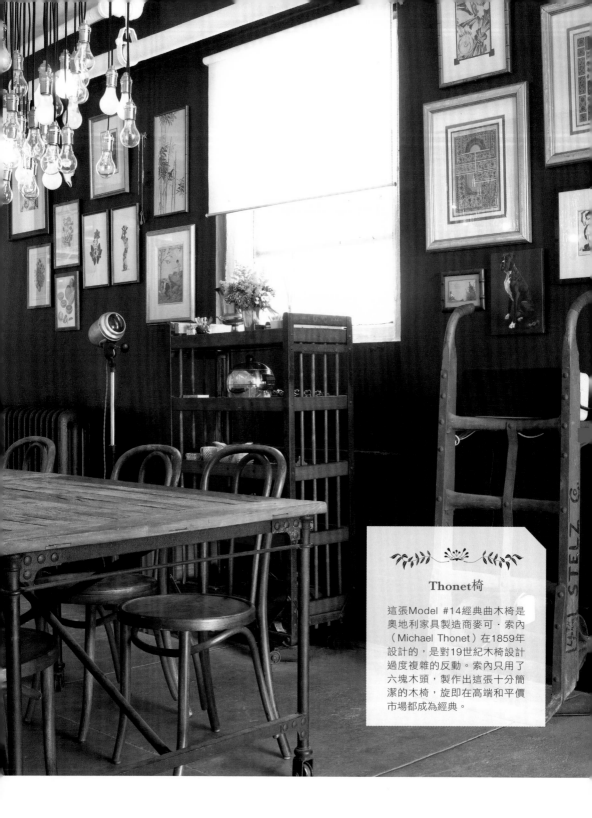

Thonet椅

這張Model #14經典曲木椅是
奧地利家具製造商麥可·索內
（Michael Thonet）在1859年
設計的，是對19世紀木椅設計
過度複雜的反動。索內只用了
六塊木頭，製作出這張十分簡
潔的木椅，旋即在高端和平價
市場都成為經典。

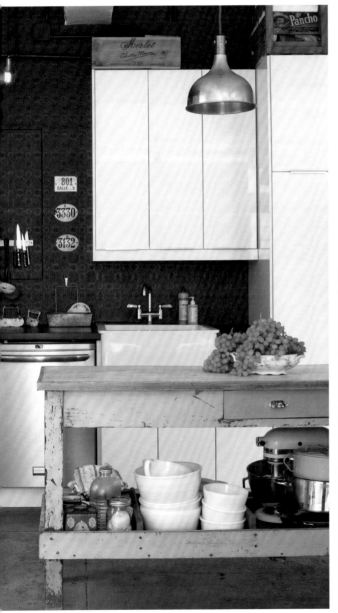

1　蘇珊和威廉一起DIY完成餐廳的燈具。他們
　　用了100個燈泡,但只點亮其中10個,反倒
　　突顯出那些沒有點亮的燈泡。這對夫妻使用
　　長餐桌會客,也舉辦朋友間的晚餐派對,他
　　們很喜歡玻璃燈泡反射燈光的效果。經典的
　　Thonet曲木椅放在餐桌旁,成為日常使用的
　　家具。

2　蘇珊和威廉打造出寬敞且開放的廚房空間,
　　因為威廉常拍攝食物,需要明亮開放的拍攝
　　空間。
　　　他們結合平價的流理台、櫥櫃、Ikea的水
　　槽、復古燈飾,以及在美國、加拿大貧窮旅
　　行時找到的廚房桌。為了讓廚房看起來更有
　　歲月的痕跡,兩人在牆上貼滿浮雕圖案壁
　　紙,再塗上一層暗色的高光澤感室外漆。

3　蘇珊的臥室大到能夠設置閱讀區,當威廉在
　　工作室其他區域攝影時,她能窩在隱密角落
　　裡放鬆。

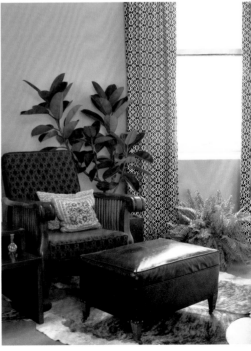

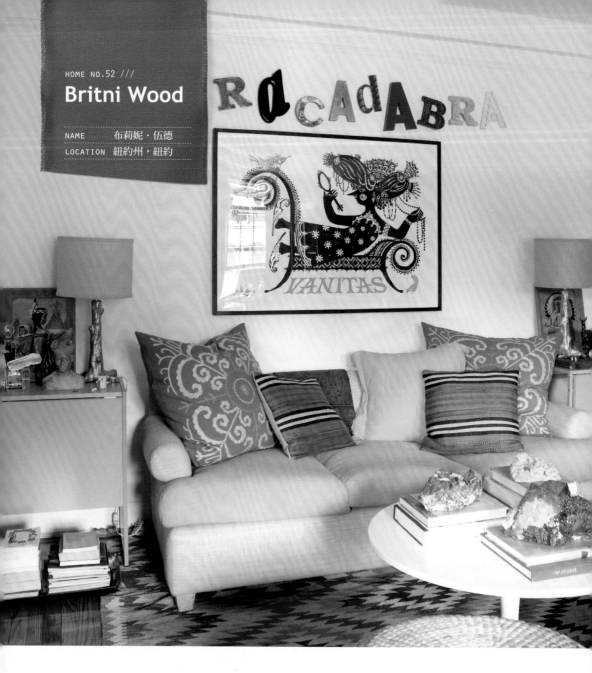

Britni Wood

NAME	布莉妮・伍德
LOCATION	紐約州・紐約

布莉妮在客廳擺滿她個人珍藏的寶貝，像是丹麥畫家暨設計師溫布萊（Bjørn Wiinblad）的藝術作品和她祖母收藏的礦石標本。要讓老舊家具復活，換上雙色調的外襯是個好方法，布莉妮就是這樣把她珍視的Billy Baldwin沙發改頭換面。可摺疊邊桌來自Ikea，布莉妮把它們展開來，變成客人造訪時的用餐桌。

身為Martha Stewart Weddings的風格專家，布莉妮・伍德總是非常忙碌。所以，她把紐約雀兒喜區的公寓打造成個人避難所，在裡頭被所有她最愛的事物環繞。她的住家像個珠寶盒，裡頭充滿旅行的回憶、摯愛親友傳下來的物品和古怪收藏。

尋找俗氣工藝品

你收藏天鵝絨繪畫嗎？你喜歡花園小矮人嗎？別害怕去擁抱你對俗氣工藝品的愛好。學學布莉妮和她的對號彩繪畫作收藏，把你所有的古怪收藏集合在一起，大聲說出這就是你。如果你收集的是較小型的物件，可以選擇影子盒框（shadow box，見p.198），或是釘在牆上的小型層架，來展示你的收藏。屋主麥海菲（P. J. Mehaffey）選擇的是後者。

請見p.21看看他的小型層架看起來多棒。

>>>

布莉妮把這張復古四柱床架漆成亮珊瑚紅，從臥室煙灰色的牆面中跳出來。床頭桌上方掛著一系列對號彩繪畫作。

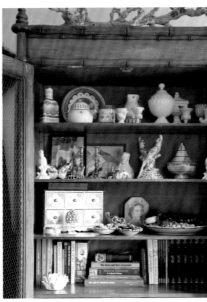
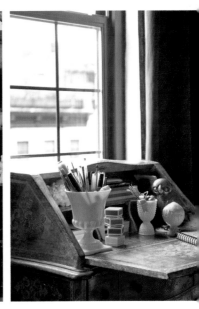

1 2 3

1　裝幀在鍍金畫框中的老派人像剪影，與走廊上經典的藍白條紋形成對比。

2　布藍妮把珍愛的圖書、陶器和玻璃牛奶罐全都擺在這個復古竹製雕花衣櫥中，創造她個人的珍玩櫃。

3　來自義大利佛羅倫斯的古董書桌座落在客廳窗前，享有電影《歡樂滿人間》般的煙圖景觀。

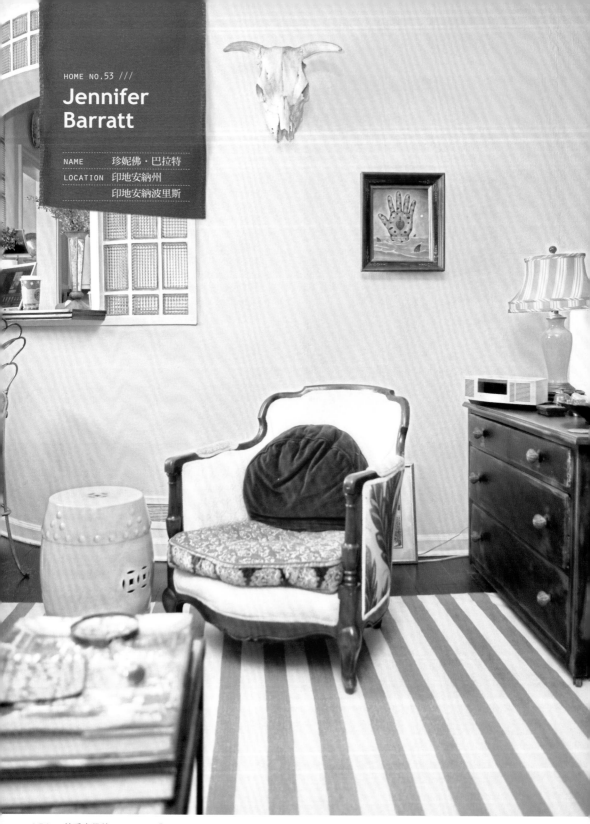

客廳擺了一張粉紅與白色相間地毯，讓整個空間感覺起來比實際更大。

掛在牆上的骨骸是一個去沙漠旅行的老朋友搜集的。

室內設計師珍妮佛·巴拉特住在色彩鮮豔的1950年代平房中。她以印地安納波里斯為根據地，經營設計事務所The Arranger；她投身這行，是因為熱愛各種物件，總是想辦法讓這些收藏擺放得宜。珍妮佛是專業的空間布置師，看到她巧妙地在1700平方呎的住家展示混搭藝術收藏、物件和家具，一點也不訝異。她喜歡請客，常常在家主辦親友小型聚會。

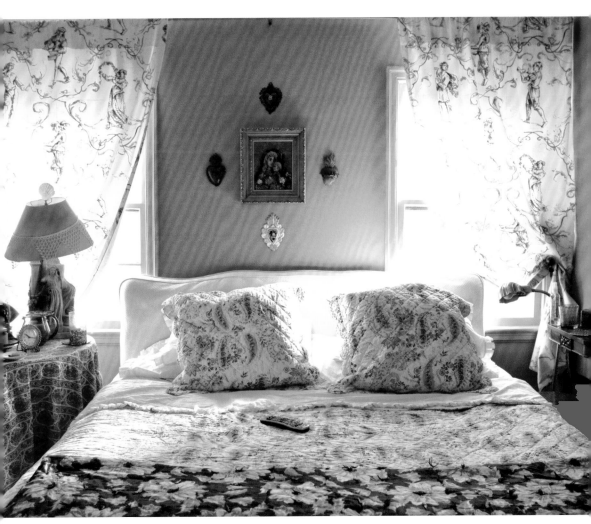

珍妮佛的粉紅臥室放了幾件她最愛的復古物件，像是貼滿床頭牆壁的各種宗教聖像。

儘管屋內充滿各種圖案，但因為兩者色調相同，仍能輕易與下個房間銜接。

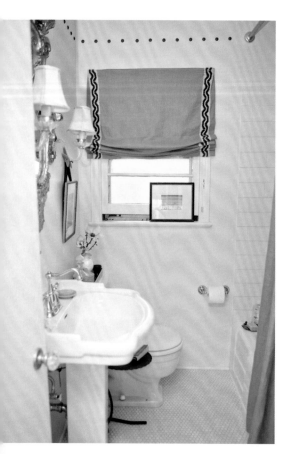

1 2 | 3

1　雖然家裡其他地方混用大膽的色彩和圖案，珍妮佛為浴室選了較細緻的顏色。亞麻窗簾和浴簾與靠近天花板的點飾，還有浴室的金色邊框等金色細節相互呼應。

2　一對復古金色高腳凳為廚房吧台帶來活力。豹紋椅墊讓賓客坐得更舒服。

3　客廳使用粉紅和紅色調，混用復古家具、燈具，還有復刻版家飾，Anthropologie買的這個燈罩即是一例。

自製窗簾

為窗戶太小，或窗戶尺寸與一般大小不同而傷腦筋嗎？有時，客製或DIY窗簾會是價格最便宜的方式。試著自己剪一塊布，車好邊，然後掛在簡單一條彈性繩上，就完成一面快速又簡單的窗簾了。如果想看起來更有質感，可以在邊縫處貼上彩色蝴蝶結，或在底部增加花紋或裝飾圖案。如果你的窗戶尺寸標準，你可以到Ikea之類的店，客製化平價窗簾，用蠟紙或熨印上圖案。

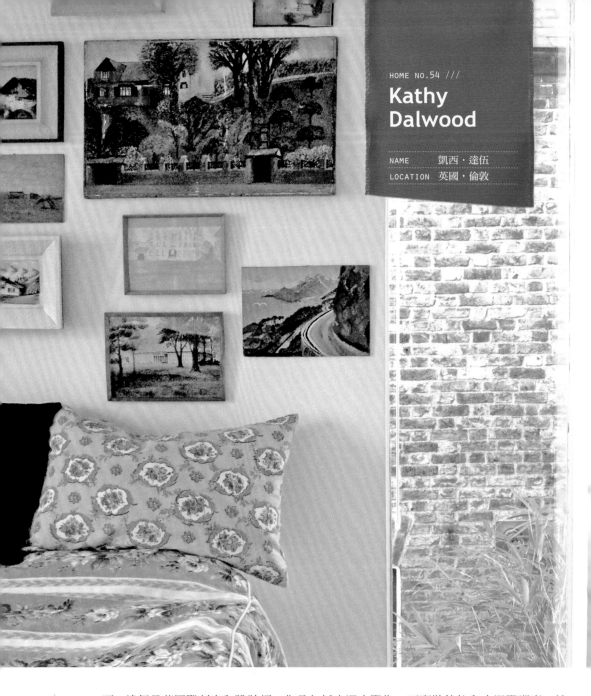

凱西・達伍是英國雕刻家和設計師，作品包括水泥小雕像、石膏裝飾柱和水泥雕塑甕。她與藝術家丈夫賈斯汀・莫提麥（Justin Mortimer），多年來收藏了許多古董、藝術品和復古織品，用來裝飾他們在倫敦女王公園區的19世紀美麗住宅。白牆和灰色地板為裝潢帶來簡潔感，也讓建築原貌和各處收藏來的珍寶閃耀光芒。

1 臥室有一整面牆從上到下掛滿夫妻倆多年來從跳蚤市場、回收商店和二手店找到的藝術作品。
色彩鮮豔的花卉寢具和藝術品，與畫框的色彩相互呼應。

2 Interiors Europe買來的圖案壁紙Signature，突顯了凱西家入口通道的挑高天花板。法國跳蚤市
場買來的復古針繡狗肖像，為走廊增添輕鬆感。

3 在英國鄉間的庭院拍賣上，凱西找到這面美麗的19世紀維多利亞時期屏風。有時在庭院拍賣
中可以找到美麗的復古物件，它們曖曖內含光，需要一些愛心和時間去修補整理。凱西看出這
個屏風的潛力，把它帶回家前，先請專業人士清理了邊框和畫作。

4 凱西收藏復古針繡作品，既當藝術品展示，也做為椅子靠背外襯。

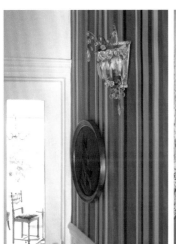
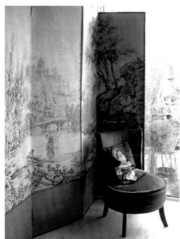

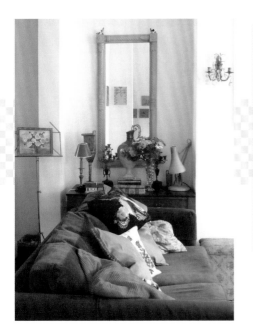

針繡

刺繡藝術的歷史有上千年了。在畫布上刺繡，稱
為針繡畫，一開始的目的是要重製昂貴羊毛織
毯的外觀。這項工藝在殖民時期的美國特別受
歡迎，用來製作畫像、襯布和流行飾品。為了
展示針繡技術，年輕的殖民地女孩常製作集錦作
品。從那時起，集錦作品成了流行的收藏品，在
eBay、1stdibs和Craigslist常有販售。莊園大拍賣
是尋找針繡集錦的好地方，那些針繡作品因為收
藏在別人家中，所以狀況保持良好。

<<<
舒適的灰色沙發堆滿色彩鮮豔的枕頭。復古銅質樂譜架用來展示
一幅在二手店買來的花卉畫作。

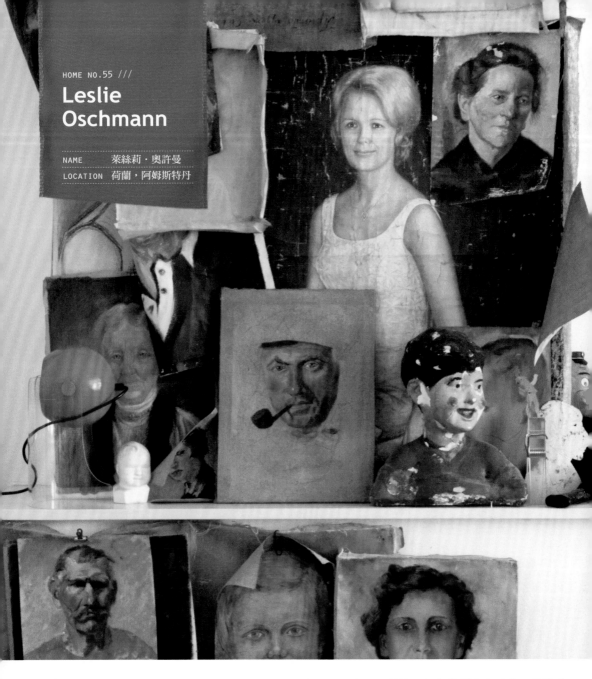

美國設計師萊絲莉‧奧許曼很早就開始熱中修復舊家具。她的父親在荷蘭出生長大，萊絲莉從五歲起，就開始學習幫忙父親的木工生意。當她為Conran's-Habitat工作，還有後來成為Anthropologie的視覺總監時，幫忙父親時學到的技巧都派上很大用場。離開零售業工作後，她搬到歐洲，自創品牌Swarm。她帶著愛犬，在阿姆斯特丹找了一個小窩兼工作室，現在裡頭放滿她從跳蚤市場買來，重新裝修過的舊家具（有些則是從街上撿回來的）。萊絲莉被她所拯救的家具圍繞，打造出的居家空間反映了她對荷蘭設計和手工藝品的熱愛。

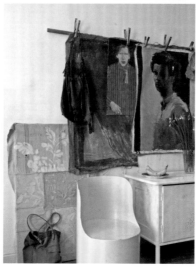

藝術品的展示方式

藝術品不是只能裱起來掛在牆上。如果你不在意收藏直接擺在外頭，試試用以下方式，就能用經濟的方式，展示你最愛的作品。

◆ **海綿板和壁架**：試著把你的畫作用噴膠貼在海綿板、木板或硬卡紙上，然後把它們擺在壁架上。你可以輕鬆移動它們，但還是要在畫作後面用堅固的板子支撐，才不會摺到畫作。

◆ **鐵絲和夾子**：小型畫作和物件常會在屋子裡移來移去，試著使用釣魚線或鐵絲和夾子，來展示你的收藏。

◆ **大鋼夾和釘子**：試著在跳蚤市場或古董店收藏樣子獨特的夾子。在牆上釘幾個上漆的釘子，把你收藏的夾子掛上去，然後用來展示你最愛的印刷品和紙類。

◆ **寫字板**：你可以買幾個大型寫字板或素描板（最多有40公分寬），可讓你在板子上夾著大型畫作，可掛或斜放牆邊。

1 | 2 3
 | 4 5

1　萊絲莉的客廳中，有一面牆擺滿她所收藏的一些人像畫作。她在全歐洲大大小小跳蚤市場尋寶，買到這些畫作。

2　由萊絲莉在街上的垃圾桶發現這張原版的Thonet椅，她的愛犬McDuff趴在一旁休息。她喜歡這張椅子上一層層殘漆，所以決定不做任何更動。她的客廳桌很特別，是過去用於科學實驗室的復古金屬長桌。

3　萊絲莉的三個設計作品放在屋子充滿陽光的角落。櫥櫃是德國橡木餐具櫃，她用油漆潑濺技法重新裝飾過。椅子上覆蓋著復古刺繡；上方的壁飾是舊天鵝絨窗簾做成，在陽光下優雅地老去。

4　臥室盡可能保持簡潔，僅靠不同材質來讓空間擁有視覺變化。「這是讓我眼睛休息的空間，不會有太多感官堆積。」床邊桌上的燈用中性色彩的布料包裹起來，所以它的形狀和形體才能更與這個房間的色系融合。

5　萊絲莉只用了一條木條和幾個夾子就為自己的畫作做了臨時藝廊。這樣她就能輕鬆更換展示的畫作。

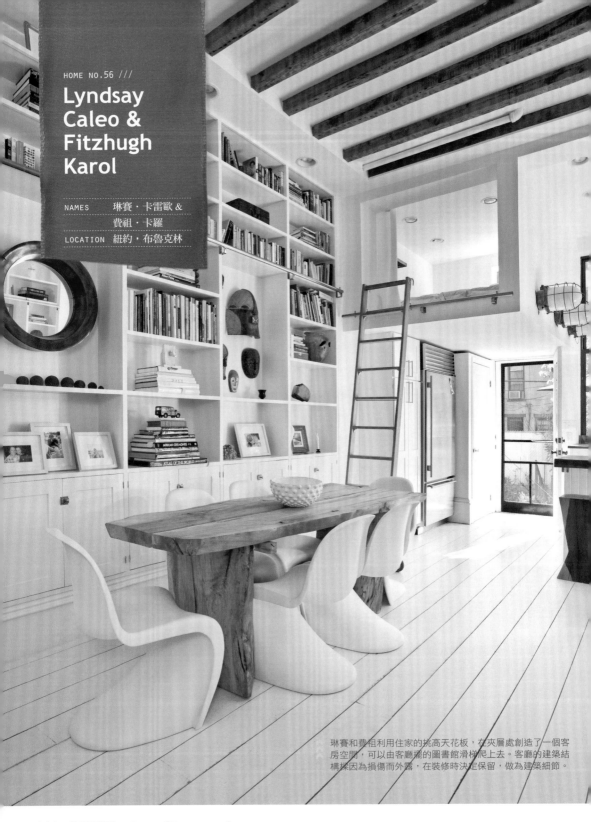

Lyndsay Caleo & Fitzhugh Karol

NAMES	琳賽・卡雷歐 &
	費祖・卡羅
LOCATION	紐約・布魯克林

琳賽和費祖利用住家的挑高天花板，在夾層處創造了一個客房空間，可以由客廳擺的圖書館滑梯爬上去。客廳的建築結構樑因為損傷而外露，在裝修時決定保留，做為建築細節。

珠寶設計師琳賽‧卡雷歐和木匠暨雕刻家費祖‧卡羅是在羅德島設計學院（Rhode Island School of Design）讀研究所時認識的。完成學業後，兩人搬到紐約，創立設計公司The Brooklyn Home Company，從事不動產開發、設計和建築顧問。琳賽和費祖在史洛普公園區（Park Slope）找到赤褐石經典住宅時，非常興奮。這間住宅結構完整，但需要更多光線，也需要更多給客人和儲藏用的空間。所以，這對夫妻將整個屋子大大翻修了一遍，決定用乾淨、開放式的空間配置，把這座面積16.5公尺×6公尺的褐石住宅空間利用到極致（四樓中留下三層樓出租）。琳賽解釋：「我們剛開始整修這棟屋子時，覺得我們面前是個大謎題，我們要做的是找出如何讓所有元素適得其所的方式。」最後的成果是，一處充滿陽光的時髦住家，每個空間都利用得當。

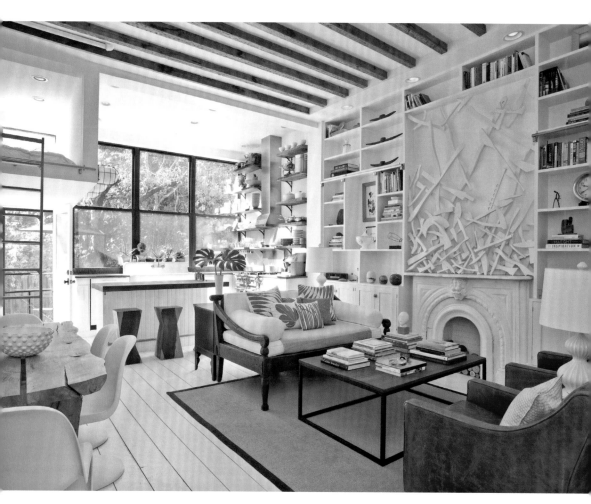

從廚房到客廳和用餐區，因為開放式樓面，創造出明顯的空間流動。牆面保持白色，並增添木頭的暖色調細節，讓整個空間感覺更一致。座位區使用一塊地毯界定出範圍，與房間中其他空間產生區隔。壁爐上方的白色木雕是費祖的作品。琳賽在二手店，以很便宜的價格，找到這張印地安長沙發。

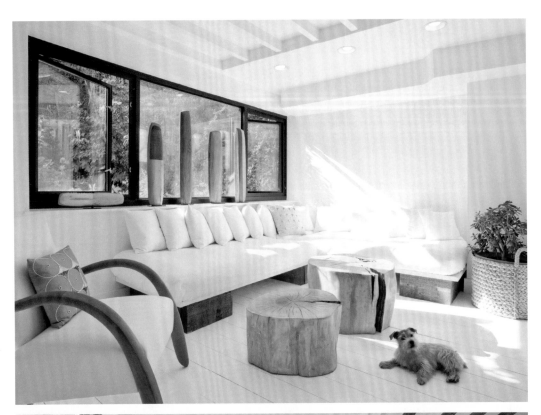

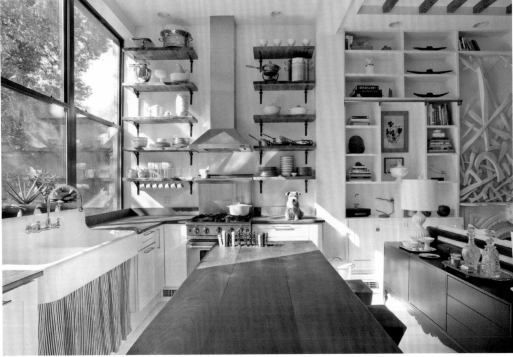

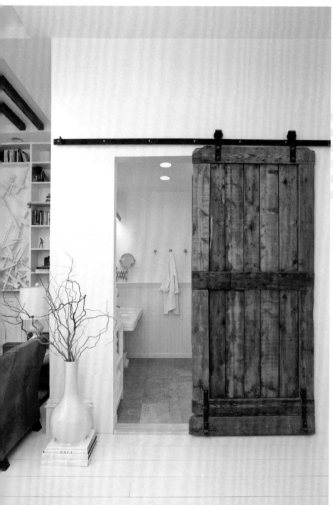

1 ｜ 3 4
2

1　一樓起居室的一整排窗戶讓人可一窺赤褐石住宅的後院。琳賽和費祖利用改裝住宅剩下的木頭做了這張L型長沙發的支架，
　　上方再鋪上雙人床墊，如此一來可做為訪客的睡床。這對夫妻的愛犬Oliver趴在費祖製作的一對木雕旁。

2　從流理台上方一路延伸到天花板的開放式層架，充分利用挑高天花板，也增加料理食物的空間。
　　餐廳中島擺的客製化木頭長櫃上方鑿了放刀具的凹槽；這張長櫃不但可用來準備食物，想在廚房中用餐時，也可用此充當
　　簡易餐桌。

3　為了找到合適做浴室門的穀倉門，琳賽在eBay找了好幾週，最後在費祖位於新罕布夏的家庭農場後方的牧羊場找到了現在的
　　這扇門。琳賽很喜歡木門上陳舊的使用痕跡，還有它為房間帶來的溫暖感。

4　琳賽舒適的客房靈感來自船艙。費祖製作了床底的收納空間。為了在照明上省錢，他們用折扣價格買了展示品，裝在床頭牆
　　面。牆上和天花板則用白色護牆板。

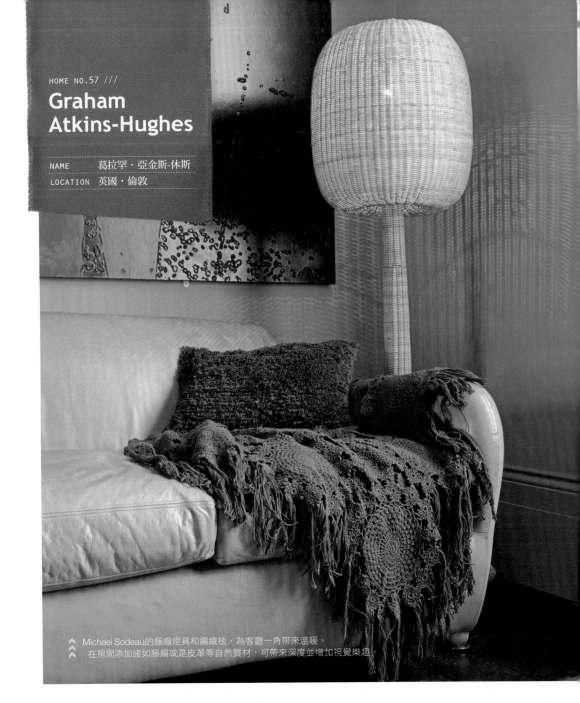

Graham Atkins-Hughes

NAME	葛拉罕・亞金斯-休斯
LOCATION	英國，倫敦

︽ Michael Sodeau的藤編燈具和編織毯，為客廳一角帶來溫暖。
︽ 在房間添加諸如藤編或是皮革等自然質材，可帶來深度並增加視覺樂趣。

攝影師葛拉罕・亞金斯-休斯和妻子喬（Jo），以及兩名兒子迪格比（Digby）和基特（Kit）住在倫敦這棟溫馨的兩層樓住宅。在住宅全面整修期間，全家人過了一段苦日子，一整個冬天沒有暖氣，而整修廚房時，還連續吃了好多天外食。「當我一想到我們家時，便會想起我們付出的努力，到現在都還在改進屋子裝潢。」葛拉罕說：「但我也會想到，這棟屋子也加倍給了我們家能量。」

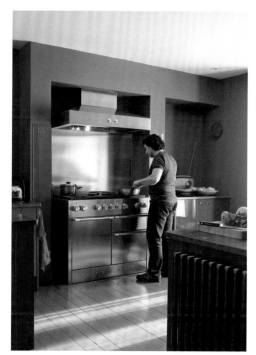

▲ 葛拉罕和喬使用互補色的技法，在整修過後的廚房中，
以橄欖綠的牆面襯托出紅色櫥櫃。

廚房的整修

針對那些想著手整修廚房的人，葛拉罕給了
以下建議：

◆ **考量功能性**：把你使用廚房的實際狀況列
入考量，才知道要不要設計多餘的水槽、
低一點的櫃子，或在櫃子中鑿出放置刀具
的凹槽。

◆ **對自己誠實**：舉例來說，如果你不是那種
會一直保持餐具乾淨整齊的人，那就不要
只因為你喜歡開放式層架就選用這種儲藏
方式。設計時，把實際生活考慮進去是最
實在的。

◆ **考慮動線安排**：如果你喜歡一邊煮飯一邊
請客，可以考慮開放式廚房，讓你能自由
移動於客人和烹調空間中，邊煮飯邊與客
人閒聊。

◆ **尋找靈感**：大多數人只會從廚房或居家雜
誌尋找靈感，但如果你眼睛放亮一點，或
許會從意想不到的地方找到色彩、設計或
裝潢上的靈感，像是機場、餐廳、博物
館、火車站等地方，都可以為你帶來從磁
磚貼法到樓面安排等各種靈感。

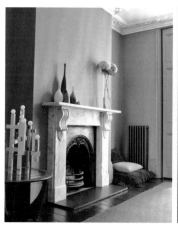

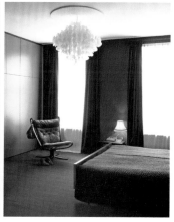

1 2 3

1　葛拉罕和喬愛上家裡的大理石壁爐，決定把壁爐上方牆面留白，只放上一組花瓶，這樣就能把壁爐當雕像般突
顯。客廳裡壁爐架左方的復古黃鉛燈是他們在一趟義大利之旅買的。

2　樓梯井上方掛了一盞復古玻璃吊燈，是葛拉罕幸運在倫敦坎頓市集（Camden Market）挖到的寶。這盞吊燈上有
各種鮮豔顏色，在整個居家的灰色調中十分突出，也增加了足夠的明亮度。

3　臥室中一整面藍色壁櫥門，遮蓋了屋子亟需的儲藏空間，也成為一面亮色系牆面。喬和葛拉罕從丹麥室內設計師
韋納‧潘頓（Verner Panton）的經典燈具得到靈感，決定用手工穿線貝殼自製吊燈。

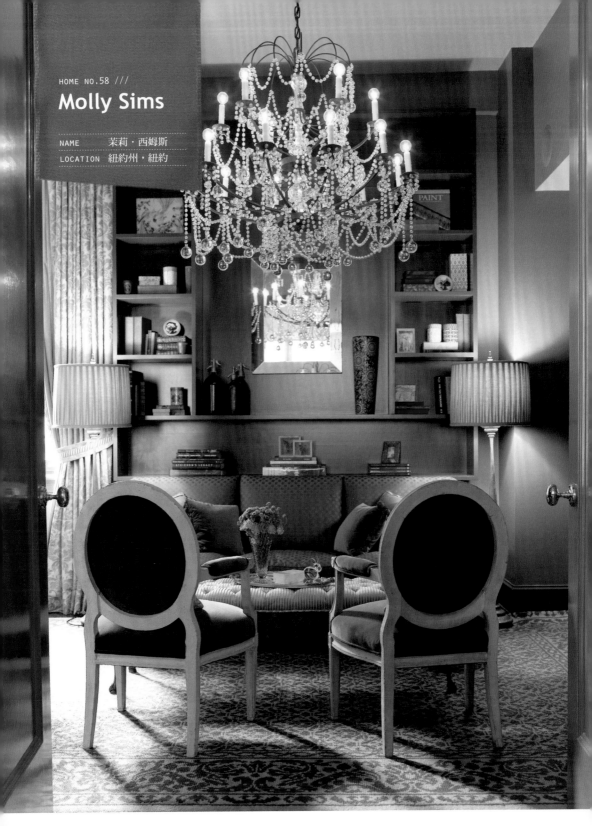

優雅的灰色調延續
到了茉莉的起居
室，一盞精緻的古
董吊燈照亮整個空
間。灰色的內嵌式
櫥櫃讓架上的物件
像藝術品般突出。

女演員暨模特兒茉莉‧西姆斯為了工作常常旅行。當她坐下來，想和洛杉磯室內設計師琪夏妮‧佩雷拉一起裝潢她位於蘇活區的公寓時，她馬上就知道，自己想要的居家空間要擺滿她從全球各地搜集來的復古物件和古董珍玩。琪夏妮也幫茉莉設計了洛杉磯的住家，在本書p.18和p.176的住家也是她設計的。除了茉莉的珍藏外，琪夏妮也在巴黎跳蚤市場找到可搭配的家具。兩人一起打造出結合茉莉對豪華古董家具熱愛和時髦生活風格的室內空間。

琪夏妮在茉莉的客廳結合了不同的灰色和質材。天鵝絨外襯讓灰色系不致冷淡平板，反而帶來溫暖豪華的感覺。

茉莉的廚房擺滿巴黎跳蚤市場找到的家具，像古董法式吊燈、生物海報和凳子都是。她還在凳子坐墊上裝了一層Scalamandré的波卡圓點（polka-dot）花布。

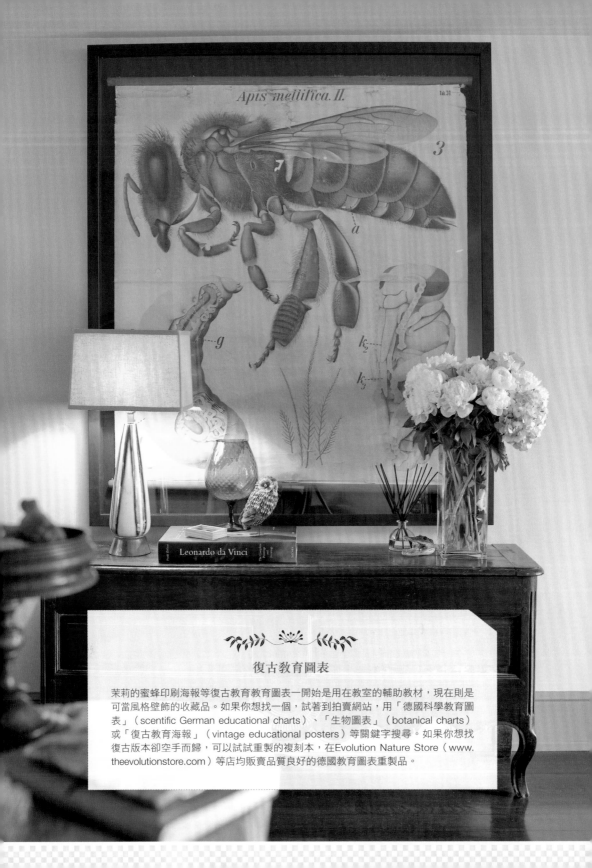

復古教育圖表

茉莉的蜜蜂印刷海報等復古教育教育圖表一開始是用在教室的輔助教材，現在則是可當風格壁飾的收藏品。如果你想找一個，試著到拍賣網站，用「德國科學教育圖表」（scentific German educational charts）、「生物圖表」（botanical charts）或「復古教育海報」（vintage educational posters）等關鍵字搜尋。如果你想找復古版本卻空手而歸，可以試試重製的複刻本，在Evolution Nature Store（www.theevolutionstore.com）等店均販賣品質良好的德國教育圖表重製品。

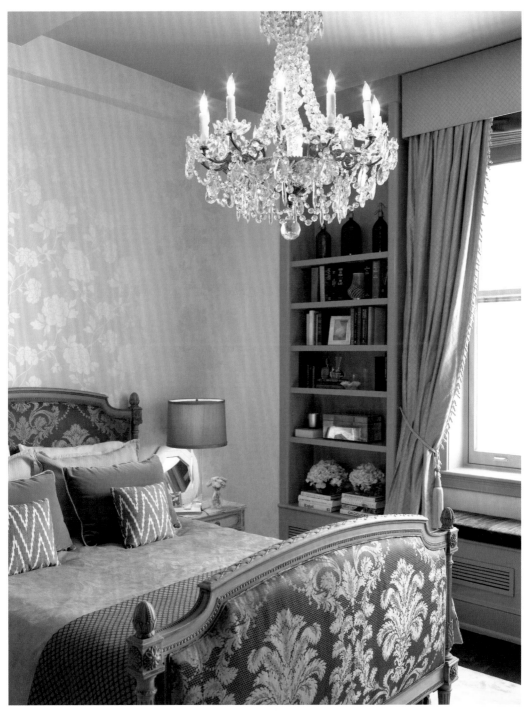

琪夏妮在茉莉的臥房使用經典的奶油黃和灰色調，藉此能夠混用不同圖案，像是床頭板上的Christopher Hyland錦緞花布，和Romo Lasari的Opal壁紙。

大型復古蜜蜂印刷海報讓客廳這面長牆比例上更均衡。

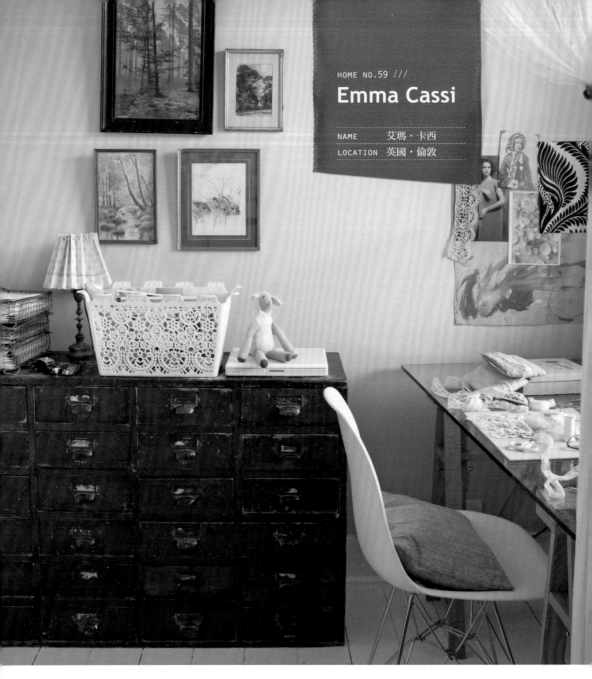

Emma Cassi

NAME	艾瑪·卡西
LOCATION	英國，倫敦

艾瑪在辦公室混用新舊物件。她把塑膠蕾絲紋腳踏車籃當檔案夾用，拿古董抽屜櫃儲放辦公室用品。細繩簾帶來一絲隱私，但又不會阻礙光線照入。

20 05年，設計師艾瑪·卡西和丈夫柏川（Bertrand）和兒子安東（Anton）在倫敦的李奇蒙公園區（Richmond Park）找房子。當她一看見這棟將成為她住家的房子後，立刻就知道感覺對了。「我喜歡客廳的明亮寬敞。」她說：「我知道當兒子上幼稚園後，這裡會是工作的好地方。」艾瑪混用各種柔和色彩，所以能在住家中添加各種她喜愛的圖案和質材，仍舊創造出全家人都能放鬆的寧靜空間。

1 2
3

1　廚房的舒適一角，用了Laura Ashley的窗簾和一張復古木桌。牆上貼滿家族照片，如果把照片在牆上貼成一整排，就變成壁畫。

2　艾瑪客廳的壁爐架上擺放復古物件和水銀玻璃燭台，讓整個空間顯得優雅。再搭配上風化銅綠（weathered patina），壁爐上的所有擺飾也更有一致感，與住家現有的裝潢也很搭配。

3　當床頭板給人的感覺太過沉重，假床頭板造型會是不錯的替代方案。
　　艾瑪用Cath Kidston的壁紙裁出這個聰明的設計，色系與壁爐架和層架上的粉紅陶瓷杯呼應。請翻到p.81，看看另一個假床頭板設計。

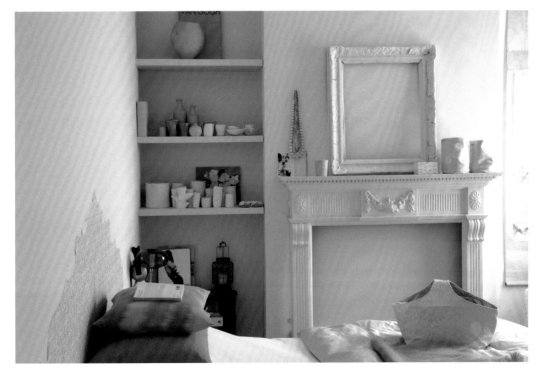

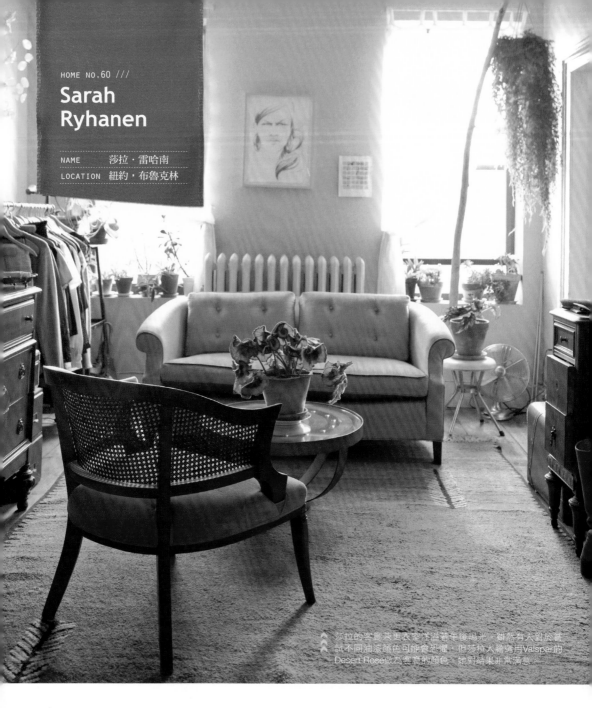

莎拉的客廳兼更衣室洋溢著午後陽光。雖然有人對於嘗試不同油漆顏色可能會恐懼，但莎拉大膽選用Valspar的Desert Rose做為客廳的顏色。她對結果非常滿意。

Design*Sponge專欄作家莎拉・雷哈南是我最愛的布魯克林花藝家，她每個月為Weeder's Digest網站寫花園和花藝的專欄。除了寫該專欄外，她還為婚禮和各種活動做美麗的花藝布置，並經營位於紅虎克（Red Hook）的肥皂暨花店Saipua。她的住家就在Saipua店面附近，裡頭裝飾了莎拉最愛的復古家具，還有她從店裡帶回家的各種植物。

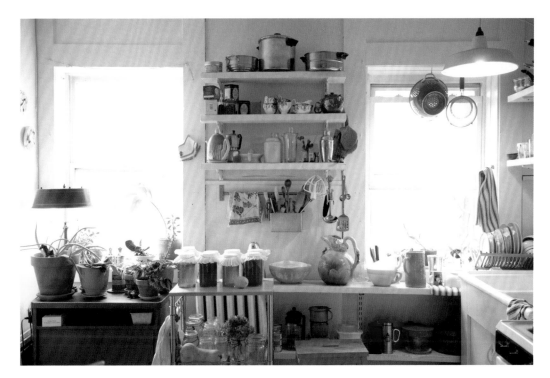

1
2 3 4

1　莎拉的廚房是她最喜歡用來招待朋友的場所。長櫃上擺著自製冬菇茶罐，在厚木砧板上投射出美麗的琥珀色光芒。

2　莎拉的梳妝台擺滿復古家飾；上頭的畫作則與珊瑚色的牆面呼應。

3　如果衣櫃空間有限，可以投資一件令人驚豔的家具來擺放你每天所穿的衣物。這張古董木頭梳妝台和鏡子成為莎拉開放式衣櫃的一部分，也為房間增添一絲暖意。

4　臥室櫥櫃層架太窄，所以莎拉並未用來儲物。這個櫥櫃現在變成復古家具和珍玩的展示空間，也兼做床邊桌。

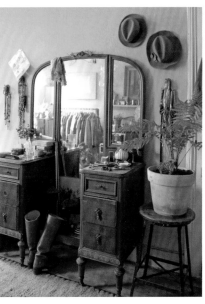

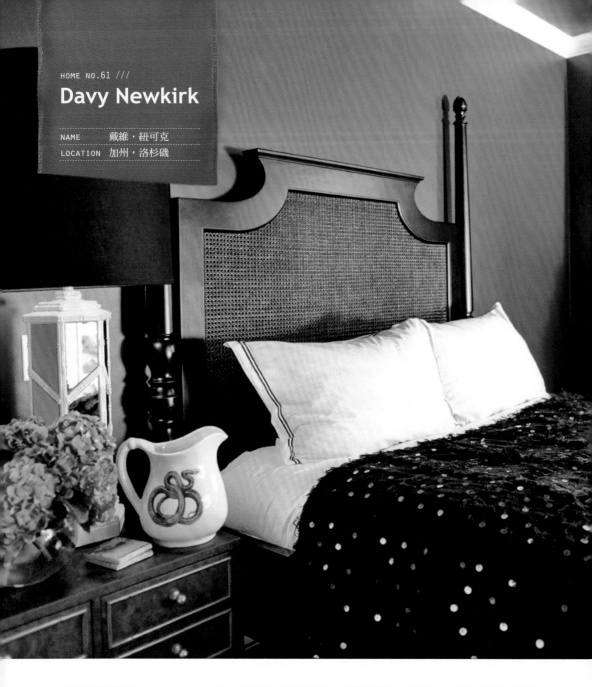

臥房的鏡面燈有助
照亮昏暗的空間。

戴維・紐可克非常喜愛全盛期的現代主義住家，當時的房屋擺滿各式各樣屋主到異地旅行搜集而來的古怪物件。他想在自己家中也創造出這種氛圍，所以開始在海外旅行時搜集各種珍玩。他與室內設計師琪夏妮・佩雷拉合作，盡情釋放自己對於英法兩國古董家具的熱愛，但也混搭了他閒暇時在當地街市搜集到的小東西。搭配出的成果就是充滿回憶和故事的住家。

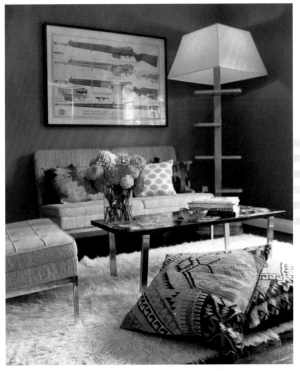

設計師琪夏妮分享她如何處理各不相干的紀念品和收藏。「我常常把一些看似沒關連的物品配成一組，創造出兼容並蓄具全球觀點的感覺。為了讓這些收藏品看來不是我隨機擺放的，我會在每種風格中各選一個物件，並確保選出的物件至少有一個共同點，不論共同點多小，都能讓這些物件變成同一組套件。顏色通常是最簡單的主題，但是某個特定主題也能讓不同物件產生共同點。舉例來說，你可以把巴黎來的花瓶和印度的古董照片，還有敘利亞的百寶箱放在一起，只要它們有類似的顏色，或是都有銅飾等裝飾細節。」

<<<

客房同樣使用主臥室用的綠色，但增加色彩明亮的橘色抱枕做為對比。

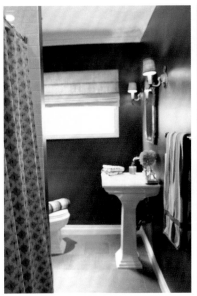

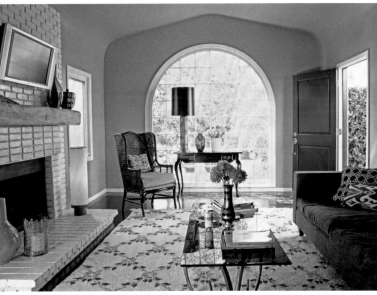

客房浴室牆面漆上Benjamin Moore的Hale Navy，用便宜價格換來高級感。客製的紮染布質浴簾則另外增添裝飾性。

客廳搭配了原木壁爐架和藤椅等自然元素，增添了暖意和質感。

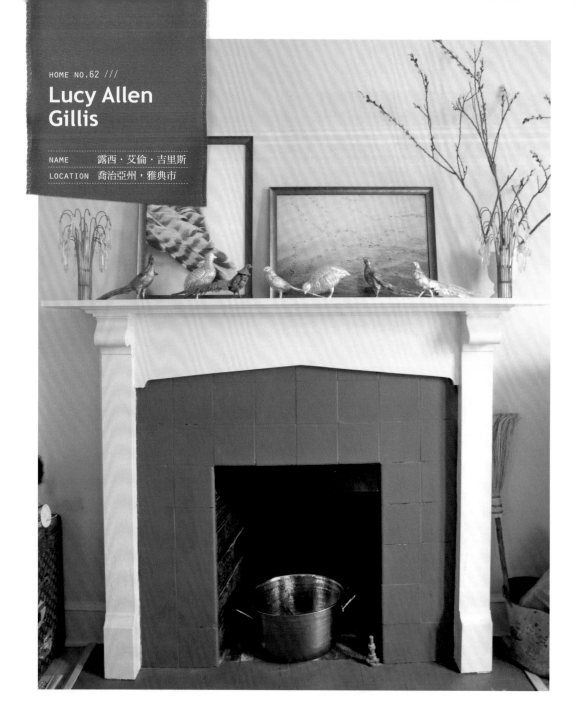

⌃⌃ 奶油黃的牆面為漆成藍色
的磁磚帶來暖意,也讓不
具實際功能的壁爐感覺不
會太過空盪冷清。

露西‧艾倫‧吉里斯和丈夫吉姆,還有愛犬June和Milo花了三年時間,整修位於喬治亞州雅典市的住家。他們預算有限,所以室內家具不是親友轉贈、二手店購買,就是從家族長輩繼承來的古董。他們的目標是打造兼具個人風格、溫暖、有意義、方便更改風格的住家,最重要的是,要充滿歡樂。

 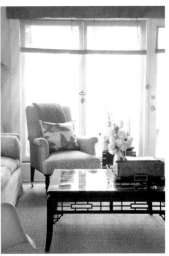

1 2
3

1 客房中擺了一對古董木床（是露西的母親借他們的）。客房漆成淺藍色。牆上掛了一組飛鳥主題的裱框畫作，為房間增添輕盈感，並與客房的柔性色調相輝映。

2 客廳的古董扶手椅裝上斑點紋椅套。椅套的當代感與扶手椅的中性色和古典造型形成很棒的對比。

3 客廳的裝飾主題是全家到緬因州度假時找到的復古物件，包括復古人像和色彩鮮豔的地毯。
　露西並未幫肖像畫裱框，而是直接貼在牆面，突顯紙張邊緣美麗的曲線。

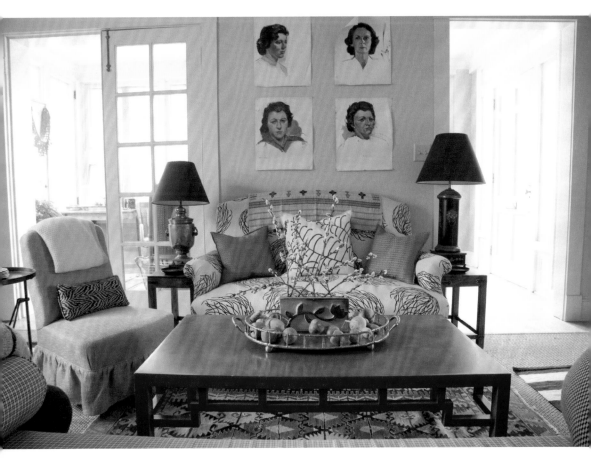

Su-Lyn Tan & Aun Koh

LOCATION 新加坡

K2LD Design與Aun和Su-Lyn合作，打造通風寬敞的客廳，
並盡可能讓自然光照進來。挑高兩層樓的客廳中，Autoban
的Double Octopus紅色吊燈掛在落地書架旁。

新加坡部落客Aun和Su-Lyn兩人共同創作受歡迎的美食部落格Chubby Hubby，記錄他們對美食和設計的愛好，以及他們的婚姻。這對夫妻也擔任生活風格顧問，協助餐飲發展和居家設計。從亮紅色的大門到最先進的廚房，Aun和Su-Lyn的住家是美好設計的最佳典範。

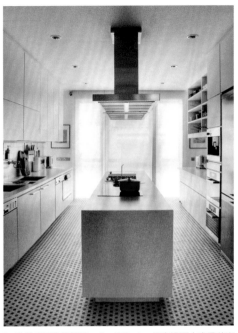

L 亮眼的紅色大門歡迎著賓客到來，也突顯出屋子外牆的暖色磚頭。黑色鑄鐵獅頭門鈴是從義大利威尼斯運來的。

R Su-Lyn和Aun住家大門的亮眼色彩成為這盆紅色調花藝作品的靈感。
請見p.313，學習如何重製這盆花。

計畫廚房的動線時，Aun和Su-Lyn思考過兩人實際的空間使用方式。兩人都喜歡烹飪，調理三餐，廚房便採取這種設計方式，讓兩人能夠輕鬆並肩或面對面做菜。

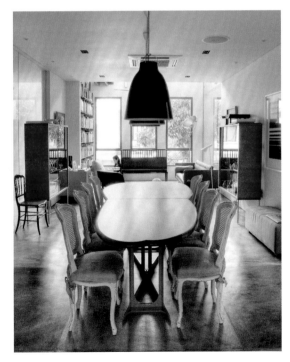

Su-Lyn的姐夫送了他們一張古董法國椅，現在放在兩人臥室，擺在摺疊式茶几桌旁。

藉著混用不同風格的椅子、照明燈具和餐桌，Aun和Su-Lyn得以在餐廳營造出兼容並蓄卻時尚的風格。

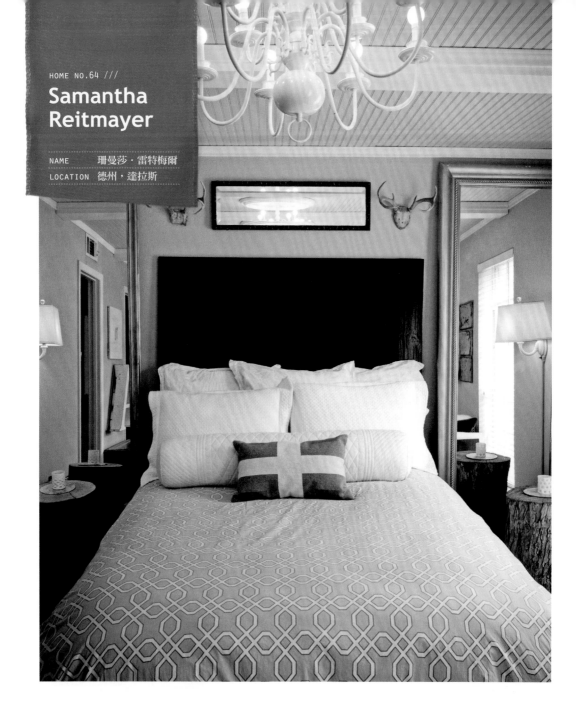

Samantha Reitmayer

NAME	珊曼莎‧雷特梅爾
LOCATION	德州‧達拉斯

客房擺滿從當地古董店找到的寶貝，像是床頭牆上方的一對鹿角，和吊在圖案天花板上的白色吊燈。

室內設計工作室暨部落格style/SWOON的設計師珊曼莎‧雷特梅爾住在達拉斯市中心一處風格獨具的住宅。她喜歡這幢建築對豪華和簡樸細節的混用，認為這樣提供了許多視覺上的亮點。珊曼莎熱愛古董，在家中擺滿許多具特別意義的物件，不時令她想起在德州各地遊歷的時光。

鏡面家具反射房間內的光線，增添豪華感。珊曼莎這張鏡面書桌其實是從Target買來的平價品。書桌後方擺了一對古董門，是珊曼莎在德州奧斯汀的家具店Four Hands Furniture找到的心頭好。

購自德州麥金尼（McKinney）一家古董店的一對印度人魚女神銅質手把，成為臥房衣櫃的裝飾，也讓這個日常使用的儲藏空間感覺更特別。

為了在臥室創造更多空間，珊曼莎設計了這張內藏儲物架的躺椅，用來收納雜誌和書本。

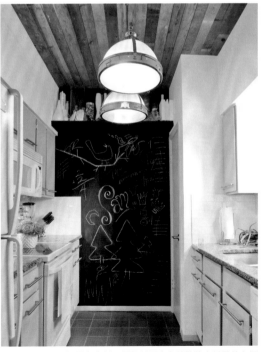

廚房的天花板鋪上木材，鋪設前還先在後院將木材風乾六個月。珊曼莎喜愛木頭的陳舊感。她在廚房後方設了一面黑板牆，最適合用來記錄採買清單。

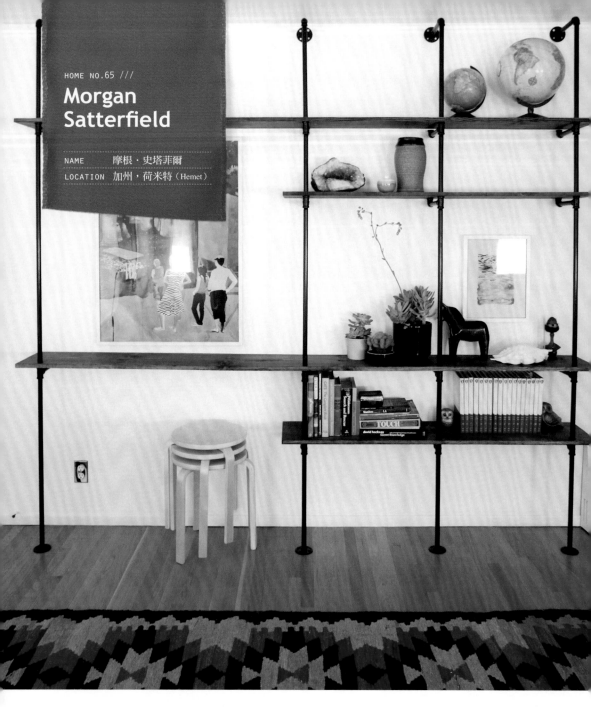

Morgan Satterfield

NAME	摩根·史塔菲爾
LOCATION	加州，荷米特（Hemet）

›› 玄關擺了摩根用黑
色銅管做成的層架
組。色彩大膽的織
錦地毯為整個空間
增添豐富色彩。

部落格The Brick Home作者摩根·史塔菲爾是第一次買房子。她花了兩年時間，用有限預算整修房屋。在男友傑若米（Jeremy）幫助下，她幾乎全以二手店、跳蚤市場或路上揀來的家具就完成裝潢。摩根的眼光精準，也有DIY天分，營造出美麗摩登的居住環境，既反映她的風格，也符合她的預算。

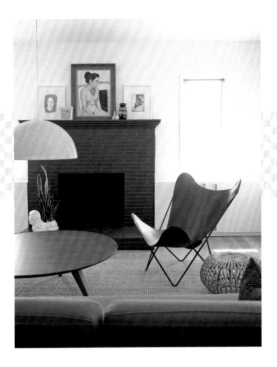

蝴蝶椅

現在常出現在大學宿舍的蝴蝶椅，是在1938年由阿根廷建築師哈多伊（Jorge Ferrari Hardoy）設計的。1947年，Knoll設計公司購買蝴蝶椅在美國的生產權，旋即大賣，市面上開始出現許多仿冒品。當Knoll發現無法透過法律行為遏止非法仿冒之後，該公司停止生產蝴蝶椅，某種程度上，蝴蝶椅的設計變成了一種公共財。光是在1950年代就生產超過500萬張蝴蝶椅。

《《《
摩根將客廳的壁爐漆成黑色，為她的現代藝術收藏創造出中性色調的背景。當地二手店買到的平價蝴蝶椅在嵌上皮面後，看起來更顯高貴。

1 2 3

1　附上內嵌儲物空間邊桌的矮床增加了臥房的寬度。這裡混用從二手店買來的藝術品、復古織毯和Ikea的寢具被單，為整個空間增添色彩。

2　摩根在長灘跳蚤市場用極好的價格買到書房這組層架；梨型玻璃罐和凳子則是在二手店，以不到十美元的價格買來的。房間的綠色調為整個空間帶來清新感。

3　餐廳的擺設與住家其他空間一樣，展現了摩根出神入化的eBay尋寶技巧和省錢功力。餐桌和餐椅是復古物件，餐櫃則是在長灘跳蚤市場買的。

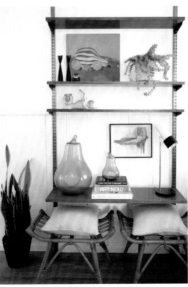

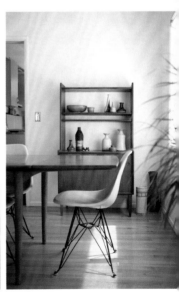

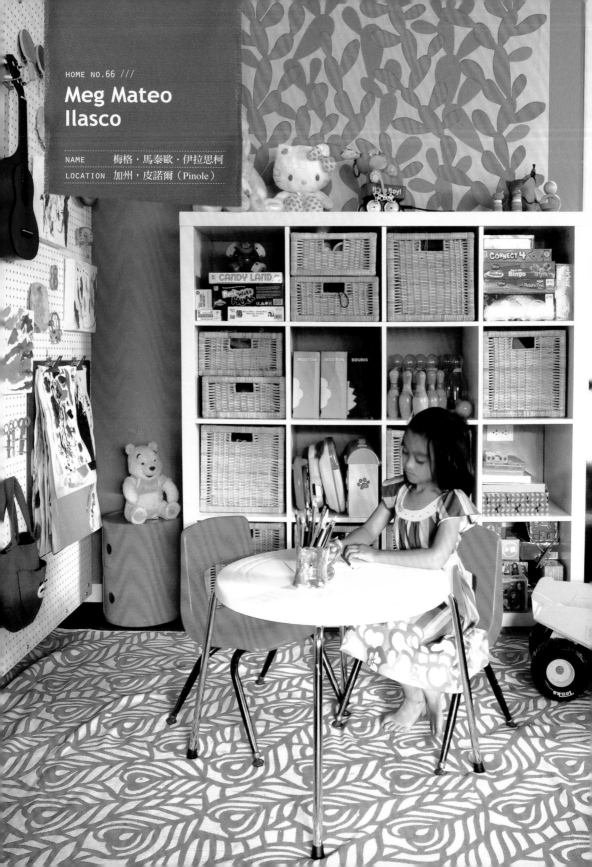

◀◀◀
兒童遊戲間裡，溫暖
的金棕色牆面與Urban
Outfitters的鮮豔壁飾
和地墊相互呼應。

設計師暨作家梅格‧馬泰歐‧伊卡思柯是忙碌的女性，也是數本暢銷手工藝書的作者，經營Modern Economy的設計小物網路樣品拍賣，並以Mateo Ilasco之名生產文具。她和丈夫馬文（Marvin）育有一對年幼子女蘿琳（Lauryn）和邁爾斯（Miles）。有菲律賓血統的梅格形容他們加州住家的裝潢風格是復古、現代和民俗風情的混合，處處都在向1970年代致敬。「我們很喜歡，因為這裡表現出我們的個性、愛好和文化。」

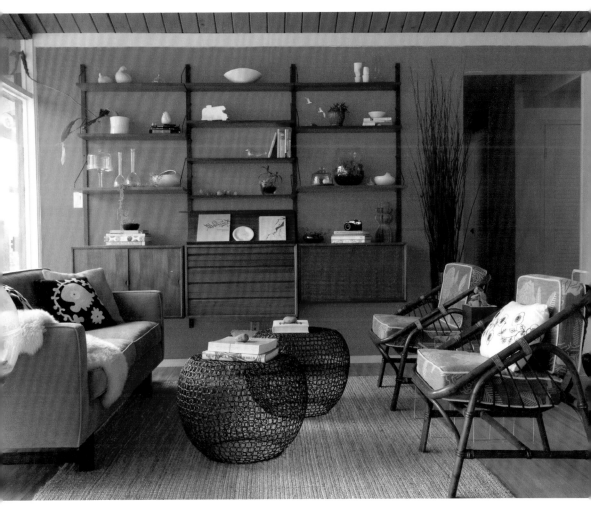

∧ 大膽的橘色牆面（Benjamin Moore的Outrageous Orange）突顯了客廳的復古組合壁櫃。
∧ 菲律賓藤椅是梅格父母送的禮物，其色調與空間中其他木頭細節相互呼應。

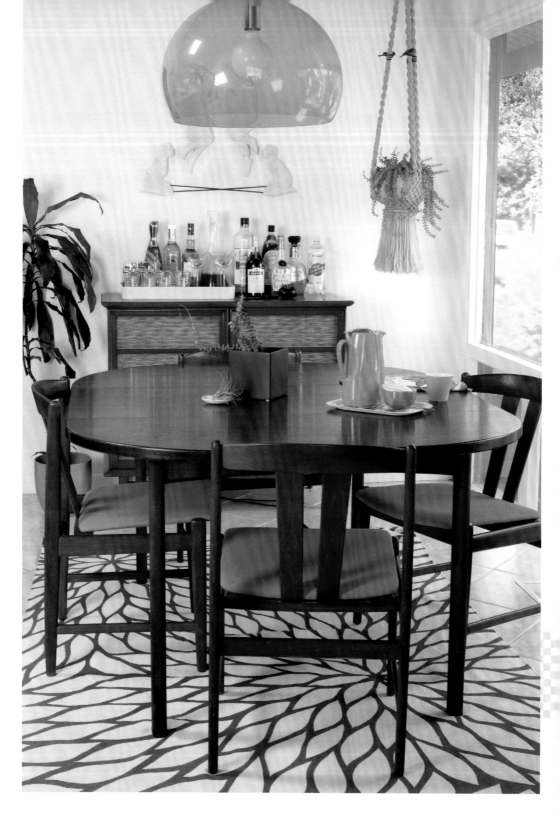

1 | 2 3

1　梅格在餐廳使用橘色和藍色這兩種互補色調,營造出明亮但和諧的色彩組合。

2　木頭洗臉槽和鏡框讓淺灰色牆面溫暖起來。由於不喜歡市面上販售的水槽,梅格和馬文把在Craigslist找到的水槽安裝在舊櫥櫃上,底下再加裝髮簪型支腳(購自hairpinlegs.com)。

3　梅格在臥室使用Ferm Living的葉紋壁紙,創造出獨具風情的牆面。她自己設計的枕頭套圖樣色彩與木頭抽屜櫃的色調相互呼應。

在住家裝潢表現你的文化根源

梅格著有《打造獨具意義居家空間》(*Crafting a Meaning Home*)一書,教人如何把個人或家庭文化背景融合到住家裝潢設計上。她分享以下訣竅:

◆ 別害怕混搭當代物件與民族風物件。舉例來說,梅格在自己的臥室,將藝術家莎拉‧帕洛瑪(Sara Paloma)的陶瓷作品與菲律賓部落陶壺放在一起。這種搭配方式出人意料,但擺在一起相當和諧。

◆ 不用在家中大肆宣揚你的文化背景,只要使用一些能反映你文化背景的材質或工藝技巧:你不一定要用大剌剌的裝潢,告訴客人你的文化背景。只要用一個對你來說有文化意義的物件,這樣就夠了。

◆ 你不需要保持文化物件原來的樣子:如果一件文化性強的單品和你家中的裝潢不配,只要這不是一件傳家寶,你可以考慮用噴漆改變它的顏色和圖案;或用另一種材質來呈現這項民俗藝品。

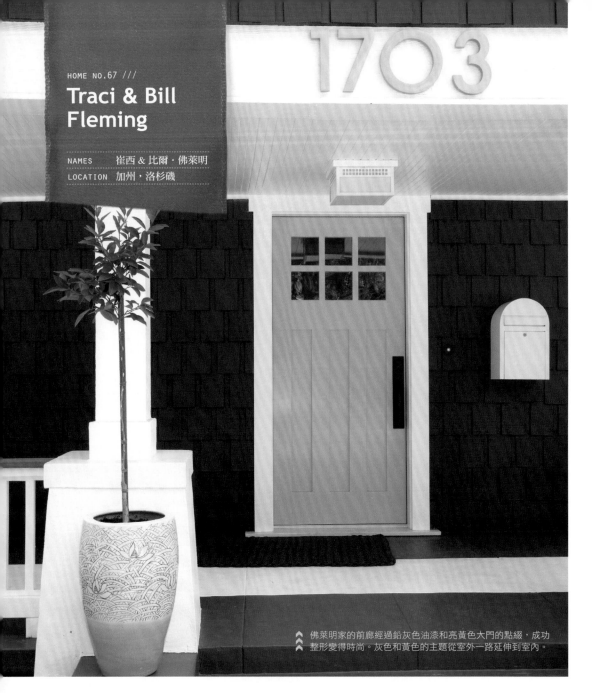

1703

佛萊明家的前廊經過鉛灰色油漆和亮黃色大門的點綴，成功整形變得時尚。灰色和黃色的主題從室外一路延伸到室內。

育有兩名幼兒的崔西（Nursery Works的創辦人兼總裁）和律師丈夫比爾・佛萊明對整修新買的百年歷史平房有明確要求，所以找了洛杉磯設計公司House of Honey的設計師泰瑪拉・凱耶-哈尼（Tamara Kaye-Honey）來幫他們裝點這個空間，找出既摩登又適合這對年輕夫妻居住的家具和色系。為了節省預算，崔西和比爾與泰瑪拉一起整修、維護現有家具和藝術品，再找出價格合宜的新舊家具來混搭。

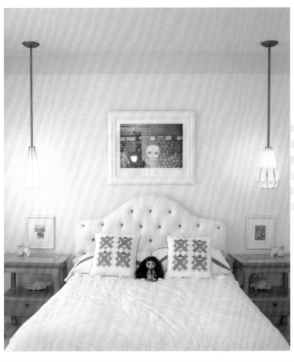

兒童房

好設計和兒童房可以不妥協地並存著。
兒童的空間要實用（許多封閉式儲藏空
間），也要有趣（極佳的藝術設計），更
要能精緻優雅地伴隨孩童成長。我認為兒
童房最好的裝潢方式，就是視為住家整體
設計的延伸。一開始，選擇一件特殊的單
品，然後用這件單品為中心，搭配裝潢整
個房間，如此便可打造出讓大人小孩都驚
喜的空間。讓兒童參與選擇藝術品和單
品，這樣可以讓孩子尊重空間，也對周遭
事物心懷感謝，更是讓孩子開始學習室內
設計如何改變心情的好方法。

<<<
泰瑪拉為女兒房選擇了粉紅和珊瑚紅色做為主色調，
可伴隨女孩成長而不顯幼稚。1960年代生產的復古
Murano吊燈掛在床兩邊，加上左右兩側的復古床邊
桌，為房間帶來平衡感。

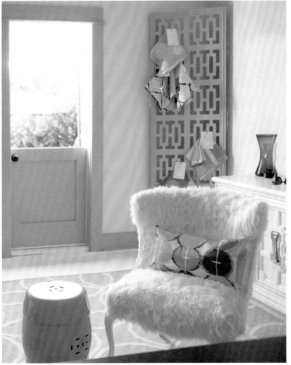

^ Rose Bowl跳蚤市場的復古孔雀壁飾，掛在兩人辦公
^ 室外的經典荷蘭門兩側（翻到p.121，看看更多荷蘭
 門的細節）。

<<<
前廊使用的黃色和灰色調，與崔西使用淺藍和黃色調為
主的辦公室相互呼應。跳蚤市場買來的復古屏風重新上
漆後，當做布料樣品展示架。

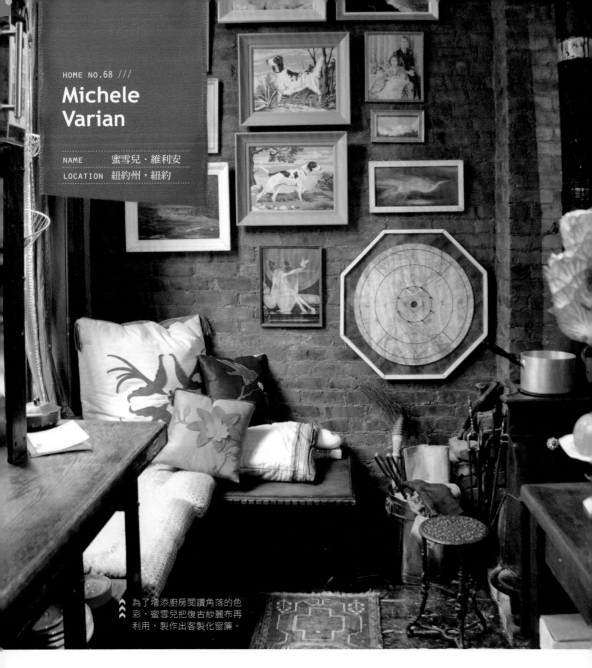

▲▲▲ 為了增添廚房閱讀角落的色
彩,蜜雪兒把復古紗麗布再
利用,製作出客製化窗簾。

　　紐約設計師兼店主蜜雪兒・維利安和丈夫,Crash Test Dummies的音樂家布萊德・羅柏茲(Brad Roberts)住在蘇活區寬敞的閣樓公寓(Loft)。在多次改變和升級裝潢後,這對夫妻現在終於覺得這個位於紐約市中心的空間可稱得上「家」了。蜜雪兒覺得這個家最棒的部分在於,每個物件背後都有故事。她解釋:「當我在一天結束,回到家以後,就像是進入另一個時空。」她善用熟練設計技巧,創造並展示各個藝術品和收藏品,為過去和現在搭起橋樑。她善於將古董和當代物件擺放在同一空間,各得其所,賦與公寓獨特的時尚感。

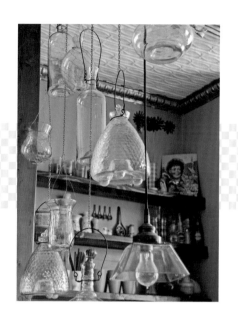

《《《
蜜雪兒利用她所收藏的復古玻璃捕蚊燈，在小書
房和廚房間創造出一面懸掛式「牆面」。

1 2 3　　1　臥房門口旁這個年代久遠的黃色抽屜櫃，是在布魯克林史洛普公園的街上撿到的。
　　　　　　為了讓光線進入臥室，蜜雪兒和布萊德使用平價的火爐柵門，創造出靠近天花板的裝飾嵌板。
　　　　　2　老舊腳踏式縫衣機的底座加上Herman Miller桌面，改造成餐桌。Neisha Crosland的壁紙、Woodard鐵絲椅的
　　　　　　複刻版和雁鴨標本則給予用餐區暗色但精緻的氛圍。
　　　　　3　客廳的層架是蜜雪兒親手打磨並染色的道格拉斯杉製成。層架接近上層處放了一隻犰狳，是蜜雪兒大老遠從
　　　　　　底特律一間二手店扛回家的。

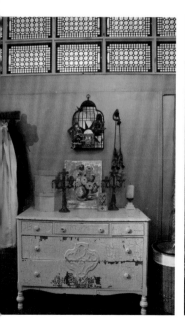

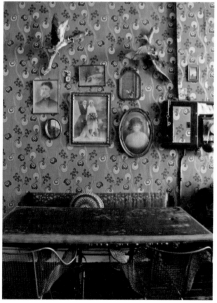

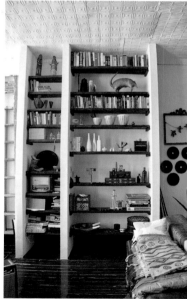

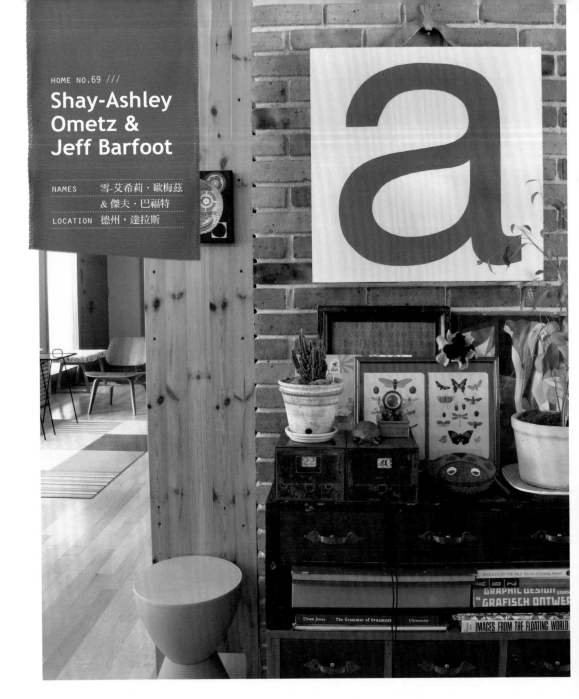

Shay-Ashley Ometz & Jeff Barfoot

NAMES　雪-艾希莉・歐梅茲
　　　　＆傑夫・巴福特

LOCATION　德州，達拉斯

雪的平面設計師丈夫喜歡海報和網版印刷，而雪喜歡美術品和雜貨。兩人決定在玄關處牆面採取折衷，擺了雪喜愛的藝術品和傑夫的印刷海報。

雪-艾希莉・歐梅茲是Fossil的資深藝術指導，2006年起，與藝術家丈夫傑夫・巴福特及兩名子女卡爾德（Calder）和米羅（Milo）一起住在這棟20世紀中期完工的建築。她希望保持住宅原始感覺之餘，在每個角落創造一絲驚喜感。不論是色彩鮮豔的托盤桌，還是古怪的玩具和公仔，雪和傑夫營造出怡人且有趣的住家空間。

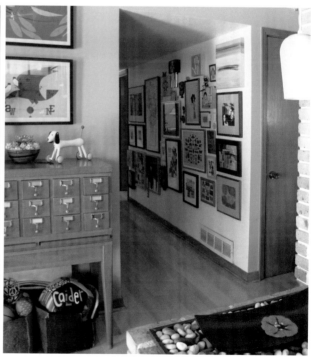

客製托盤桌

對喜歡一邊吃東西，一邊看心愛電視節目的人來說，托盤桌是必備的實用家具。可惜的是，看電視時使用的托盤桌在設計市場上並非熱門商品，所以與其拋棄你最心愛的托盤，其實可以試試自己把現代感帶進托盤桌。只要將一塊你喜歡的壁紙或包裝紙裁剪成合適大小，用噴膠黏在托盤桌的桌面，就能迅速方便將托盤桌改頭換面。上面記得再上一層Mod Page萬用膠，保護你的新托盤不受食物潑濺弄髒。

```
1
2  4
3
```

1　雪和傑夫地毯上的色彩條紋，重複使用在托盤桌面上。布料是在eBay找到的。

2　這對夫婦的網版印刷工作室大門使用明亮色彩，上頭還繪製章魚，歡迎著賓客到來。

3　設計師傑克・桑莫弗（Jack Summerford）的印刷海報「蛋」掛在住家的內嵌式廚房烤爐上，以有趣方式點出這個空間的主要用途。

4　客廳牆面漆上活潑的藍綠色（Behr的Sealife）；復古圖書檔案抽屜櫃前方的藍色標籤紙與牆面色彩相互呼應。

PART TWO
{ DIY計畫 }

　　說實在的，做手工藝一直不是我的愛好。在我成長的過程中，身邊總堆滿成疊雜誌和型錄，裡頭貼滿我希望有朝一日能買得起的物品，我從未想過有一天，我有可能親手做出類似物品。但是，過去十年來，DIY運動捲土重來，讓我下定決心要把那些型錄上的夢想清單拋在腦後，拿起釘槍來自己動手做。

　　在Renegade Craft Fair之類獨立手工藝節目的介紹，還有Etsy（www.etsy.com）等可讓創作者輕易把商品賣到全球消費者手上的交易平台推波助瀾下，全球開始興起一股DIY熱潮。從新手（我就屬這類）到最富經驗的藝術家，整個設計社群全心擁抱手工製作家具和家飾這個概念。

　　Design*Sponge從一開始就擁抱了這股手作風潮，在優秀編輯團隊的挑選下，專題報導了手作產品和DIY計畫。在本書中，我從Design*Sponge DIY資料庫選出我最喜歡的25則貼文，另外還有25則由讀者和專欄作家提供的新計畫。每個計畫都列出所需的時間、花費和難度，所以你可以按照你的程度、預算和可利用時間來選擇該進行（或擱置）那項計畫。有些計畫需要模型，你可以上www.designsponge.com/templates下載。

　　本書的這個DIY單元，是想提供實際例子，讓你知道如何打造夢想中的住家。這些計畫不但教你如何用雙手做出物件，還提供額外建議，讓你進一步帶入個人特色，成品會是一個對你真正有特別意義的物件。我希望這些計畫鼓勵你也動手為自己的住家創作一些有意義的物件，不論是簡單輕鬆就能完成的紗線花瓶，還是像我為自己臥室所做的那個裝襯床頭板都好。只要動手敲敲打打，剪剪貼貼，很快你就能擁有一個反映真實自我的個人化空間。

酒箱展示盒

DESIGNERS

德瑞克‧法格史朵姆（Derek Fagerstorm）
& 羅倫‧史密斯（Lauren Smith）

COST｜10美元　TIME｜1小時

難度｜★☆☆☆

材料｜

☑ 捲尺‧□ 紅酒箱‧□ 鉛筆‧□ 直尺

□ 包裝紙或其他漂亮的紙製品

□ 美工刀‧□ 拆紙刀

□ 噴膠‧□ 槌頭

□ 鋸齒掛鉤（每個紅酒箱1支）

□ 小型釘子（每支鋸齒掛鉤2枚）

□ 橡膠減震墊（每個紅酒箱2片）

□ 掛鉤（每個紅酒箱1支）

無論住家空間有多大，大多數人總還是需要更多儲藏空間。Design*Sponge專欄作家德瑞克‧法格史朵姆和羅倫‧史密斯捨棄占用更多檯面空間儲物的做法，而決定要在牆上釘上由回收紅酒箱做成的壁架。紅酒箱是在當地酒鋪找到的。為了增添細節，羅倫和德瑞克把層架內側後方面板貼上色彩鮮豔的平價包裝紙，成為收納陳列心愛藏書和小珍寶的背景。

步驟

❶ 用捲尺測量紅酒箱內部空間大小，確認準備的包裝紙是否夠用。

❷ 接著，用鉛筆在包裝紙背後畫出要裁下的範圍。為了避免出現測量上的誤差，遵照下方指示，每邊各留2.5公分邊縫：

　　長邊→三條與箱子內緣相接的長邊，每邊各留2.5公分

　　短邊→與箱子後背相交的那一邊，留2.5公分
　　後背→不必留邊縫

❸ 用直尺和美工刀，小心地裁下每張內襯紙（每個紅酒箱會有5張）。用拆紙刀沿著2.5公分的邊縫線畫出折線。最後，在每張內襯紙的各角，由外而內斜切45度角，把內襯各角拼起來。

❹ 選擇通風良好的區域，將噴膠噴在長邊內襯背後。然後，小心地把它們放進盒子中，把摺好的邊角與盒內的邊角對齊，然後壓平包裝紙下方可能會出現的氣泡。接著，在短邊內襯上重複操作同樣過程。完成後，盒子四面都貼上內襯，底部四周環繞了2.5公分的出血。最後一個步驟是把後背噴漆，貼上盒子。把氣泡全都壓掉後，等待膠水乾透，再進行下一個步驟。

❺ 決定箱子要擺放的方向，然後使用槌頭和小釘子，在每個箱子背面頂端加上鋸齒掛鉤。在每個箱子底部角落使用即撕即貼的橡膠墊，確保它們掛在牆上時保持水平。

❻ 用鉛筆在牆上做記號，標示出每個箱子的位置，然後使用合適的掛鉤把箱子掛上牆。

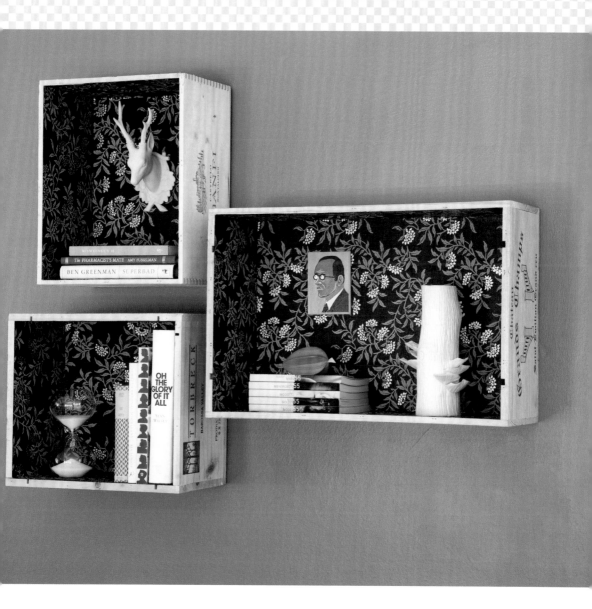

安全
叮嚀

噴膠具有毒性，所以使用時需要戴上口罩，打開窗戶。噴灑時間不要過長；
暫停一段時間，讓室內充滿新鮮空氣後，再繼續下一步。

PROJECT NO.02 ///

再生蛋糕架

DESIGNER

凱特‧普伊特（Kate Pruitt）

COST｜10美元

TIME｜1小時（外加陰乾時間）

難度｜★☆☆☆

材料

- ☑ 舊盤子（任何大小）和舊燭台或花瓶（找底部較寬、基底堅固、上層平坦的器物），較大的盤子（像是餐盤）會需要較大的基底
- ☐ 尺‧☐ 粉筆‧☐ 護條紙膠帶
- ☐ 樹脂膠（五金行購得）
- ☐ 紙盤或一小片硬卡紙（放置欲攪拌的白膠，用完即可丟棄）
- ☐ 冰棒棍或去掉棉花頭的棉花棒（用來沾白膠）
- ☐ 破布和清潔用品

步驟

❶ 檢查你想要黏著在一起的物件：在還沒上黏著劑前，試試看盤子能否在基底上保持平衡。

❷ 徹底清潔所有盤子和花瓶／燭台。完全陰乾。

❸ 測量每個盤子背後，在中心做個點狀記號。

❹ 遵照包裝袋上指示準備一些樹脂。準備好後，將樹脂塗在基底的上端，然後小心地倒過來放在盤子背後，利用剛剛做的點狀記號來對齊。

❺ 對準放好之後，輕壓盤子，使之與基底密合，同時用冰棒棍抹去多餘樹脂。在四邊貼上紙膠帶，固定好的蛋糕架，放置一夜完全陰乾。

凱特使用不成組的盤子及各式燭台及花瓶，用一些平常沒有用到的單品製作出裝飾性的蛋糕架。無論你是要慶祝生日、展示節慶點心，或只是想找個有創意的方式來展示日常點心，這些蛋糕架是讓你不用花大錢就能裝飾餐桌的妙方。

貼心叮嚀 這些蛋糕架比你想的還要牢固，但不適合放洗碗機清洗。輕輕用手擦拭清潔即可。

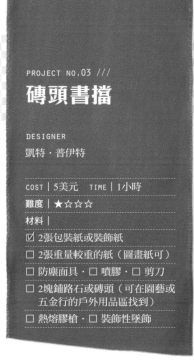

PROJECT NO.03 ///

磚頭書擋

DESIGNER
凱特・普伊特

COST | 5美元　TIME | 1小時

難度 | ★☆☆☆

材料 |

☑ 2張包裝紙或裝飾紙

☐ 2張重量較重的紙（圖畫紙可）

☐ 防塵面具・☐ 噴膠・☐ 剪刀

☐ 2塊鋪路石或磚頭（可在園藝或
　五金行的戶外用品區找到）

☐ 熱熔膠槍・☐ 裝飾性墜飾

數十年來，使用磚塊做為書擋一直是大學宿舍流行的作法。凱特雖然也很喜歡這個作法的普遍性和方便度，但想要加以修飾，增添個人風格。所以她使用平價的包裝紙來包裹磚塊，輕鬆地在預算內把個人風格帶入這個經典書擋。

步驟

❶ 包裝紙正面向下，平放在乾淨的桌上。

❷ 圖畫紙平放在桌上，上面均勻噴灑噴膠。接著將圖畫紙翻過來，讓黏膠面朝下貼在包裝紙背後，順平所有皺摺。

❸ 磚頭或鋪路石放在紙張的背面。剪下足夠大小的紙，然後像包裝禮物般包起來。

❹ 開始用包裝禮物的方式包裝磚頭，包裝紙摺到磚頭背後，然後兩側重疊，緊緊綑住磚頭一圈。然後加以固定，在磚頭後側表面的右側塗上熱熔膠，再把右側包裝紙重新摺到膠上，順平。接著，在磚頭後側表面左側，還有第一次摺起時的邊角也塗上熱熔膠。將第二折壓到第一折上，順平。

❺ 底部紙張的四角全都割出一道裂縫，直到碰到磚塊邊角為止。現在你的磚塊已經包得像禮物一樣了，但是磚塊底部仍有四截包裝紙露出。先把兩側包裝紙摺進去，黏在磚塊上。再把後側那折包裝紙摺到前方黏好。最後，把前方那折包裝紙摺到後方黏好。在黏的過程中，你可能需要把多餘紙張裁掉，才能讓摺痕整齊。記得在上膠前，先摺起來看看摺痕的樣子，拆掉進行必要的修剪後，再試摺一次。務必在上膠前確保摺痕乾淨整齊。在磚頭上部重複同樣的過程。

❻ 第二顆磚頭重複同樣的包裝和上膠過程。當兩塊磚頭都完成時，在上頭增加你喜歡的裝飾圖案、墜飾和印花。

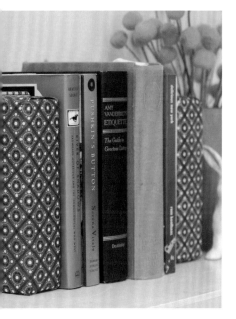

安全叮嚀　噴膠具有毒性，所以使用時需要戴上口罩，打開窗戶。噴灑時間勿過長；暫停一段時間，讓室內充滿新鮮空氣後，再繼續下一步。

PROJECT NO.04 ///

假陶瓷花瓶

DESIGNER
艾莉卡・多姆斯克（Erica Domesek）

COST | 10美元
TIME | 10分鐘（外加陰乾時間）
難度 | ★☆☆☆
材料 |
☑ 發泡顏料（puff paint）
□ 瓶子和罐子・□ 啞光漆

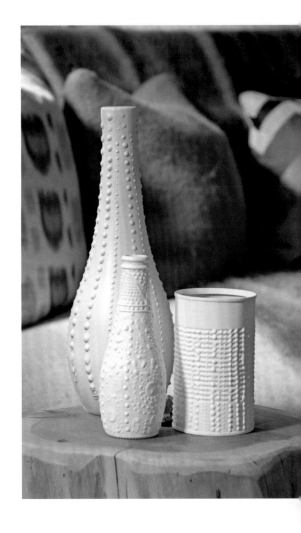

當我們翻閱居家設計雜誌時，看到某人家中收藏了一系列美麗陶瓷花瓶，總是會流連再三，遲遲不肯翻頁。但是，設計師花瓶的價格不是人人可以負擔的。所以，P.S.-I Made This的DIY女王艾莉卡・多姆斯克想出一個聰明的方法，可把日常生活常見的瓶罐，變成優雅美麗的假陶瓷。你只需要一點發泡顏料和一些白色噴漆。

步驟

❶ 在罐子上用發泡顏料畫出你想要的圖案。你可用最簡單的點線圖案，創造各種形狀條紋。

❷ 等發泡顏料乾了後，用噴漆將整個罐子或瓶子上漆。重複噴漆過程，直到瓶罐的塗漆形成光滑堅固的薄層。靜置陰乾後，你就可以在新「花瓶」裡插滿花，或是放在家裡各個角落展示。

PROJECT NO.05 ///

紗線花瓶

DESIGNERS
德瑞克·法格史朵姆 & 羅倫·史密斯

COST｜2美元
TIME｜10分鐘（外加陰乾時間）
難度｜★☆☆☆
材料｜
☑ 玻璃花瓶或罐子（這裡用的是長方
　形，但任何形狀都可）
☐ 雙面膠 · ☐ 紗線

與紗線有關的手工藝總讓我想到女童軍活動，但是德瑞克和羅倫找到一個新鮮又時髦的方式來運用紗線。他們用棕色和藍綠色紗線纏繞一個簡單的玻璃花瓶，創造出時尚的設計，與家中其他裝潢十分相配。如果你想要個更搶眼的裝飾，試著用各種不同顏色的紗線，做出英國時尚設計師保羅·史密斯（Paul Smith）風格的條紋。

步驟

❶ 在花瓶上，從上到下垂直貼幾道雙面膠。

❷ 從底部開始纏繞紗線，確保層次分明（不要重疊），把多餘線頭藏在前幾圈已纏繞完成的紗線下。當你準備換顏色時，用剪刀剪斷紗線，確保最終段紗線黏在雙面膠上。

❸ 持續纏繞直到花瓶頂端。把線頭藏在最上層幾圈中。

瓶燈和布燈罩

DESIGNER

葛蕾思・邦尼（Grace Bonney）

COST | 40美元　TIME | 1小時

難度 | ★☆☆☆

材料 |

☑ 瓶子（試著從跳蚤市場或
eBay找到價格合理者）

☐ 瓶塞型燈座（這裡用的是
National Artcraft的版本，可
在Amazon.com買到）

☐ 燈罩（確保你買到的是可以
直接夾在燈泡上的款式）

☐ 布料（視情況用）

☐ 剪刀・☐ 馬克筆

☐ 熱熔膠槍和膠水筆筆（視情
況用）

☐ 緞帶或飾釘等裝飾細節（視
情況用）

逛跳蚤市場是我最喜歡的休閒活動之一。只要想到跳蚤市場的無限可能，各種被埋沒的寶貝，搞不好不到10美元就能買到極佳物件，光想到就讓我兩腿發軟。麻州的布林菲爾古董市集（The Brimfield Antique Show）是我最愛的跳蚤市場之一，上次造訪時，用很划算的價格買到這個復古水銀瓶。通常我會把這種瓶子拿來當花瓶，但是這個瓶子的瓶口過窄，所以我決定使用燈座組，創造自己的客製化書桌檯燈。只需要平價的燈罩，一點也不難取得。

步驟

❶ 徹底清潔瓶子，確保裡頭沒有任何黴菌等有機物，以免瓶口用瓶塞封起後，瓶內產生腐爛。

❷ 開始安裝燈座，把瓶塞燈座輕旋進瓶口。如果瓶子出現頭重腳輕的現象，就先取出瓶塞，在瓶子裡裝點細砂或碎石，穩定底部。如果你的瓶塞過大，可以小心修剪瓶塞兩端，確保能夠與瓶口密合。

❸ 如果你想和我一樣裝飾燈罩，可以將所需布料裁剪成寬度較燈罩本身高度長2.5公分，長度較燈罩周長長1.3公分。（布料繞行燈罩一圈，視長短裁剪。如果你的燈罩沒有直邊，你就需要配合其角度，修剪布料。把布料放在燈罩上，用馬克筆標出該裁剪的部分。）

❹ 使用熱熔膠槍，在燈罩底部內緣上一圈膠。給熔膠10-15秒的時間冷卻，然後把布料從燈罩外側蓋上。不要拉齊布料，就讓它鬆掛在燈罩上，再將底部留的縫份向內摺，向熔膠處輕壓，直到固定。你的指頭會弄髒，但只要你剛剛有讓熔膠冷卻，手指就不會燙傷。

❺ 在燈罩上部內緣重複同樣程序，直到布料牢牢固定在燈罩上。（如果燈罩內緣有多餘布料，務必使用小型縫紉剪刀修剪乾淨。點上燈後，任何多餘布料都會看得一清二楚。）選擇布料兩端中的一端，塗上熱熔膠，然後把另一端黏上去。這道縫合處是會被看見的，所以調整燈罩的方向，讓縫合邊位於燈具的後方。待燈罩上的熔膠完全乾後，再安裝到燈座上。

PROJECT NO.07 ///

漂白圖案茶巾

DESIGNERS

德瑞克‧法格史朵姆 & 羅倫‧史密斯

COST｜4條茶巾20美元

TIME｜1小時（外加陰乾時間）

難度｜★☆☆☆

材料｜

☑ 1碼暗色系亞麻布‧□ 剪刀‧□ 熨斗

□ 縫紉機‧□ 配色線‧□ 橡膠手套

□ 塑膠罩單或鋁箔

□ 去漬漂白筆（4條毛巾用2支筆就夠了）

□ 裁縫粉筆（視情況用）

諸者如蠟染或是紮染等套染都很有趣，但如果自行在家操作，可能會搞得亂七八糟。Design*Sponge編輯德瑞克和羅倫發現，使用漂白筆在已染好的布料上漂出圖案，不但能夠在有限預算下達到類似效果，也更容易更乾淨。所以，下次你拿起漂白筆要清理浴室磁磚時，也可以考慮試用平價且鮮豔的布料來操作這種偽蠟染。

步驟

❶ 把準備好的亞麻布洗淨、晾乾，然後裁成四等份。取一份，將其長邊向內摺0.6公分，以熱熨斗壓平。再向內摺0.6公分，然後縫起。在短邊也同樣操作。然後把另外三等份也依同步驟操作完成。

❷ 用塑膠罩單或鋁箔保護工作台。為了防止筆刷畫到自己，穿上工作服，打開窗戶保持通風。毛巾平鋪在工作台上，用漂白筆在毛巾上畫出圖案。我們喜歡手作感，就簡單手繪幾道波紋；但你也可以先用裁縫粉筆在毛巾上畫出你想要的圖案，然後再用漂白筆描一次。畫好的毛巾靜置30分鐘。

❸ 戴上橡膠手套，保護雙手不要碰到漂白水，然後將毛巾浸到冷水中。為了避免繪出的線條模糊，務必要洗去所有漂白水。

❹ 晾乾毛巾，使用前再徹底清洗一次。

注意事項 1碼長的140公分寬布料，可以裁成4塊66×43公分的茶巾。

PROJECT NO.08 ///

混凝土球
花園飾品

DESIGNER
夏儂・克勞弗（Shannon Crawford）

COST｜不到20美元

TIME｜30分鐘（外加布置時間）

難度｜★☆☆☆

材料｜

☑ 玻璃照明蓋（可到二手店或五金行買較便宜的版本）

□ 無黏性噴霧烤盤油・□ 快乾水泥

□ 水桶・□ 小型花園鏟・□ 鐵鎚

□ 護目鏡和安全手套（用在敲破玻璃時）

步驟

❶ 用無黏性噴霧烤盤油噴滿玻璃照明罩內側，這讓最後要分開玻璃和水泥球時方便許多。然後，把照明罩放到一盤泥土或沙堆中，防止它們在填裝和安裝時滾來滾去。

❷ 在水桶中拌勻快乾水泥（夏儂使用的是半包細礫石快乾水泥），持續加水攪拌直到水泥呈花生醬般的黏稠狀…或許可以再稀一點。不要讓水泥太稀，但也不要太硬。嘗試調出合適的濃稠度。

❸ 使用小型花園鏟，把拌好的水泥填進玻璃球中。每填一勺，記得要搖一搖或轉一轉玻璃球，讓空隙消失。把玻璃球裝滿，然後試著盡可能水平擺放。讓玻璃球靜置24小時，等待凝固。

❹ 等到水泥變輕後，就可以準備取出水泥球。戴上護目鏡和安全手套，然後用鐵鎚輕敲玻璃，取出裡頭的水泥球。

Design*Sponge讀者夏儂・克勞弗在一次當地花園導覽中，看到了上面長滿苔蘚的優雅雕像，因此受到啟發，決定要使用一般在五金行買得到的材料，為她的花園創造出建築元素。夏儂使用簡單的玻璃照明蓋和一包快乾水泥，設計出美麗（且價格合理的）水泥球狀飾品，這個物件將藏在她後花園一角，優雅老去。

貼心
叮嚀

購買照明罩時，確保上頭沒有任何裂痕，不然填充水泥時會破裂。

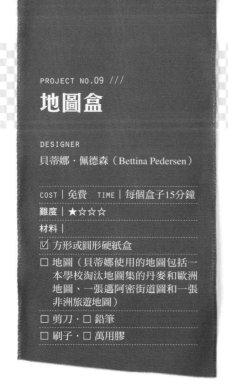

PROJECT NO.09 ///

地圖盒

DESIGNER

貝蒂娜・佩德森（Bettina Pedersen）

COST｜免費　TIME｜每個盒子15分鐘

難度｜★☆☆☆

材料｜

☑ 方形或圓形硬紙盒

☐ 地圖（貝蒂娜使用的地圖包括一
　本學校淘汰地圖集的丹麥和歐洲
　地圖、一張邁阿密街道圖和一張
　非洲旅遊地圖）

☐ 剪刀・☐ 鉛筆

☐ 刷子・☐ 萬用膠

設計師暨造型師貝蒂娜・佩德森喜歡被地圖圍繞的感覺，所以決定要把地圖帶入她的居家裝潢中。這個簡單的手作盒子作品使用了各種不同地圖，從多國地圖到城市街道圖，你也可以選用任何你喜歡的地圖。如果你喜歡地圖裝飾，也可以製作地圖筆筒和地圖檔案夾，輕鬆創造出地圖主題的書桌裝飾。

▲ 如何裁剪邊角

方形盒製作步驟

❶ 測量盒子底部的周長和盒高（不含盒蓋）。
　以周長加1.3公分，高度加3公分裁下地圖。

❷ 在地圖背後均勻刷上萬用膠，包住盒子，這樣上下兩側各會有1.6公分的多餘包裝紙。

❸ 裁剪包裝紙的四個角，將上側1.6公分多餘的包裝紙摺進去，底部1.6公分也重複同樣步驟，接著上下兩側均上膠固定。

❹ 測量盒蓋的高度。選一張你想貼在盒蓋頂端的地圖，把盒蓋放上去，用鉛筆描出輪廓。記得在每一直角處，增加盒蓋高度1.3公分。把這塊地圖剪下來。

❺ 在你剪下的方形上均勻塗上一層萬用膠，然後貼上盒蓋的上方。在地圖邊角多塗一些膠，用包禮物的方式將盒頂包起來。裁剪轉角處，將多餘的1.3公分地圖紙摺起，蓋住盒蓋的上側邊緣。

圓形盒製作步驟

❶ 測量盒頂圓周和盒高（不含盒蓋）。以圓周加上1.3公分，高度加上3公分裁下一塊地圖。

❷ 在地圖背後均勻刷上萬用膠，然後包住盒子，這樣上下兩側各會有1.6公分的多餘包裝紙。

❸ 沿著盒頂和盒底，各剪出1.3公分的裂縫。將這兩道縫摺進盒頂和盒底，然後上膠固定。

❹ 選一張你想貼在盒蓋頂端的地圖，把盒蓋放上去，用鉛筆描出輪廓。剪下輪廓裡頭的地圖。

❺ 用盒底所用的同樣方式，剪一塊地圖來貼盒頂。用同樣的方式剪出裂縫，摺入再上膠。最後把頂端那塊圓形地圖貼上便完成。

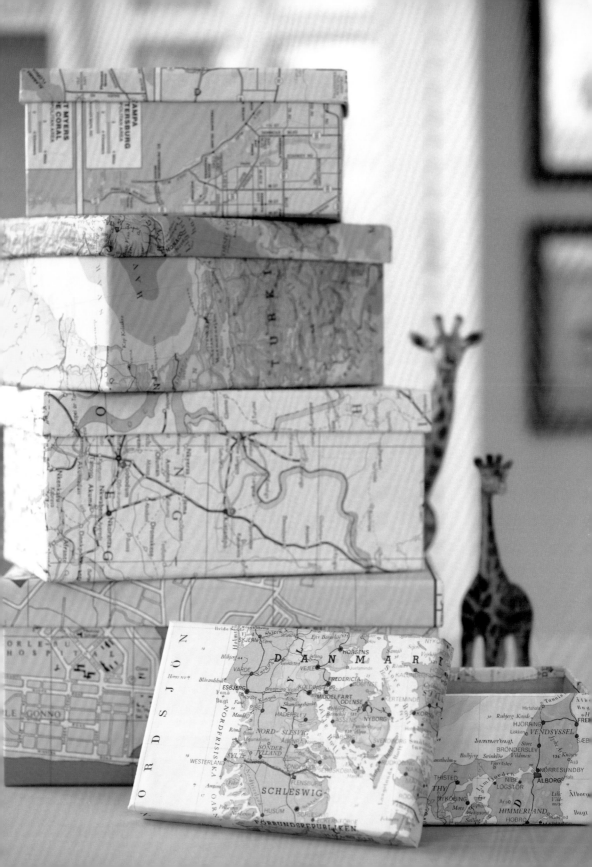

PROJECT NO.10 ///

植物押花標本

DESIGNER
艾美・梅瑞克（Amy Merrick）

COST｜20美元　TIME｜1週

難度｜★☆☆☆

材料｜

☑ 幾株蕨類或其他扁平葉片植物

☐ 畫框・☐ 牛皮紙或裝飾紙

☐ 剪刀或刀子・☐ 樹脂膠水

☐ 一大疊厚重書本（包括一本電話簿）

對 那些無法常常接近大自然的人來說，找到能將戶外氣息帶入家中的方式非常重要。艾美・梅瑞克決定製作一些簡單的藤類和蕨類押花，這些植物是在她家附近一處廢棄庭院找到的。她想用這些押花來製造出植物印花的外觀和感覺。艾美使用厚重書本將植物標本壓平，然後用畫框和牛皮紙創造出古董的外觀，但其實花費不到25美元。

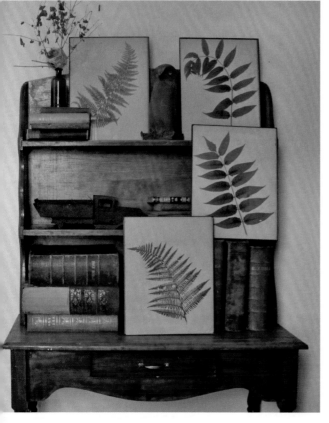

步驟

❶ 在戶外找到幾種不同的蕨葉或扁葉植物，折下後帶回家。你可以從自家花園，甚至是人行道裂縫找到你需要的植物。

❷ 每株植物放在畫框中試著構圖，需要的話，修剪掉多餘部分。決定標本的基本構圖，看是要向左彎，還是向右彎？

❸ 把每株植物垂直或傾斜夾入厚重的電話簿書頁中。注意：不要在此刻使用你心愛的藝術書本收藏，因為這道程序會讓你的藏書變得坑坑巴巴的。最好是使用那些弄髒了你也不心疼的藏書。一旦放好標本，在電話簿上頭壓幾本厚重書本，放置一週。

❹ 等標本乾透後，在每株標本後方滴幾滴樹脂膠，把它們貼上裝飾紙，再用畫框裝框。

PROJECT NO.11 ///

押花板

DESIGNER
艾美・梅瑞克

COST | 20美元　TIME | 2小時

難度 | ★☆☆☆

材料 |

☑ 2塊方形木板，每塊約15×30公分

☐ 捲尺或直尺・幾個紙盒

☐ 電鑽和1公分鑽頭

☐ 水彩紙（在押花過程中吸水用）

☐ 4個螺栓和4個螺帽

我 對童年的記憶有些十分鮮明，無法忘懷，其中之一就是我會把幸運草夾進書頁中。我喜歡在好幾個月，甚至是好幾年後，再拿出它們，看到那些幸運草都變得扁平，完美地被時間保存。Design*Sponge編輯艾美・梅瑞克創造了這種DIY押花技巧，讓你能夠保存押花藝術，卻不在你心愛的書頁上留下痕跡。無論你是想保留婚禮上的花朵，還是讓你想起美好夏日野餐的毛茛，這個簡單押花板可讓裱框標本的製作變得快速又簡單。

步驟

❶ 在每塊木板的邊角處，量出2.5平方公分的正方形，在每一方形內側的角落鑽出一個洞。當木板層層相疊時，相對應的洞才能夠對齊。

❷ 開始做分隔每株押花的三明治夾層板，大小是每邊都比木板要小1.3公分。以45度角裁去夾層的邊角，以容納螺栓洞。按照這個尺寸，剪下5張卡紙和4張水彩紙。

❸ 將卡紙和水彩紙交疊擺放成一疊，將這疊卡紙放在兩片木板中間。對齊兩片木板上的孔洞，將螺栓鎖入，螺帽鎖緊。

❹ 如果你想要，可在表面加上裝飾。現在我們可以開始拿幾朵花來製作押花了。

注意
事項

押花時，花朵放在水彩紙中（上下都有硬卡紙），然後鎖緊螺帽。至少維持兩天，然後鬆開螺絲，拿出壓好的花朵。

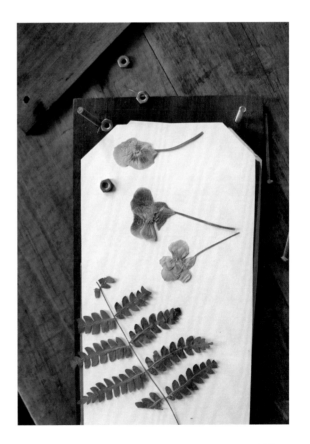

香茅蠟燭

DESIGNER
凱特‧普伊特

COST | 25美元　TIME | 1-2小時

難度 | ★☆☆☆

材料 |

☑ 舊果醬罐或錫罐

☐ 用來融蠟的容器（用醬汁鍋搭配可加熱的容器也行，又或者你能在手工藝品店買到融蠟盆）

☐ 燭芯（可在手工藝品店買到）

☐ 熱熔膠槍和漿糊筆

☐ 溫度計‧☐ 攪拌棒或湯匙

☐ 舊蠟燭或任何能安全融化的蠟製品

☐ 蠟筆（視個人需求，能讓蠟燭有顏色）

☐ 香茅油（可在健康食品行、網路和一些特殊用品店買到）

後院派對和季節性的蚊子大軍入侵之間，每個夏天都會出現戰役。凱特決定自己處理這個問題，在家自製香茅蠟燭。她使用平價錫罐做為容器，搭配上在當地健康食品行買到的香茅，融掉家中原有的舊蠟燭和蠟筆，做出客製化的蠟燭，可在天氣變暖時，驅趕蚊蟲。

步驟

❶ 清洗罐子和錫罐。徹底擦乾。

❷ 鍋子裡放5公分高的水；鍋子放在爐子上，開小火，融蠟容器放到水裡。

❸ 等水加熱時，用熱熔膠將燭心黏在果凍罐底部。

❹ 當水熱到60℃，蠟和蠟筆放進融蠟容器中。在內容物融化時，不時攪拌一下。當所有蠟都融成液體時（看起來就像橄欖油一樣），加幾滴香茅油進去，然後攪拌（每8盎斯蠟，2-3滴）。然後把融蠟容器從水裡拿出來，將蠟倒進你準備好的罐子，露出約1／2的蝪心。罐子靜置冷卻。

實用訣竅

如果你想把罐子蠟燭送人當禮物，可以用漂亮的布料蓋住罐子的蓋子，然後旋進罐子。將錫罐蠟燭用一小段廚房麻繩捆起，最後再打個蝴蝶結。

戶外懸掛花架燈

DESIGNER
凱特・普伊特

COST｜20美元
TIME｜1-2小時（外加風乾時間）
難度｜★☆☆☆
材料｜
- ☑ 兩個同款鐵絲花架籃
- ☐ 帆布或報紙・☐ 噴霧底漆
- ☐ 噴霧漆（視個人需求）
- ☐ 懸吊式燈具（Ikea可買到）
- ☐ 細針鐵絲・☐ 鐵絲剪刀
- ☐ 花園麻繩（懸掛吊燈用）

有些人一看到光禿禿的燈泡露出來就倒胃口，但凱特使用了這個巧妙的戶外燈具設計，擁抱這種感覺。她把兩個便宜的鐵絲花盆用細鐵絲固定起來，再將懸吊式燈泡和燈座盤在上頭，設計出一個搶眼的戶外燈，可用在各種戶外場合。

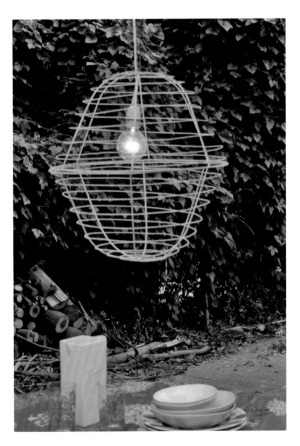

步驟

❶ 移駕戶外，將鐵絲花架籃放在帆布或報紙上，用噴漆塗上白底色，先等一邊風乾後，再翻到另一邊噴漆，確保各個角度均勻上漆。等待噴漆乾透。

❶ 如果你想上色，使用相同方式在花架籃上均勻上色。

❶ 燈泡鎖上燈座，放在兩個花架籃間。從其中一個花架籃的上方綁上細鐵絲，將兩個花架籃用細鐵絲綁在一起。確保你喜歡垂直接縫對齊的方式（不對齊也行）。

❶ 使用鐵絲剪刀將連接處的鐵絲長度修剪到0.6公分。

❶ 使用花園麻繩將花架燈掛在你想要的地方。插上電。

實用訣竅

細鐵絲易彎摺，所以當你要換燈泡時，可輕鬆拆下花盆架再組裝回去。

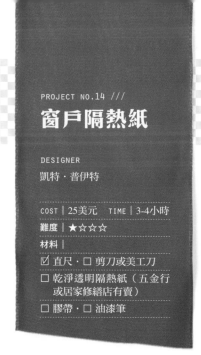

PROJECT NO.14 ///

窗戶隔熱紙

DESIGNER
凱特‧普伊特

COST｜25美元　TIME｜3-4小時
難度｜★☆☆☆
材料｜
☑ 直尺‧□ 剪刀或美工刀
□ 乾淨透明隔熱紙（五金行
　 或居家修繕店有賣）
□ 膠帶‧□ 油漆筆

如果你像我一樣，在家裡想要隱私，卻又不想犧牲明亮的自然光，Design*Sponge編輯凱特‧普伊特為你解決這個問題。她使用平價隔熱紙幫她的法國門創造出裝飾花樣。因為隔熱紙容易撕下，你可以在準備換新花樣時，拆下舊設計。

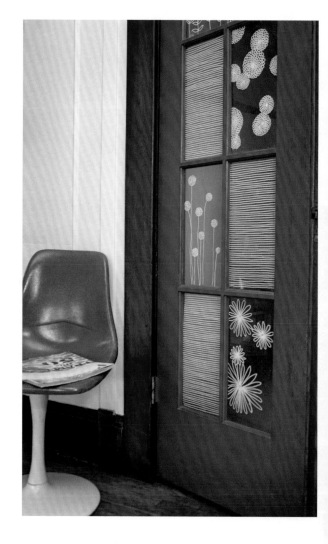

步驟

❶ 測量窗框的長寬高，在隔熱紙背後描出窗框形狀，剪下。我建議使用直尺和美工刀，但如果你描的線很清晰，能用剪刀整齊剪下，那也可以。

❷ 隔熱紙紙質面朝下，在四角貼上膠帶。這樣會確保你是在不滑的那一面隔熱紙上作畫。使用油漆筆在隔熱紙上畫出你想要的圖案。靜置10分鐘，讓油漆風乾。

❸ 小心撕下隔熱紙的紙質面，貼在窗戶上。使用一張紙或圓背書，慢慢從上到下貼平隔熱紙。

PROJECT NO.15 ///

蕾絲杯墊桌旗

DESIGNER
克莉絲汀・契提斯（Christine Chitis）

COST｜10-40美元　TIME｜1小時

難度｜★☆☆☆

材料｜

☑ 兩蕾絲杯墊・□ 大頭針

□ 針線或縫衣機

作家暨手工藝家克莉絲汀・契提斯決定改造她收藏的杯墊，將它們變成客製化的桌旗。克莉絲汀只需要簡單的手縫，就能創造出適合在家中舉辦浪漫晚餐的輕鬆設計。就連縫紉新手都能輕鬆上手，在雨天下午開始手縫，到了晚餐就有美麗的桌飾為伴。

步驟

❶ 杯墊擺在桌上，形成長條桌旗，相鄰杯墊的邊緣重疊。一旦桌旗的形狀擺出來，仔細把相鄰杯墊一個個用大頭針別起來。

❷ 使用針線或縫紉機將各個杯墊相連處縫起來。

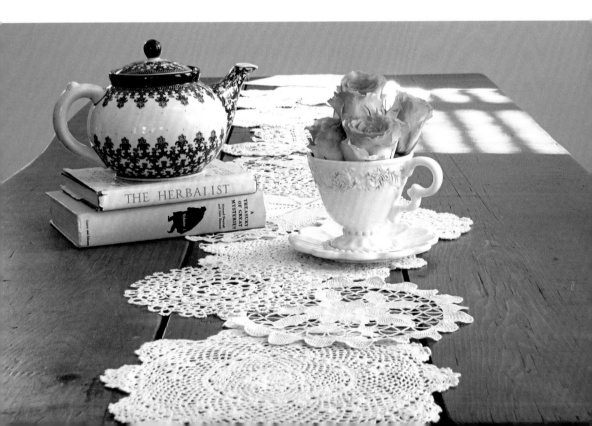

PROJECT NO.16 ///

毛衣花環

DESIGNER

克絲汀・舒勒（Kirsten D. Schueler）

COST | 13美元　TIME | 3-4小時

難度 | ★★☆☆

材料 |

- ☑ 羊毛衣（至少要含90%羊毛）；尺寸約為女性的L號或男性的M號
- ☐ 剪刀・蒸氣熨斗
- ☐ 低溫熱熔膠槍和膠水筆
- ☐ 用來包裹花環圈的布料（40公分的花環需要1／4碼布料）
- ☐ 泡沫塑料花環圈

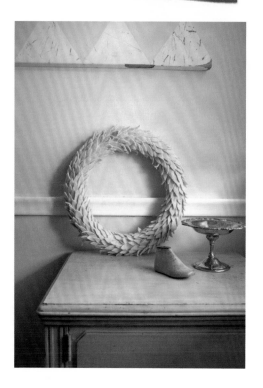

並不是每個人都喜歡花環，因為照顧起來太費事。但是藝術家暨手工藝達人克絲汀・舒勒找到一個方法，能製造出不需照料，也可回收利用手邊一些手工藝材料的花環。克絲汀使用一件舊毛衣和一個泡沫塑料花環圈，將毛衣剪成一片片，再用熱熔膠黏到形體上，製作出獨特的毛衣花環，可維持一整年。

步驟

❶ 將舊毛衣和幾條舊毛巾一起丟進洗衣機清洗，選擇熱水洗衣／冷水洗清流程，放多些洗衣精。現在要破壞毛衣的結構質地，所以不要害怕：選擇最強洗程。烘乾也選擇最強設定。

❷ 一旦毛衣烘乾後，將毛衣翻過來裡側朝外，然後用鋒利剪刀沿縫邊剪開毛衣。剪掉毛衣上頭的裝飾細節、縫邊和羅紋。然後，使用中溫熨斗，來回熨剪好的毛衣布料，熨至平整。

❸ 整塊毛衣布料剪成一片片葉形，盡量不要浪費布料。不要擔心葉片大小不一，一旦它們黏上花環，根本沒有人會注意到；就算真的大小不同，也可增添視覺趣味。

❹ 準備花環上的毛衣葉片時，加熱你的低溫熱熔膠槍。剪一條2.5公分寬的布料。等熱熔膠槍準備好後，用這條布包裹花環圈，邊捆邊用熱熔膠固定。要裹得整齊乾淨，盡量避免皺摺。

❺ 將樹葉貼上裹了一層布料的花環上，確保葉片朝同一個方向。每片葉片用一滴熱熔膠固定。有時我喜歡把葉片排緊一些，有時則排鬆一點。無論選擇方式，務必用層疊的方式，遮住下方裹布的花環圈。花環前端才需完全貼滿葉片，後端大概留2.5公分的空白，才能讓花環穩定倚在牆上或門邊。

木底圓頂展示罐

DESIGNER
凱特・普伊特

COST｜18美元　TIME｜2小時

難度｜★★☆☆

材料｜

- ☑ 木塊（也可使用預製的木頭杯墊）
- ☐ 鋸子（切鋸台或方齒鋸和軸鋸）
- ☐ 鉛筆
- ☐ 無把酒杯、水杯或乾淨玻璃罐
- ☐ 木頭燒烙工具，上頭要有一置中的圓形尖端

在緬因州長大的Design*Sponge編輯凱特・普伊特深深記得，小時候坐在劈哩啪啦響的火堆旁，看著爸爸在戶外劈柴火的情景。當她不再需要柴火時，她想找一種方式，把她對木頭的回憶帶進她加州的住家。凱特使用鄰居鋸樹剩下的木頭，打造木頭展示罐，用來裝載她最珍愛的物品。

步驟

❶ 裁切一塊木頭。厚度約2.5-8公分，務必確定兩側都很平坦，才能平穩放在桌上。

❷ 杯子倒過來，放在木塊的中央，用鉛筆順著杯緣在木塊上做記號。

❸ 緩慢且小心地進行下列步驟，使用燒烙工具燒烙木塊上的那一圈記號，會形成0.3-0.6公分深的凹口。燒烙時，沿著記號內緣進行，以確保玻璃杯能緊密蓋上。每幾分鐘暫停一下，將玻璃杯放上木塊，檢視形狀是否正確。我建議你不要一次把整圈記號燒完，而是先燒一個小點，在旁邊再燒一個小點，依這樣的方式直到小點連成一圈。

多肉植物磚牆

DESIGNER
莉莉·黃（Lily Huynh）

COST｜80-90美元

TIME｜2-3小時

難度｜★★☆☆

材料｜

☑ 盆栽土・□ 仙人掌介質

□ 大塑膠桶（4加崙容量即可）

□ 多肉植物（開花直徑在5-8公分之間）

□ 23×30公分烤盤

□ 工程磚（有各種形狀，最常見的一款上頭有3個大洞，也可找些上頭有10或16個小洞的工程磚）

□ 一根細瘦湯匙

許多人都渴望擁有一個生機盎然的後花園，種滿綠樹和花卉，但總得面對空間不足、逃生門和水泥露台等現實。為了要為自己的婚禮儀式製作一個「都會綠洲」當布景，部落格Nincomsoup的莉莉·黃決定使用磚塊來做為綠化牆的結構。她在牆上的每個小洞種上多肉植物，營造出她想擁有的盎然生氣，卻不需要在後頭打造一座真正的花園。由於她太喜歡這座多肉植物牆的成品，決定把它從婚禮的背景移到前頭來，變成臨時婚禮祭壇。如果你在尋找婚禮裝飾，或只是想在書桌打造一小面綠化牆，這都是有趣又平價的方式，讓你沒有後院就擁有綠化空間。

步驟

❶ 用1：1的比例，將盆栽土和仙人掌介質倒在桶子裡混合，然後靜置一旁。

❷ 配合磚頭孔洞大小，把多肉植物分成1株1株，將根部修剪成2.5公分長。

❸ 在烤盤上倒入1.3公分高的水。

❹ 把一塊磚放進烤盤，孔洞朝上。使用湯匙將混合好的泥土塞進每個孔洞中，直到裝滿孔洞。然後，使用湯匙背面，將泥土往孔洞中輕壓（勿壓太緊）。

❺ 配合孔洞大小，放入不同植株。再用一些混合土蓋住每株多肉植物根部，確保每株都牢牢固定在孔洞中。將這塊磚頭移出烤盤，放在一旁。取另一磚，重複同樣程序。如果需要的話，在烤盤上加水，直到填完所有準備好的磚頭。

❻ 將種好多肉植物的磚頭垂直擺放幾天，讓它們適應水土，接著就可以將磚頭疊起來，變成一面多肉植物牆。如果多肉植物看起來變得乾枯，用噴水器噴些水。

注意事項 磚塊和多肉植物的數量，還有所需土壤量端看你計畫的牆面大小而定。

蓋印布床罩

DESIGNER
凱特・普伊特

COST｜25美元

TIME｜4小時（外加陰乾時間）

難度｜★★☆☆

材料｜

☑ 牛皮紙・□ 鉛筆

□ 新聞紙或廢紙（至少10張）

□ 美工刀和多餘的刀片

□ 硬紙箱（你需要1到2個大型平
　坦紙箱，不要折到或撕到，與
　你的模板符合）

□ 馬克筆・□ 大型工作台

□ 床罩（或床罩鋪巾或棉巾等）

□ 熨斗・□ 塑膠杯

□ 織品染料（份量要能夠裝滿一
　塑膠杯）

□ 顏料托盤（或紙盤）

□ 小型泡棉滾輪

市面上的蓋印布床罩有時非常昂貴，所以Design*Sponge編輯決定嘗試DIY看看。凱特使用家裡的硬紙箱，做出了簡單的松果圖模，以商店貨的零頭花費，就創造出真心喜愛的樸拙圖案。

步驟

製作硬紙板蓋印「磚」

❶ 在牛皮紙上畫出你想要的圖案，包括你計畫要剪掉的部分。當計畫設計圖時，試著簡化，以大型圖案為主。不要畫出太精緻的細節，因為裁剪時不能留下太細的紙邊，不然牛皮紙會破掉。試著讓硬紙板上的所有印面保持至少1.3公分寬。用美工刀裁去所有不需要的部分。剩下的就是印出來後的圖案。

❶ 當你對最後的設計感到滿意之後，使用馬克筆將圖案描到硬紙板上，包括所有要裁切掉的部分；之後小心將不需要的部分從硬紙板上裁下來，確保所有裁切邊都裁乾淨。切記常換刀片，確保裁剪時銳利。

開始蓋印設計圖

❸ 依照織品染料的指示，事先處理欲印上圖案的布料，用熨斗熨平。床罩鋪在工作台上，計畫你想要印染的方式。如果你希望圖案準確排列，那麼就要先測量好，然後在床罩上用鉛筆或膠帶做出每一次印刷磚的落點。不然，你可以直接從床罩上方開始印染，一路向下，用眼睛目測落點是否正確。

❹ 調合織品染料，在塑膠杯中調出足夠份量。濃度應該要和家用油漆一樣。如果染料太濃，可能需要加點水調合。

❺ 倒一些染料在顏料托盤上，然後在海棉滾輪均勻滾上厚厚一層染料。再用滾輪將染料均勻塗在硬卡紙上，然後將硬紙板沾上染料的那一面朝下，蓋在一塊廢棄的布料上。上面蓋一張乾淨的廢紙或新聞紙，然後一手固定硬卡紙，一手按壓整張紙。確保卡紙上的每一寸都按壓到，力度要夠，就像是你要把卡紙黏到布料上一樣。然後移除隔離的紙張（一隻手握住下方的布料），小心撕下硬卡紙。重複練習這個印染程序幾次。這能讓硬卡紙有時間去吸收染料，如此便能在布料上釋放更多染料。練習也可讓你抓準究竟需要多少顏料，還有摩擦按壓時的力道。

❻ 一旦你練習蓋染程序告一段落，有實際操作的信心後，就可以在床罩上實際操練了。記住一次印一個圖案。硬紙模應該要夠耐用，撐過一整個過程。如果你想在床罩的兩面都印染圖案，就需要做兩個紙模，在翻面後換新的用。第一個紙模在用30次後會開始不敷使用。

❼ 繼續蓋印，每次覆蓋按壓紙模時，用新的隔離紙。小心別把染料滴在布料上。完成後，床單平放風乾。你可能需要他人幫忙，一起將床罩送去掛好。

❽ 最後按照染料包裝上的方式固色，這樣你就可以重複換洗床罩，但上面的圖案卻不會被洗掉。

貼心叮嚀

如果你願意花錢的話，大塊油氈板可讓你印出來的圖案銳利清晰。這裡教的方式讓你用硬紙板類的便宜材料，印出品質尚可的圖案，但這些圖案看起來較為質樸，你可能會認為這不符合你的風格。如果你想印較小的圖案（約拳頭大小），我會建議你使用油氈板。上述方式適用於較大型的圖案。

PROJECT NO.20 ///

曲木壁燈罩

DESIGNERS

德瑞克‧法格史朵姆 & 羅倫‧史密斯

COST｜25美元　TIME｜2小時

難度｜★★☆☆

材料｜

- ☑ 捲鋸子‧□ 木膠‧□ 4支4公分螺絲
- □ 一塊2.5公分×10公分的木板（長度至少120公分），依照步驟1裁切完成
- □ 附有螺絲起子的鑽頭或一把螺絲起子
- □ 附吊鉤的燈座，垂直懸掛於配件下
- □ 鋸齒型掛鉤‧□ 剪刀‧□ 18支終飾釘
- □ 膠合木板（至少45公分×30公分大）
- □ 鐵鎚‧□ 砂紙‧□ 清潔刷或乾淨布
- □ 木頭染色劑或染色油
- □ 電工絕緣膠帶‧□ 燈泡
- □ 石膏板螺絲（必要的話再加上牆塞）

有時候，使用平價、日常的材料就能創造出美麗、高級的外觀。Design*Sponge編輯德瑞克‧法格史朵姆和羅倫‧史密斯在他們最愛的地方，五金行中尋寶，找到價格親民的膠合木板，用來製作曲木燈罩。這兩人從伊姆斯的曲木膠板設計得到靈感，非常驚訝這種平凡材料竟能用來創作這樣搶眼的精緻設計。

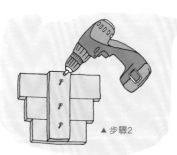

▲ 步驟2

步驟

❶ 使用鋸子（或請當地木材工廠幫忙），把2.5公分×10公分的木板裁成下列長度：
 30公分長1塊‧25公分長2塊‧20公分長1塊

❷ 在平坦工作檯上，將30公分長木塊、一塊25公分長木塊和20公分長木塊，由大到小排序，確保三塊木板的中央對齊排列。在另一塊25公分長木塊塗上木膠，然後垂直黏在剛剛排好的木塊中央。然後用三支4公分螺絲，鑽進上下兩排木片重疊處，每一片橫木使用一支螺絲。

❸ 在剛剛固定好的基座上鑽一個0.6公分的洞，位置在上下交疊處由底部算來1／3處，讓燈座鐵絲穿到後方。然後用最後一支4公分螺絲將燈座固定在牆端。鐵絲穿過0.6公分的洞拉到後方。

❹ 鋸齒型掛鉤黏在上下交疊的直木上，位置約在中間偏上。

❺ 用剪刀把膠合木板剪成三條10公分寬長條，分別長45公分、40公分和35公分。從最短的那條開始，將膠合木板沿著邊黏好，剛好蓋過這塊2.5公分×10公分木板上緣。首先，先用一些木膠將木板固定，然後再鑽入終飾釘，一邊三支。因為這些2.5公分×10公分木板實際上並沒有10公分寬，這些膠合木板會有些上下重疊。

❻ 繼續在另兩塊膠合木板上重複同樣步驟（先用膠黏，再釘上6根終飾釘）。

❼ 用砂紙磨去所有粗糙處，隨自己喜好塗上漆或染色油，陰乾。

❽ 用絕緣膠帶將基座的電線緊綁在牆上突出的鐵絲（黑色對黑色，白色對白色）。輕輕將鐵絲推進牆裡（如果你沒有買牆掛燈座，將電線拉至地上，藏在電線架之下）。把燈泡旋入基座，進行測試。

❾ 用石膏板螺絲鑽進牆面，使用鋸齒掛勾將基座掛上牆。

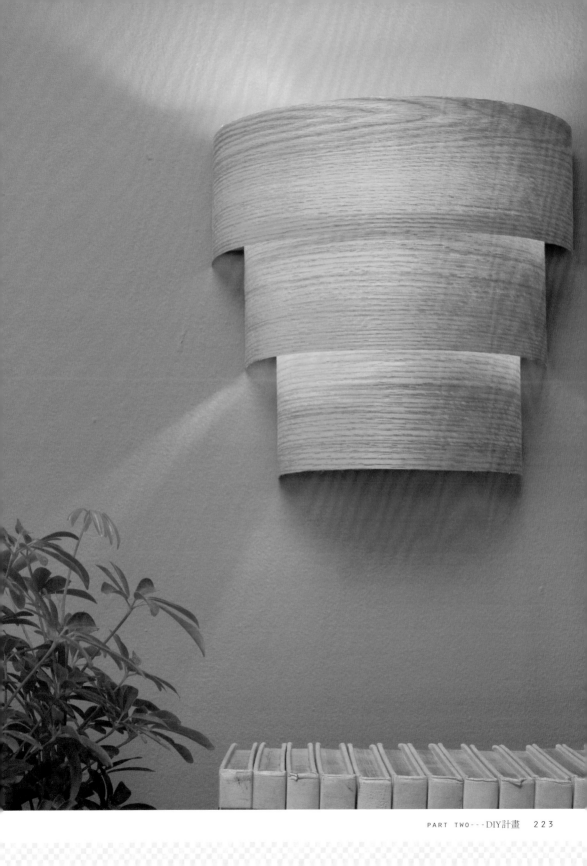

PROJECT NO.21 ///

滾輪式儲藏椅

DESIGNER
葛蕾思・邦尼

COST｜40美元　TIME｜2小時

難度｜★★☆☆

材料｜

☑ 舊箱子（試試看二手店、網拍、
　跳蚤市場）

☐ 腳輪和底座・☐ 螺絲・☐ 沙紙

☐ 螺絲起子・☐ 捲尺或長尺

☐ 堅固的中重量夾板（箱蓋用）

☐ 鋸子（如果你要自己裁切箱蓋）

☐ 萬用刀或電刀・☐ 棉花襯墊

☐ 泡綿（選用至少5公分厚的泡
　綿，這樣坐起來才舒服）

☐ 剪刀・☐ 布料・☐ 釘槍和釘針

☐ 安全鍊條（視情況用）

許多我在Design*Sponge的編輯同事都見識過我對復古箱子的著迷程度，他們可以證明，我每次去跳蚤市場和二手店，沒有不扛幾個木箱回家的。我喜歡舊木頭的質地，還有上頭來自全國各工廠的戳印；每次我都會想像，好幾十年以前，究竟是誰在使用同樣的箱子裝東西。

在麻州的布林菲爾德古董展（Brimfield Antique Show），我以划算的價格買到一個大型舊木箱，過去屬於波士頓橡膠鞋公司（Boston Rubber Shoe Company）所有。說來有些難為情，但我計畫要用這個箱子來裝我那為數眾多的電玩設備；所以我決定要在箱子的底部裝些滾輪，在上頭則簡單裝上軟墊，把我在跳蚤市場找到的心頭好變成一張儲藏式滾輪椅。我們的愛貓傑克森小姐馬上就宣布，那是牠最愛的小憩之處。

步驟

❶ 把箱子倒過來，在底部四個角落裝上滾輪。務必使用短把起子，避免滾輪穿到箱子內部。如果不幸發生，可以在箱子底部裝一層泡沫海綿，來保護箱子裡裝的東西。

❷ 接著把箱子翻回來，測量箱子頂端的邊長，剪裁合適長度的夾板，磨平夾板邊緣。（許多家居用品DIY賣場都可幫你裁剪所購買的夾板。）

❸ 泡綿放在地上，把箱蓋放在上頭。使用萬用刀和電刀裁修夾板層蓋，並將泡綿裁到適當大小。

❹ 重複步驟3，裁剪內襯棉花，記得在棉墊四周各留8公分的預留邊，到時才能將棉墊拉到泡棉上，再將棉墊釘上夾板層蓋上。取出布料，重複此步驟。

❺ 布料放在地上，中間鋪上棉墊，最上層擺上泡綿。木夾板放在最上方，然後把棉墊和布料拉到和蓋子的邊緣對齊，用釘槍固定，整個蓋子的周圍都要固定好，一邊把布料拉緊，一邊釘好。

❻ 用釘槍固定好布料後，裁掉多餘部分。如果希望箱蓋的內部看起來更有質感，可以剪一塊四邊均較箱蓋長度短2.5公分的布料，釘上箱蓋。

❼ 如果家有兒童，或是希望確保箱蓋穩固安全，可以安裝安全鍊條，避免箱蓋滑落或砸到手上。

ENTERTAINING IS FUN!

THE NEW TERRARIUM

NATE BERKUS

CITY BUTLER'S MIDWEST MODERN

FRANK STITT'S SOUTHERN TABLE
RECIPES AND GRACIOUS TRADITIONS FROM HIGHLANDS BAR AND GRILL

BOSTON RUBBER
BOSTON
U.S.A.
SHOE CO.
TRADE MARK
HUB
MARK

PROJECT NO.22 ///

木質蠟封章

DESIGNER

金柏莉·穆恩（Kimberly Munn）

COST｜30美元　TIME｜1-2小時

難度｜★★☆☆

材料｜

☑ 木樁（直徑1.3-4公分，取決於成品大小）

□ 砂紙·□ 尺·□ 紙·□ 鉛筆

□ 美工刀·□ 尖頭燒木工具

□ 膠帶·□ 漆·□ 封蠟·□ 火柴

□ 植物油·□ 紙巾·□ 信封

在電子郵件、簡訊和社交網路成為通訊主流的時代，寫一封實體信可說是美妙又新奇的經驗；而在信上用蠟封印，更增添美好的懷舊感。設計師暨藝術家金柏莉·穆恩使用簡單的木釘和燒木工具，創造出這個極具個人特色又經濟實惠的蠟封章（這是她為Design*Sponge特製的）。你可以刻上圖案、公司商標或只是名字縮寫，無論是哪種，蠟封章都能確保別人絕不會漏掉你寄給他們的信。

步驟

❶ 使用砂紙，將你想要製作封印的那一面木樁磨平。把所有不平處和擦痕全都抹平，不然會出現在蠟印上。

❷ 測量木樁的實際直徑，先在紙上或電腦應用程式中設計一個符合直徑長度的圖案。除非你已有豐富燒木經驗，不然盡量繪製簡單的圖案。

❸ 印出你的設計完稿，用美工刀裁下，做出紙模。紙模不需要完美，但一定要捕捉設計的整體結構。

❹ 將紙模翻過來，用膠帶黏上木樁。把圖案描上木樁，移開紙模，如果需要的話，將圖案描粗一些。

❺ 使用燒木工具，在木樁上燒出圖案；使用工具尖端捕捉設計細節。為了製造出能在蠟上呈現均勻平順的封印，燒刻時注意深度要一致。

❻ 在木樁上塗上一層漆，放一夜風乾。

❼ 準備好封蠟、火柴、植物油、紙巾和信封（信紙放在裡頭）。信封正面朝下，放在工作台上。如果信封口不平整，將其壓平。然後點燃封蠟，在將蠟滴上信封口之前，先等火大一點。注意蠟泥的大小和封印的大小是否相配。可能需要練習才知道需要多少蠟。

❽ 當蠟泥準備好（大約是15秒），將封印章頂端浸入植物油，避免黏上蠟泥。用紙巾吸去多餘的油，確保封印章邊緣的殘油被擦掉。然後輕且牢地將封印章蓋到信封口的蠟泥上。等蠟完全乾透。前後輕搖封印章，感覺到已鬆動後，再移開封印章。

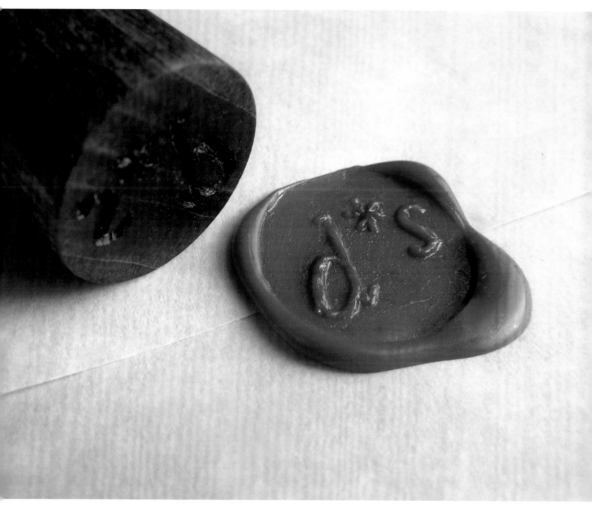

 **實用
訣竅** 測量木樁直徑,而不要仰賴包裝或標籤上寫的數字。如果你常買木製品,應該知道
你買的商品,不論是2×4、膠合板或木樁,大小和其標識都有一點落差。

木方框椅腳桌

DESIGNERS
德瑞克·法格史朵姆 & 羅倫·史密斯

COST ｜ 20美元　　TIME ｜ 4小時

難度 ｜ ★★☆☆

材料 ｜

- ☑ 1/4片2.5公分厚樺木夾板，以步驟1的方式裁切
- ☐ 金屬椅腳的回收椅·☐ 木膠·☐ 鑽子
- ☐ 木鋸·☐ 油漆刷·☐ 終飾釘·☐ 鐵鎚
- ☐ 油漆（用來油漆木方框內側）☐ 鉛筆
- ☐ 水平儀·☐ 尺·☐ 萬用刀·☐ 熨斗
- ☐ 夾鐵或厚洗衣板，用來壓平桌面
- ☐ 含鐵的膠合板膠帶·☐ 刷子或抹布
- ☐ 砂紙·☐ 木漆或上色油

Design*Sponge編輯德瑞克·法格史朵姆和羅倫·史密斯總是在他們舊金山當地的二手店尋找各種二手椅，其中大多數他們並不想要帶回家，更不用說讓來家中的客人坐上去。但三不五時，他們會發現，椅子的特定部位可改造成其他物件。德瑞克和羅倫拆下一張金屬椅的椅腳，創造出這張客製化的木框方桌，可儲放書籍雜誌。

步驟

① 請當地木材工廠幫你把1／4片樺木夾板裁成以下尺寸：2片120×120公分（上下兩端）2片120×13公分（兩側）

② 拆下二手椅的椅面和後背。椅子上的所有五金材料都留下來（之後可能用得著）。如果椅腳很髒，務必要擦乾淨。你可以用除鏽劑除去陳年鏽，或是用鋼刷或鐵絲刷。

③ 在兩塊120×13公分的樺木夾板上各選一長邊，分別點上一滴木膠。將它們放置在方框下層木片的兩側。確保兩邊均勻上膠。等幾分鐘讓黏上去的木片在原位風乾。接著將黏好的基座翻過來，在兩側木板交疊處各鑽兩個洞。螺絲鎖進洞中，以固定基座。

④ 將方框頂層黏上去之前，先將方框內部漆好。在塗方框頂層下側時，在兩邊各留1.3公分的區域不要塗漆，如此一來頂層黏上去後，隙縫中就不會透出漆來。放乾。

⑤ 木膠塗在兩側夾板的上端，頂層夾板放好。等一會讓膠乾透。然後在兩側木板交疊處各鑽兩個洞，用終飾釘和鐵鎚仔細固定。

⑥ 木方框放在椅腳中間，用鉛筆在方框底側做出欲鎖椅子螺絲處的記號。

⑦ 檢查桌面是否水平對齊。如果傾斜一側，將水平儀放在頂端校準，直到恢復水平。視狀況決定要使用幾片夾板或洗衣板來校正，先在這些板子上鑽洞。然後將整個作品翻過來，將椅腳和校正板全都放好，再用螺絲全部鎖進方框底部。再翻回來看是否水平。

⑧ 完成後將桌子背面朝前，測量四段含鐵的膠合板木膠帶，用來蓋住方框前側未經處理的邊角。使用萬用刀裁剪膠帶。如果你想讓方框看起來更漂亮，可在邊角斜切膠帶，進行斜拼接。

⑨ 熨斗調至中溫（不要有蒸氣），將木膠帶熨上方框上側的邊角。然後在其他邊角重複操作。

⑩ 用砂紙快速磨平整個方框，再塗上你想要的漆。

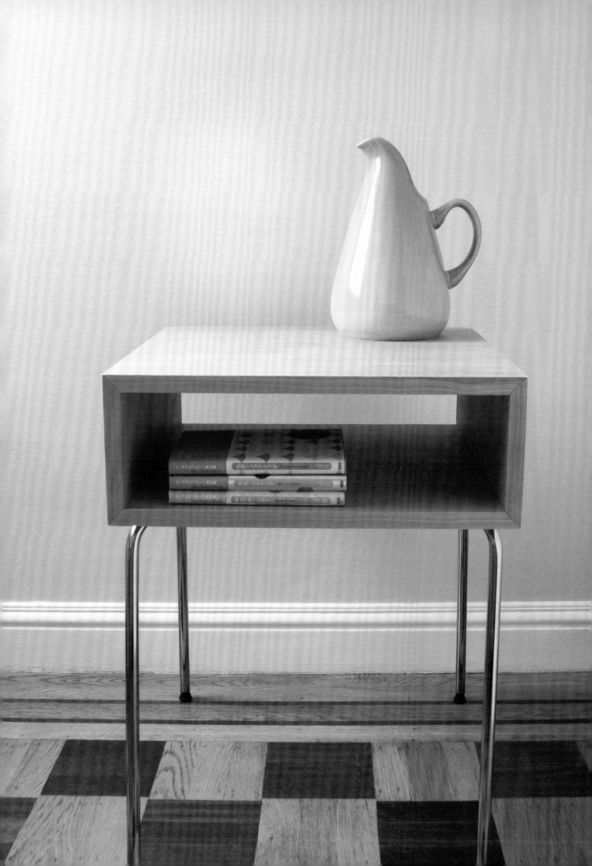

PROJECT NO.24 ///

行李箱貓咪床

DESIGNER

金柏莉・布蘭特（Kimberly Brandt）

COST | 25美元　TIME | 4小時

難度 | ★★☆☆

材料 |

☑ 新的或舊的行李箱（確認行李箱夠大，可讓你的愛貓舒服地睡一覺）。試試到eBay和當地二手店找便宜替代品。

□ 牛皮紙或壁紙・□ 剪刀・□ 噴膠

□ 2.5公分寬魔鬼氈・□ 布料

□ 捲尺或直尺・□ 縫紉機・□ 棉絮

貓咪對於睡覺地點的選擇可是很挑剔的（我的愛貓幾乎每次都選在我要工作的地方睡覺，像是我的電腦鍵盤或紙堆裡），所以幫牠們製造一個舒適的睡床雖然麻煩，卻很值得。攝影師金柏莉・布蘭特在二手店發現一個迷你復古手提箱，覺得這對她喜歡睡在狹小空間的愛貓Marizpand來說，一定會是完美的睡床。金柏莉用一點她的愛心，還有Amy Butler Midwest Modern織品公司的一小塊布料，將這個曾經破舊不堪的行李箱變成愛貓的時髦睡床。

布料用魔鬼氈黏上行李箱這個方法最棒的一點在於，方便輕鬆取下清洗。如果貓咪不會弄得到處亂七八糟就好了，但事實就是牠們一定會。方便換洗就能讓你選擇的漂亮布料在保養下持續美麗下去。

步驟

❶ 在牛皮紙上畫出行李箱內側的大小。剪下後用噴膠固定。

❷ 將魔鬼氈較柔軟的一面排在行李箱邊緣的正下方，繞行李箱一圈。

❸ 仔細測量行李箱開口，因為貼上魔鬼氈，所以各邊都加上4公分。按照剛剛測量的尺寸剪下布料。沿著布料前邊將魔鬼氈縫上去，一次一邊。由於魔鬼氈較「硬」，如果不是使用縫衣機，縫起來會有些困難。如果你覺得縫起來很困難，就改用老式的針線。

❹ 布料翻到另一邊，把每個邊角摺成直角，與剛剛留下的1.3公分空間對齊。夾起邊角，像縫枕頭一樣，各角都沿著摺縫縫2.5公分。再將邊角內摺縫起。（先用紙練習幾次再實際操作）。你正在做的布料「蓋子」將會在鋪上棉絮後，被魔鬼氈蓋過。

❺ 用你選擇的填充物鋪滿箱子；在這裡我們用的是合成棉絮，但是如果你的寵物很敏感，也可使用低致敏性棉花。等箱子裡鋪滿棉絮後，將布料貼上箱子裡的魔鬼氈，小心撫平角落的皺褶。

❻ 為了貓咪的安全，要讓行李箱保持在打開的狀況下，在絞鍊旁或絞鍊處使用L型支架。你的五金行能根據行李箱上蓋的重量，幫你決定合適的L型支架尺寸。

安全叮嚀　噴膠具有毒性，所以使用時需要戴上口罩，打開窗戶。一次噴灑時間不要過長；暫停一段時間，讓室內充滿新鮮空氣後，再繼續下一步。

PROJECT NO.25 ///

蓋印布窗簾

DESIGNER
克拉拉・克萊（Clara Klein）

COST｜32美元
TIME｜4小時（外加風乾時間）
難度｜★★☆☆
材料｜

☑ 工藝泡綿・□ 牛皮紙
□ 美工刀或萬用刀
□ 用來支撐的硬卡紙
□ 用來印染的布料，Ikea的窗簾很合適，因為有襯裡，所以你看不見印花的後側。
□ 軟質水彩刷
□ 網版印刷油墨
□ 大支擀麵棍・□ 熨斗

布魯克林設計師克拉拉・克萊總是被用重複性元素來設計的產品所吸引，所以她決定為自己的臥室窗簾製作一個簡單的泡綿模子。克拉拉自己設計和裁切模子，既能節省成本，又能為自己的家創造獨一無二的景觀，反映個人風格和品味。

步驟

❶ 設計出你想要的圖案，描在泡綿上，沿著描邊裁剪下來。視需要清理邊角處。

❷ 泡綿模子黏在一張硬卡紙上，做出一個大型圖章。

❸ 窗簾布放在工作台上準備好。牛皮紙放在窗簾布下方，或是放在窗簾布和襯裡中間，避免墨水滲到後方。

❹ 開始幫圖章上墨水。克拉拉使用的是軟質水彩刷，盡可能均勻地塗抹墨水（不然布料靠近光源時，會看見參差處）。然後將沾好墨水的圖章面向下，放在窗簾布上，用擀麵棍來回滾動，確保墨水均勻分布。完成一個圖案後，繼續下一個圖案的上墨水和印染。

❺ 當你完成，先風乾，再使用熱熨斗熨燙固色。

PROJECT NO.26 ///

釘板鍋架

DESIGNER
葛蕾思・邦尼

COST｜20美元　TIME｜3小時

難度｜★★☆☆

材料｜

☑ 釘板・□ 鉛筆・□ 底漆

□ 4條2.5-4公分厚的木板（我用的是路上撿來的小條木塊），裁成與釘板的長寬一致

□ 螺絲・□ 螺絲起子

□ 塑膠防水布・□ 釘板掛鉤

□ 油漆刷或滾輪・□ 鑽頭

□ 油漆（我用的是Benjamin Moore的Tomato Red）

當我計畫設計廚房時，就把自己想成帆船設計師，想辦法盡可能使用雙重功能的儲藏空間，除了水平空間外，也多利用垂直空間。我從美國廚娘茱莉亞・柴爾德（Julia Child）的經典鍋子牆得到靈感，決定利用廚房一面特別小的牆面，改造成我專屬的釘板架。雖然我不是專業木工，但還是能製作簡單的框架，將框架釘到牆上，把釘板漆成與廚房牆面相配的鮮橘色，再把釘板貼到框架上。現在，我所有的鍋子、煎鍋和鍋蓋都有家可歸，而且不占用珍貴的櫥櫃空間。

步驟

❶ 釘板放在牆上你想掛的地方，用鉛筆輕輕在牆上描出釘板輪廓。

❷ 用薄木板在牆上做出一個「框架」，利用剛剛畫出的輪廓來做為指引。這個框架不只定位釘板的位置，也可在釘板後創造足夠空間來懸掛掛鉤。

❸ 用螺絲將每片木板固定在一起，直到在牆上沿著描好的釘版輪廓內緣釘出一個方形。如果你的牆是中空或薄牆，一定要使用支架；因為釘板要支撐鍋子和煎鍋的重量，所以必須要很穩固。

❹ 釘板放平在塑膠防水布上，漆上底漆。漆要塗薄一些，釘板孔洞才不會積滿漆。等底漆乾了，再上一層薄薄的油漆。在這裡，使用設計用於平滑表面的油漆滾輪會較順手。如果釘板孔洞開始積漆了，可用鉛筆尖清除多餘油漆。等待油漆乾透。

❺ 釘板乾透後，用螺絲鑽進釘孔，將釘板固定於框架上。使用足夠的螺絲，確保釘板栓得夠牢。螺絲頂端上漆，遮住金屬原色。等油漆乾。

❻ 使用釘板掛鉤，鍋子和煎鍋掛在釘板上。

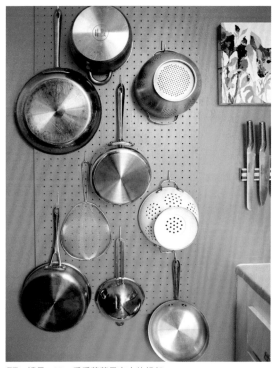

📖 請見p.33，看看葛蕾思家中的鍋架。

PROJECT NO.27 ///

冷凍紙字母
印花手帕

DESIGNER
凱特・普伊特

COST｜10美元	TIME｜2小時

難度｜★★☆☆

材料｜

☑ 電腦／印表機・□ 尺・□ 鉛筆

□ 水磨布塊（40×40公分）

□ 線和大頭針・□ 剪刀・□ 熨斗

□ 縫紉機（如果你喜歡，也可選
　用免縫易熔織帶來取代）

□ 冷凍紙・□ 織品染料

□ 美工刀／萬用刀和切割板

□ 小型泡棉刷

字母印花手帕可能有些老派，甚
至過時，但是如果用有趣時尚
的圖案，選擇精緻的字體，那麼會
是生日、節日甚至是婚禮的適當禮
物。Design*Sponge編輯凱特・普伊
特使用冷凍紙（一面塗蠟，另一空
白面讓使用者用熨斗將圖案轉印到
另一面）來製作她的字母印花，並
選擇對收禮者有代表意義的圖案，
像是寵物剪影，或是做為個人形象
標誌的眼鏡。但你可選擇所有你愛
的字母印花，像是名字縮寫，而印
上房子輪廓就很適合做為新居喬遷
派對的禮物。

步驟

❶ 用印花字體設計你想要的圖案，印出幾個版本，實際
比較看看你的手帕適合用哪種尺寸。你的手帕大小會
是35平方公分，所以你的印花字圖紋應該要有5-8公
分大。這些比對樣本可以是黑白色系，因為你的設計
只會是一種顏色。

❷ 用直尺和鉛筆在布料後面中心畫出一個35平方公分的
方框，如此一來，你會有一個2.5公分寬的邊框。將
0.5公分向後摺，壓平；再將剩下的2公分向後摺，壓
平，用大頭針固定。整圈縫好，剪去多餘的線頭。修
剪邊框，熨平。

❸ 將你最後的設計印在一張冷凍紙上（冷凍紙的標準尺
寸是22×28公分，應該適用於你的印表機）。用美
工刀小心剪下你的押花字和圖案。慢慢來，準確進
行。只剪下你想要印在手帕上的圖紋。

❹ 加熱熨斗，冷凍紙模放在手帕上正確的地方。仔細熨
燙紙模，來回反覆多壓幾次。冷凍紙會轉印到布料
上，創造出清晰乾淨的線條。

❺ 一旦冷凍紙模轉印上手帕後，剪下一塊較紙模圖案要
大的冷凍紙，熨在手帕背面，就在圖案出現所在的下
方，這樣做可確保顏料不會滲到另一面去。

❻ 少量織品染料塗上泡棉刷，輕沾在圖案上，讓整個圖
案都上色，特別是所有邊邊角角。如果你用的是白色
等淺色系，可能要多上幾層。每一層乾了後，再上另
一層。

❼ 等染料完全乾了，再撕下前後的冷凍紙。

實用
訣竅　這些手帕應該依照織品染料的指示清洗。
我通常建議用冷水手洗。

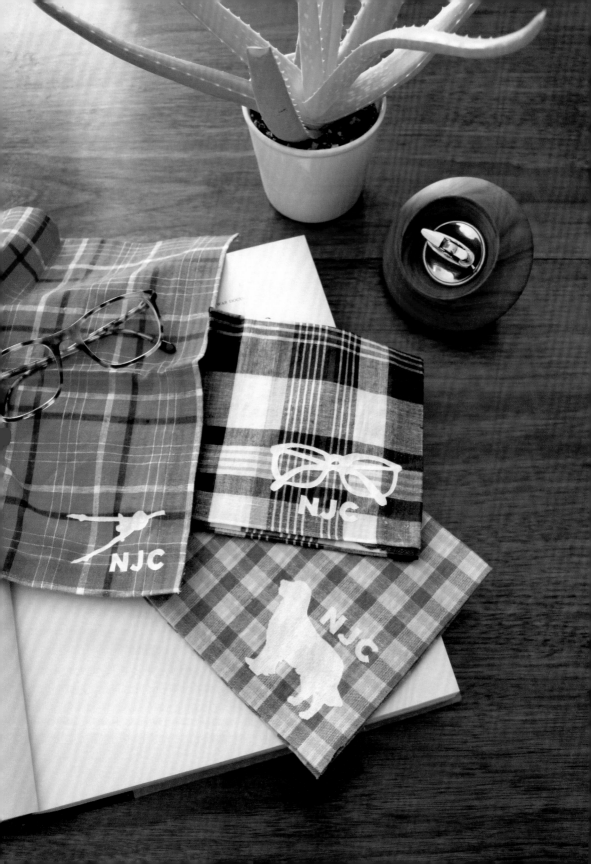

PROJECT NO.28 ///

地板靠枕

DESIGNERS
德瑞克・法格史朵姆 & 羅倫・史密斯

COST | 2個枕頭25美元　TIME | 2小時

難度 | ★★☆☆

材料 |

☑ 1條羊毛軍毯可製成一大（220×220公分）兩小（120×120公分）枕頭。

□ 剪刀・□ 捲尺或直尺

□ 相配的拉鍊，長度盡可能與枕頭成品的周長相等

□ 具拉鍊壓腳的縫紉機

□ 相配的線・□ 大頭針

□ 羽絨墊、蓋被或填充用的枕頭

住在小空間中，表示儲物空間有限，所以如果一件家具或飾品能有兩種用途就太好了。德瑞克和羅倫使用幾條他們喜愛的羊毛軍毯，再拿冬被和多餘的枕頭做內襯，製作出這些舒適的地板靠枕（突然有訪客來訪，這是方便快速的臨時座椅）。現在，當他們將冬被替換下來時，可以把厚重的冬天寢具收納在眼前，還能充當客人舒適的座位。

步驟

❶ 選擇你要配置的軍毯（有些軍毯上一側會有裝飾性條紋，這放在枕頭上看起來很棒），然後為每個枕頭剪下兩個方塊，方塊各邊比最後預定枕頭各邊長多2.5公分。（德瑞克和羅倫將軍毯剪成兩塊75公分見方的方塊，用來做大型靠枕，還有兩塊50公分見方的方塊，可做成小型靠枕。）

❷ 拉鍊一側沿著方塊底側排放，對準右側和均毛邊。用大頭針將拉鍊固定在毯子上，然後用拉鍊壓腳將拉鍊縫上去。縫線要盡量靠近鍊齒。

❸ 拉開拉鍊，將另一側縫在另一塊毛毯上，同樣要對齊右側。如果拉鍊的長度短於毛毯的長度，在拉鍊縫上後，固定尾端。

❹ 右側對齊後，將兩塊布料的其他三邊縫好，留下開著的拉鍊端。修整邊角，然後將枕頭套從外而內翻過來。

❺ 將羽絨墊摺成方形（或是將你的枕頭摺一半），塞進枕頭套中，完成後拉上拉鍊。

PROJECT NO.29 ///

回收硬紙貓抓板

DESIGNER
凱特·普伊特

COST | 30美元或更低　TIME | 2小時

難度 | ★★☆☆

材料 |

☑ 紙箱（所有尺寸、種類均可，至少 5個中型紙箱）

☐ 尺·☐ 美工刀·☐ 紙膠帶

☐ 廢紙、廢毛毯或廢布（視情況用）

☐ 膠水（視情況用）

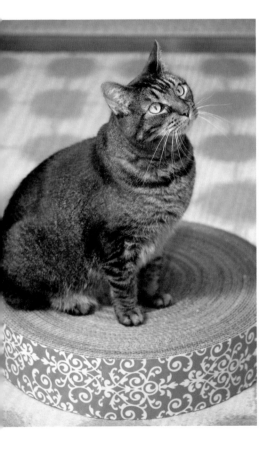

每幾個月Design*Sponge編輯凱特·普伊特都會到當地五金行幫她的愛貓買一個新的貓抓板。在仔細檢查過後，她了解到貓抓板基本上就是一個裝滿瓦楞紙的盒子。凱特決定不再花大錢在貓抓板上，轉而重新利用舊紙箱，製作回收版貓抓板，再加上裝飾邊。現在，她的愛貓能夠盡情磨爪，而凱特也找到新方式回收再利用舊紙箱。

步驟

❶ 選擇襯墊高度（凱特的有10公分高）。

❷ 測量並將你的卡紙剪成等寬條狀。這樣裁剪，卡紙上的波脊才不會被裁到。

❸ 開始用手捲紙板，折彎每一個起皺處。卡紙會自然捲曲。

❹ 其中一條卡紙緊緊捲成圓筒狀，貼緊。這會是你圓盤的中心。

❺ 在第一條卡紙尾端加上另一條卡紙，用兩條紙膠帶固定。選擇哪側做為頂側，之後捲卡紙時務必讓這側均勻平整。另一側如果有點不均勻，沒有太大關係，貓抓板還是能站得穩，且頂端會看起來很完美。

❻ 持續增加新卡紙，直到圓筒直徑達到至少30公分。每一條都黏在前一條的尾端，持續捲緊。

❼ 你的紙或布料裁剪成適當大小，包在圓筒外圍。用膠帶固定。

❽ 在廢紙或布料上描出貓抓板的底部周長，剪下這個圓形。用膠帶或膠水黏到貓抓板底部。

實用訣竅　可以從上方將貓薄荷撒在貓抓板上，底層的布料和紙襯可以避免貓薄荷露出。

附置物格浴簾

DESIGNERS

德瑞克·法格史朵姆 & 羅倫·史密斯

COST | 30美元　TIME | 3小時

難度 | ★★☆☆

材料 |

☑ 捲尺或直尺

☐ 布料,以及與布料顏色相配的縫線

☐ 縫紉機·☐ 熨斗·☐ 剪刀·☐ 鐵鎚

☐ 裁縫用粉筆或鉛筆

☐ 12支金屬扣眼和扣眼穿洞機(可在裁縫用品店買到)

住在城市的讀者應該都經歷過浴室狹小的痛苦。由於空間有限,每個平面和櫥櫃都得身兼數職。德瑞克和羅倫決定製作一個可以儲放衛浴用品和毛巾的浴簾。一切僅須輕磅單寧布和金屬扣眼,當然你也可以自己加上蝴蝶結、墜飾或飾片。

步驟

在開始前

先考慮你的浴缸寬度,還有你希望浴簾拉得緊一些還是鬆一些,然後計算需要多少布料。記住,你可能需要將兩塊布料拼在一起才能符合浴缸的長度。測量浴缸的長度,以及浴簾桿和天花板之間的距離。在浴缸長度測量上加幾公分(如果你希望浴簾有垂墜感,就再多加幾公分);在計算你需要多少之前,先測量你想要的寬度。記得要把口袋所需布料也一併測量。

製作浴簾

❶ 如果必要,將兩塊長布料拼在一起,以符合浴缸長度,熨開接縫處。測量並裁剪布料。裁出的布料應該要比所需浴簾長度多18公分,寬至少多5公分。

❷ 裁好的布料兩邊各摺進1.3公分,然後熨平;接著再向內摺1.3公分,藏起縫邊。用縫紉機將兩邊都縫起來。

❸ 上側向下摺1.3公分,熨平。再向下摺8公分,熨平,沿著摺邊縫起,約距邊緣8公分。在布料下側重複同樣步驟。

❹ 使用裁縫粉筆或鉛筆,沿著頂邊摺縫標出9-10個金屬扣眼。接著,按照扣眼穿孔機的指示,在金屬扣眼所在處打出小孔,然後用鐵鎚固定金屬扣眼。

製作儲物口袋

❺ 如果想做和圖中儲物袋一樣大的袋子,剪下一塊40×115公分的布料。接著剪下第二塊布,大小為40×30公分,以及第三塊布,大小是40×15公分。

❻ 取出兩塊較小的布料,沿著頂部(40公分長端)邊緣向內摺,縫起。

❼ 三塊布沿著底邊排好,用大頭針固定。(如果多層布對你的縫紉機來說太厚,無法操作的話,先移去其中一層,繼續操作。)縫邊向內摺0.6公分,熨平,再摺1.3公分,然後縫起兩端。在袋子底部重複同樣過程,所有夾層都要縫到。

❽ 在上頭縫上1或2道溝,形成口袋。

❾ 用製作浴簾時使用過的方式,將長邊頂端收邊,增加二到三個金屬扣眼,再掛在浴簾外側。

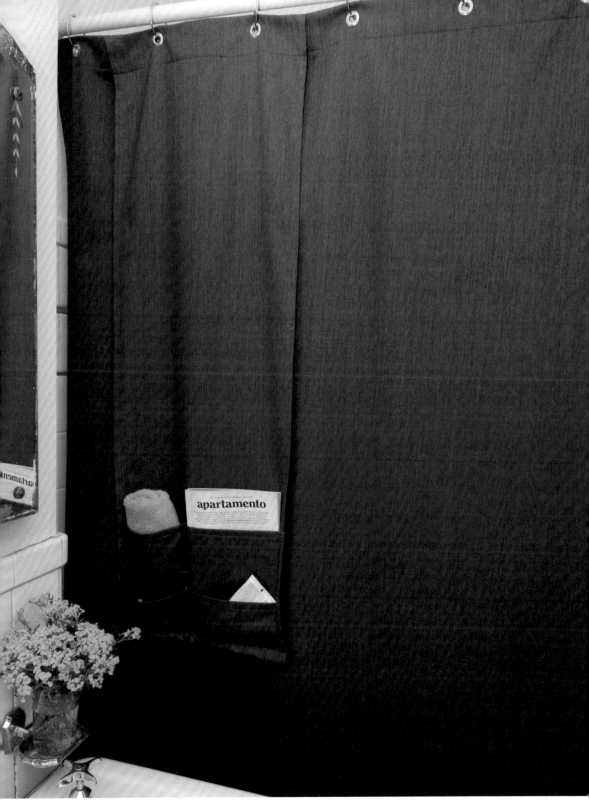

apartamento

PROJECT NO.31 ///

銀器窗簾鉤環

DESIGNER
凱特·普伊特

COST｜13美元　TIME｜1小時

難度｜★★☆☆

材料｜

☑ 舊銀器（叉子最好）

□ 2個中型螺絲鉗

□ 曲嘴鉗·□ 碎木塊·□ 馬克筆

□ 1公分鑽口的金屬專用鑽

□ 報紙（視情況用）

□ 噴霧底漆（視情況用）

□ 噴霧油漆（視情況用）

我們都擁有已不再適用的銀器，或是因為洗碗機操作不當，把幾把叉子弄壞了，所以凱特決定在廚房外重新再利用她壞掉的銀器。她把銀器弄彎，製造成鉤子，做為有創意的窗簾鉤。現在，就連最平凡的叉子也能在廚房擁有新生命。

這個作品使用叉子最合適，但是你也可以使用湯匙（見變化版）。刀子並不合適，因為較厚，不容易彎曲。

步驟

❶ 清潔並擦亮銀器。

❷ 握住叉子，或在桌面上鉗住叉子的把手，然後用鉗子將叉齒壓得和叉子表面一樣平。鉗嘴放在離叉齒盡量遠的地方，這樣才能將整個叉齒都拗彎。

❸ 叉子被壓平的那面鉗在桌子上，下方墊著一塊碎木板。在叉面中心的左右兩側各用馬克筆輕輕點兩個小點。用1公分鑽口的金屬專用鑽在剛剛兩個小點上各鑽一個洞。金屬專用鑽應該可輕鬆鑽過銀器，但需要一點時間，所以耐心等待。持續加壓，也要保持鑽子垂直插面。

❹ 現在叉子準備好被彎成鉤子狀。決定你喜歡把手正面或反面的設計。如果你喜歡把手反面，將你的叉子正面朝上鉗在桌上。如果你喜歡把手正面，將叉子翻過來，鉗到桌上。在叉柄變成叉面的交界處下鉗。

❺ 用鉗子夾牢叉柄，從水平彎成垂直。你的叉面現在位於叉柄的右側角。

❻ 鬆開夾鉗，再重新將叉子鉗到距剛剛下鉗處4公分的地方。重複步驟5，將把手從水平鉗至彎曲。你可試試將叉子鉗得更彎，超過直角；但直角是你用這些工具所能製造出最簡潔的形狀。

❼ 如果你希望為叉子上漆，將它放在報紙上，先噴上一層底漆。等底漆乾透，再噴上兩層均勻的漆。

❽ 叉子已準備好裝到牆上。透過你在步驟3時在叉子上鑽的兩個洞，在牆上鑽兩個洞，然後用螺絲將叉子固定到牆上。

變化版：湯匙把手

如果想用湯匙來做，得在湯匙凹面鑽一個洞。接著遵循同樣步驟彎曲湯匙，但在鉗湯匙時，凹面要朝上。這表示等你完成湯匙把手時，你會看見把手後側。如果湯匙翻過來，表面可能就無法出現直角。

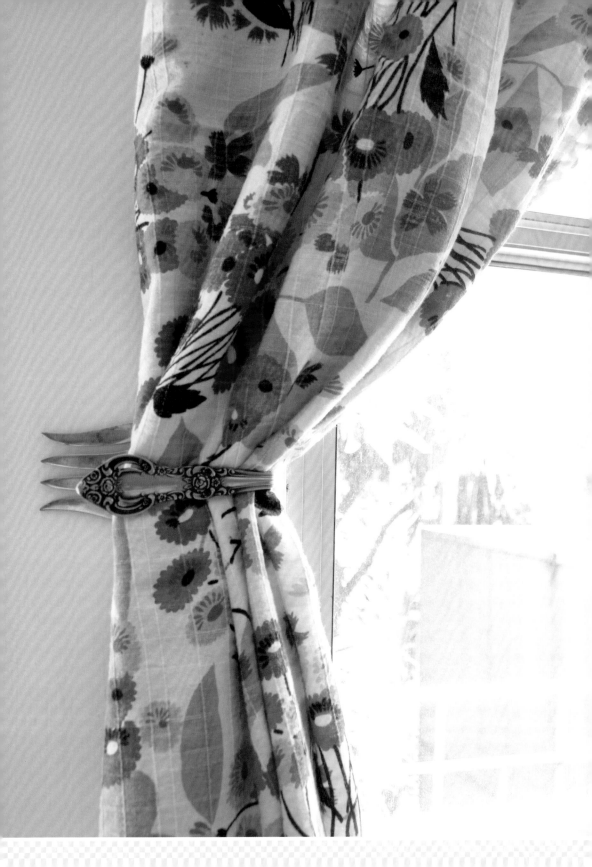

法蘭絨襯衫
置物盒

DESIGNER
凱特・普伊特

COST｜20美元或更少

TIME｜4-5小時

難度｜★★☆☆

材料｜

- ☑ 木托盤或木盒（可在手工藝材料行或家庭用品店買到；需要有一到兩個隔間的簡單設計，或是單純的木托盤，邊框較底面高5-8公分）
- ☐ 染料或噴漆（視情況用）
- ☐ 油漆刷・☐ 剪刀・☐ 馬克筆
- ☐ Balsa木條（1.3×5×90公分，可在手工藝用品店和藝術材料行購得）
- ☐ 尺・☐ 裁縫粉筆
- ☐ 法蘭絨襯衫（最好有口袋）
- ☐ 織品膠（或是白膠）
- ☐ 美工刀・☐ 熱熔膠槍和膠水筆
- ☐ 小塊5公分厚泡綿（約8×13公分大小）

我總是相信凱特可以將我家裡已有的物件重新再利用，製作出巧妙的家飾。凱特使用一件舊法蘭絨襯衫做出了這個置物盒，送給她男友當禮物。這個連男生也喜歡的家飾只需要裁剪法蘭絨襯衫，放進盒中，再加上幾個隔間，即可儲存小東西。

步驟

❶ 木盒塗上你想要的拋光漆。放乾木盒。

❷ 測量木盒底部的周長和各邊深度。如果木盒中已裝有隔間，測量個別隔間底部大小和深度。為每個隔間剪下一塊長方形布料做為襯裡。

❸ 剪下法蘭絨襯衫的袖子。在襯衫背後，盡可能剪下最大塊的長方形，從領口和縫邊處開始剪。接著將這塊長形布料正面朝下平鋪。用直尺在布料後面畫出各隔間的長方形。讓每個長方塊都對齊布料的格紋。在各邊增加0.6公分邊縫，剪下這些形狀。

❹ 木盒基底塗上薄薄一層膠，盡量不要讓四周塗到膠。如果你已有幾個預先製好的隔間板，只需在其中之一上膠。接著小心將布塊正面朝上放在上膠的表面上。順平布料的所有皺摺和凸起，確保圖案有擺正。讓等下要黏在四周的布料先保持寬鬆；在下一階段才需黏這些。

❺ 如果木盒已有預先製好的隔間，為每個隔間重複步驟4。接著將基底或隔間塗上膠，每塊布料放進木盒排好。用剪刀在各角餘裕處剪出45度的截面，兩邊摺起，稍微重疊。從角落處修剪掉多餘布料。放乾。用美工刀沿著頂端邊緣，修去多餘布料。

製作自己的隔間

❻ 測量托盤內部高度，依該高度裁剪一段Balsa木條。仔細裁剪隔間所需長度的木條。當木條平整裁好後，就可以準備黏貼了。如果想要，可將木條染色或上漆。在托盤頂端和底部用鉛筆做記號，做為待會放置隔間的指示。沿著木條底部噴一條薄薄的熱熔膠漆，裝入木盒中，對準記號。如果要增加更小的隔間，重複同一步驟。

製作袖扣嵌架

❼ 測量袖扣嵌架所在格的隔間長寬，剪下同寬的長方塊泡綿，但長度多加0.6公分。這樣當你裝進泡綿，必須要輕壓，才能為袖扣製造出緊密嵌合的空間。接著沿著泡綿

長方形頂端，畫三條間距相等的平行線。用直尺和美工刀沿著這些直線，在泡綿上畫刀。不要切到泡綿底部，只要切3／4深即可。

❽ 從襯衫上剪下一塊長方形，寬度與泡綿同寬，長度為泡綿兩倍，這樣多餘的布料可塞進剛剛割出來的缺口裡。在第一道缺口內側兩邊小心噴上膠。將布料向下摺，盡可能塞得深一些，確保圖案保持平直。另外兩道缺口重複同樣過程。將布料繞一圈，讓布料在泡綿下方重疊2.5公分。剪去多餘布料，將重疊處貼在泡綿塊底部。

❾ 在袖扣嵌架基底噴上膠，滑入泡綿塊，泡綿向中間擠壓，在周邊製造空間，塗一些膠。接著放開緊壓的泡綿，所以泡綿會緊密貼在隔間內。立刻用棉布擦去多餘殘膠。

修飾口袋細節

❿ 從襯衫上剪下整個口袋，上至口袋邊緣，但保持縫邊完好如初。口袋背面貼到木盒內任何你選擇的地方，確保口袋背部整個表面都塗滿膠，緊壓向下，讓口袋緊黏在木盒上。在上面添加一點字母縮寫，或是個人特色。

DIY半身像
珠寶展示台

DESIGNER
凱特‧普伊特

COST｜10美元　TIME｜3小時

難度｜★★☆☆

材料｜

☑ 人像模板

☐ 一塊木頭，至少1.3公分厚，30×45公分大

☐ 鉛筆‧☐ 2支桌鉗‧☐ 砂紙

☐ 護目鏡和防塵面具

☐ 線鋸（細齒刀片，才能切割較細節處）

☐ 23×30公分大小木板（可在手工藝用品店買到）

☐ 塑膠罩布‧☐ 白色油漆

☐ 油漆刷‧☐ 老虎鉗

☐ 10公分金屬L型托架（在五金行購買，通常一次需買一對）

☐ 4支2公分螺絲‧☐ 螺絲起子

Design*Sponge編輯凱特‧普伊特從雜誌上看到的大理石半身像得到靈感，決定自製平價版本，展示她珍藏的珠寶。凱特用電腦製作了一個側影模板（你可上www.designsponge.com/templates下載），創作出木頭半身像，放在梳妝台或櫃子上展示，或是掛在牆上都很適合。

步驟

❶ 以原版本140%大小，印出半身像模板（也可先印出原版大小，再影印放大為140%）。頭像模板最後要約43公分高、28公分寬。接著裁下模板，用鉛筆在木板上描出頭像輪廓。

❷ 木頭鉗在工作台上。戴上護目鏡，用線鋸鋸下頭像。戴上防塵口罩，用砂紙打磨頭像表面和木板（基底），讓邊緣變得平滑，並除去所有細刺。把表面上的木塵擦乾淨，頭像和基底放在塑膠布、報紙或罩布上，準備上漆。

❸ 幫頭像和基底上漆，放乾。

❹ 用老虎鉗把L型托架兩頭夾向彼此，角度稍稍小於90度。這會讓頭像在安裝時稍稍傾斜。

❺ 等頭像和基底的漆乾了後，把L型托架鎖到頭像背後，托架底部與基底底部齊平，接著把托架鎖在基座較遠那端。托架漆成白色，放乾。

▲ 步驟4&5

變化版：牆掛式

除了使用底座，下列步驟教你把頭像掛在牆上。

❶ 使用5公分螺絲將4.5公分厚的木板鎖在頭像背後，中心放在脖子下方幾公分處的胸部位置。（確保螺絲不會穿透到頭像前側。）

❷ 在木板左右兩側頂端最外緣（頭像表面最遠處），鎖進兩支吊鉤。吊鉤鉤子要往下。

❸ 頭像和吊鉤都漆上油漆，放乾。用兩根釘子（或螺絲）掛在牆上。

實用訣竅 用線鋸的訣竅是分成幾個小部分來做。不要嘗試用線鋸一次裁切整個模板的輪廓。把輪廓分成幾個較小的部分，從不同角度進行以完成最完美、最乾淨的裁切線。這表示你一次只切非常小一部分，特別是在頭像嘴唇和鼻子處，但如果你仔細緩慢地裁切，就會有很完整乾淨的裁切線。如果需要的話，調整並重夾圖案花樣，以完成更完美的裁切角度。

PROJECT NO.34 ///

小鳥點心屋

DESIGNER

德瑞克・法格史朵姆 & 羅倫・史密斯

COST｜10美元　TIME｜1小時

難度｜★★☆☆

材料｜

☑ 1.6公分鑽頭的鑽子・□ 油漆刷

□ 2個盤子（這裡用的是Bambu的28公分竹質晚餐盤）

□ 尺・□ 鉛筆・□ 藍色遮蔽膠帶

□ 壓克力水彩（無毒）

□ 水性聚氨酯（視情況用）

□ 30公分長的0.6公分螺絲桿（可在五金行買到）

□ 4支1.3公分螺帽和墊圈

□ 單股尼龍繩或麻繩・□ 鳥食

□ 松果（視情況用）

步驟

❶ 每個盤子的中間鑽一個洞。

❷ 在一個盤子的底部和另一個盤子的頂部用馬克筆、膠帶或油彩畫上圖案（德瑞克和羅倫把螺絲桿也塗上橘色）。如果你想要，可以在盤子上塗一層水性聚氨酯，以保護盤子不受天氣影響而損壞。

❸ 等油漆乾了後，用螺帽和墊圈鑽過每個盤子，把其中一個裝在螺絲桿頂端，另一個裝在螺絲桿底部。

❹ 在鳥類餵食器頂端上方綁一段單股尼龍繩或麻繩，用來懸掛（特別是在潮濕或下雪地區，掛在屋簷或雨篷下），下面盤子裝滿鳥食。如果想好好款待鳥兒，可在松果上塗上花生醬，再滾上一層鳥食，再用尼龍繩綁在餵食器底部。

誰說鳥兒無法享受到遊樂園遊玩的一天？Design*Sponge編輯德瑞克・法格史朵姆和羅倫・史密斯決定要用兩個竹質晚餐盤、一根螺絲桿和一顆松果，製造出嘉年華色彩般的鳥類餵食器。這個客製化的鳥類餵食器既便宜也很容易製作，現在成了德瑞克和羅倫後院鳥兒的迷你點心台。

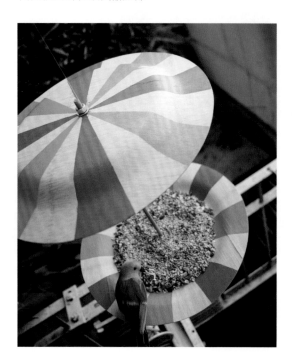

橡實鳥類餵食器

DESIGNER
凱特・普伊特

| COST | 不到30美元 | TIME | 2小時 |

難度 | ★★☆☆

材料 |

☑ 汽水瓶（瓶底要能裝得進碗內；可使用紅陶壺）

☐ 剪刀・☐ 鑽子・☐ 瓊麻繩

☐ 噴霧式食用油・☐ 1袋明膠

☐ 綜合鳥食・☐ 木碗

☐ 2片0.6公分木釘，長度與木碗直徑相同

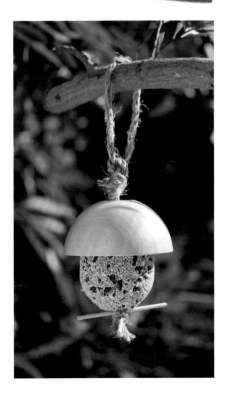

D esign*Sponge編輯凱特・普伊特對市面上庭院用品專賣店賣的鳥類餵食器興趣缺缺，決定要自己做一個。她使用Ikea的木碗、瓊麻繩和一個汽水瓶，為後院設計出有趣的橡實狀鳥類餵食器。當鳥兒吃完，凱特還能製作新的鳥食模，重新掛回去。

步驟

❶ 汽水瓶清洗乾淨，放乾。用剪刀剪下底部以上的10公分。在瓶蓋上鑽個小洞，大小能讓繩子穿過去。

❷ 用噴霧食用油噴灑瓶子內部進行潤滑，幫助鳥食模子輕鬆滑出。接著將一段繩子從瓶蓋處穿入瓶子，留下13公分在瓶子外，30公分由另一頭開口伸出。

❸ 根據指示製造明膠，使用冰或冷水，這樣明膠才會快速成形。持續攪拌明膠，一次加一點鳥食，務必攪拌均勻，鳥食才能全部沾上明膠，開始黏合。（一個模子需要2到3杯鳥食和半包明膠。不要使用太多明膠，鳥兒不喜歡。）

❹ 在瓶中裝填混合鳥食，一隻手握著瓶子中央的繩子，另一隻手將鳥食緊緊塞滿繩子周圍空間。等模子滿了以後，再次壓緊鳥食。將模子放進冰箱，放幾個小時定型，接著拿出來陰乾幾小時。當模子準備好之後，輕拍瓶身，小心取出鳥食。先取下瓶蓋是方法之一，接著你可以從一頭輕推，另一頭輕拉，把成形的鳥食取出。

❺ 在鳥食模的圓弧端，小心解開麻繩，分成兩縷。用這兩縷將兩條木釘以十字形綁在鳥食模底部，做為鳥兒的棲息處。剪掉多餘的繩子。

❻ 在木碗中心鑽一個洞。在鳥食球平坦端上方2.5-5公分處綁一個結。將木碗倒過來，穿過繩子。在木碗上方綁另一個結，在頂端再打一個大結，用來懸吊。剪去多餘繩子。

PROJECT NO.36 ///

噴墨轉印餐巾

DESIGNER
凱特‧普伊特

COST｜17美元（10套餐具）

TIME｜1-2小時

難度｜★★☆☆

材料｜

☑ 你喜歡的美食佳餚、人像、餐盤照片，只要確保照片是高解析度

☐ 電腦‧☐ 熨斗‧☐ 剪刀

☐ 噴墨印表機轉印紙

☐ 餐巾和餐墊（這裡用的是Ikea的產品，每件不到一美元）

凱特‧普伊特從英國設計師莉莎‧史迪克萊（Lisa Stickley）的亞麻瓷器桌巾系列得到靈感，決定製作出自己的版本。為了慶祝春天到來，凱特決定以花卉做為主題，將不同花卉圖案分別印在轉印紙上，再熨到餐巾和桌墊上。這個作品成功的關鍵在於，使用簡潔、高解析度的圖案，才能剪出清楚的形狀。如果你不喜歡花卉，可以考慮使用簡單的英文字母，創造出字母圖案，也可以為生日派對客製桌墊。

貼心叮嚀

轉印出來的圖案左右相反，所以如果你印的是文字，輸出前得在電腦上先翻轉圖案。

步驟

❶ 把你選的照片上傳到電腦，調整到滿意的大小。在22×28公分的印表紙上試印幾個黑白的版本，看看你是否喜歡這個大小，還有檢查照片的細節。你要的是能夠直接剪下來的獨立圖案。

❷ 當圖案解析度和大小都調整好了後，根據轉印紙上的指示，印出彩色版本。用印表機最高畫質的設定。如果你家裡沒有印表機，當地影印店可幫你印出。

❸ 讓轉印紙上的油墨乾透。在等待的同時，以高溫無蒸氣的模式，將桌墊和餐巾上的皺摺熨平。讓這些餐巾冷卻。

❹ 從轉印紙剪下你選擇的圖案。修剪掉多餘部分，沿著圖案的邊緣修剪。轉印紙轉印面朝下，貼在餐巾上，按照指示熨上餐巾。

❺ 繼續參照轉印指示，待冷卻後撕去背紙，確認圖案位置正確。

PROJECT NO.37 ///

布飾衣架

DESIGNER
艾美‧梅瑞克

COST｜免費　TIME｜1小時

難度｜★★☆☆

材料｜

☑ 鐵絲衣架‧□ 廢紙‧□ 尺

□ 至少35×23公分大的布料

□ 剪刀‧□ 縫紉機‧□ 線

□ 大頭針‧□ 熨斗

步驟

❶ 在廢紙上描出衣架的形狀，製作紙樣。在紙樣頂端增加1.3公分預留份，而在底端則增加4公分預留份。

❷ 紙樣放在布料上，描出兩個圖形，剪下兩個圖形。

❸ 分別將兩塊布底部向上摺0.6公分縫起，摺邊。兩塊布正面別在一起，沿著頂端縫合，在中央留1.3公分的小洞讓衣架穿過。底端則不用縫合，這樣你如果需要可以更換衣架。

❹ 布衣正面朝外，熨平。我在開口手把處做了一個蝴蝶結，因為我喜歡女孩子氣些。

當提到復古布料，艾美‧梅瑞克就是Design*Sponge的常駐專家。她收藏的復古洋裝和飾品已成為傳奇，所以她受服飾所啟發，創作出這樣一個作品也就不足為奇。艾美使用一小塊碎布，為她鍾愛的復古藏衣製作出布飾衣架。在穿上圖案鮮豔的布料外衣後，再怎麼自卑平凡無奇的鐵絲衣架都會驕傲地抬頭挺胸。

字母圖案花環

DESIGNER
凱特·普伊特

COST | 25美元　　TIME | 2-3小時

難度 | ★★☆☆

材料 |

- ☑ 人藤蔓花圈（這裡用的是葡萄藤花圈，可在手工藝用品店或花材行找到。一個大約是360-450公分長，已足夠做花環。）
- ☐ 打包鐵絲（或花藝鐵絲，但打包鐵絲較便宜，可在五金行買到）
- ☐ 鐵絲剪刀
- ☐ 花藝細鐵絲（顏色選用與葉片相配者）
- ☐ 剪刀（堅固、適合修剪枝葉者）
- ☐ 花圈上用的葉子和花朵

字母縮寫是經典的設計母題，從寢具到桌飾都出現過。凱特決定把她的名字縮寫用在前門花環上，掛上一整年。她將店裡買來的假葡萄藤花圈加以纏繞，創作出平價的花圈架。最後的成品看起來像是豪華的造型花圈，後續卻不用費心照顧，也不高價。

步驟

在開始前：設計好你的字母縮寫。在門上或牆上測量好花圈懸掛的位置，才能大致估計所需尺寸。

❶ 展開藤蔓花圈，開始用打包鐵絲在上頭纏繞，直到纏到花圈底部（或是纏到你覺得足夠份量的花圈處）。用鐵絲剪刀剪斷打包鐵絲，再將剩餘部分纏上花圈底部，鉗緊固定住。有了鐵絲支撐，藤蔓花圈現在較容易塑形。開始將藤蔓花圈彎成你想要的形狀，視需要進行修剪，如果花圈不受控制，就增加更多鐵絲。

❷ 如果你設計的造型花圈上有環狀、重疊或交界，使用打包鐵絲來固定。持續將花圈塑形，直到滿意。拿著你的造型花圈，在想懸掛的地方比比看大小是否合宜，記住待會加了樹葉後，花圈會膨脹個幾公分。

❸ 開始剪下一段段15-20公分長的花藝細鐵絲。你需要很多段鐵絲，才能在造型花圈上加上綠葉，並讓葉子穩固。

❹ 用剪刀或剪花器剪下一小株一小株植物。用花藝細鐵絲將這一株株植物繞住，固定底部；每株留下數公分鐵絲，待會要纏到藤蔓花圈上。

❺ 當準備好植物株，決定你希望植物株面朝的方向，開始加到藤蔓花圈上，將鐵絲繞到後側然後旋轉固定。你只需要在造型花圈的前側和旁側加上綠葉株。持續製造綠葉株和纏繞上花圈的過程，直到整個花圈都布滿綠色植物。剪下植物或綠葉，遮住多餘鐵絲。

❻ 拿起造型花圈，決定掛環位置。將花圈翻到背面，在花圈上捲摺一段細鐵絲，做出掛環。

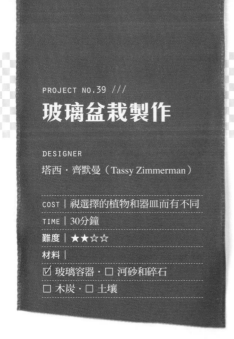

PROJECT NO.39 ///

玻璃盆栽製作

DESIGNER
塔西・齊默曼（Tassy Zimmerman）

COST｜視選擇的植物和器皿而有不同
TIME｜30分鐘
難度｜★★☆☆
材料｜
☑ 玻璃容器・□ 河砂和碎石
□ 木炭・□ 土壤

如　果你和我一樣不擅園藝，在家中擺
　　個玻璃盆栽是帶來綠意，卻不用維
護大型植物的好方法。布魯克林Sprout
Home苗圃暨花藝工作室的塔西・齊默
曼為空間狹小、園藝技巧欠佳或沒時間
照顧植物的人，設計了這款玻璃盆栽內
的完美迷你風景。

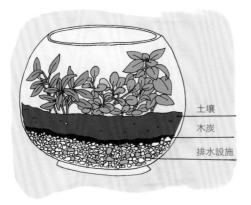

土壤
木炭
排水設施

步驟

❶ 選擇容器。在選擇容器前，得先決定你要在容器
　裡種那些植物。所有在容器裡的植物需要擁有類
　似的光照、濕度和其他環境需求。如果你想在自
　然光照下，種植偏好陽光的植物，那麼選用開放
　式的容器。如果你想種植需要高濕度的植物，容
　器就要有封口。無論選用何種容器，建議選用生
　長較慢的植物。

❷ 在容器中加2.5-10公分高的排水設施，碎河砂是
　好選擇，但也可使用小石頭和碎陶片。上端加上
　薄薄一層木炭。

❸ 你使用的土壤取決於你想要種植的植物（仙人掌
　／多肉植物介質vs.盆栽土）。泥土的用量要足
　夠，這樣才能挖出洞來埋入植物的球根。舉例來
　說，如果你要在容器裡放入一株球根有10公分大
　的蕨類植物，你需要至少10公分深的土壤。一般
　來說，排水物質、木炭和土壤的深度加起來應該
　要是容器的1／3高。

❹ 植物放進容器前，確保已完成所有必要的修剪，
　並檢查植物上沒有病蟲害。先將最大株的植物放
　進容器，接下來再放較小株。地被植物要最後
　放。別忘記幽默感，可加一些小動物玩具進去。

玻璃盆栽的
照顧和施肥

▲ 虎尾蘭

▲ 蘆薈

▲ 玲瓏冷水花

▲ 石蓮花

選擇容器

需考慮的條件

- 容器必須是玻璃或其他透明材質，讓陽光能照進去。
- 開口要夠大，可放進碎石、土壤和植物。
- 選進同一容器的植物需要擁有類似的環境需求。
- 容器在使用前，需要徹底清潔，以避免細菌孳生。

一般類別

- 開放式：選用的容器可承受陽光直射。然而，太多陽光可能會讓直接照射陽光那面的葉片焦黃。
- 封閉式：封閉式容器也可以使用開放式容器加蓋的方式完成。封閉式容器應該要放在能充分接受到陽光，但不會受到陽光直射處。如果放在陽光直射處，容器內的溫度會持續上升，煮熟裡頭的植物。

維護

- 溫度：封閉式玻璃容器會將熱氣保留在瓶子內，過度高溫可能是容器內植物死亡的主因。最重要的是，不要將容器放在散熱器上或直接照射陽光。
- 光線：新植的玻璃盆栽應該先放在陰暗處一週。接著根據植物的需求調整光線。大多數盆栽放在間接光或濾光下比直射光好。也可以使用人造光。
- 日照過多：葉面會枯萎，出現燒焦黑點。此時將盆栽移至較陰涼處。
- 光線不足：植物的莖變得細長枯弱，無法支持葉片。葉片則慘澹脆弱。慢慢增加光照量。

▲ 玉綴

▲ 地星

▲ 發財樹

水分

- 開放式容器：在澆水前先測試土壤。對喜歡濕潤土壤的植物來說，要等到土壤頂層幾乎沒有濕度了再澆水。對喜歡開放式容器和砂質土壤的仙人掌或多肉植物來說，邊澆水邊觸摸表層以下的土壤。較低層的土壤只要微濕即可。

- 封閉式容器：不太需要澆水，澆水時少量即可。

- 太乾燥：葉片會枯萎慘澹。苔蘚變成棕色或枯萎。加點水進盆栽裡，並擦濕葉面。

- 太多水：過多的水會刺激苔蘚生長，導致植物腐爛。如果容器內壁出現25%以上的凝結，移開蓋子直到壁上的水珠消失。你可能要進行同樣步驟好幾次。在封閉式容器中，不該常常出現凝結。

▲ 網紋草

其他因素

- 植物的生長：盆栽內植物的大小應該要配合容器大小。隨著植物生長，修剪那些看起來過度擁擠者。剪去並移除枯死的葉片。更換枯死的植物。移除長得太大的植物。

- 霉病：如果出現霉或黴菌，表示下列三者出了錯： ❶ 容器內太多水了； ❷ 空氣循環不佳； ❸ 使用的植物可能不適用於封閉式容器。立刻移除感染黴菌的植物，改善容器內的環境，徹底風乾，增加空氣流通。

▲ 佛甲草

- 長蟲：剪掉受蟲害的地區，噴灑殺蟲劑。

- 清潔：保持容器清潔。除去玻璃上的濕氣和灰塵。除去可能在玻璃上形成一層綠色外衣的藻類。擦拭葉面並迅速移除枯死的葉片和花朵，以避免菌類產生。

- 低光照盆栽建議：蕨類、苔蘚、玲瓏冷水花、嫣紅蔓、網紋草、常春藤、椒草、虎尾蘭和鵝掌木。

- 高光照盆栽建議：仙人掌、多肉植物，包括發財樹、蘆薈、玉綴、地星、石蓮花、毛玉露和佛甲草。應該種在開放式容器中，因為沙漠植物需要乾燥土壤和低濕度，也需要溫暖氣溫和長時間光照。

▲ 鵝掌木

▲ 嫣紅蔓

▲ 常春藤

▲ 蕨類

纜線軸書架

DESIGNER

海莉根・諾里斯（Halligan Norris）

COST | 50-90美元　**TIME** | 5-6小時

難度 | ★★★☆

材料 |

☑ 建築用纜線軸（試著在當地垃圾場、二手店、路邊回收攤和IeBay上找合適的）

☐ 電動磨砂機或砂紙（80和220號砂紙）

☐ 防水膠帶・☐ 剪刀・☐ 橢圓規

☐ 鉛筆・☐ 圓規・☐ 鑽子・☐ 尺

☐ 2公分鏟形鑽頭・☐ 螺絲起子

☐ 2公分木釘（長度和數量取決於纜線軸的大小）

☐ 帶鋸或手鋸・☐ 油漆刷

☐ 無反彈鐵鎚或鐵鎚

☐ 1夸脫底漆（視情況用）

☐ 1夸脫油漆，顏色自行決定

☐ 透明噴漆塗層膠（可在當地五金行或居家修繕店購得）

☐ 3個滾輪（Ikea販買的滾輪品質極佳且價格合宜）和安裝螺絲

海莉根的好朋友告訴她，她小時候家裡經濟不寬裕，無法花錢買家具，但她聰明的母親並沒有省吃儉用買新家具，而是將撿來的電線軸改造成咖啡桌。這個朋友的母親充分利用資源的故事讓海莉根得到靈感，重新詮釋這個故事，把纜線軸改造成圓形書架。

步驟

❶ 纜線軸徹底磨砂一次，除去所有灰塵和細刺。要小心，纜線軸上的細刺有點難處理。

❷ 測量木釘欲放置的位置，使用防水膠帶在纜線軸孔洞的中心處貼上×。目測X的中心處，將橢圓規的尖端放置於此，畫出一道距纜線軸邊緣9公分的指示線。不要撕掉膠帶，你待會還需要。

❸ 用圓規在距指示線15公分處標出鑽洞處，視纜線軸的直徑而定。（在指示線上畫一個點，將圓規拉開15公分，中心放置於剛剛畫的那個點上，接著移動圓規另一端，畫出另一個點，從這點開始畫，直到繞回原點。）

❹ 使用2公分鏟形鑽頭在纜線軸頂端鑽洞。

❺ 測量纜線軸頂層表面到底層上端表面的距離，定出木釘要裁剪的長度。

❻ 依上面測量出的距離裁剪木釘長度。

▲ 步驟5

❼ 用無反彈鐵鎚或鐵鎚將木釘鑽入洞中。當鑽到纜線軸基底時，木釘必須鑽緊且牢固。

❽ 用你貼好的X形和橢圓規，沿著距桌緣12公分處畫條指示線，畫出桌面的裝飾圓圈。

❾ 纜線軸底部、上側和木釘都塗上漆。我建議先上一層底漆，再上兩層你喜歡的顏色。

❿ 等油漆乾透，使用透明噴漆為整個桌子上塗層，每塗一層，使用220號砂紙磨光桌子。

⓫ 三個滾輪平均以三角形方式安置在桌底，使用鉛筆做出孔洞記號，再使用鑽子鎖進去。我使用Ikea的滾輪，並按照其安裝方式。

椅子長凳

DESIGNER

凱特・普伊特

COST｜95美元　TIME｜1天

難度｜★★★☆

材料｜

- ☑ 2張有扶手的木椅，1張沒有扶手的木椅（見注意）
- □ 鑽子・□ 鑷子・□ 砂紙
- □ 染色劑或油漆（視情況用）
- □ 捲尺或直尺・□ 馬克筆
- □ 1.3公分厚密集板或纖維板，大小為60×150公分（尺寸會因椅面大小而改變）
- □ 螺絲鉗・□ 護目鏡・□ 線鋸
- □ 美工刀・□ 大型釘槍和釘針
- □ 60×150公分大的5公分厚泡綿（尺寸會因椅面大小而改變）
- □ 做外襯用的布料，大小至少要有90×150公分（尺寸會因椅面大小而改變）
- □ 剪刀・□ 螺絲（4公分）
- □ 4塊金屬修補板

Design*Sponge編輯凱特・普伊特早在很久以前就有了這個製作椅子長凳的構想，但花了許久才付諸實現。最難的部分在於找到三把高度一樣、風格各異的椅子；其他需要的材料包括1.3公分的密集板（MDF）、一些螺絲鉗、裝飾布料和5公分厚泡綿。「我真的很喜歡成品的樣子，也很愛風格各異所造成的歧異感。」

步驟

❶ 用鑽子將兩把扶手椅分別移去左側和右側扶手。用鑷子移除所有破損或老舊螺絲。接著清潔、磨砂椅子表面，如果需要再染色或上色。

❷ 三把椅子拼成長凳狀，前側對齊，前側椅腳彼此靠近。（椅子後側可能會有空隙，但沒關係。）測量每把椅子椅墊處前後的間隔，記錄這些數字。接著移除椅墊。拿掉椅子上所有泡綿和布料，露出木頭椅面。這些椅面將成為長凳椅墊的底板。

❸ 密集板或纖維板放在地上。椅面底板按照椅子的排列順序，放在密集板上，椅面底板的前端稍蓋住密集板的前端。使用步驟2取得的測量數據，讓底板間空出距離。

❹ 用馬克筆在密集板上描出三個底板的形狀，移去底板。如果椅子深度不同，長凳椅墊後側就不會是直線。（如果你希望椅墊後側是一條平整直線，等椅墊放上去之後，可能會露出一小部分椅面。）在這個椅面底面做記號，視為頂端。

❺ 等形狀描好，所有數據都重複確認過之後，用螺絲鉗固定密集板。戴上護目鏡，用線鋸鋸下椅墊模子，為了預防失手，沿著剛剛畫出的輪廓外圈裁切。完成後，椅墊模子放在椅子上看看尺寸是否符合。如果需要，移去多餘原料。

❻ 坐墊泡綿放在乾淨的表面上，椅墊木模放在上方，頂端朝上。用馬克筆在泡綿上描出椅墊的形狀。移去木模，用美工刀小心沿著你畫好的輪廓線，割下泡綿。檢查割好的泡綿和椅墊木模大小是否一致。在泡綿頂端打上×記號。

❼ 外襯用布料正面朝下，放在乾淨的工作檯上，泡綿和椅面放在上方。拉緊布料，用釘槍從背面將三者釘牢，落釘的間距要一致，確保泡綿與椅面對齊。在布料邊角處剪出裂縫，配合邊角將布料摺好釘上。完成後，將椅墊翻過來檢查成果如何。如果有不平處，拆掉釘子重釘。

❽ 長凳椅墊放上椅子，對齊放好。檢查椅子前緣是否與椅墊前緣對齊，還有椅子後緣與椅墊的形狀相合與否。當一切檢查就緒，開始從椅面上已有的洞鎖上螺絲，從下鎖到密集板處。你可以使用一開始移除的螺絲，但是那些通常太過老舊或破損。所以我建議你使用同大小的新螺絲。

❾ 使用金屬修補板，或2.5×5公分大小的木片加強固定椅座連結處，後方兩片，前方兩片。每張椅子在鎖木板時都需要幾根螺絲釘。修補板不一定要和地面完全水平，在椅面下也看不出來，但裝上去能讓長凳更容易移動和抬起。

貼心叮嚀 　這個作品的重點在於找到椅深相似，且椅墊移除後高度相等的三把椅子。如果之間高度差了一公分，可以在椅腳下加上墊片來彌補。當你尋找可用的椅子時，會看到許多扶手椅的把手是用螺絲鎖進去的，你可以輕鬆移去：一支螺絲在椅面下方，一支鎖在椅側裡。選擇這種扶手椅來做這個作品。

圓木罐

DESIGNER
凱特・普伊特

COST | 25美元　TIME | 2-3小時

難度 | ★★★☆

材料 |

☑ 護目鏡・□ 複合式切割機

□ 圓木塊（直徑約10公分，高度至少30公分）

□ 筆・□ 尺・□ 虎鉗

□ 破布或毛巾

□ 6公分槳狀鑽頭（也稱探勘鑽頭）

□ 砂紙（粗細皆需）

□ 木材密封劑・□ 油漆刷

□ 2塊手工毛毯・□ 剪刀

□ 熱熔膠槍和膠水筆

凱特從加拿大設計團隊Loyal Loot Collective受歡迎的木碗作品得到靈感，決定從家裡院子倒落的樹木上鋸下一些木塊，創作具襯裡的木「罐」，用來裝珠寶或袖扣等小飾品。如果你之前在鑽孔時從未使用過槳形鑽頭，這個作品是很好的起點。這個作品很簡單易做，你會做出完美的小空間來儲藏你的寶貝。

步驟

❶ 戴上護目鏡，用鋸子將木頭裁切成你想要的高度。如果木頭已是你理想中的高度，但站不穩的話，用鋸子裁出平坦工整的基座。

❷ 從木頭上端向下量5-6公分，做個記號，這是你蓋子的高度。用鋸子沿著你做的記號，精準明確地裁切下來。

❸ 用原子筆在木塊基座頂側中心做個記號。這是你要挖的洞的中心。

❹ 木塊基底緊緊鉗進虎鉗，周圍要一條毛巾包著，保護木塊外層。（你可能需要請非常有力氣的人來幫你。）

❺ 槳形鑽頭的尖頭放在中心點上，開始鑽入木塊。當洞中積滿木屑時，將鑽頭移出一些，吹開木屑，洞口清乾淨，再繼續鑽。這個步驟需要力氣和耐心，因為你要鑽出一個很大的洞。持續移開鑽頭清理木屑，同時檢查你鑽的方向始終保持垂直，而非偏向一角。你可以站在椅子上進行，以利用更多槓桿作用。當鑽出5公分深的洞後即可停止。

❻ 使用粗砂紙，磨除洞裡的粗刺。當你覺得洞內沒有粗糙木屑後，使用細砂紙再磨一次。同時也將木蓋和基底的頂端和底部用細砂紙磨平。接著擦乾淨表面所有木屑。用破布沾取木材密封劑，在所有裁切表面塗上薄薄一層，包括基底頂層和底層、蓋子頂層和底層，還有鑽出的洞內。靜置待密封劑乾透。

❼ 測量洞口的直徑和兩側深度。剪一段毛氈，寬度與洞口深度相同，長度足夠在洞內繞一圈且稍稍重疊。另外剪下一個與洞內基底一樣大的圓圈。

❽ 在洞內基底塗上熱熔膠。毛氈圈放上去，鋪平貼好。再在洞內壁面塗上熱熔膠，此時要傾斜木塊，膠水才不會流到底面的毛氈上。放入長條毛氈，完全包裹內側表面；撫平所有皺褶和突起。用剪刀修剪頂端多餘毛氈。

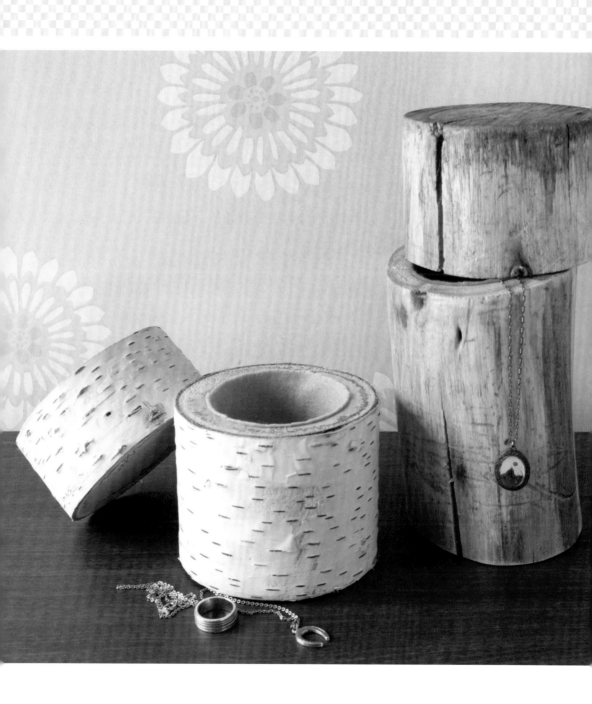

香草椅

DESIGNER

凱特·普伊特

COST | 25美元　TIME | 1天

難度 | ★★★☆

材料 |

☑ 椅面下沒有橫拉條的木椅

☐ 木材密封劑

☐ 油漆（視情況用）

☐ 油漆刷·☐ 馬克筆

☐ 塑膠花盆和相配的排水盤

☐ 護目鏡·☐ 線鋸

☐ 熱熔膠槍和膠水筆

☐ 3袋裝飾苔蘚（附花藝部門
　的手工藝用品店可買到）

☐ 乳膠手套·☐ 剪刀

☐ 植物·☐ 盆栽土

☐ 2個小鉤子或旋鈕

當簡單的盆栽已經不能滿足你時，有時可以試試換個場所和容器。凱特想要有一個能夠輕鬆移動的特別花園，所以使用在二手店買到的平價物品，創作出屬於自己特有的「香草椅」。這個作品的靈感來自垂直花園和綠化屋頂，她認為這個作品是用簡單的方式向這股風潮致敬。

步驟

❶ 找一張椅面下沒有橫拉條或支板的椅子，也就是只有四條腿和一張椅面，直徑比花盆直徑至少大10公分者。椅子可以有椅墊或木頭椅面，但如果椅子上有椅墊，要先將固定椅面的四支螺絲移開，取下椅墊。用鉗子移除椅墊上的所有釘書針，移除襯布和泡綿，留下木頭椅面。木頭椅面重新固定回椅子上。

❷ 整張椅子塗上好幾層防風化密封劑。如果你想將椅子重漆上色，就先上色，再上多層密封劑。讓椅子上的密封劑乾透。

❸ 將花盆翻過來，放在椅子的椅面上。用馬克筆描出花盆的輪廓。接著在剛剛畫出的圓圈中，直接畫一個直徑小0.6公分的圓。

❹ 使用1.3公分鑽頭，在第二個圓圈中心鑽一個洞，與線鋸的刀鋒一樣大小。戴上護目鏡，用線鋸鋸掉第二個圓，從中心開始，分多次鋸掉周圍。當完成後，花盆應該要剛好能放入那個洞中，而花盆的邊緣則應要與椅面在同一水平面上。

❺ 如果花盆本身沒有排水洞，在花盆底部鑽幾個排水洞。接著將花盆放進椅面上的洞，將花盆固定好，讓花盆和椅面與地面保持水平。從花盆邊緣開始將花盆與木椅鎖緊，以三個間距相等的螺絲固定住花盆。

❻ 椅子翻過來，使用熱熔膠將相配的排水盤固定在花盆底面。這樣就能排出多餘的水，但是仍讓排水盤和花盆及椅子固定在一起。等熱熔膠乾了後，將椅子翻回來。

❼ 戴上乳膠手套，用裝飾苔蘚將椅面和花盆邊緣鋪滿，再用熱熔膠將裝飾苔蘚固定在椅子上。在花盆開口邊緣黏滿裝飾苔蘚，並向內向下延伸5公分。使用剪刀修飾苔蘚。

❽ 用鉛筆在椅子背面做上記號，標出鉤子的理想位置。使用螺絲鎖住鉤子，或在旋鈕上鑽個合適大小的洞，將鉤子或旋鈕固定在這些點上。

❾ 在花盆內種滿香草或小花。在鉤子上掛上花園手套、剪刀和其他工具。椅子放在室內室外皆可。

復古圍巾旗

DESIGNER
凱特・普伊特

COST｜30美元　TIME｜1天

難度｜★★★☆

材料｜

☑ 復古圍巾、手帕、擦碗巾、布料等（約15
條大圍巾的碼數）

☐ 熨斗・☐ 鉛筆・☐ 大頭針・☐ 剪刀

☐ 1張卡片紙或硬紙箱紙板

☐ 縫紉機・☐ 2碼花布做為裡襯

☐ 2碼中厚度素色棉布、帆布或拼布布料

☐ 熱熔膠槍和膠水筆

☐ 34碼厚棉質或絲質緞帶（0.3-0.6公分寬）

☐ 縫紉機電腦和印表機（製作字母紙模用）

☐ 縫紉機10塊手工羊毛氈（或1碼）

☐ 熨印字母貼紙・☐ 刺繡用線和針

☐ 織品染料和小刷子（視情況用）

☐ 繩子或麻繩（剪成想要的長度）

Design*Sponge編輯凱特・普伊特收集了一大堆圍巾和復古亞麻布製品，等著製作作品。她覺得這些收藏很漂亮，值得好好展示，決定將它們變成橢圓形布旗，這樣在特殊場合絕對可以重複利用。凱特從BON VOYAGE（一路順風）的字樣開始，用來慶祝友人的旅程，但是多年後，這些字樣還可以輕鬆再用在HAPPY BIRTHDAY和HAPPY HOLIDAYS等字樣上。

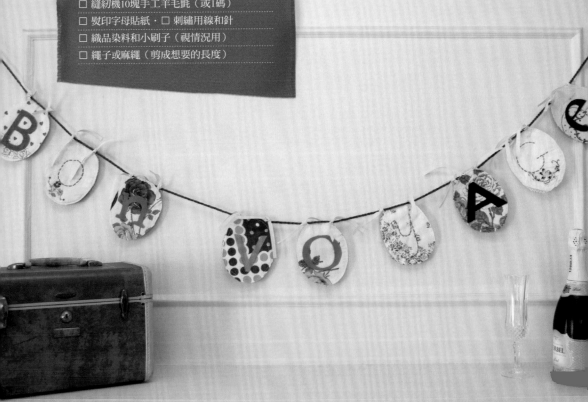

步驟

製作橫幅旗幟

❶ 所有圍巾和布料熨過一次，熨除所有皺褶。

❷ 決定橫幅旗幟的形狀，可以是三角形旗狀、橢圓形、圓形、長方形或任何你想要的形狀。每塊旗幟的大小應該要是10×15公分，或是13×18公分；用尺寸再大一些的旗幟來拼出訊息會太浪費空間。在紙板上畫出或描出這個形狀，剪下做為紙模。

❸ 做為裡襯用的布料正面朝下平鋪。在上頭鋪上素色棉布或帆布。最後，將圍巾放在上方，正面朝上。用多根大頭針將三塊布固定在一起。紙模放在每條圍巾上方，用鉛筆描出輪廓。每條圍巾上應該可以畫不只一個輪廓。如果要做一整套字母，你會需要畫出約60個輪廓，當然你也可以只畫出特殊字樣所需的數目，後續需要時再增製新款。一旦在圍巾上畫出所有輪廓，用一根大頭針在每個輪廓中心處固定，務必將三塊布都固定住，接著小心剪下。

❹ 緞帶剪成120段，每段25公分長，每個橫幅旗幟需要兩段。兩段緞帶摺成一半；每組摺好的緞帶用大頭針別在每套布料表面左右兩側的底層和中層間。摺好的緞帶應該要有1.3公分被別進去，所有緞帶之間應該要有間隔，這樣當緞帶綁到一條水平線上時，橫幅旗幟會筆直地垂下。用同樣步驟重複將緞帶別在旗幟上。

❺ 從其中一塊旗幟開始，沿著周長，在距邊緣0.6公分處縫一圈。確保兩條緞帶的摺疊處也縫到。重複在其他旗幟上操作同樣步驟，縫好就取出大頭針。

印上字母

❻ 現在所有旗幟都已縫好，等待在上方印上字母。我的建議是，如果要製作萬用的字母組，至少要每個子音做兩個，每個母音和子音R、S和T則各做三個旗幟。你的字母組可以使用各種不同的方式印上字母，包括羊毛氈字母、熨印字母、繡花字母、染繪字母，以及任何你想得到的方式。

印上字母的方式

◆ 羊毛氈字母：先從電腦上印下字母，剪下備用。字母紙模顛倒過來，放在羊毛氈上，按照紙模形狀，剪下羊毛氈。用熱熔膠或織品膠將羊毛氈字母貼在旗幟上。

◆ 熨印字母：遵照熨印字母包裝上的指示，確保你在旗幟上方鋪了一層布，這樣熨斗的熱氣才不會傷害可能易受損傷的圍巾布料。

◆ 繡花字母：用鉛筆在旗幟上輕輕畫出字母圖形，再用繡線沿著圖形輪廓繡上一圈，從後方開始繡。

◆ 繪印字母：用鉛筆在旗幟上輕輕畫出字母圖形。用小刷子沾上織品染料，慢慢沿著圖形輪廓畫一圈。

❼ 按照想要的順序，將旗幟綁在繩子或麻繩上，再掛起來即完成。

貼花枕頭

DESIGNERS
德瑞克·法格史朵姆 & 羅倫·史密斯

COST｜20美元　TIME｜2小時

難度｜★★★☆

材料｜

☑ 1.5碼亞麻布·電腦／印表紙

☐ 剪刀·☐ 直腳釘·☐ 縫紉機·☐ 線

☐ 4塊20×25公分的不同顏色羊毛氈（合成絨面革和化纖表面均可，使用那些你剪裁時不會磨損的材質）

☐ 熨斗·☐ 2個45公分的方形枕頭內裡

德瑞克·法格史朵姆和羅倫·史密斯使用他們最喜歡的字體和家中找到的彩色羊毛氈，為新抱枕做出了客製化的貼花裝飾。「我們喜歡每種字形的獨特個性，想用我們最喜歡的字型，讓枕頭表述自我風格和字型趣味。」

步驟

❶ 裁剪亞麻布：每個枕頭需要一塊50平方公分和兩塊50×40公分的布塊。

❷ 在電腦中找出你喜歡的字型，印出當成紙模。我們的方式是每個字母印出兩種版本，其中一個比另一個大。剪下紙模。

❸ 字母紙模釘在羊毛氈上，小心剪下羊毛氈。

❹ 在50公分平方的亞麻布上鋪上較大的那個字母，用大頭針別好。用機器或用手將字母縫上固定。

❺ 較小的字母別在較大字母上方，縫好。

❻ 在每塊50×40公分布塊的長邊（50公分邊），分別向內摺1.3公分，用熱熨斗熨平。接著再向內摺2.5公分，再熨一次。接著使用縫紉機沿著邊線縫好。這兩塊將做為枕頭套後側。

❼ 兩塊枕頭套後側用布正面朝上，放在枕頭套前側用布上，讓兩者未縫合的長邊分別與前側用布的上下兩邊對齊，而已縫合的兩長邊則在前側用布上方出現15公分的重疊。這會做成放入枕頭內裡的蓋口。用大頭針將三塊布都固定好。

❽ 沿著枕頭套的四邊進行縫合，遇到角落時，修剪掉多餘的布料再轉彎續縫。放入枕頭內襯。

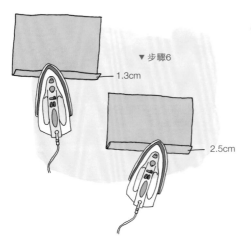

▼ 步驟6

1.3cm

2.5cm

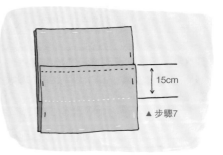

15cm

▲ 步驟7

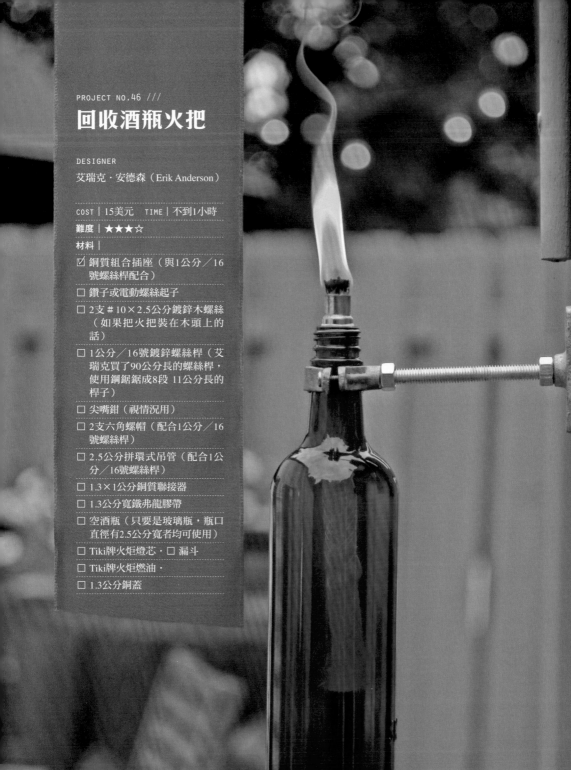

回收酒瓶火把

DESIGNER

艾瑞克・安德森（Erik Anderson）

COST｜15美元　TIME｜不到1小時

難度｜★★★☆

材料｜

☑ 銅質組合插座（與1公分／16號螺絲桿配合）

☐ 鑽子或電動螺絲起子

☐ 2支＃10×2.5公分鍍鋅木螺絲（如果把火把裝在木頭上的話）

☐ 1公分／16號鍍鋅螺絲桿（艾瑞克買了90公分長的螺絲桿，使用鋼鋸鋸成8段 11公分長的桿子）

☐ 尖嘴鉗（視情況用）

☐ 2支六角螺帽（配合1公分／16號螺絲桿）

☐ 2.5公分拼環式吊管（配合1公分／16號螺絲桿）

☐ 1.3×1公分銅質聯接器

☐ 1.3公分寬鐵弗龍膠帶

☐ 空酒瓶（只要是玻璃瓶，瓶口直徑有2.5公分寬者均可使用）

☐ Tiki牌火炬燈芯・☐ 漏斗

☐ Tiki牌火炬燃油・

☐ 1.3公分銅蓋

\mathbf{G}erardot & Co.設計師艾瑞克‧安德森一直想在他的露台上裝幾盞南太平洋式火把,驅趕蚊子,但是他想找一個較時尚的版本,比較符合他的風格。因為他在實體和線上商店都找不到理想的版本,艾瑞克決定用回收舊酒瓶和便宜的五金材料,自製他自己的版本。

步驟

裝置吊鉤

1. 決定火把要掛在何處。將組合插座放在想要懸掛處的表面,在欲使用螺絲處鑽出小洞。先在插座上鑽好洞再將插座放上去。

2. 鎖入1公分／16號螺絲桿,直到鎖不動為止(這裡可用尖嘴夾來輔助固定)。接著將兩支六角螺帽鎖上螺絲桿,一路鎖緊到螺絲桿與插座相接處。另一支六角螺帽先不用鎖上,待會可用來鎖拼環式吊管。

3. 裝上拼環式吊管,距離要夠遠,讓螺絲桿能夠裝入環內。轉動另一支六角螺帽,鎖到拼環式吊管上。

安裝瓶身

4. 小心將銅蓋的1.3公分端用鐵弗龍膠帶緊捆。確保包裹時的乾淨完整,這樣才能創造出平整均勻的表面。持續環繞膠帶,直到蓋子緊貼瓶口。接著將燈芯插入銅蓋,露出0.6公分即可。(Tiki牌燈芯直徑長度約有1公分,所以應該能緊緊插在瓶口上。等到燈芯沾滿燃油後,又會變得更緊。)

5. 拼環式吊管的一側鬆開,將瓶口放進環中。接著將拼環翻回原位,從兩側均勻將吊管鎖緊。你可能需要將另一側鬆開重鎖,以確保吊管兩側水平。不要將吊管鎖太緊,因為有可能會弄破玻璃。

6. 使用漏斗將燃油倒入瓶中。(艾瑞克使用Tiki的BiteFighter,因為較清澈,在防蚊上也頗有功效。)將連接器和燈芯裝回瓶子上,緊緊固定。等幾分鐘,讓燈芯吸收下方燃油後再點燃。當火炬不使用時,使用銅蓋保持燈芯乾燥。

本作品僅能用於室外。因為安全因素,僅能使用專為戶外火炬所設計的燃油。Tiki建議,該廠牌燈芯在使用時不該超過1公分。使用該作品時,遵照所有用火安全常識。

如果你希望五金零件能保持光亮不風化,可以在安裝前先在零件上上幾層聚胺酯。我個人則覺得風化後的綠鏽別有一番風味。

PROJECT NO.47 ///

奧多米裝襯
床頭板

DESIGNER
葛蕾思・邦尼

COST｜200-400美元　TIME｜4小時

難度｜★★★☆

材料｜

☑ 熨斗・☐ 布料・☐ 馬克筆

☐ 5公分厚泡綿（大小取決於你床頭板的大小）

☐ 床頭板（我是請當地木匠幫我裁剪的，但你也可以在Home Depot買到已裁好的木夾板；或在木板上描出你想要的輪廓，再用線鋸鋸下）

☐ 美工刀或電動刀・☐ 剪刀

☐ 棉絮（標準棉被內襯棉絮最好；棉絮大小視床頭板大小而定）

☐ 防塵面具・☐ 噴膠

☐ 釘槍和釘針・☐ 平壁式固定板

如果要選一個我最喜歡的居家設計方式，那無疑是裝襯（upholstery）。如果我的預算無限，那麼我會把所有我喜歡的布料都收集起來，將沙發、椅子和底座為方型的板凳全都重新裝襯。我最喜歡的布料之一是奧多米（Otomi），這是由墨西哥中部和西部的奧多米人手繪的動物圖紋布料。這些活力十足的布料有各種顏色，但我在Jacaranda Home一看見這塊鮮紅色布料，馬上就心動，下定決心一定要在家裡某個角落用上這塊布料，最後決定用它來裝襯我在當地木匠那裡特製的一塊床頭板。我使用強力釘槍、幾塊泡綿和平價的棉被內襯棉絮，花了一個下午完成這個作品。

步驟

❶ 布料熨平，放在一邊。

❷ 泡棉放在地上，將床頭板放上去。用馬克筆在泡棉上畫出床頭板的輪廓，用美工刀或電動刀將剛剛畫好的輪廓裁下。拿出棉被內襯，重複同樣步驟，沿著輪廓向外10-13公分處，裁下內襯。接著將布料正面朝上放在地上，將床頭板放上去。視圖案完整性來調整床頭板位置，接著同樣留10-13公分邊縫裁下。

❸ 戴上防塵面具或口罩，將噴膠噴在泡綿上，接著將泡綿黏在床頭板前側。待膠乾透。棉被內襯放在地上，將床頭板放上去，泡綿端朝下。內襯邊縫拉到後側，用釘槍釘牢在床頭板上，落釘的間隔要一致。釘床頭板時，確保張力均勻。當完成後，檢查前端，如果有張力不均勻處，拆掉釘針重新下釘。

❹ 一旦棉被內襯固定好，將你的布料覆蓋上去，視需要調整位置（我使用彈簧夾來固定布料）。床頭板翻過來，讓布料面朝下放在地板上，將布料釘好固定，拉緊，這樣床頭板表面才不會有皺褶。當完成後，檢查前端，如果有張力不均勻處，拆掉釘針重新下釘。接著將床頭板背面多餘的布料修剪掉，讓邊緣更整齊。

❺ 床頭板釘上牆面或床上的方法有許多，但我喜歡使用平壁式固定板（可在當地五金行買到，買之前先確認固定板是否能承受床頭板的重量）。平壁式固定板可輕鬆鎖進床頭板裡，固定在牆上。

安全
叮嚀

噴膠具有毒性，使用時需要戴上口罩，打開窗戶。一次噴灑時間不要過長；暫停一段時間，讓室內充滿新鮮空氣後，再繼續下一步。

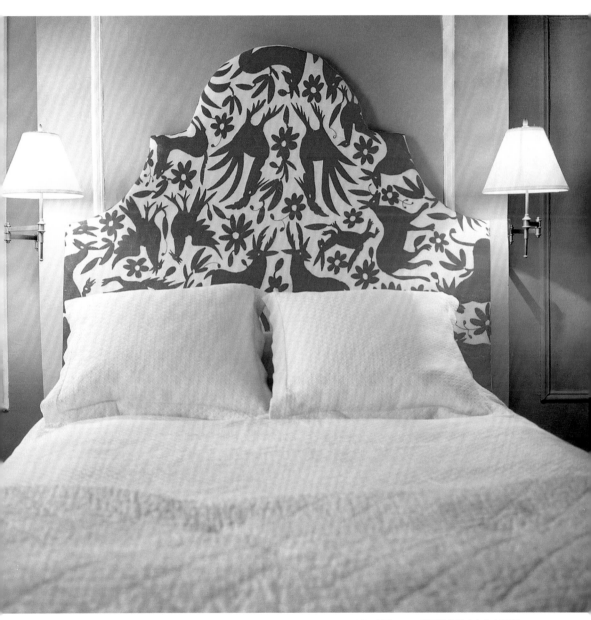

📖 翻到p.30，看看葛蕾思家中的床頭板。

膠合板
多面體鬧鐘

DESIGNER

凱特・普伊特

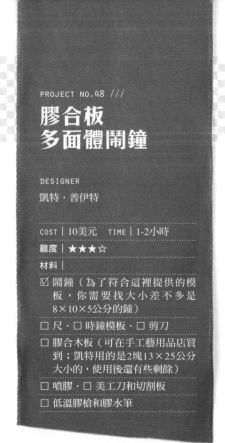

COST｜10美元　TIME｜1-2小時

難度｜★★★☆

材料｜

- ☑ 鬧鐘（為了符合這裡提供的模板，你需要找大小差不多是8×10×5公分的鐘）
- ☐ 尺・時鐘模板・☐ 剪刀
- ☐ 膠合木板（可在手工藝用品店買到；凱特用的是2塊13×25公分大小的，使用後還有些剩餘）
- ☐ 噴膠・美工刀和切割板
- ☐ 低溫膠槍和膠水筆

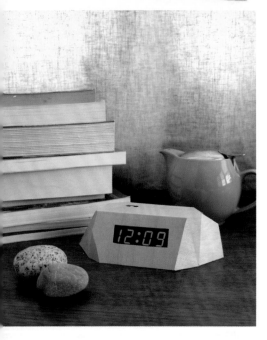

我們每天早上都要起床，所以數位鬧鐘已成為生活必需品。不幸的是，它們不總是臥室中最吸引人的家飾品。Design*Sponge編輯凱特・普伊特對她鬧鐘的聲響相當滿意，但覺得外表差強人意，於是決定用便宜的膠合木板，做個多面體木罩罩住鬧鐘。只要上網下載凱特做的模板（www.designsponge.com/templates），描在膠合木板上然後剪下，再摺一摺，就能為你買的平價時鐘創造出時尚的外表。

步驟

① 測量鬧鐘的大小，在電腦上調整模板的大小，以配合鬧鐘尺寸。印出兩份模板，一份拿來用，一份在製作過程中當參照。剪下第一份模板，用噴膠黏在膠合板上。

② 裁下貼了模板的膠合板，再分別將鬧鐘按鈕、鐘面和插座處的形狀裁下，準備拼裝。裁剪模板時要十分精確，不然各表面無法工整貼合。

③ 當你將各面都裁下後，用低溫膠槍依序黏好。每次黏合時需等5-10秒，讓膠乾透。

④ 等所有木片拼裝完成，試蓋在鬧鐘上，看看大小是否合適。如果你想進一步裝飾或為木片上漆，在這一步進行。當你完成，用膠帶或一點點膠水在木模內部的前後兩側，再固定在鬧鐘上。

⑤ 插上鬧鐘，設定時間。因為膠合木板頗有彈性，所以可以輕鬆按壓所有按鈕（包括最重要的停止鍵）。

噴膠具有毒性，所以使用時需要戴上口罩，打開窗戶。一次噴灑時間不要過長；暫停一段時間，讓室內充滿新鮮空氣後，再繼續下一步。

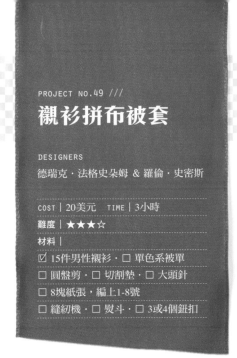

PROJECT NO.49 ///

襯衫拼布被套

DESIGNERS

德瑞克·法格史朵姆 & 羅倫·史密斯

COST │ 20美元	TIME │ 3小時

難度 │ ★★★☆

材料 │

- ☑ 15件男性襯衫 · □ 單色系被單
- □ 圓盤剪 · □ 切割墊 · □ 大頭針
- □ 8塊紙張,編上1-8號
- □ 縫紉機 · □ 熨斗 · □ 3或4個鈕扣

每次整理完衣櫥,清出一堆雖然舊但是還很新的衣服時,Design*Sponge編輯德瑞克·法格史朵姆和羅倫·史密斯會把他們喜愛的舊襯衫用來做拼布。這樣一來不但可以省下到店裡特製一條拼布被的錢,還能夠清出衣櫥空間。

步驟

① 襯衫裁成方塊,在地上鋪成8×8格正方形,排出你想要的圖案順序。在每一排的第一個方塊上用大頭針別上號碼(各排依序為1-8號),這樣你把它們疊起來,拿到縫紉機縫時,順序才不會亂掉。

② 留1.3公分縫份,將每排各方塊正面朝上縫起來,形成8條布條(分別為1-8號)。用熱熨斗燙開整條縫份。

③ 一旦8條布條都縫好後,將布條1從1.3公分縫份處縫上布條2,燙開接縫處。將布條3縫到布條4,燙開接縫。再將布條3和4的連接縫上布條1和2的連接。重複操作,直到把8條布條縫成一大塊為止。

④ 拼布塊正面朝上,縫在單色系被單上頭,在底部留90公分的開口。

⑤ 被單正面朝外,將開口處的散口向內摺固定。在最底層縫上3-4個鈕扣(從舊襯衫上回收的)。使用縫紉機的鈕扣口製造功能,在最外層打出鈕扣孔。

⑥ 將你的棉被裝進去,準備睡一個舒服的午覺吧!

貼心叮嚀

德瑞克和羅倫的棉被套有200×200公分大,所以他們剪了64個方塊,每個大小28×28公分(32塊剪自德瑞克的舊襯衫;32塊來自被套頂層。他們從接縫處拆下被套頂層)。每件襯衫可以剪出2-3個方塊。

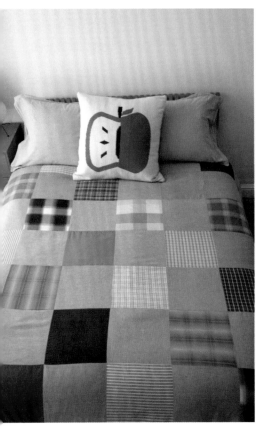

PROJECT NO.50 ///

蝴蝶玻璃展示罩

DESIGNER

潔西卡・歐瑞克（Jessica Oreck）

COST｜200美元　TIME｜2天

難度｜★★★★

材料｜

- ☑ 泡沫塑料或其他易切割的硬質泡綿（至少2.5公分厚）
- ☐ 黑色針織布或天鵝絨布
- ☐ 噴膠・☐ 釘槍（視情況用）
- ☐ 熱熔膠槍和膠水筆
- ☐ 鐘形玻璃容器
- ☐ 12隻中或大型蝴蝶標本（www.butterflyutopia.com/unique_items.html；見小撇步）
- ☐ 鋼線（30公分×6公釐直徑；www.mcmaster.com；產品編號8907k64）
- ☐ 鋼線剪刀・☐ 萬用膠

Design*Sponge編輯艾美・阿薩里托從復古蝴蝶展示品得到靈感，與友人，Myriapod Productions的自然紀錄片導演潔西卡・歐瑞克（Jessica Oreck）一起創作出這個令人驚豔的蝴蝶玻璃展示罩。蝴蝶翅膀上的顏色和圖案，能為任何房間帶來美麗裝點，也能客製成你想要的色系。如果你負擔不起真的蝴蝶標本，可以採取省錢的版本，使用市售的假蝴蝶。

步驟

製作基底

❶ 依照鐘形容器基底大小，裁出一塊圓形泡沫塑料。（你購買的鐘形容器可能有一層泡沫塑料外包裝，其底層大小或許剛好與容器基底一致。）

❷ 裁下的泡沫塑料放在黑色布料上，以此為基準，裁出一塊比泡沫塑料寬4公分的黑布。用噴膠將黑布貼在泡沫塑料上，將多出的裁邊向內摺。如果布料太重，用噴膠黏不住的話，用釘槍將之固定在泡沫塑料底部。

❸ 使用熱熔膠槍，把鋪上黑布的泡沫塑料固定在容器基座上。

在容器中放置蝴蝶標本

❹ 從較大隻的蝴蝶開始，決定你想展示蝴蝶的那一角度，依該角度安裝鋼絲（需要的話，使用鋼絲剪刀修剪鋼絲）。在鋼絲與蝴蝶身體接觸位置加一滴萬用膠，強化固定。處理蝴蝶時動作要輕巧，蝴蝶身體相當細緻，光是磨擦到翅膀就可能造成鱗片掉落，如此一來色彩會不均勻。重複操作直到所有蝴蝶都固定在鋼絲上。

❺ 鋼絲插在泡沫塑料上想要的位置。需要的話，點一些萬用膠在鋼絲與基底相接處來加強固定。

❻ 小心將玻璃罩蓋在底座上。

▲ 步驟2

▲ 步驟4

▲ 步驟5

安全叮嚀

噴膠具有毒性，使用時需要戴上口罩，打開窗戶。一次噴灑時間不要過長；暫停一段時間，讓室內充滿新鮮空氣後，再繼續下一步。

實用訣竅

訂購未裱框和未固定的昆蟲標本可省下一大筆錢。這意謂你得自己把它們展開和固定。詳情請上網查詢：www.thornesinsects.com。

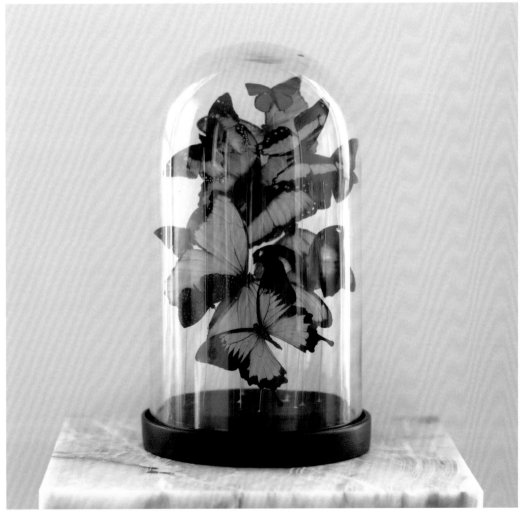

📖 翻到p.55，看看艾美在布魯克林家中的成品。

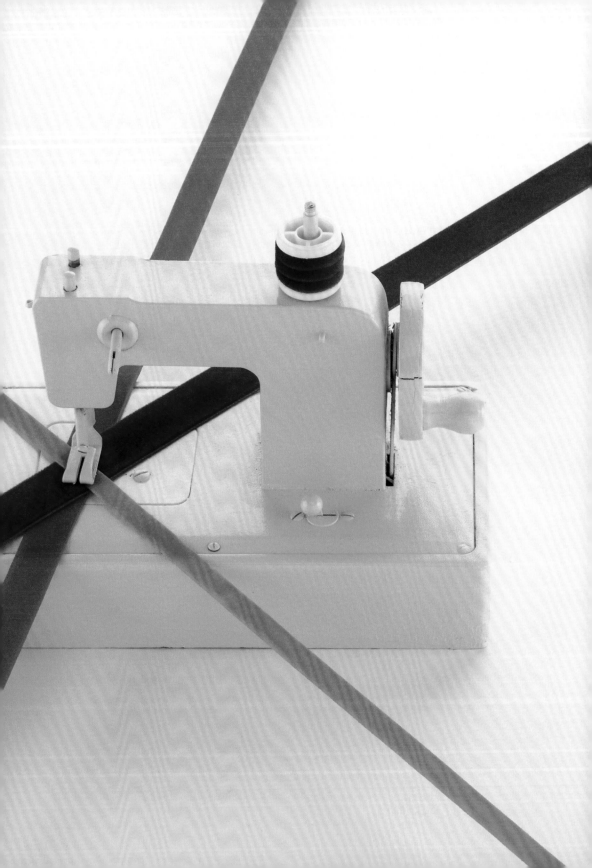

PART THREE
{ DIY基本功 }

　　無論你是功力深厚的手工藝達人，還是剛踏入DIY界
的新手，練習基本功總是一件好事。熟悉一下工具，學習一些簡單
的DIY技巧之後，會讓你獲得動手裝修家裡（和家具）的信心。

　　在這個小單元裡，我會分享一些改進家具和居家空間的基本訣竅、方法
和技巧，你未來一定會用得到。無論你是要改造從跳蚤市場買來的椅子，
還是首次動手縫枕頭，這個單位會陪你一步一步來，讓你踏上居家DIY高
手之路。

　　除了我個人分享的基礎技巧外，我還要求我最愛的裝襯專家貢獻特別的
子單元，你可以從中學習如何自己製作椅套和座墊套。如果你從未嘗試過
縫紉，可能會覺得氣餒，但我希望你堅持下去，試著做出自製的裝襯。這
是改變空間外觀和感受最方便的方式，且不需要花上一大筆錢。一旦你
掌握這些技巧，你會覺得那些舊沙發和椅墊破損的椅子是隱藏在雜
物中的黃金，只等待熱愛DIY的人去發掘。

① 鐵鎚

② 標準螺絲起子

③ 十字型螺絲起子

④ 可反轉式電鑽

⑤ 可調整式扳手

⑥ 水平校正儀

⑦ 美工刀

⑧ 捲尺

⑨ 鉗子

⑩ 手鋸

⑪ 鐵絲剪刀

⑫ 金屬線剝皮器

⑬ 熱熔膠槍和膠水筆

⑭ 長嘴鉗

⑮ 釘槍和釘針

⑯ 金屬刮刀

⑰ 油漆刷

工具箱 ❶

密封膠帶 ❷

電工絕緣膠帶 ❸

噴膠 ❹

馬克筆 ❺

剪刀 ❻

工作手套 ❼

砂紙 ❽

護目鏡 ❾

防塵口罩 ❿

破布 ⓫

萬能鉗 ⓬

縫紉機 ⓭

木膠 ⓮

各式螺絲和釘子 ⓯

萬用膠 ⓰

熨斗 ⓱

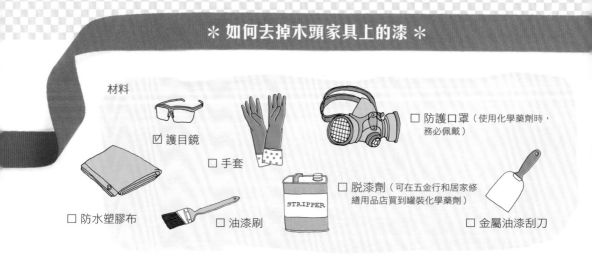

✳ 如何去掉木頭家具上的漆 ✳

材料

☑ 護目鏡

□ 手套

□ 防護口罩（使用化學藥劑時，務必佩戴）

□ 防水塑膠布

□ 油漆刷

□ 脫漆劑（可在五金行和居家修繕用品店買到罐裝化學藥劑）

□ 金屬油漆刮刀

步驟

❶ 在戶外或小型開闊通風的空間進行。將厚防水塑膠布鋪在工作台上。

❷ 家具上的金屬或玻璃掛鉤等貴重細部拆下後，放在塑膠布上。

❸ 開始將家具脫漆之前，務必要穿上防護衣物和護目鏡。用油漆刷在家具表面均勻塗上一層厚厚脫漆劑。遵照脫漆劑罐子上的指示，等待脫漆劑產生效力。這可能需要30-45分鐘。

❹ 等家具表面的油漆開始軟化，輕輕用刮刀刮去家具表面的漆。舊一點的木頭可能很容易就受損傷，所以一定要小心不要刻到或鑽到木頭。你可能需要重複步驟3和4，特別是家具上的漆較難處理，或是比較多層。

❺ 一旦完成，務必在家具剛剛暴露出來的表面上一層木蠟油或密封劑。

如何去掉金屬家具上的漆

❶ 遵照上述步驟1到4。

❷ 用鋼絲絨輕輕刷去家具表面的鏽，再輕輕用砂紙磨去表面刮痕。再刷上一層金屬拋光劑或防鏽密封劑，以保護煥然一新的金屬表面。

▲ 步驟3

▲ 步驟4

✳ 如何幫家具上漆 ✳

材料

☑ 砂紙（中型到小型顆粒）

□ 濕布

□ 油漆

□ 底漆

□ 聚胺酯（視情況用）

□ 油漆刷

步驟

❶ 如果你的家具上頭已經有一層漆，或上了亮光漆，那麼先用砂紙將家具表面整個磨過一次，後來塗的漆才能緊黏上去。等你完成後，用濕布擦掉家具上的粉塵。

❷ 為了確保家具上的漆表面光滑，底漆是不可少的。將家具漆上一層薄薄的底漆。上兩層薄薄的底漆比僅上一層厚厚的底漆來得好。底漆太厚易造成乾燥的速度不一致。等待底漆乾透。

❸ 在家具表面塗上多層薄漆。塗底漆時，寧可每層塗少一點，也不要塗太多。漆塗得太厚，乾了以後會造成凹凸不平的表面。如果需要，重複塗上兩層或三層薄漆，這點工夫是值得的。

❹ 等家具上的漆乾透後，就可開始使用了，也可以在上頭再上一層聚胺酯或其他密封劑以保護油漆。這一步驟並不是必須，但進行這一步驟可讓家具看起來像個「完成品」。

▲ 步驟2

▲ 步驟1

▲ 步驟3

✳ 如何貼壁紙 ✳

材料

☑ 尺　　　　　　　　　　□ 油漆刷　　　　WALL GLUE　　　　□ 輪刀

□ 壁紙　　　　　　　　　□ 濕布　　　　□ 壁紙膠　　　　□ 切割板

□ 鉛垂線　　□ 美工刀　　□ 橡皮刮刀（清潔窗戶的那種刮刀即可，只要確保它是乾淨的）

步驟

❶ 使用鉛垂線，輕輕用鉛筆在牆壁中央畫一條直線，為第一片壁紙製造基準點。

❷ 壁紙裁剪成條狀，先測量牆壁的高度，以該高度為基準，將壁紙條的預定長度增加10公分。壁紙放在平坦表面上（像是切割板），圖案面朝下。測量每條壁紙，用輪刀裁下（也可用美工刀或銳利剪刀）。

❸ 根據壁紙使用手冊，準備合適的膠水。如果使用手冊上指出膠水需要稀釋，要特別注意水的添加份量。

❹ 壁紙攤平在工作台上，用油漆刷在壁紙背面刷上薄薄一層壁紙膠，小心不要讓有花紋那面沾到膠。

❺ 等5分鐘以上，讓膠的黏性發揮。這裡是最常出錯的一步，如果你塗好膠後，直接把壁紙貼上去，壁紙會黏不住，馬上從牆上掉下來。

❻ 等膠的黏性出現，先貼第一片壁紙，輕輕把壁紙移到基準線旁黏好。上下兩端應該各會多出5公分。向後退幾步，看看壁紙條是否貼直。接著，用橡皮刮刀從壁紙中間向外頭輕刮，仔細除去氣泡。注意不要太用力，不然會把壁紙刮破。

❼ 貼上第2、3、4片壁紙，確保每片壁紙緊密相接，但彼此不重疊；重疊的話，膠乾了會更明顯。

❽ 持續貼各片壁紙時，仔細對齊壁紙上的花紋。用濕布擦去多餘膠水。如果不擦去，膠水乾後會在壁紙上留下痕跡。

❾ 壁紙張貼好後，先等所有膠乾透，再用美工刀裁去上下兩端多餘部分。如果你在膠未乾透時就去碰觸壁紙，很可能會弄破或產生隆起。所以幫自己倒杯水（或酒），耐心等待壁紙完全乾透。

貼心叮嚀

如果沒做好前置作業，貼壁紙可能會讓你感到十分挫折。開始前，先清除房裡所有會阻礙貼壁紙過程的物品，特別要注意那些可能潑灑、沾染在壁紙上或是弄破壁紙的物品。濕壁紙有時很脆弱，所以小心不要被架子或尖角刮到。先做個小型工作站（在通風處），你可以把所有工具擺在那裡，也可以把壁紙掛在那裡等膠乾透。這可確保你工作時不受干擾，幫助你避免刮到或黏到壁紙有圖案的那面。

✳ 重新幫檯燈接線 ✳

材料

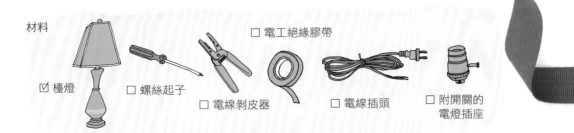

☑ 檯燈　　□ 螺絲起子　　□ 電工絕緣膠帶　　□ 電線剝皮器　　□ 電線插頭　　□ 附開關的電燈插座

步驟

❶ 拔掉檯燈的插頭，移除燈泡、燈架和燈罩。把燈座翻過來，移除基座上包覆的所有毛氈、金屬或卡紙。這樣做可找到舊電線從底座燈桿上伸出的那個點。

❷ 解下電燈插座的螺絲。如果你的電燈插座不容易轉開，可能需要移除電燈開關。

❸ 從檯燈底座下方把舊的電線插頭拉出來。移除電線插頭後，把新的電線插頭從下方穿進底座，拉到燈桿上。如果看起來很難將新的電線插頭穿進去，可以將新電線綁在舊電線上，一起拉過去。只要簡單地從基座把舊電線剝開2.5公分，再剝開新電線頂端2.5公分，把兩者綁在一起。用電工絕緣膠帶把兩者連接處綁在一起。把舊電線往上拉到燈座頂端，直到有15公分的新電線露出燈座頂端。移去電工膠帶，拆開並移除舊電線。

❹ 拿出新插座，將新電線（電線外露端先）穿過插座底部（在這一步驟，先將插座基底從插座上移除可能會比較好進行）。綁一個錨結（underwriter's knot；見下圖）來固定，這樣可將新電線的兩股分開。

❺ 兩股新鐵絲中，只有一股是「熱鐵絲」。你要將這端接到新的插座基座上。要判斷哪一股為熱鐵絲，只要看鐵絲的構造即可。其中一股上頭會有脊狀線，或畫了一條線，這條就是熱鐵絲。

❻ 鬆開新插座端的螺絲，把電線外露端的熱鐵絲纏繞上插座。接著用螺絲起子把螺絲栓緊在鐵絲上。確保螺絲外頭沒有任何多餘的鐵絲。如果你發現有多餘的鐵絲，鬆開螺絲，將多餘的鐵絲繞上插座，重新鎖緊。

❼ 現在熱鐵絲已經繞到其中一顆螺絲上，接著將另一股線，「中性線」，繞到另一顆螺絲上。重複步驟6把另一股鐵絲纏好。

❽ 現在兩股鐵絲都連接到插座基座上，可重新把插座基座接回插座上（如果你在步驟4時將兩者拆開的話）；從燈座底座處把電線向上拉，這樣插座基座就會拉回燈座頂部。

❾ 用螺絲起子把插座鎖回燈座底部。

❿ 如果你剛剛有把燈座上的毛氈、卡紙或金屬拆下來，重新貼回去；也可以剪一塊新的毛氈或卡紙，用膠貼回去。

⓫ 把燈泡、燈架和燈罩放回去，插上插頭。

▲ 錨結

＊ 縫製基本窗簾 ＊

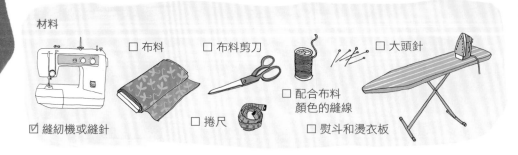

材料

□ 布料　　□ 布料剪刀　　　　　　　□ 大頭針

□ 配合布料
　顏色的縫線

☑ 縫紉機或縫針　　□ 捲尺　　　　□ 熨斗和燙衣板

步驟

❶ 測量窗簾桿到你希望窗簾底部的位置所在，把這個數字加上20公分，以此決定你每塊窗簾的長度。（多餘的20公分足夠做為摺邊之用，也預留了布料在預洗後縮水的空間。）

❷ 決定你要的寬度。市面上的布料大多是115或150公分寬。如果你不需要特別寬鬆、多皺褶的窗簾，選擇與你窗框寬度一樣的布料就已足夠；但如果你喜歡窗簾拉起時有許多皺褶，就需要比窗戶實際寬二到三倍的布料。

❸ 如果你選擇的布料可機洗，先預洗並曬乾，再進行裁切和縫紉。這點很重要：如果布料在縫紉前沒有預先加工防止縮水，那麼第一次清洗窗簾時，縫邊可能會縮攏。最後，在開始裁剪或縫紉前，先將布料徹底熨燙過一次。你要消除掉布料表面的所有皺褶和摺痕，才能準確地測量和縫紉。

❹ 等你把布料測量、清洗並熨燙完畢，用布料剪刀裁下你想要的尺寸。

❺ 先縫邊縫。其中一邊的布料向內摺2.5公分到背面，一邊縫一邊熨平。接著，布料再向內摺2.5公分，熨平。

❻ 把摺了兩次的這邊用大頭針固定好，每10-15公分別一根大頭針。別大頭針時要與縫邊走向垂直，針頭位在縫邊右側。這可讓你邊縫，邊輕鬆用右手拔掉大頭針。

❼ 沿著這邊縫一條直線，將縫線設在縫邊內摺處0.3公分。

❽ 重複步驟5-7，縫好布料另一邊。

❾ 接下來縫底部摺邊。從底部將布料向內摺1.3公分，用熨斗燙平。再向內摺13公分，熨平。依照步驟6，用大頭針固定。

❿ 在距縫邊內摺處0.3公分處，準確地縫好。縫這道摺邊時，在摺邊開頭和尾端進行回針縫，加強固定。回針縫的做法是，先沿著摺邊縫2-3針，停下縫紉機，按下回縫鈕，再反向縫2-3針，接下來再繼續。在摺邊尾端重複同樣過程。這道程序可確保摺邊不會散開。

⓫ 開始縫窗簾桿套。在窗簾頂端，向內摺1.3公分，熨平。再向內摺5公分，再次熨平。依步驟6的方式固定。在距縫邊內摺處0.3公分處，準確地縫好，如步驟10所示，在摺邊開頭和尾端進行回針縫加強固定。窗簾裝上窗簾桿，掛好窗簾桿。

貼心
叮嚀

如果你是縫紉新手，選擇基本的中厚織物，像是棉布或亞麻棉布。這類布料的質地比較容易操作。此外，要考慮窗簾的主要用途：你希望窗簾保護隱私，還是阻擋光線？要用可機洗的材質嗎（這對廚房或常敞開窗戶，特別是位於落塵量較大城市的窗簾來說，相當重要）？你希望窗簾擋住冷風，還是只想要薄薄一層？請依照不同功能，選擇適合的布料。

＊ 用釘槍進行裝襯 ＊

幫家具重新裝襯的簡便方式之一是使用釘槍。如果你有個小凳子、絨腳墊或座墊可移動的長凳，你可以不用請裝襯師傅，自己更換布料。

材料

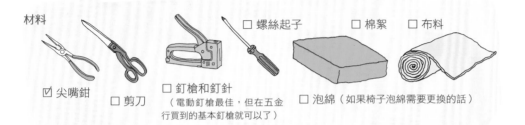

☑ 尖嘴鉗　☐ 剪刀　☐ 釘槍和釘針（電動釘槍最佳，但在五金行買到的基本釘槍就可以了）　☐ 螺絲起子　☐ 泡綿（如果椅子泡綿需要更換的話）　☐ 棉絮　☐ 布料

步驟

❶ 用螺絲起子從家具上取下椅墊或其他你想重新裝襯的部分。螺絲小心放在一旁，最後要用來把家具重新組裝回去。

❷ 用尖嘴鉗小心取下用來固定原裝襯布料的釘針。小心不要傷到布料下方的泡綿。如果布料下方有棉絮，也把它取出來。

❸ 原布料取下後，檢查泡綿的狀態。如果泡綿狀態良好，可直接進行下一步。如果泡綿需要更換，可上裝襯用品網站購買平價泡綿。如果這是用來坐的家具，務必選擇中等以上品質和密度的泡綿，這樣坐上去時，你的椅子才不會下陷太多。（我通常選擇8-10公分厚的泡綿來搭配小型椅墊。）使用美工刀或電動刀將泡綿裁成椅墊的形狀。確保裁切邊緣整齊勻稱。

❹ 剪下一塊比泡綿各邊大10公分的棉絮（如果是普通家具，使用棉被內襯即可；如果預算夠，網路上可買到裝襯專用棉絮，品質極佳）。

❺ 新的棉襯放在泡綿上，使用釘槍釘到座墊底部，拉緊各邊，確保表面平滑。

❻ 剪一塊比泡綿及棉絮夾層各邊大10-13公分的布料。把布料放在鋪上棉絮的座墊上，然後開始一邊拉一邊釘在座墊上。務必注意椅子上的螺絲孔位置。如果你在螺絲孔上方落釘，重新裝回座墊時會很難找到螺絲孔。聽起來有點蠢，但我通常會剪下一小段咖啡攪拌棒，放在孔洞裡，做出記號。這樣我就知道在何處應該停下釘針的動作。

❼ 釘上布料後，剪下多餘布料，接著把座墊擺回去，用原來的螺絲把椅子／長凳／凳子鎖回去。

材料

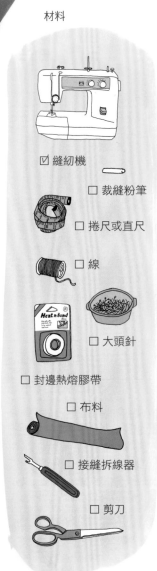

☑ 縫紉機

□ 裁縫粉筆

□ 捲尺或直尺

□ 線

□ 大頭針

□ 封邊熱熔膠帶

□ 布料

□ 接縫拆線器

□ 剪刀

如果你一直很想有個客製化的家具套，而且有些裁縫天分，認為自己能夠成為手工藝達人，你一定會喜歡這個技巧，教你用簡化過的程序，幫椅子、躺椅或沙發做出基本的家具套。Flipt Studio（www.flipstudio.com）的作家、設計師暨裝襯專家雪莉・米勒（Shelly Miller）從事家具裝襯和改造超過15年，現在要教我們一些基本技巧，在裝襯時如何裁剪、固定和決定家具套的大小。如同大多數手作作品，這並不是製作家具套的唯一方式，所以別擔心，使用這些技巧時，盡可隨自己喜歡的風格加以調整。

　　以下是你開始製作家具套前需要了解的一些基本原則：

　　家具套是由多塊布料縫製而成，尺寸大小會與家具大小吻合。因為被裝襯的家具有垂直面、水平面和角度面，以及／或需要包覆的輪廓線和彎曲，所以有時需要將各片平坦的布料組合、摺疊、摺縫或「鬆緊調節」，以符合這些區域的角度。將布料進行鬆緊調節，表示在不造成任何可看得見的皺褶或突起的狀況下，將布料間的距離拉近。要將布料鬆緊調節，用縫紉機在布料上縫出三條縫線，然後拉扯縫線未打結的一端，直到布料縮成一小區。不要拉太用力，不然會讓布料產生皺褶，而我們的目標是在盡可能不產生皺褶的狀況下，壓縮布料。

　　這個作品需要些基本的縫紉技巧，包括：

◆ 如何測量布料

◆ 如何根據布料縱向織理，裁剪布料

◆ 如何縫紉布料

◆ 如何製造暗褶（dart）、衣褶（gather）和褶（pleat）

◆ 如何對布料進行鬆緊調節

◆ 如何裝置拉鍊（視情況做）

◆ 如何製作滾條（welt cording；視情況做）

如何製作衣褶

❶ 用粗針沿著距布料接縫處1.5公分處，縫出一條縫線。在第1、2針下針後，進行回針縫，在最後一針下針後，留下約8公分的縫線（不需回針縫）。

❷ 在第一條縫線上方，距布料接縫約0.6公分處，縫第二條線。如同步驟1，在起針1、2針後回針縫，最後留下約8公分的縫線。

❸ 握緊布料，拉扯上下兩條8公分縫線，製造出衣褶。

❹ 均勻取出衣褶間隔，在距離布料直邊1.5公分處縫第3條線，這會固定衣褶。

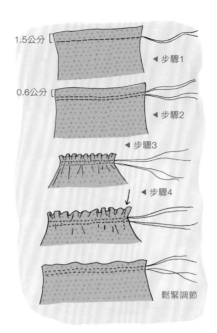

1.5公分 ◀ 步驟1

0.6公分 ◀ 步驟2

◀ 步驟3

◀ 步驟4

鬆緊調節

貼心
叮嚀

如果要製作出鬆緊調節效果，重複步驟1、2，取出衣褶。當你進行到步驟3時，只需輕拉兩條8公分長縫線，這樣不會有那麼多的衣褶。接著重複剩餘步驟。

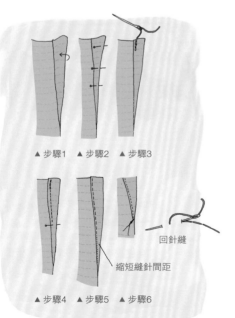

▲ 步驟1　　▲ 步驟2　　▲ 步驟3

回針縫

縮短縫針間距

▲ 步驟4　　▲ 步驟5　　▲ 步驟6

如何縫製暗褶

❶ 摺出你的暗褶。

❷ 用大頭針固定暗褶。

❸ 回針縫2-3次。

❹ 開始縫暗褶，邊縫邊取下大頭針。

❺ 到了暗褶尾端，縮短縫針間距。

❻ 用手在縫線尾端打結。

如何縫製褶襉

❶ 用裁縫粉筆或鉛筆，在布料上標出褶襉，取出均等的褶襉間距離。

❷ 摺起布料，讓第二條線蓋在第一條線上，製造出褶襉，用熨斗熨平，再用大頭針在頂端固定。

❸ 在褶子上頭，橫縫出一條假縫線（使用縫紉機，將縫針間距盡可能取到最大的寬鬆縫線），並加以固定。邊縫邊移除大頭針。

❹ 再次用熨斗熨過布料，然後在假縫線下方橫縫一條縫線，固定褶襉。

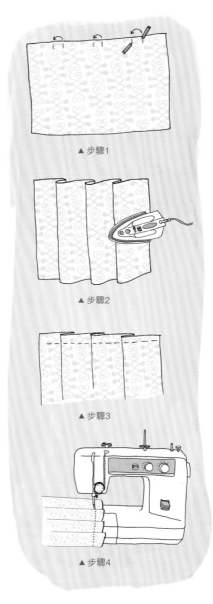

▲ 步驟1

▲ 步驟2

▲ 步驟3

▲ 步驟4

＊ 製作家具套 ＊

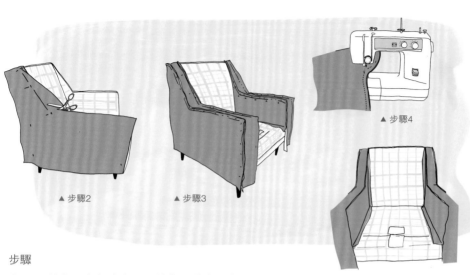

▲ 步驟2 ▲ 步驟3 ▲ 步驟4

步驟

❶ 測量並在紙上標出家具需被包覆的每一部分。判斷兩段相連的部分是否可以剪成同一塊，這樣可節省不少工夫。

❷ 使用剛剛標記尺寸的紙張做為紙模，裁剪出各部分需要的布料，每塊剪下布料比實際測量表面多出5-10公分。如果你的椅墊和背墊是固定在椅子上的，再加上5公分縫邊，用來塞進椅面四周和椅背後。（如果椅墊和背墊是可拆式的，參見**貼心叮嚀**進行。）

❸ 扶手面所需的三塊布（扶手頂端、扶手外側、扶手內側）反面朝上，用大頭針固定在椅子上。各塊布與椅身輪廓對齊，但不要拉得太緊，布塊裁切縫邊兩兩對齊，用大頭針將交疊處別好。大頭針排列需與縫邊平行，以此顯示出待會的縫線所在。

❹ 用大頭針別好的布塊從椅身上移下，將各塊縫在一起。一定要先移除大頭針，才能縫紉。布塊翻到正面，套在椅身上看是否合適。如果布套與扶手貼合，裁剪預留縫份至距各縫邊1.3公分即可。如果布套太大或太小，則使用接縫拆線器，移除尺寸不合處的縫線，重新用大頭針固定，然後再重縫。

貼心叮嚀

◆ 使用140公分寬的中厚棉布、亞麻布或斜紋布。

◆ 裁剪之前，所有布料均需水洗或乾洗。

◆ 測量並標記椅子前側和後側的中心，還有椅套前側和後側的中心。這些中心點能幫助你順利完成整個過程。

◆ 三條邊縫的接合有點困難。你需要先試著組合幾次，才能選出先縫那條縫線。修剪邊縫寬度，才能讓布料攤平。等完成後，使用熱熨斗熨過縫邊。

◆ 使用舊椅墊套做為製作新椅墊套時的樣本。用一條魔鬼氈或是在椅墊後方裝一條拉鍊，來將椅墊後側封口。

◆ 如果你是在幫躺椅或沙發做裝襯，由於布料寬度不夠將整個椅面包覆住，你會需要將兩塊布接在一起。務必確認外側背後、內側背後、底板和前緣的邊縫都有對齊。有些布料圖案是鐵路式排列，這表示圖案沿著布料邊長排列，而非邊寬。這樣一來，就不需要接縫。

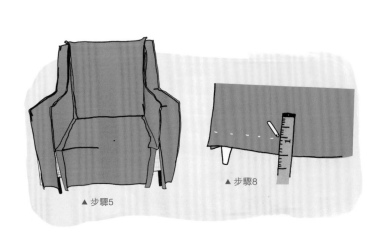

▲ 步驟5

▲ 步驟8

❺ 接著調整椅墊處的裝襯布（最長的一條布，包含椅子頂端、靠背正面、椅子前端和邊沿），用大頭針固定後，縫好。把這塊布條與把手部位裝襯布縫在一起。將縫到一半的椅套（現在包括了主要部位的裝襯布和兩側把手部位）翻到正面朝上，套在椅子上看看大小是否符合。如果需要調整，先移開椅套，再拆開需調整的縫線。放回椅子上，重新調整位置，再釘上大頭針。重複此步驟，直至該區域布塊與椅面貼合。剪下多餘邊縫，僅餘距縫線1.3公分。把這一大塊布翻回內面朝外，放回椅子上。

❻ 接著要縫合椅背部分的裝襯布，先對齊中心點標記，對齊布塊擺放位置，再與縫到一半、內面朝外的椅套頂端和背側用大頭針固定在一起。將椅背部分裝襯布縫好。注意：如果要在後背邊縫之一縫上拉鍊，用長針腳將邊縫封口。如果你想使用魔鬼氈或是帶子固定，調整邊縫寬度。如果椅套較鬆，可能也就不需要開口。

❼ 把椅套翻回正面朝外。如果椅套與椅子大小合適，那麼可以將剩餘已縫好的邊縫修剪至距縫線1.3公分處。

❽ 準備固定底端邊緣，先測量、標記底端大小，預留2.5公分邊緣。

❾ 使用人字針步，把椅套底部裁切邊縫好。接著，將底部裁切邊向上摺2.5公分，燙平。使用封邊熱熔膠帶收邊，或是沿著距人字針步邊0.6公分處縫合收邊。取下椅套，整個熨平。

＊ 綠色布料101 ＊

不久前，「綠色」（環保布料）指的是粗麻布或米色呢布。而現在，你不用過得像是登山家，就能過著對地球友善的生活。環保過去是嬉皮的專利，現在變成時尚的一環，讓我們有各式各樣時髦豪華的布料可供選擇，它們看起來就像一般的布料一樣好看，卻不會傷害地球或你的健康。Mod Green Pod（www.modgreenpod.com）的南西‧米姆斯（Nancy Mims）與我們分享以下訣竅：

綠色布料有兩種類型，一種是回收再製布，另一種是按環保方式種植原料的布料。「回收再製」指的是重新再利用現有的原料。這可能是指，你利用舊襯衫製作被套（請見p.273學習如何製作），也可能是把奶奶傳給你的舊洋裝改裝成迷人的圍裙。簡言之，回收再製是賦與舊東西新生命，而不是丟進垃圾桶。

另一種綠色布料，也是對地球友善的新品種布料，由按環保方式種植而成的天然纖維所組成，像是棉花和麻，這些作物是有機栽種，不噴灑殺蟲劑和除草劑。此外，如果連製造過程都是有機，那麼也會跳過傳統布料浸染種種化學藥劑程序。傳統（非有機）棉花在紡織、染色、印花和最後修整過程中，都會添加一些有毒物質，之後可能會在家中或工作場所揮發毒氣。真正有機天然的織物會避開這些有毒物質，給你乾淨的產品，不會在家中揮發毒氣。

永續天然纖維（除了織品本身材質外，該布料需要使用無毒、低衝擊性墨水、染料和固色劑）

- 有機棉
- 麻
- 有機羊毛
- 有機亞麻
- 環保絲
- 蕁麻
- 海藻

回收／再製纖維

- 回收寶特瓶（環保再生）
- 工業廢料回收棉花（廢料回收）
- 回收聚酯（廢料回收）

絕佳裝襯布料

下面幾家公司提供時髦又環保的絕佳裝襯布料：

- Mod Green Pod
 www.modgreenpod.com
- Q Collection
 www.qcollection.com
- Lulan Artisans
 www.lulan.com
- Oliveira
 www.oliveiratextiles.com
- Maharam
 www.maharam.com
- DesignTex
 www.designtex.com
- O-Eco-Textiles
 www.oecotextiles.com
- Rubie Green
 www.rubiegreen.com
- Kravet Green
 www.kravetgreen.com
- Live Textiles
 ww.livetextiles.com
- Amenity
 www.amenityhome.com
- Harmony Art
 www.harmonyart.com

✳ 裝襯細節 ✳

現在你已了解居家裝襯的一些基礎了。Spruce Austin（www.spruceaustin.com）的亞曼達‧布朗（Amanda Brown）和莉西‧喬伊斯（Lizzie Joyce）要教我們一些修飾性的裝襯技巧，像是布料滾邊、布包扣和成排釘扣，還有如何裁剪並幫椅墊裝襯。

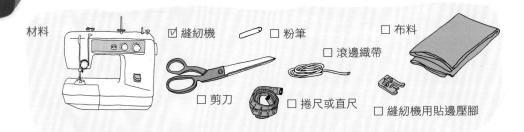

材料　　☑ 縫紉機　　□ 粉筆　　□ 布料
　　　　　　　　　　　　□ 滾邊織帶
　　　　□ 剪刀　　□ 捲尺或直尺　　□ 縫紉機用貼邊壓腳

布料滾邊

布包滾邊幫助界定線條，並為抱枕和家具增添專業製造感。

步驟

❶ 測量你需要多少滾邊織帶。

❷ 用寬約4-5公分的直尺，在布料上依對角方向畫出多條直線。將這些布條裁切下來，以對角方式裁切是要讓布料和滾邊織帶能夠有最大彎曲。

❸ 標出所有布條的底部，剪下。

❹ 將兩條布條拼在一起，有標記的一端連接未標記的一端。以45度角剪下相鄰的兩端。

❺ 布料正面疊在一起，對齊裁切邊緣，所以你會有1.3公分邊縫的縫份。

❻ 將兩邊縫在一起。

❼ 重複同樣步驟，直到所有布條被縫起來成為一長條。

❽ 確保你的縫紉機用貼邊壓腳已裝上去。拉鍊壓腳也行。

❾ 把滾邊織帶放在布料中央，用布料緊緊包住滾邊織帶，讓布料兩邊相接。沿著滾邊織帶正面縫紉。當你縫過貼邊壓腳的連結處，把邊縫縫份打開，再縫一次以減少縫紉。

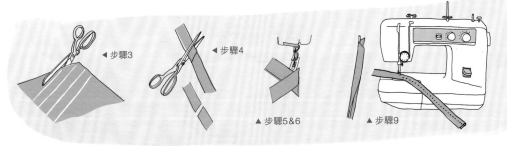

◄步驟3　　◄步驟4　　▲步驟5&6　　▲步驟9

材料

 ☑ 合適大小鈕扣組
（許多手工藝品店都買得到；要為抱枕或坐墊加
裝成排釘扣，物件的各邊各需要一顆鈕扣）

☐ 剪刀

 ☐ 布料

☐ 鈕扣線

☐ 扣針

布包扣和成排釘扣

成排釘扣這種方法很棒，能夠在枕頭、椅墊和家具上增添趣味、特色
和一絲對比色。專業的裝襯師有工業用的鈕釦機，但是你可以遵照下
列步驟，製作出自己的布包鈕釦。

▼ 步驟1

布包扣步驟

❶ 使用鈕扣組中提供的模子在布料上描出圖形後剪下。如果你使用的
是薄布料，剪下兩塊同樣圖形，疊在一起做為較厚的布料。

❷ 鈕扣的頂端放在布料中間，這樣布料正面會在鈕扣的外側面，把布
料包進鈕扣齒中。以相對方向包覆（前側接著後側；左側接著右
側），以將布料均勻牢固地固定在鈕扣蓋上。

▲ 步驟2　　▲ 步驟3

❸ 嵌上鈕扣背部。取出第二顆鈕扣，重複同樣步驟。

成排釘扣步驟

❶ 裁剪一段雙股鈕扣線，長度足夠環繞枕頭／坐墊的周長，且預
留15公分尾巴。

❷ 把鈕扣線一端穿過鈕扣孔，然後把兩端線頭都穿過針孔。

❸ 在枕頭／坐墊上，用針穿在你想要加上釦飾的點，把兩股線頭
都拉到另一頭。

❹ 移去鈕扣針。

❺ 來回拉動鈕扣線兩端，確保鈕扣線能夠自由穿過枕頭／坐墊。

❻ 把其中一端鈕扣線繞過第二顆鈕扣的鈕扣孔。

❼ 在鈕扣線上綁一個活結（見**貼心叮嚀**）。拉緊其中一股鈕扣
線，調整成想要的鬆緊度。

❽ 打一個死結，剪斷鈕扣線的兩端。

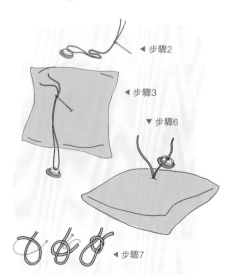

◀ 步驟2

◀ 步驟3

▼ 步驟6

◀ 步驟7

 貼心
叮嚀　打活結時，雙手各握著一股線，把右股放在左股上。把右股穿過製造出的圈，
再穿過第一個交叉所形成的孔洞（見步驟7附圖）。拉緊。

293

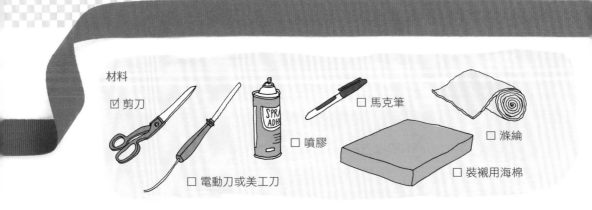

材料

☑ 剪刀

□ 電動刀或美工刀

□ 噴膠

□ 馬克筆

□ 滌綸

□ 裝襯用海棉

裁剪並裝襯坐墊

你的座墊變太硬了嗎？海棉屑掉落？還是沒有支撐力了？
下列這些步驟能幫助你改造舊的座墊內襯。

步驟

❶ 在新海棉上描出舊座墊或舊海棉的輪廓。

❷ 用電動刀沿著輪廓線裁切新海棉。確保裁切線一次切到底部。

❸ 用噴膠把滌綸貼到海棉的表面和側邊，僅留與拉鍊端相接，該面不要貼上滌綸。

❹ 修剪掉多餘的滌綸，把海棉塞進椅套，調整好位置。

安全
叮嚀

噴膠具有毒性，所以使
用時需要戴上口罩，打
開窗戶。一次噴灑時間
不要過長；暫停一段時
間，讓室內充滿新鮮空
氣後，再繼續下一步。

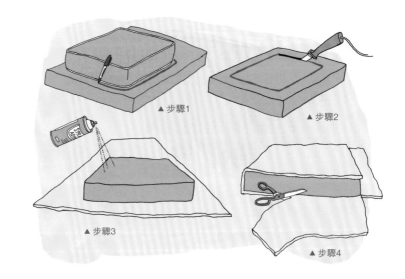

▲ 步驟1

▲ 步驟2

▲ 步驟3

▲ 步驟4

✳ 選擇合適的裝襯用布料 ✳

現在要選擇完美的裝襯布料遠比過去容易得多。除了鄰近的裝襯用品店，你可以在 Etsy（www.etsy.com）、J and O（www.jandofabrics.com）、eBay（www.ebay.com）和 Textile Arts（www.store.txtlart.com）等網站買到有趣又平價的裝襯布料。

你要避免選擇太薄、垂墜度太高、易皺或寢具用的布料。此外，避開太過細緻或延展性過佳的布料，那些布料無法承受頻繁使用的磨損。所以，請尋找下列布料：

◆ 帆布　◆ 天鵝絨　◆ 乙烯塑膠布　◆ 雪呢絨　◆ 皮革　◆ 羊毛　◆ 厚亞麻布

這些布料各有不同風格、顏色和質感，能讓你做出裝襯家具所要的外觀和耐久性。

寵物和布料

貓咪和小狗可能會是你最愛裝襯布的大敵。要保護你的沙發和椅子，請選擇皮革、仿麂皮、乙烯塑膠布，或是Crypton公司製造的環保布料，這些布料能夠耐得住寵物的磨損。如果你養的是大型狗，可以考慮戶外布料或表演布料，提供進一步保護。

如果要保護布料不被貓咪抓壞，可以試試Sticky Paw公司出的雙面膠，可讓貓咪不去抓布料。把膠帶貼在被貓咪抓得很嚴重的區域，這樣貓咪很快就學會要離布料遠一點，因為牠們的爪子會黏在膠帶上（輕輕黏且不會痛）。

改變家具外觀的訣竅

你可以和裝襯師傅討論的幾點：

◆ 座墊數量和風格

◆ 椅裙

◆ 對比鑲邊

◆ 使用多種布料

◆ 將家具過去沒有裝襯過的部位裝襯，如扶手或開放式背板。

◆ 增加裝飾性針腳

自己可以做的幾件事：

◆ 為基座上漆

◆ 在坐墊上加飾釘

◆ 改變裝飾邊

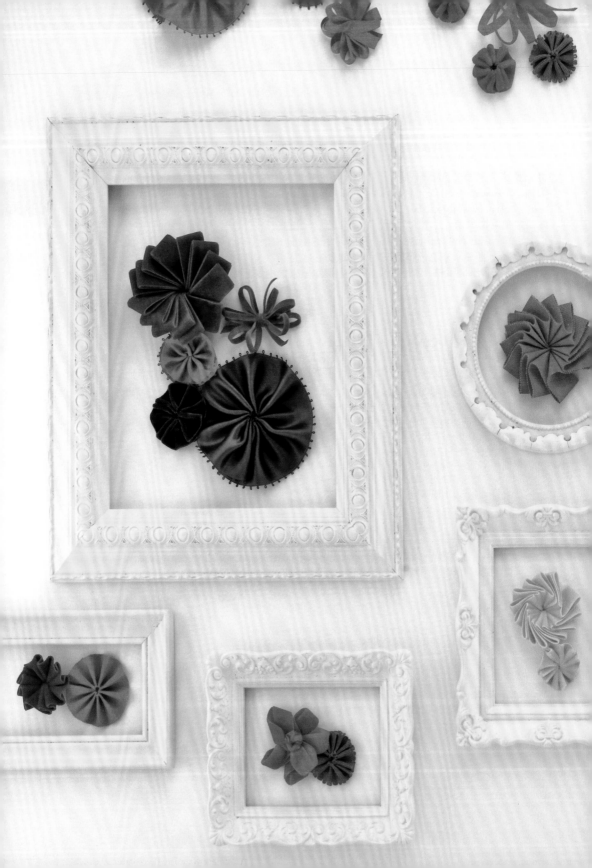

PART FOUR
{ 花藝教室 }

　　很少有東西能像美麗的插花作品為房間增添生氣，或是帶來畫龍點睛的效果。因為我自己十分熱愛鮮花和盆栽，便為Design*Sponge增加兩個花藝專欄，還拉著幾個編輯一起參加無數堂插花課，這樣才能學習更多相關知識。有些人覺得插花令人望之卻步，但其實插花可以簡單又好玩。

　　在這個單元，我要帶領各位了解一些插花的基本詞彙、工具、想法和指南。因為我還在學習，所以從Design*Sponge的編輯艾美‧梅瑞克那裡得到專業幫助。艾美除了幫我列出開頭的指南外，還設計十個美麗的插花作品，示範花藝設計的關鍵lessons，從如何組合素材，調整高度，到使用意想不到的材料和容器來插花等。在嘗試過她設計的十個基礎插花風格後，你就會擁有足夠的自信，為各種不同場合、作品插花，從節日專用的主桌桌飾，到床頭櫃擺的花飾。還有，我們一直想降低成本，艾美在設計作品時也把預算牢記在心，列出一些取得來源。

　　我也邀請Design*Sponge特約作者莎拉‧雷哈南從「居家設計搶先看」單元中的居家空間尋找靈感，創作一系列花藝作品。這些花藝作品從最簡單的單枝花組合，到使用漂流木做花器，搶眼的餐桌中央擺飾。每個作品，莎拉都會帶領你了解所需的花卉和工具，教你複製出一樣的作品。希望這些作品鼓勵你從自己的居家空間尋找靈感，創作出獨特的花藝作品。

了解花材種類

花材一般可以區分為三個基本類型:

- **線狀花材**:細長形花材,奠定插花作品的基本架構。這些花卉通常都夠強(視覺上和體積上),可單獨插在花瓶中,也能為綜合插花增加高度。
 例子:劍蘭、貝殼花、金魚草、紫羅蘭、愛爾蘭之鐘。

- **團狀花材**:大朵、圓形花材,為插花作品帶來份量。把花朵轉一圈,如果各面看起來都一樣(如繡球花),那麼這就是團狀花材。團狀花材花如其名,成把擺在一起時很好看。也可用來填補插花作品的較大孔隙。
 例子:繡球花、玫瑰、康乃馨、鬱金香、非洲菊。

- **補充花材**:這類花卉常被低估。如果你想找一些便宜花束,這些花材是非常好的選擇,因為你通常可以在花店用非常便宜的價錢買到,甚至在你的後院就有。補充花材主要是花莖,可能帶有一些葉子或花朵。可用來做為插花作品基底,或是讓花束看起來更滿。你也可以試著單用補充花材:有些補充花材好看到足以單獨撐起作品。
 例子:蕨類、雪珠花、皇后蕾絲、石南花、金絲桃、翠菊、火鶴。

▲劍山
▲花藝鐵絲
▲花藝膠帶
▲花藝鐵絲棒

意想不到的花材

想增添插花作品的質感和色彩,可以考慮增加下列幾種素材:

- **水果**:小顆檸檬、柳橙或帶枝莓果可為插花作品增添絕佳色彩。如果要使用柑橘類水果,可插在花藝鐵絲棒上。

- **香草植物**:試著將紫葉羅勒等香草加入插花作品中,也可以用迷迭香、薰衣草等芳香植物增添高度、線條和美妙香味。

- **多肉植物**:將這些植物插在花藝鐵絲棒上。再用一些花藝鐵絲固定。

使用工具

專業花藝師手邊有各種花俏的工具,但是如果是居家插花,只要三種基本工具就足夠:

- **剪刀**:花藝師非常保護自己的剪刀,原因是:刀鋒越利,就越能有效裁剪花莖。

- **容器**:手邊擁有許多不同的花瓶和花器,表示你較有可能嘗試不同的花卉和插花方式。跳脫框架思考:試試各種形狀的花瓶(高的、短的、圓的等)、復古罐子(Mason罐和果醬罐很適合簡單的插花作品)、茶葉罐(確保罐子不會漏水),還有獎盃(形狀很有趣,可以挑戰看看)。

- **繩子**:處理小型作品時,會需要用繩子將花莖綁住固定。廚房用細繩即可。

- **劍山**:插花用劍山是固定花卉的好方法,也是插花海棉的絕佳替代品;插花海棉通常是用石油製造的塑膠製品,因此不太環保。劍山不貴,市面上找得到各種材質的劍山,是插花時固定個別花卉的利器。一球六角形網孔鐵絲網是不錯的替代品。

- **其餘工具**:花藝膠帶、花藝鐵絲棒、插花海棉和花藝鐵絲都能幫助你固定作品,但大多時候不是一定需要。

修剪和保存花朵

你修剪花朵的方式對於插花作品的壽命有很大影響，請切記：

◆ 永遠用鋒利剪刀或刀子修剪花卉。使用刀子，記住一次就裁斷花莖，不要來回鋸。裁剪速度越快，刀口越乾淨，對花莖的傷害就越少，減少花卉水分流失。

◆ 永遠以傾斜角度裁切。你的目標是切出45度角。這樣會比橫向直切製造出更多表面積，讓花卉吸收更多水分。

◆ 在水面下裁切。在水龍頭下方或是盡可能靠近水的地方修剪花莖。修剪完成到直接放進水中這段時間拖得越久，你的花就會枯萎得越快。

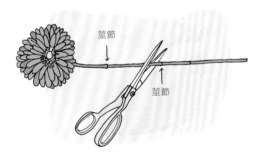

莖節
莖節

◆ 在莖節和接點之間裁剪。如果你是在野外（或是花園）剪下花枝，那麼務必在莖節和接點的上方修剪；所謂莖節就是新芽或花苞會冒出頭的節點，類似花莖上的小癤。

◆ 每天換水。對於添加於修剪過花卉中的保存劑（小包白色粉末，通常是糖和漂白粉的混合物）是否有效，各方仍有不同意見。事實上，盡可能長時間保存鮮花的最好方式就是每天換水。如果你使用透明玻璃花瓶，水變混濁時，比較容易注意得到。花卉保存在陰涼地方也可延長其壽命。

插花要訣

花藝設計有許多不同風格和方式。在Design*Sponge，我們把大多數規則拋在腦後，只遵循幾個重要概念。如果你依照下列指南（依據西式花藝設計原則而定），你將學會如何設計出穩固、均衡的插花作品，並保留你獨特的個人品味和風格。

◆ 花枝總數為奇數枝。奇數枝的插花作品在視覺上較討喜。如果你只想運用一點點花材，考慮在花瓶中插三支花，不要用四枝。如果你想創作較大型的插花作品，試著將三支花變成一組，創造出強烈的色彩和質地區塊。

◆ 高低有致。使用補充花材、線狀花材和團狀花材的組合，讓你的插花作品高低有致。花藝作品通常有三層，第一層是較低矮的蔓生花卉（茉莉和常春藤是極佳選擇）；接著是主花（玫瑰、牡丹、鬱金香和其他中高度的花，增加團塊感）；最後是頂層花材，增加高度並穩定架構（樹枝極適合用於此用途）。

◆ 對比質感。混用各種質感，總是會讓插花作品更平衡。舉例來說，將有花邊狀的花材（野胡蘿蔔或鐵線蕨）與飽滿、柔軟的花卉（牡丹或玫瑰）並用，製造出視覺效果很舒服的浪漫、女性化插花作品。

◆ 仔細選擇色調。色彩有其重量。顏色較暗的花卉看起來較重，在整體插花作品中較顯眼。與其將深色花卉安排在底層（視線會被帶到下方），倒不如考慮將深色花卉安排在較高的位置，讓觀者注意到作品中其他有趣的花材。

基礎插花作品製作

現在你已了解花材類型、如何修剪並保存花材，還有一些基本的花藝設計概念，你已準備好要插花了。以下是插花的幾個簡單步驟。

◆ 建立架構。許多人插花時會希望先從主要花材著手。但是最好的方式是，先為主要花材建立基底。從你的補充花材開始，把它們放進容器中，它們的莖幹交叉後形成柵格狀空隙，可成為其他花朵的支架。

◆ 添加團塊花材。接著可加入牡丹、玫瑰和其他圓狀花材。把這些花插入剛剛形成的柵格間。務必確認團塊花材的頭狀花序整個被補充花材支撐住。舉例來說，補充花材可以斜倚著較重花材的頭狀花序，避免下垂或遭折斷。添加團狀花材時，記得要調整它們在整個插花作品中的位置和高度。

◆ 添加較高的花材。最後，加上較高的莖幹和細長的花材，為插花主體增色。調整其高度和位置，避免在團塊花材上方形成一堵高牆。Saipua的莎拉表示，這些花材是為插花作品增添「動感」的一種方式。比方，一枝莖幹細長的陸蓮花，可為花束帶來輕鬆有趣的感覺。

◆ 將花瓶轉一圈，補強空隙。如果插花作品的背部沒有正面那麼好看，那也沒關係。但如果你還有剩多餘的花材，試著將花瓶轉一圈，看看有沒有空隙需要補強。試著加入小叢、奇數一組的團塊花材。比方說，如果花束有個大空隙，與其使用一大朵牡丹來塞這個洞，倒不如選三朵一組的小型團塊花材，像是山蘿蔔。

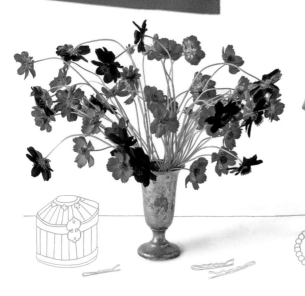

LESSON NO.01 ///
交錯式
簡易插花

使用交錯高度，模仿自然生長

大約花費	30美元
使用花材	波斯菊
替代花材	陸蓮花、黑種草、山蘿蔔、雛菊
使用花器	笛形瓶
其他材料	小型劍山（視情況用）

LESSON NO.02 ///
芽花瓶插花

僅使用一朵焦點花朵
做為插花作品

大約花費	15美元
使用花材	樹牡丹、巧克力波斯菊、豆梨落葉
替代花材	大理花、牡丹、孤挺花等可當主花；樹枝、銀葉菊、羊耳石蠶等可做襯葉
使用花器	玻璃芽花瓶

不要讓花卉排列在同一高度，試著將花莖修剪成不同高度，創造出類似花園中花朵生長方式的簡單插花。

◇◇◇◇◇◇◇◇◇◇◇◇◇◇◇◇◇◇◇◇◇◇◇

步驟

從花瓶高度約兩倍的高點開始，再層層往下；修剪花莖、插進容器前，先把花卉拿到花瓶前，比一比最佳位置。因為波斯菊有天然的彈性，瓶嘴又很寬，我用小型劍山筆直放在花瓶中間，用來支撐花卉。這項交錯技巧可以用在各種容器，所有花卉都適用。

一朵美麗飽滿的花朵，加上一些襯葉，有時就能創造出令人驚豔的插花作品。在金錢和時間都很緊迫的情況下，最簡單的方式，是讓一朵美麗的花自我表述。

◇◇◇◇◇◇◇◇◇◇◇◇◇◇◇◇◇◇◇◇◇◇◇

步驟

把襯葉放進花瓶裡。大朵花材插進花瓶，記住，花朵中心倚在瓶口，看起來最自然。再加入一小叢小花，增添活潑感。

低矮自然插花

使用插花海棉，
製造出低矮瀑布形的排列

大約花費	35美元
使用花材	繡球花、大理花、西番蓮、落新婦、天竺葵、波斯菊、豆梨枝
替代花材	庭院玫瑰、常春藤、山蘿蔔、玉簪葉、紫丁香
使用花器	碗、低腳甕或高腳盤
其他材料	插花海棉

你絕對意想不到，
在插花海棉上製造出瀑布般流洩感的插花作品，
是展示幾朵突出花卉的簡單方式。
這種花藝作品在碗、低腳甕和高腳盤中，
看起來特別美麗。

步驟

配合容器大小，剪下一塊插花海棉，放在水中浸10分鐘（不要將乾燥花插在海棉上）。海棉放進碗中，洞口處朝下，裝滿水（我在陶甕中加了一層襯布，因為它不透水）。在海棉上鋪一層自然柔軟的繡球花和樹枝，接著加上幾朵最大的主花。最後再添上一些補充花材和蔓生植物。使用海棉時，如果你把已插下的花拿起，再次使用時需要重新修剪。所以每次插下花時，都要仔細考慮，因為花莖移動太多次，會讓海棉上充滿孔洞而碎裂。

填充花插花

從受忽視的花材中找到美麗

大約花費	10美元
使用花材	滿天星
替代花材	火鶴、康乃馨、洋甘菊
使用花器	裝飾性茶葉罐
其他材料	密封透明膠（視情況用）、麻繩

填充花材通常會被忽略，
但如果滿滿一大簇擺在一起，也能成為美麗的花藝作品。
要製造吸引人的餐桌擺飾，選用各種茶葉罐當作花瓶。
如果你需要創作一些鮮豔、有趣又平價的作品，
就連雜貨店買來的咖啡罐也能成為即興花器。

步驟

先試試看你準備的錫罐會不會漏水。如果會漏水，在內側所有縫隙塗上一些密封透明膠（在五金行可買到），放乾。接著，把每枝滿天星莖上的旁枝修掉，讓滿天星更好處理，用手抓成一小把密集的花束。等你製造出配合錫罐大小的半球狀時，用麻繩將花莖綁起來，插進裝了水的錫罐中。

樹枝插花

僅使用樹枝就製造出
大型搶眼作品

大約花費	30美元
使用花材	火簕衛矛的樹枝
替代花材	山茱萸、海棠、沙棗、豆梨樹枝、繡線菊
使用花器	有腳杯型花瓶或高腳杯型花瓶
其他材料	鐵絲網

當你想要搶眼但又不會花太多錢的大型花藝作品時,試著只用樹枝來插花。花卉樹枝在春天時看起來很美,色彩繽紛的落葉和結實累累的樹枝最適合秋天。

步驟

裁剪一塊中型鐵絲網,做成一顆球,放在甕的底部(當成基底支撐)。從最大的樹枝開始,插進甕中,鐵絲球會固定住它們。接著一邊轉動花瓶,一邊增添更多樹枝進去,創造出各個角度都可欣賞的飽滿圓形架構的花藝作品。

特殊素材插花

在插花作品中,
以特殊質地的綠色植物和
自然素材來取代花卉

大約花費	25美元
使用花材	朝鮮薊、蕨類、天竺葵葉、迷迭香、西番蓮、山蘿蔔花苞
替代花材	多肉植物、沙果、雞冠花、野草、羅勒
使用花器	大型水杯或果汁杯(這裡使用翡翠杯)
其他材料	竹叉(視情況用)

在為插花作品選用花材時,試著跳脫一般框架。水果、蔬菜、香草和居家植栽都能創造出有趣、意想不到的混搭式插花作品,花費也比一般花材便宜。現在,你的後花園不但能為晚餐加菜,還可幫插花作品找到主題。

步驟

體積最大的元素先放進去。我使用的是兩株帶莖的朝鮮薊。如果你找不到帶莖的水果和蔬菜,也可以用竹叉插住花材中心,製造出臨時替代莖。接著添加蕨葉和樹葉進去,創造出豐富的混搭花作。

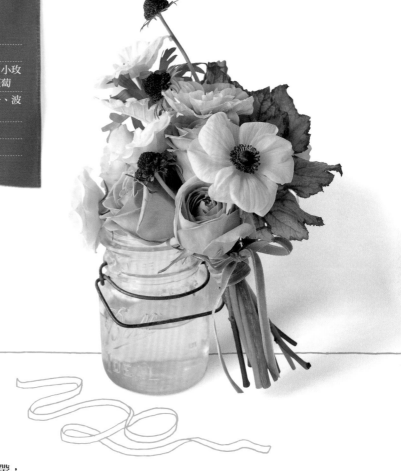

手紮花束

**使用三種主要花材製造
小型手紮花束**

大約花費	25美元
使用花材	銀蓮花、忘憂玫瑰、小玫瑰、秋海棠葉、山蘿蔔
替代花材	毛茛、大理花、牡丹、波斯菊、葉片
使用花器	Mason玻璃瓶
其他材料	橡皮筋、緞帶

只要用幾種花材和一條漂亮緞帶，
就可以做出一把手紮花束，當做可愛的禮物，插在Mason玻璃瓶中也是美麗的展示品。
如果使用天鵝絨緞帶，會提升捧花的質感，用在簡樸風格的婚禮再適合不過。
所以，如果婚禮捧花的價格太過驚人，試著自製花束，節省成本。

步驟

從頂層開始，把花莖沿同一方向螺旋狀排列，製造出鬆鬆的拱形。把其中一種花材放在一起，增加自然輕鬆感。添加一片美麗葉子，襯托出花束；用手鬆抓花束，再於中央添加一些小型襯托花卉（長莖花卉，模仿成長或動態）。使用橡皮筋固定花莖，在上頭再綁上漂亮的緞帶，然後修剪花莖為同樣長度。

Lesson no.08 ///

野花式插花

創造出自然、剛從田野裡採下感覺的插花作品

大約花費	35美元
使用花材	大理花、豆梨、落新婦、波斯菊、火鶴
替代花材	玫瑰、葉片、野胡蘿蔔、山蘿蔔、景天
使用花器	大型玻璃杯

透過混合不同質材和種類的花卉，創造出自然不做作的插花作品，是快速妙招。無論處於哪個季節，你總是可以選擇便宜的葉片、樹枝和填充花材。選擇各種質材和顏色，你就能擁有美麗、有機、輕鬆的花藝作品。

◇◇◇◇◇◇◇◇◇◇◇◇◇◇◇◇◇◇◇◇◇◇◇◇◇◇

步驟

先把樹枝放進花瓶中，為插花作品製造出骨架。接著插入填充花材，像是景天或火鶴。再插入較大朵的花卉，創作出視覺重點。最後，加入一些線狀花材，創造自然動感。

Lesson no.09 ///

圓頂形插花

創作出緊密的花藝作品

大約花費	50美元
使用花材	大理花、璀璨之星玫瑰、庭院玫瑰
替代花材	多肉植物、沙果、雞冠花、野草、羅勒
使用花器	寬口圓柱狀花瓶（這裡使用水銀玻璃花瓶）

圓頂形插花是一種經典、堅固的餐桌中央擺飾。混用同色調的花材創造出絕佳的高貴花作，而如果單使用一種花材則有簡單隨性感。如果你的圓頂形狀並不完美，別生氣：呈自然圓弧的形狀看起來也一樣優雅。

◇◇◇◇◇◇◇◇◇◇◇◇◇◇◇◇◇◇◇◇◇◇◇◇◇◇

步驟

從花瓶瓶口開始，將花卉以螺旋狀放置，邊繞著瓶口的圓形擺放，邊讓花莖彼此交錯。接著再以螺旋狀擺放上一層，使用不同花材，製造出不同質感堆疊的集中感。

LESSON NO.10 ///

季節桌面擺飾

使用天然素材，
結合小型插花作品和單獨花莖，
製作出桌面擺設

大約花費	50美元（包括南瓜）
使用花材	庭院玫瑰、天竺葵葉、迷迭香、帶枝柿子、野莧、灰姑娘草和觀賞用小南瓜
替代花材	沙果樹枝、玉簪葉、蕨類、羅勒
使用花器	各種瓶子、茶杯和／或小花瓶
其他材料	雞籠鐵絲

製作出配合節慶且令人印象深刻的餐桌中心擺飾很簡單，
只要結合觀賞用小南瓜等自然元素，
搭配各種瓶罐、花莖和迷你擺設即可。
你不用準備大型容器和較大朵的花材，
用一些較小型的裝飾環繞中心主要視覺焦點，
也可以達到同樣效果。

步驟

找到各種相配的瓶罐和花瓶，擺在桌上。接下來先插茶杯裡的花，剪下一小塊雞籠鐵絲，捲成球狀，放進茶杯做為花卉支架。要完成又快又簡單的小型花藝，可以採用一種鮮花、兩種綠葉和一種長枝這樣的搭配。再來添加幾個裝了樹枝和樹葉的高低不同瓶子，整個桌飾就完成了。

INSPIRATION NO.01 ///

瘋狂收藏者
專用的復古
瓶罐花藝

艾美・梅瑞克的布魯克林公寓

大約花費	10美元
使用花材	毛茛
替代花材	尋找花莖彎曲扭轉的野花：野胡蘿蔔、紫錐花、雛菊或長莖庭院玫瑰，這些看起來都會很漂亮。關鍵在於將花莖修剪成不同高度，還有混用盛開花朵和花苞。
使用花器	混用各種尺寸的復古窄頸瓶（試著從eBay、Craigslist、二手店尋找便宜瓶子）

見p.70

Design*Sponge編輯艾美・梅瑞克收集了各種可愛的小東西，她的住家就像是美麗的多寶格。莎拉從中得到靈感，利用舊藥瓶（像是艾美收藏的這種），把簡單幾株毛茛昇華為像標本一樣珍貴。這種插花方式最好的地方在於可以節省經費，你只要買幾朵特別的花卉就好，不用買滿滿一把花束。試著混用不同顏色或高度的瓶子，為插花作品增加更多視覺趣味。

步驟

每個花瓶插進一朵花，使用不同高度的幾個花瓶。務必加入含苞待放的花朵。它們小小的花苞在盛開的花朵旁看起來就像雕塑一樣。

INSPIRATION NO.02 ///

白樺木
花瓶花藝

珍妮佛·古德曼·索爾的納許
維爾鄉村小屋

大約花費	50-100美元
使用花材	樹牡丹、波羅尼花、白千層、胡椒莓、石榴、巧克力波斯菊
替代花材	任何攀藤類植物的組合（像是蕨類和野藤）、莓果、圓形水果（可嘗試檸檬）和花卉（庭院玫瑰）。試著將檸檬用噴漆噴上金屬色澤以豐富色彩。

見p.50

莎拉喜歡設計師珍妮佛·古德曼·索爾
家中的木頭小屋牆面，由此得到靈感，
製作出這個和木頭小屋主題十分相配的插花作品。
她用自然掉落的樺樹皮做出這個特製花瓶，
搭配木頭小屋的紅色和粉紅色調。
這個作品最棒的地方是，等作品壽命到了，
你可以拆下樺樹皮，用在其他容器上，製作新的花束。

步驟

❶ 使用15×15公分的圓筒容器（大型錫罐就很適合），再用一片白樺樹皮環繞包住。白樺樹皮有天然曲度，可輕鬆包在圓筒狀物體上。

❷ 包好後，用美工刀或刀片把白樺樹皮裁到與瓶高相等。用熱熔膠或麻繩固定。

❸ 開始插花。鬆鬆抓起主花（樹牡丹和波羅尼花），放進白樺樹花瓶中。水果叉在花藝鐵絲棒上，再一串串插入花瓶中，直到作品看起來平衡，但仍呈寬鬆狀，就像你會放在舒適小木屋那樣。

樺樹皮小撇步

隨著歲月增長，樺樹皮的外層會脫落，掉在森林地上。樺樹皮的質感很好，既薄又具延展性。撿樺樹皮的最好時間是秋天，但請不要從樹上剪下樹皮。

INSPIRATION NO.03 ///

白綠色書房

波妮‧夏普的達拉斯住家

大約花費	30-50美元
使用花材	天竺葵葉、毛茛、空氣鳳梨（附生植物）、鬱金香、野莧菜
替代花材	這個作品重點在於色調。為了用較少花費，製造出類似的綠色和白色花作，可以考慮白色（或白、綠兩色組合）的康乃馨或小玫瑰。羅勒葉是極佳的填充葉。常春藤、茉莉或其他攀藤元素則可替代野莧菜。
其他材料	插花海棉、花藝鐵絲、花藝鐵絲棒（選擇用） 見p.64

莎拉喜歡織品設計師波妮‧夏普臥房中層次豐富的綠色調，決定要以更為濃縮的方式來捕捉這片翠綠。
她使用高腳盤當花瓶，把書房的氛圍由輕鬆轉為高雅。
改變容器高度，無論是使用較高的容器，
還是在一疊書上擺放較矮花瓶，
運用這種簡單技巧就能發揮戲劇效果。

步驟

❶ 5公分厚方塊的插花海棉放在高腳盤或類似的高腳容器中。天竺葵葉和毛茛葉插進去，為攀藤植物製作基架。

❷ 使用花藝鐵絲，把附生植物叉上花藝鐵絲棒或其他花卉的花莖上，彎向想要的方向。

❸ 附生植物就位後，用鬱金香和野莧菜把空位填滿。

漂流木花藝

琳達與約翰·梅爾斯的緬因州
波特蘭住宅

大約花費	大多數材料都可在院子或樹林找到，只是在收集材料前，要確定你得到許可。
使用花材	黑色野胡蘿蔔花、喇叭花藤、白千層、秋海棠葉、芬芳茶樹
替代花材	混用各種野花、藤類和葉片，可為這個自然感作品帶來個性。也可選用當地幾種天然植物，可省下一些錢。野胡蘿蔔花通常可在野地找到：開車到鄉下時注意看看能不能找到這種植物（但不要任意摘採保護區或私人土地上的植物）。
使用花器	上頭有自然開口的漂流木或木塊
其他材料	插花海棉

見p.114

無論從哪個角度窺看設計師琳達與約翰·梅爾斯的住家，都能找到一些隱藏其中的趣味。
那是一棟充滿深色系、豐富層次色彩的屋子，就像是圖案精心設計過的森林。
莎拉想創作同樣富戲劇感的花藝作品，所以使用一大塊漂流木當花作的基底。
當你要為晚餐派對準備餐桌中央擺飾時，可以考慮使用一些令人意想不到的容器當花器，
像是漂流木或空心木頭，不但會引起賓客開始討論，
還會激勵你下次再創作更富流動感也更自然的花藝作品。

步驟

❶ 使用一塊漂流木（如果找不到，試著到eBay找些平價品），在洞中填入13公分立方塊的浸濕插花海棉（海棉的尺寸取決於你使用的漂流木大小），做為插花作品的基底。

❶ 從較大型的花莖開始，由大到小把花插進海棉。這個花藝作品追求的是鬆散和流動感，所以別害怕讓花材自然陳列。

貼心
叮嚀

因為缺乏儲水器，這個作品無法維持得像其他作品一樣久，但會是派對或特殊活動中，令人眼睛一亮的餐桌中央擺飾。

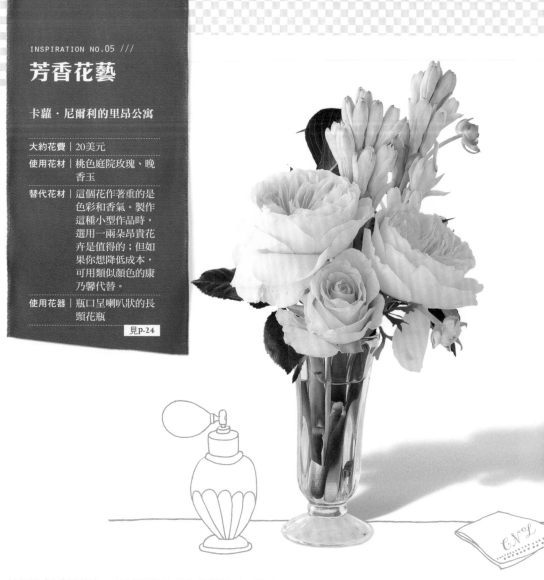

INSPIRATION NO.05 ///

芳香花藝

卡蘿・尼爾利的里昂公寓

大約花費	20美元
使用花材	桃色庭院玫瑰、晚香玉
替代花材	這個花作著重的是色彩和香氣。製作這種小型作品時,選用一兩朵昂貴花卉是值得的;但如果你想降低成本,可用類似顏色的康乃馨代替。
使用花器	瓶口呈喇叭狀的長頸花瓶

見p.24

法國人很重視花卉,並以對花朵香味特別注重而聞名。
Basic French店主卡蘿・尼爾利臥室的淡桃色決定了這個用冰淇淋杯當花器的芳香花束。
我們感覺卡蘿的法國鄰居一定也會喜歡這個芳香花束。

步驟

創作這個簡單插花作品時,從三朵成簇的主要花材開始。這裡的主要花材是一組三朵的庭院玫瑰;次要花材晚香玉則添加在後頭增色。別害怕作品太過簡單,當處理芳香花卉時,少即是多。你不想讓整個房間充滿香味,只要選用幾朵芳香花朵就好。

紅色調花藝

Su-Lyn Tan和Aun Koh新加坡住宅的紅色大門

大約花費	40美元
使用花材	玫瑰、玫瑰果、青草、毛茛
替代花材	現在市面上有各種顏色的康乃馨。選擇各種紅色和紫色的搭配,以較低價格創造類似作品。
使用花器	窄頸紅色花瓶或容器

見p.180

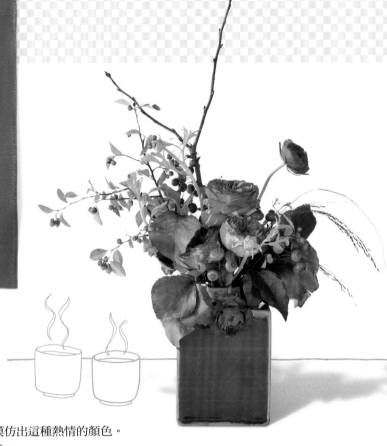

Su-Lyn和Aun家中的紅色大門
定調了我們對室內裝飾的看法。
莎拉想用全部紅色的插花作品,模仿出這種熱情的顏色。
一旦你選好紅色容器做為主色之後,
試著混用紅色、粉紅色和紫色等顏色,也會因鮮紅基底而增色。

步驟

❶ 從你最喜歡或最具特色的花朵開始,放在掌心(見**貼心叮嚀**)。接著以此為中心,向外圍增加花卉,過程中確保花朵高低有致。莎拉一開始讓花莖保持長莖,這樣才能在放進花瓶前,繼續調整。如果你的瓶口較小,這是很棒的技巧。

貼心叮嚀

莎拉先在手中紮好花作,再用手掌握緊花莖,調整到能裝進瓷器的狹小開口。

❷ 完成後,修剪花莖,把花插進花器中。接著把幾根花莖拉出一些,調整位置,讓花作看起來更大。

實用訣竅

當作品使用同一顏色,最好專注於濃淡、質感和大小的不同。尋找可呈現同一顏色不同面向的植物、葉片、藤蔓和花卉,你的插花作品會更有深度。為了增加視覺「亮點」,試著添加一小撮對比色。在這裡,莎拉添加了綠色,增加紅色花朵的豐富度。

多肉植物盒

泰拉・海伯的芝加哥住家

大約花費	50-100美元
使用花材	多肉植物、石蓮花、芬芳茶樹、銀灌木果、野莧菜、去核尤加利、毛莨和雨傘蕨
替代花材	這個花束的重點在於蔓生花材和其他較重有份量感的花卉，試著把填充花材和蔓生花卉換成蕨類、野莓和攀藤植物。其中有許多可在後院或當地林野找到的元素。小朵玫瑰可取代毛莨。
使用花器	這裡使用低矮寬口花瓶或容器最合適。小型木盒也是極佳替代品。
其他材料	雞籠鐵絲、木質花卉固定棒

見p.118

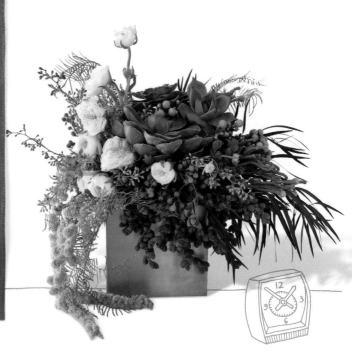

泰拉・海伯是花園設計師兼Sprout Home老闆，家中充滿各種有趣的綠色植物。
也是花藝專家的莎拉被Sprout Home頗具質感的特殊花藝作品給吸引，
決定設計能反映泰拉住家及花藝風格時尚氛圍的作品。
製作居家花藝時，不要害怕處理多肉植物和各種綠色植物。
綠色植物不同的色調就和色彩鮮豔的花朵一樣漂亮（而且價格便宜得多）。

步驟

❶ 一片雞籠鐵絲放進鋁質方型容器中（塑膠、陶瓷或木頭等材質都行）。你可在許多五金行和居家修繕用品店買到雞籠鐵絲。

❷ 多肉植物叉在花卉固定棒上，這樣就可把它們和其他花朵插到雞籠鐵絲中固定。

❸ 多肉植物在鐵絲上固定好後，放入花瓶中（用雞籠鐵絲固定位置）。接著用其他花材和綠色植物把空隙填滿，製造出層次感和豐富構圖。

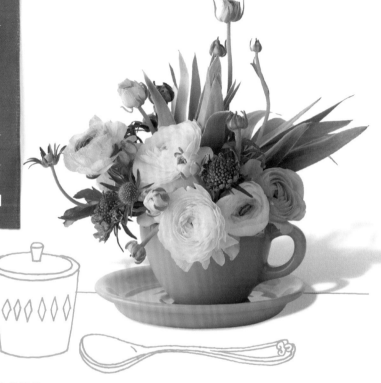

茶杯插花

琳達・賈德納的墨爾本住家

大約花費	25-50美元
使用花材	銀葉木百合、毛茛和毛茛花苞、山蘿蔔和山蘿蔔花苞
替代花材	康乃馨、雛菊和小玫瑰都是取代毛茛的極佳花材；洋甘菊可以代替毛茛。木百合也可換成多肉植物（價格較便宜，許多花店都能買到）。重點在於混用盛開花朵和花苞。
使用花器	茶杯、馬克杯或寬口低矮花瓶。
其他材料	插花海棉或繩子（視情況用）

見p.58

使用意想不到的容器插花總是有許多樂趣。

一看到琳達的瓷器櫃充滿各種瓷器圖案，莎拉立刻被吸引，決定要用一個普通茶杯來當花器。

如果你不喜歡茶杯，可以在櫥櫃尋找喝柳橙汁的玻璃矮杯或復古小酒杯，都能創造出類似效果。

步驟

❶ 茶杯中放入一塊5公分立方的浸濕插花海棉。茶杯放在茶托上，就好像你待會要喝茶一樣，如此茶杯把手的方向就固定了。

❷ 開始插進花材。使用銀葉木百合和較高的毛茛當背景，再把毛茛花和山蘿蔔花及花苞插在前排。你也可以先在手上將整把小花束紮好，再用繩子綁緊。花莖修短，讓花束「飄浮」在茶杯裡，就不用插花海棉。

彩虹色調花藝

喬伊·提格潘的喬治亞州溫德鎮住家

大約花費	50-100美元
使用花材	鳶尾花、玫瑰、毛茛、木百合、胡椒果、茶樹玫瑰、刻球花
替代花材	以不同色彩為基調的花藝作品可以使用各種價格合宜的花材。康乃馨和小玫瑰可以取代鳶尾花、玫瑰和茶樹玫瑰。天然蕨類可以取代攀藤類。尋找各種顏色的花卉，由左至右按照色彩濃淡排列，運用不同質感穿插。如果你使用康乃馨，試著加入覆盆子，甚至是帶枝小葡萄。
使用花器	高花瓶最合適，但只要花瓶開口和瓶身一樣大，或比瓶身來得大，可以調整花作的整體大小，好配合較矮的花瓶。
其他材料	繩子（視情況用）

見p.146

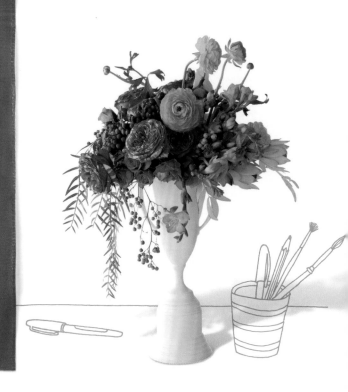

這個作品複製了創意總監暨造型師喬伊·提格潘女兒房中的漸層色彩。
色彩漸層是用巷口市場買來的平價鮮花來進行花藝創作的好方法。
只要選三或四種不同顏色，讓色彩在花朵間流動。
莎拉選用Yellow Owl Workshop奶油白的獎盃型花瓶當花器，
因為它帶來新鮮年輕的感受，成為這個色彩繽紛創作的中性背景。

步驟

為了創造漸層效果，先從選用一側的單一顏色開始，再往另一側添加另一顏色，慢慢形成彩虹。如果你覺得彩虹的顏色太過大膽，試著選用同色系的花朵，從最暗色調排到最亮色調（見p.313的紅色調插花）。

實用訣竅

用高花瓶當花器，最簡單的方式就是先在手中把花配好，用一小段酒椰纖維或一條線綁起來，再把花束插進瓶中。

獎盃插花

琳達‧賈德納的戴萊斯福德鄉村住宅收藏的復古獎盃

大約花費 | 50-75美元

使用花材 | 茶牡丹、木百合、芳香茶樹、蘭花、巧克力波斯菊、青草

替代花材 | 想用較少預算完成這個作品，可使用庭院玫瑰或小繡球花當團塊花材，填滿花瓶的大部分空間。如果不想用蘭花，試著用鳶尾花。懸吊元素則可選用野藤、茉莉，甚至野草。

使用花器 | 獎盃或獎盃型花瓶（試著在eBay和二手店尋找價格較低的復古獎盃）。

見p.62

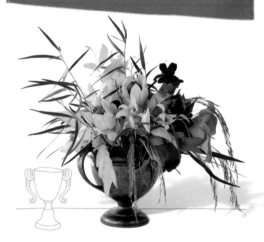

不論你是因為跑得最快、跳得最高或是做出最好吃的蛋糕才贏得獎盃，辛苦贏得的獎盃可能放在櫥櫃某處積灰塵。現在該是讓它改頭換面的時候，拿來當花瓶用，慶祝一下小小的勝利也不錯。莎拉用復古銀質獎盃創作這個浪漫花藝作品。

步驟

獎盃狀花瓶拿來插花很好用。只要把最大朵的花卉放在中央，最後再混用其他較小支的花莖。如果獎盃太淺，用花藝膠帶在獎盃口貼出格子，有助固定花莖。

藍色和粉紅色花藝

馬可斯‧亥的紐約市住宅餐廳

大約花費 | 30美元

使用花材 | 毛茛、秋海棠葉、巧克力波斯菊

替代花材 | 這個作品的重點在於讓花瓶與花材的顏色產生對比。庭院玫瑰或小玫瑰、康乃馨或紫錐花，都可做為色彩鮮艷的花卉元素。雖然秋海棠葉的形狀和顏色與此花作最相配，你還是可以使用繡球花葉或蕨類，在較高花卉的架構下，創造出更寬更平的樣貌。

使用花器 | 開口與瓶身同寬的矮花瓶

見p.44

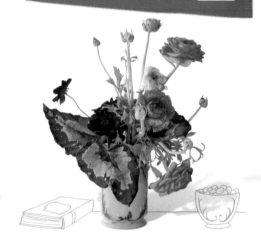

造型總監馬可斯‧亥色彩繽紛的餐廳充滿藍色和豔粉紅亮點。莎拉得到靈感，在這個毛茛和秋海棠葉為主的小小作品中，以花卉重新創造出這種樣貌，而豔粉紅色花朵組成的優雅花卉則讓花瓶看起來像個設計精品，成為很大的視覺衝擊。

步驟

創作這樣簡潔的小把花束，最好的方式是讓葉子集中在一側，花莖較高的毛茛則放在花瓶另一側。使用巧克力色波斯菊來平衡視覺，較高的毛茛莖則用來增加高度。

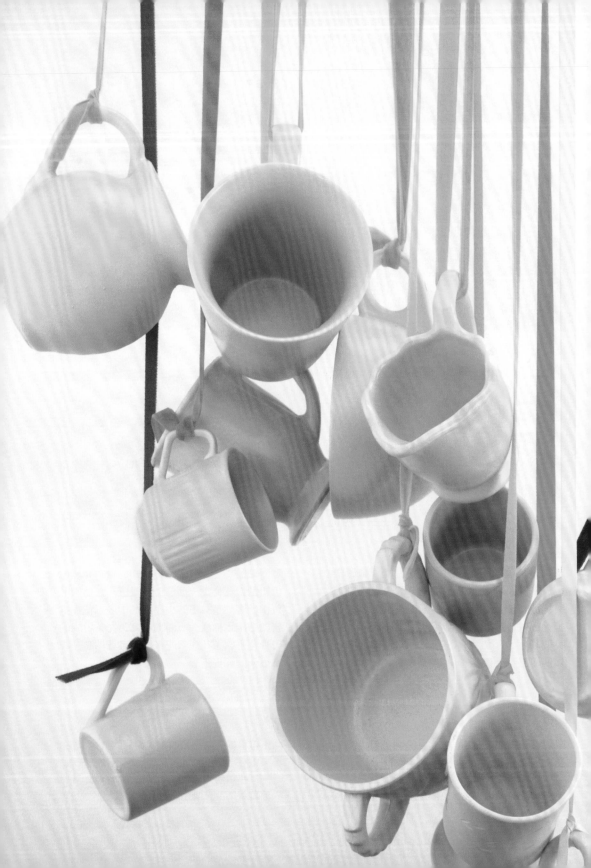

PART FIVE
{ 改造前&改造後 }

　　在Design&Sponge網站上，我們最愛的事就是拯救
已被視為垃圾的家具，賦予它新生。無論是重新上漆，增加新零
件，還是動手大幅改造，改造前後的過程是我們編輯和讀者都喜歡的
部分。2007年，我們開始每週一次的改造專欄，展示讀者投稿的美妙改
造過程，很快地成為網站最受歡迎的單元。在這一章，我很興奮跟大家
分享50個很棒的改造計畫。

　　每個計畫都詳細列出花費、耗時和難度，可以了解到底這個改造方式
適不適合你。雖然我選了幾個屋主很幸運擁有大筆預算做大規模改造，
但這裡列出的大部分計畫都是由跟你一樣的讀者所貢獻的，他們的時間
和預算有限，建造技能也普普。無論是重新幫椅子上漆，還是把復古行
李箱改造成邊桌，這裡選出的都是大家能進行的計畫。我希望你從這些
居家改造案例得到靈感，開始從當地庭院大拍賣、二手店甚至路邊丟
棄舊物中找尋改造居家的靈感，而不要把只需一些DIY巧思就能挽
回的家具淘汰掉。

✳ 改變或不改變：家具改造原則 ✳

每個星期四，Design*Sponge網站「改造前，改造後」單元的留言板都會一再討論，改造復古或古董家具是否「正確」。雙方陣營壁壘分明：一派認為藝術家或設計師的原件不該被改變；另一派則認為只要原物件在某人家中得到新生，改造沒什麼不好。我的編輯群也分成兩派各自支持「改變或不改變」，所以我決定，與其告訴大家何者為對，何者為錯，我試著分享一些有用技巧，教大家如何辨認手工製造、高品質或是價值不菲的家具物件。那麼在評估過後，你可以選擇究竟要不要重新上漆。

手工製造或高品質工藝品的標記

◆ 燕尾榫

◆ 實心硬木（而非膠合板）

◆ 角木（為家具提供長期支撐）

◆ 正反面品質均佳（高品質家具應該對家具正反兩面都同等注意）

◆ 抽屜滑槽（木頭或金屬滑槽增加穩定性）

評估舊家具或家飾價值的其他方式

◆ 尋找戳記、標籤或證明書：不同領域的製造商通常會在作品加上戳記，確保原件可信度。

◆ 評估毀損程度：家具毀損程度越低越好，但有時裂痕或變色可突顯物件年代久遠，反而可能增加其價值。務必詢問賣家是否清楚家具上所有毀損痕跡的源起。

◆ 了解市場：如果你已鎖定特定風格或物件，針對夢想中物件的特色做點研究，在eBay、1stdibs或Craigslist找找看是否找得到相似物件也無可厚非。有經驗的古董商或古物賣家常常在網路上販售商品，告訴你購買特定類型家具的注意事項（還有大約價格區間）。

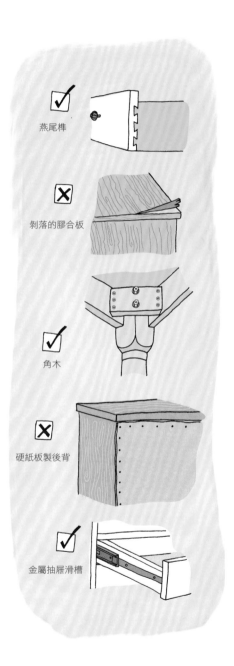

燕尾榫

剝落的膠合板

角木

硬紙板製後背

金屬抽屜滑槽

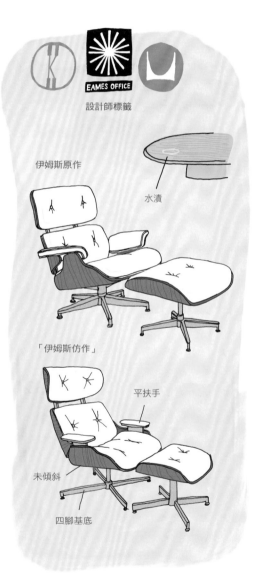

設計師標籤

伊姆斯原作

水漬

「伊姆斯仿作」

平扶手

未傾斜

四腳基底

貝絲的黃色磅秤

花費｜6美元　耗時｜3小時　難度｜★☆☆☆

before

我喜歡聽到有讀者或藝術家選擇把
我可能不願看第二眼的物件加以改裝。
住在賓州蘭開斯特的Design*Sponge讀者
麥特和貝絲・柯曼（Matt & Beth Coleman），
在二手店買到一個便宜的磅秤，決定試著改造一番。
一層Krylon的Sun Yellow噴漆馬上讓磅秤外框重生，
再貼上一層軟木勞作貼布取代受損的黑色橡膠。
這對夫妻的浴室就有了獨特的磅秤來裝點。

after

約翰的櫥櫃

花費 | 45美元　耗時 | 1小時45分　難度 | ★☆☆☆

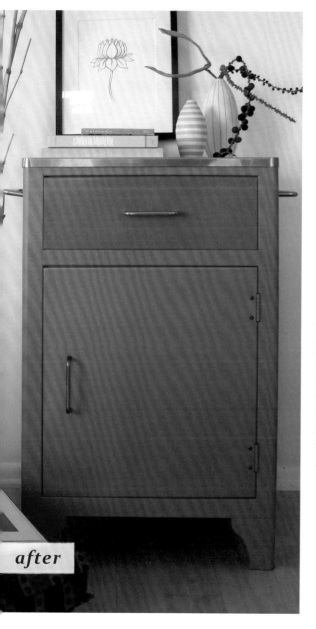

after

before

夏威夷茂宜島的平面設計師
約翰‧喬丹尼（John Giordani）
很喜歡他的不鏽鋼櫃子，
但想為無趣的棕色增添一些亮點。
他從Mark Rothko的一款油漆得到靈感，
決定用Kilz噴霧式底漆油漆二合一為櫃子上色。
現在櫃子看起來色彩鮮豔又新穎，
成為約翰與來訪友人之間的好話題。

莎拉的桌子

花費｜10美元　耗時｜8小時　難度｜★☆☆☆

before

新婚的K.C.和莎拉‧葛林（Sara Green）
想用新家具裝潢亞特蘭大的家，
但還是要面對預算有限的現實。
所以這對聰明夫妻選擇把親友轉送的舊桌子
改造成獨一無二的餐廳主要亮點。
莎拉親手裁剪了一塊餐桌板，用油印蠟紙在桌面塗上鮮豔的霓虹綠。
當油墨乾了後，就完成一張色彩亮眼的新桌子，
桌面上還有有趣圖案，標出擺放盤子和餐具的位置。

after

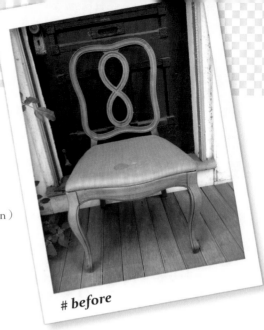

before

羅倫的椅子

花費│271美元　耗時│4小時　難度│★☆☆☆

當室內設計師暨造型師羅倫·尼爾森（Lauren Nelson）
剛把這木椅帶回麻州劍橋的住處時，
她的男友認為這木椅前景黯淡。
但羅倫說：「相信我，這把椅子潛力無窮。」
在把椅子整個清潔、磨砂、重漆框架之後，
羅倫使用Stout Brothers的紫白相間大膽布料，
讓整把椅子看起來俐落乾淨。
羅倫的男友現在同意這把椅子是家中最愛的椅子。

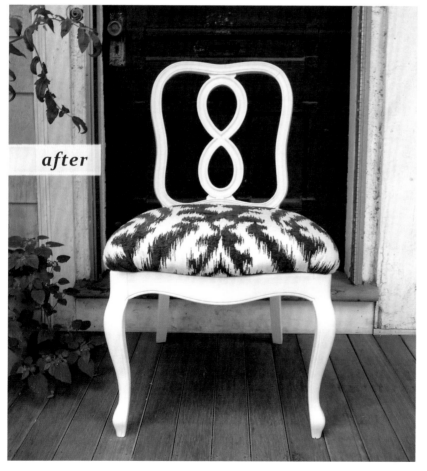

after

蜜雪兒的原木桌

花費｜15美元　耗時｜1小時　難度｜★☆☆☆

許多人回家路上經過木材行時，總是逕自走過，不會回頭看第二眼，
但是家住亞利桑納州歐羅谷（Oro Valley）的部落客蜜雪兒・辛克萊（Michelle Hinckley）
卻認為這是能創造出有趣又平價邊桌的大好機會。
她花了5美元選了一截樹幹，再將樹幹全漆成煙灰色，
上頭再放上一片在Target買的10美元鏡面。
所有程序就緒完成後，蜜雪兒就有了別具風格的嶄新邊桌，整體花費還不到20美元。

before

after

艾希莉的棧板沙發床

花費｜55美元　耗時｜3小時　難度｜★☆☆☆

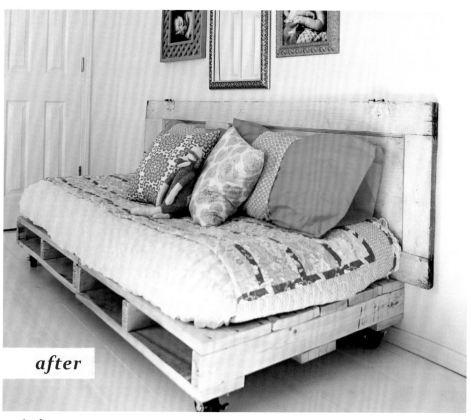

before

並不是每個人都會注意到木棧板，
拿它當女兒遊戲間的家具，
但是攝影師艾希莉・坎貝爾（Ashley Campell）
看到這種平凡木製品的潛力。
她想打造「舒適可愛」的感覺，便在棧板下方裝了附固定楔的滾輪，
再從Target和Ikea買來舒適床墊以及各種寢具和枕頭，
為她在奧克拉荷馬斷箭城（Broken Arrow）的住家創造出這個色彩鮮豔的沙發床。
為了營造整體的二手感，艾許莉利用一扇舊門做成臨時床頭板。

after

 安全叮嚀　為了工業使用，木棧板經常經過化學藥劑處理。請上www.ehow.com/way_5729154_wood-pallet-safety.html，查詢更多使用木棧板的安全資訊。

卡門的新椅子

花費 | 32美元　耗時 | 10小時　難度 | ★☆☆☆

before

因為懷舊，大家忍不住把破損家具帶回家，
這是家具需要改造的主因之一。
在這裡，建築師暨設計師卡門‧麥基‧布雄（Carmen Mckee Bushong）
把這些金屬管椅帶回家，就是因為它們讓她想起童年使用的椅子。
卡門決定給這些椅子一點現代感，將木頭基架重新漆成黃色，
再用Amy Butler的大膽花卉圖案布料重新幫椅墊裝襯，
讓這些椅子在她洛杉磯的住家擁有新生命。

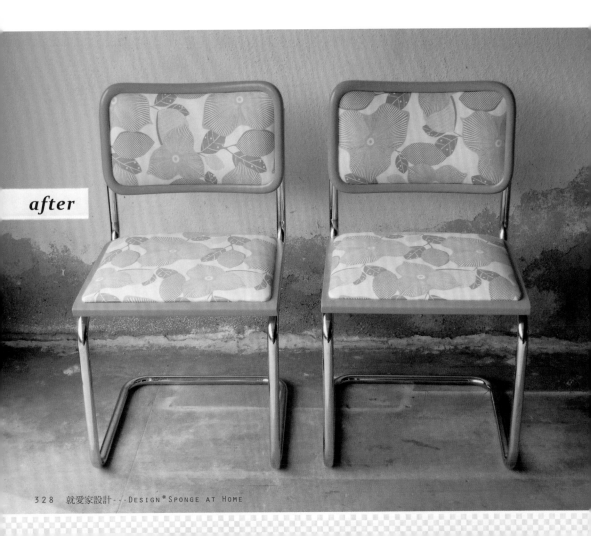

after

蜜雪兒的鏡子

花費│30美元　耗時│1小時　難度│★☆☆☆

before

部落客暨全方位手工藝達人
蜜雪兒‧辛克萊是太陽光芒鏡的忠實粉絲，
卻不喜歡它的高昂費用。
所以，當她在亞利桑納州歐羅谷住家附近的
HomeGoods找到這個29美元的便宜版本後，立刻買下來。
蜜雪兒決定用較低的預算，創造出自己的太陽光芒鏡。
她用購自當地雜貨店的97美分竹籤，客製化太陽光芒。
先用黏膠將竹籤固定上去，再把框架和竹籤塗上一層黑色和銀色漆，製造出古董感。

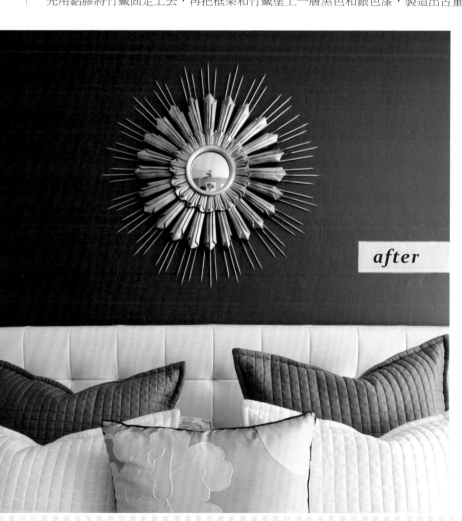

after

before

譚雅的書桌

花費｜30美元　耗時｜每張書桌2小時　難度｜★☆☆☆

雖然是老生常談，
但有人不要的垃圾有時真的是別人眼中的寶物。
奧勒岡手工藝達人譚雅‧雷森美‧史密斯（Tanya Risenmay Smith）
在街上看到這些復古學校課桌椅，馬上就把握機會，把別人的垃圾變成子女珍愛的新家具。
譚雅仔細磨除每張桌子上的鏽蝕，再將書桌骨架噴上一層白色底漆，
接著再漆上鮮豔的蘋果紅和粉紅色噴漆。
等漆都乾了，再在桌面上一層黑板漆，讓孩子們有了學習玩樂的新場所。

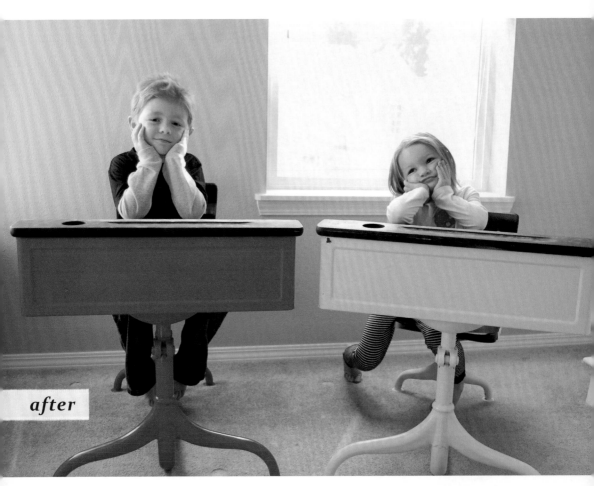

after

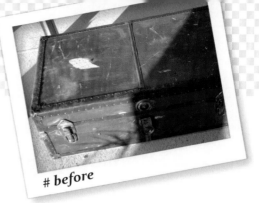

before

CHANGE NO.10 ///

席琳的行李箱

花費 | 44美元　耗時 | 3小時　難度 | ★☆☆☆

藝術家席琳‧沙巴（Shirin Sahba）熱愛復古行李箱，
所以當她丈夫在當地二手店看到這個物件時，她欣喜若狂。
雖然這個行李箱剛到他們溫哥華住家時，
狀況很糟，席琳卻看到其中潛力，決定用DIY的愛心來改造它。
她先徹底把行李箱清理一遍，再用搶眼的珊瑚紅上漆，
現在「每個走進房子的人都立刻被吸引」，她愛極了。

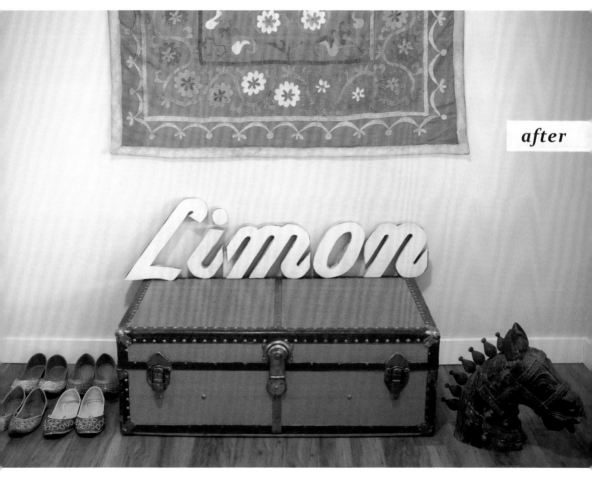

after

蜜雪兒的留言板

花費 | 20美元　耗時 | 1小時　難度 | ★☆☆☆

物業拍賣是撿到平價設計師物件的好去處。
Three Men and a Lady部落格主蜜雪兒‧辛克萊
在一場物業拍賣找到這面只要15美元的鍍金邊框鏡，
買回家改造成辦公室用品。
蜜雪兒取下鏡面，換上自己珍藏的舊軟木板，
再用噴膠和釘針，在軟木板上釘一層粗麻布。
鏡框則新塗上一層白漆，再把軟木板裝進鏡框內。
接著，蜜雪兒用一條緞帶把嶄新的時髦留言板
掛在亞利桑納州歐羅谷的辦公室。

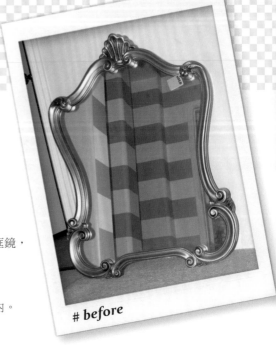

before

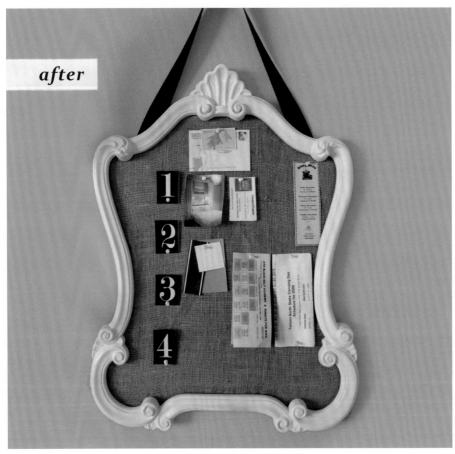

after

布魯克的屏風床頭板

花費｜45美元　耗時｜2.5小時　難度｜★☆☆☆

床頭板是讓你不用太麻煩，
就能為臥房帶來大膽色彩或圖案的絕佳方式，
如果你用一塊便宜屏風來做床頭板，那就更好了。
阿拉巴馬州杜思卡魯薩（Tuscaloosa）的藝術家
布魯克・普利莫（Brook Primo）在一場拍賣會
標下一面設計繁複的屏風。
布魯克先磨砂，再幫屏風上一層明亮的藍綠色漆，
把這面從拍賣會買來的屏風，
改成她一直想要的那種床頭板。

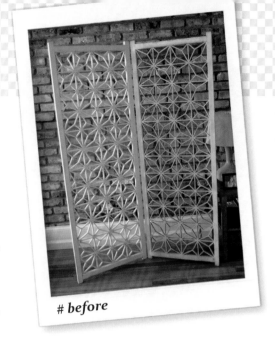

before

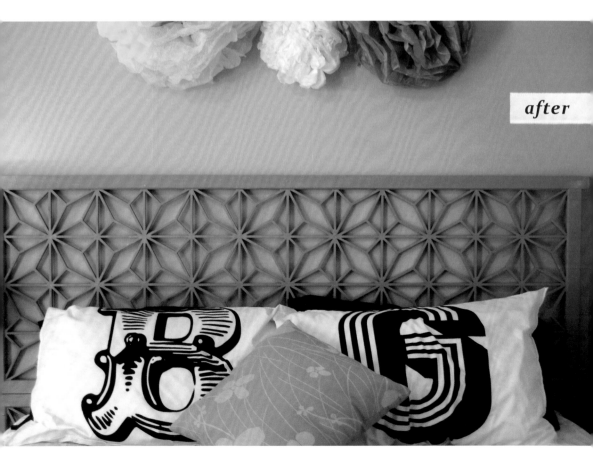

after

妮可的書桌

花費｜100美元　耗時｜8小時　難度｜★☆☆☆

before

我最喜歡的家具改造技巧之一，
就是在意想不到的地方漆上明亮突出的顏色。
德州奧斯汀的Design*Sponge讀者
妮可・哈拉迪納（Nicole Haladyna）擅長改造舊家具，
在一張舊書桌上也使用了這種技巧。妮可先在書桌主體塗上精緻的灰色調，
然後在內側塗上輕鬆的橘色，與成熟外層產生對比，展現書桌的雙重個性。

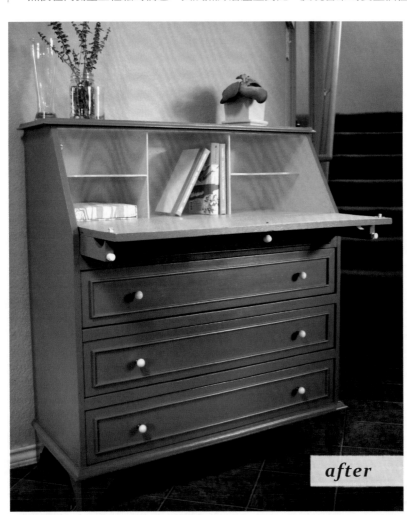

after

凱倫・布朗的書架

花費｜16美元　耗時｜2小時　難度｜★☆☆☆

before

木棧板是最多用途，
也最容易找到的建造材料。
麻州梅爾登（Malden）的上班族媽媽
凱倫・布朗（Karen Brown）
想找個方式，
把大女兒的品質較好圖書藏起來，
不要讓還在學步的幼女弄壞，
決定利用一個午後的
DIY計畫來解決這個問題。
凱倫用街上找到的木棧板，
清洗並陰乾後，再將表面磨砂，
最後再塗上一層家具蠟
（Rugger Brown的Fiddes Wax），
讓書架有了時髦的海灘休閒風。

安全
叮嚀

為了工業使用，木棧板經常經過
化學藥劑處理。請見www.ehow.
com/way_5729154_wood-pallet-
safety.html，得知更多使用木棧
板的安全資訊。

after

珍妮的住家

花費 | 2500美元（含新家具和家用品）

耗時 | 3個月　難度 | ★☆☆☆

before

平面設計師珍妮・安菲爾德・迪恩（Jenny Enfield Dean）
和攝影師喬・米勒（Joe Miller）常常因公出差旅行。
當兩人住在一起，便合力為絕佳避風港做居家室內設計。
歷經三個月的時間，他們搜集了風格兼容並蓄的新舊家具，也創作原創藝術作品來裝飾空間。
完成後，空間極具現代感，擁有大膽生動的筆觸，但也保留溫暖舒適氛圍。

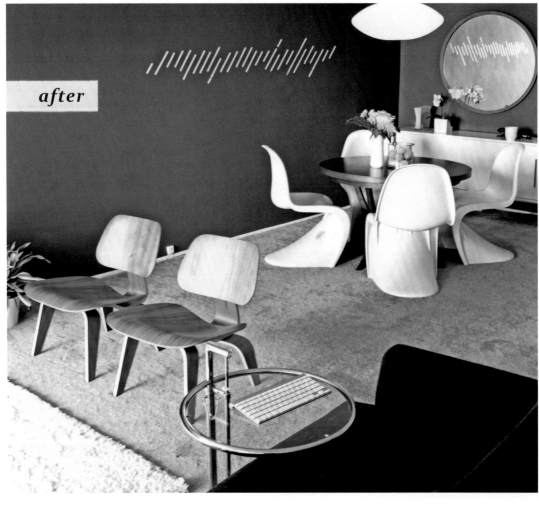

after

奧蘭多的條紋地板

花費｜60美元　耗時｜16小時　難度｜★★☆☆

洛杉磯藝術家暨設計師奧蘭多‧杜蒙‧索利亞（Orlando Dumond Soria）
對住家地板一直很不滿意，有一天便決定更新黯淡的舊地板，換成時髦的條紋花樣。
他使用便宜的自黏式黑白色亞麻油布地氈、一把美工刀和一枝鉛筆，
用手工裁切地氈，只花了60美元就製作出地板的條紋圖案。
很難相信這個風格獨具的設計竟然是用油布地氈製成，
但是奧蘭多的作品證明了用低價可親的材料也能創造出高級感。

before

after

羅莉的油漆地板

花費｜60美元　耗時｜15小時　難度｜★★☆☆

before

羅莉‧鄧巴（Lori Dunbar）移除了威斯康辛住家陽光室的地毯，
決定在字面上和象徵意義上，把太陽帶進來。
羅莉利用Behr門廊漆混合出客製的太陽黃，還有她自己設計的圖案，為房間帶來新鮮感。
之前使用的地毯讓整個空間顯得沉重，而羅莉巧妙的新彩繪地毯則讓空間輕盈起來，
剛好適合家中的陽光室。

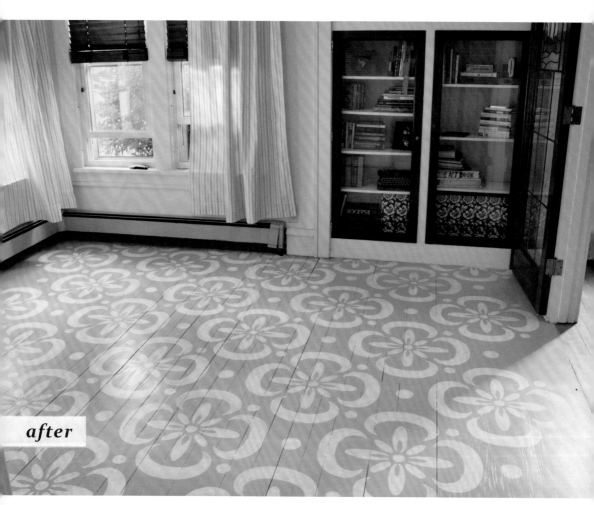

after

傑森・馬丁的客房

花費 | 3000美元（含新家具和家飾）
耗時 | 1個長週末　難度 | ★★☆☆

before

我們都有過房間格局奇怪的問題，
設計師傑森・馬丁（Jason Martin）在洛杉磯的客房也不例外。
為了克服這個房間不討人喜歡的格局，傑森選擇把書桌擺在床舖尾端，
這樣便能充分利用空間，把房間當客房兼辦公室。傑森用Ikea的窗簾蓋住後牆，為房間帶來色彩。
為了整體感，他還使用自己設計工作室Jason Martin Designs的家具，
以及Crate和Barrel的平價家飾；家具色調則配合房間的暖棕色調。

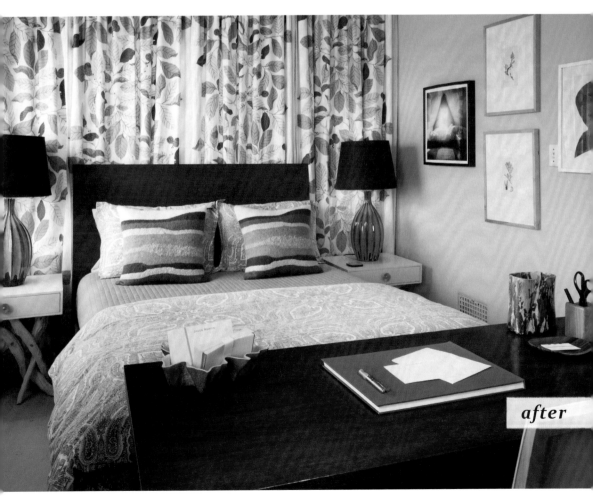

after

艾美的辦公室

花費｜40美元，壁紙另計（每平方尺7美元）
耗時｜8小時　難度｜★★☆☆

before

一如許多住家，Design*Sponge編輯
艾美・梅瑞克家的光線也不太夠，她對此不甚滿意。
艾美想打造一個城市綠洲，像她工作的布魯克林花店Saipua那樣，被花卉圍繞，
因此她決定以C.F.A. Voysey壁紙圖案的複刻版做為辦公室改造的重點。
艾美選用的這款Apothecary Garden壁紙最早生產於1926年，現在由麻州普利茅斯的
Trustworth Studios生產，為她的辦公室帶來有趣的花卉、鳥類和昆蟲等圖案。
雖然她不一定能有後院花園，但每天回家和進辦公室都彿彷走進花園。

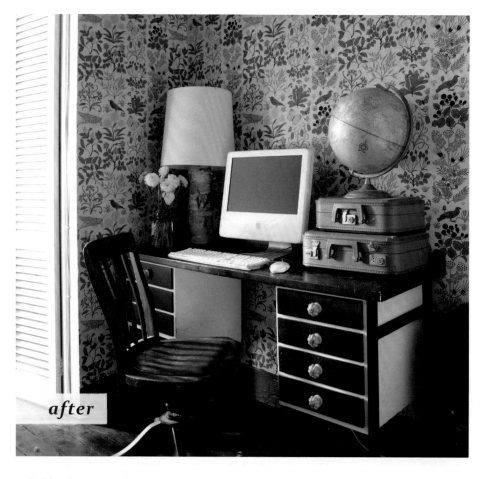

after

黛安娜的長椅

花費 | 80美元　耗時 | 1天　難度 | ★★☆☆

很少有圖案像鮮明的條紋，帶來新鮮的外觀和感受。
黛安娜・馮・赫沃特（Diana von Helvoort）的
這項長椅改造計畫，
使用大膽的條紋讓長凳有了新風貌。
黛安娜是慕尼黑一家緞帶和手工藝用品店的老闆，
對優秀設計有高度鑑賞力，
看出這張丟棄在路邊的長椅擁有永不過時的優秀結構。
把它扛回家後，用砂紙把整張長椅磨了一次，塗上底漆，
再上一層亮白色漆。等油漆乾了，
再用色彩鮮豔的條紋圖案布料包住椅背和椅座，
加上店裡的羅緞緞帶，增添更多細節。

before

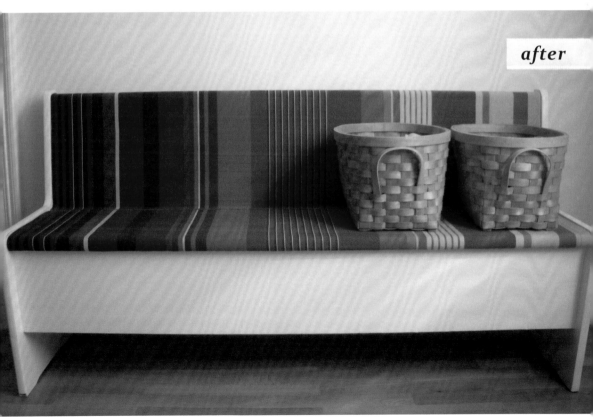

after

芭柏・布萊爾的儲藏櫃

花費｜600美元（儲藏櫃和其他用品）　耗時｜2個週末　難度｜★★☆☆

有時把舊物改造成新鮮貨，並不會花太多錢。南加州格林威爾（Greenville）的
Knack Studio老闆芭柏・布萊爾（Barb Blair）深深了解這個道理，
把老舊儲藏櫃塗上一層Ralph Lauren的Ebony漆，加上新的金屬零件，改造成煥然一新的物件。
「只需要一些小改變，像是移除俗氣的金屬零件，換上較精緻的零件，
就能把物件帶入現代，成為新家的一部分。」

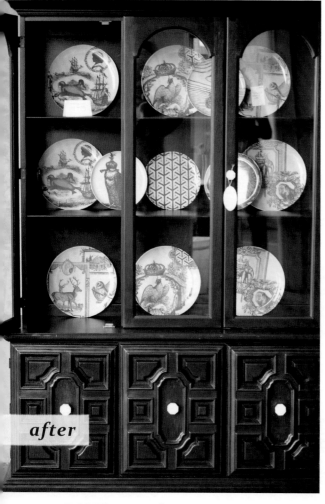

after

before

葛蕾思的衣櫃

花費｜200美元　耗時｜4小時　難度｜★★☆☆

before

我曾在Design*Sponge展示自己住家，
但我總是巧妙地避開一個地方：我的衣櫃。
我家空間有限，衣櫃很不幸就成為堆雜物的地方，
每當有人來訪，裡頭就會堆滿鞋子、衣服、辦公室用品和手工藝材料。
後來，我下定決心要把衣櫥從堆滿垃圾的黑洞改造成充滿色彩和圖案的小珠寶盒。
我用了一捲Trustworth Wallpaper的Whoot，把門和牆都貼上壁紙，連衣架掛桿也貼上壁紙。
我把衣櫃當成個人空間的延伸，而非藏雜物的地方，這讓我對於放置在裡頭的東西，
還有選擇的儲藏方式都更加注意。現在，客人來訪時，我不再關起門來忙著收拾，
而是驕傲地打開門，向他們展示這個樹林主題的小小衣櫃。

after

露辛達的五斗櫃

花費│55美元　耗時│4小時　難度│★★☆☆

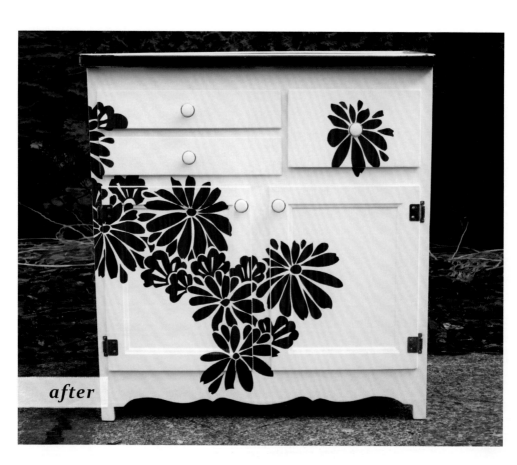

before

奧勒岡州波特蘭Shakti Space Designs的
藝術家露辛達‧亨利（Lucinda Henry）
想讓她的部落格讀者參與她的改造計畫，
舉辦了投票，讓讀者決定她要使用哪種最後裝飾。
當投票結束，選出了Kittrich Walnut Woodgrain的勞作膠布做為最終裝飾。
露辛達先把衣櫃全部漆成白色，
再設計花卉圖案描在木紋勞作膠布上，裁下後貼在衣櫃正面。
即撕即黏的勞作膠布製造出一種假象，
彷彿底下的豪華木頭露了出來，但其實這真的只是普通的衣櫃。

after

CHANGE NO.24 ///

芭柏的桃色五斗櫃

花費｜650美元（含衣櫃和五金）

耗時｜9小時　難度｜★★☆☆

\# before

裝飾紙是改造舊家具最便宜也最有趣的方式之一。
南加州格林威爾Knack Studio的芭柏先用
淺桃色終飾漆把衣櫃框架整個漆過一遍，
再用Papaya的活力花卉壁紙改造衣櫃的面板。
如果你沒打算把整個衣櫃漆過一遍，
可以考慮像芭柏用包裝紙、裝飾紙或壁紙來局部改造。
你可以買少量壁紙即可，節省預算，
但仍舊可讓你的家具有高級感的裝飾細節。

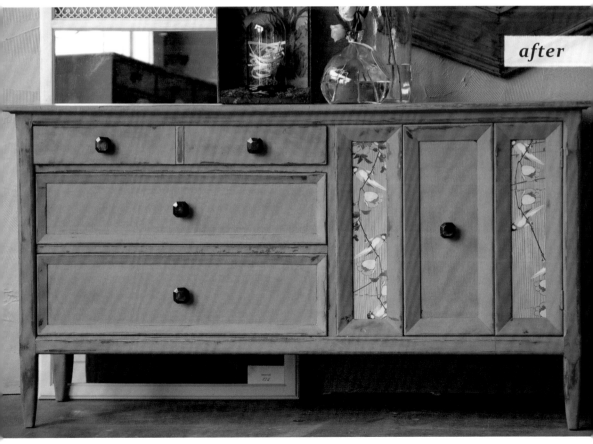

after

查德的檔案櫃花盆

花費｜40美元　耗時｜5小時　難度｜★★☆☆

before

大型花盆的價格可能很高昂，
但是德州奧斯汀的家具設計師查德‧凱利（Chad Kelly）知道，
運用標準尺寸的檔案櫃，
就能創造出價格更合理也更有趣的物件。
「我在商店看到由檔案櫃改造的類似花盆，竟然要賣600美元。
但我知道，我自己做會便宜得多。」
查德在Craigslist只花了30美元就買到
理想的Anderson Hickey檔案櫃，
再用Rustoleum Sunburst Yellow的瓷釉噴漆噴上亮眼顏色。
查德先做了符合櫥櫃內部大小的夾板盒，
再把從當地苗圃買來的植物放進去。

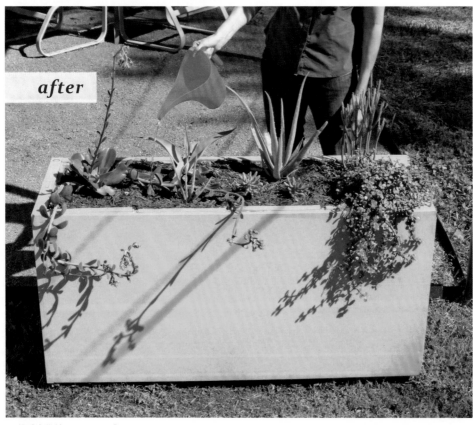

after

莉比的廚房

花費｜150美元　耗時｜5天　難度｜★★☆☆

before

灰色和黃色是我們在Design*Sponge
看到最受歡迎的色彩組合之一，
所以當我們看到莉比‧谷利（Libby Gourley）
在諾斯維爾（Knoxville）住家使用這種經典組合
做為廚房改造的一部分時，非常興奮。
活力十足的廚師莉比決心要整修1970年代就開始使用的廚房，
好享受在廚房幫家人做飯的時光。為了減少花費，莉比決定用油漆為房間注入時髦感。
她從廚房的食物得到靈感（準確來說，是蛋），她利用日光黃和亮白色的油漆組合，
讓櫥櫃從淺灰色牆面跳出來。有趣的廚房用品也增添幾抹亮眼色彩，
讓莉比想要的「開胃」改造效果得以完成。

after

CHANGE NO.27 ///

奈特伍德的
普羅旺斯餐具櫃

花費｜10美元　耗時｜12小時　難度｜★★☆☆

before

布魯克林的奈特伍德（Nightwood）
設計師娜迪亞・亞倫（Nadia Yaron）和
瑪莉亞・史克拉格（Myriah Scruggs）以改造鄉村風家具著名，
決定把這張復古餐具櫃改造成時髦有趣的物件。
娜迪亞和瑪莉亞利用回收的橡木片、栗木片、松木片和胡桃木片（全部只要10美元以下），
設計出「優雅卻隨性的鄉村風」家具。

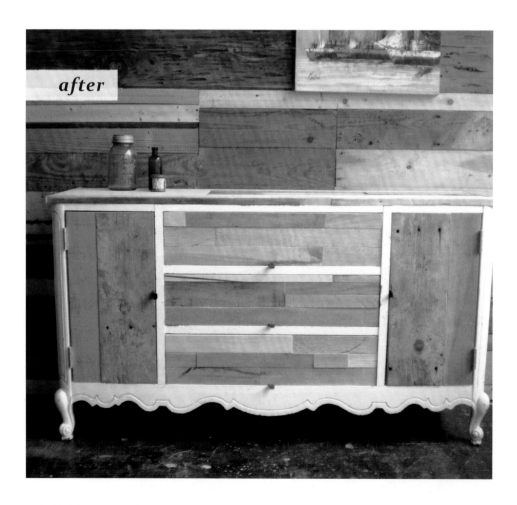

after

before

瑪汀娜的長椅

花費 | 25美元　耗時 | 3小時　難度 | ★★☆☆

從垃圾堆中撿舊物，
是居家改造藝術家眼中很受歡迎的消遣。
設計師傑森和瑪汀娜・艾伯蘭特（Jason and Martina Ahlbrandt）
從當地垃圾場找到這幾張黑色辦公室椅，決定帶回家改造一番。
傑森最初認為這些是露台椅的好選擇，
但瑪汀娜想到一個很棒的點子，把它們組合在一起，製作客製化長椅。
傑森和瑪汀娜先移除椅墊和椅背，再用噴漆把椅架噴成銀色，
用五塊1×4木板組合在一起，為他們在奈許維爾住家的後院，創造出全新的150公分長椅。

after

艾瑞克的Ikea床頭櫃

花費 | 85美元　耗時 | 9小時　難度 | ★☆☆☆

before

提到家具改造，很少有居家用品店像Ikea提供這麼多可能性。

Ikea充滿各種平價的基本款家具，等著你來客製化改造，提供無窮無盡的靈感來源。

紐約市品牌暨廣告公司DMD Insight管理合夥人艾瑞克·鄧（Eric Teng）

就是我們最喜歡的Ikea駭客之一。他用不到40美元，在Ikea買了一具Rast床頭櫃，

決定用對比的亮色與暗色終飾來為它帶來高級感。

艾瑞克先用砂紙打磨床頭櫃，再用染色劑（Min Wax的Dark Walnut）塗在床頭櫃上。

等染色劑乾了，艾瑞克再在抽屜面板上頭塗上一層亮白色漆，

並換上Home Depot的新五金零件。

他說成品「豪華、出人意料且不同凡響」，我們再同意不過了。

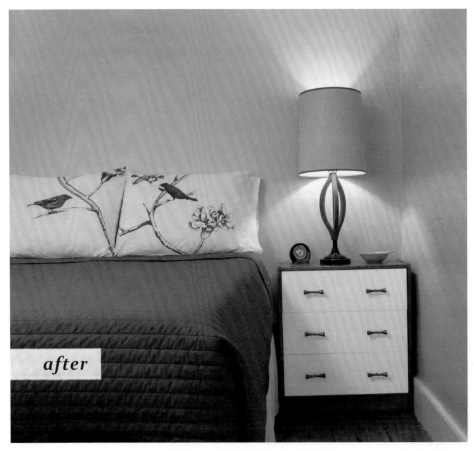

after

琪莉的行李箱桌

花費 | 42美元　耗時 | 1.5小時　難度 | ★★☆☆

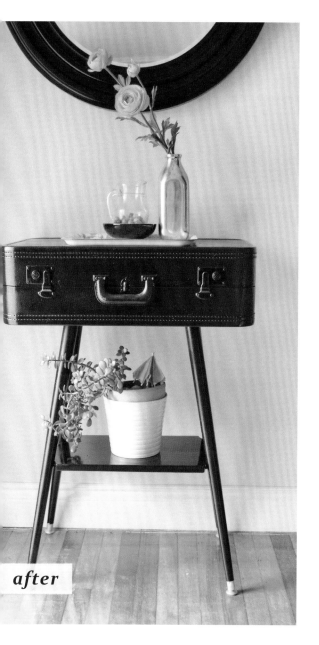

after

before

在Design*Sponge的「改造前&改造後」專欄，
行李箱改造占了很大一部分。
我們看過行李箱改造成各種家具，
從玄關三腳桌、床邊桌到懸掛式儲藏櫃都有。
藝術家琪莉・杜若雪（Keeley Durocher）
決定把她其中一個心愛的行李箱改造成桌子，
紀念這個曾跟著她在世界各地到處跑的
設計品終於回到家來休息。
她在行李箱底部貼上一組四支的
Waddell錐形桌腳，製造出堅固的桌架。
等桌面和桌腳固定好，她用亮灰色噴漆
噴在桌面和桌底，創造出統一感。
現在這張靈巧的行李箱小桌站在琪莉
渥太華家中的一面鏡子旁，
準備好要擺放家飾和琪莉旅行
帶回來的紀念品。

CHANGE NO.31 ///

克莉絲蒂的邊桌

花費｜5美元　耗時｜約2小時　難度｜★★☆☆

before

平面設計師克莉絲蒂・基爾高（Christy Kilgore）
對於色彩相當敏銳，喜歡結合當代色彩，達到最大效果。
她在伊利諾州查爾斯頓的路旁發現一個金屬盒和桌子底座，
決定把它們帶回家改造。
克莉絲蒂使用戶外噴漆（Krylon的Pumpkin Orange和Blue Ocean Breeze），
把頂端和底部漆成不同顏色，
組合成為住家帶來明亮色彩和多餘儲藏空間的邊桌。

after

羅倫的灰色衣櫥

花費｜114美元（含買衣櫥的花費）

耗時｜20小時　難度｜★★☆☆

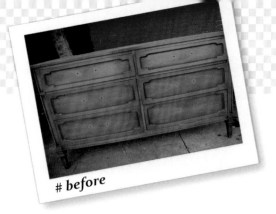

\# before

家具改造夥伴羅倫‧齊莫曼（Lauren Zimmerman）和尼克‧席瑪斯卡（Nick Siemaska）
都在波士頓從事創意工作，羅倫在廣告業，尼克則是音樂家。
他們的日常生活被藝術所圍繞，讓這個有才華的團隊想拓展業務，利用空閒時間改造家具。
在這項改造計畫中，羅倫和尼克使用對比的灰色調，讓年歲已久的衣櫥擁有新生命。
羅倫和尼克先移除衣櫥外層頑固的亮光漆，再把每個拔下原先五金零件的鑽洞填補起來，
之後再磨砂。框架用了一層藍灰色（Glidden的Wood Smoke），
衣櫥兩側和抽屜面板的主題色則使用亮一點的灰色（Glidden的Natural Linen）。
等油漆乾了，羅倫和尼克在抽屜面板鑽上新的孔洞，裝上在當地二手店找到的橘色手把。

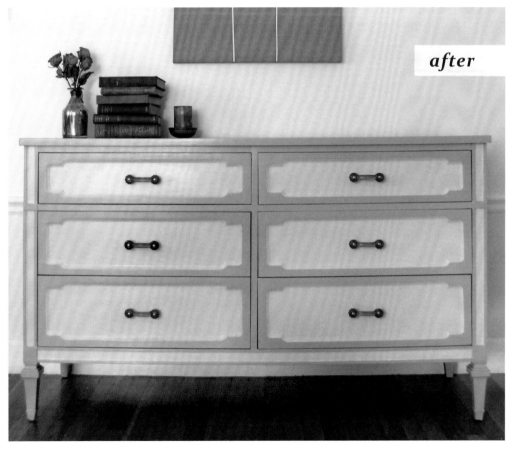

after

布萊特的新公寓

花費｜300美元　耗時｜幾個週末下午　難度｜★★☆☆

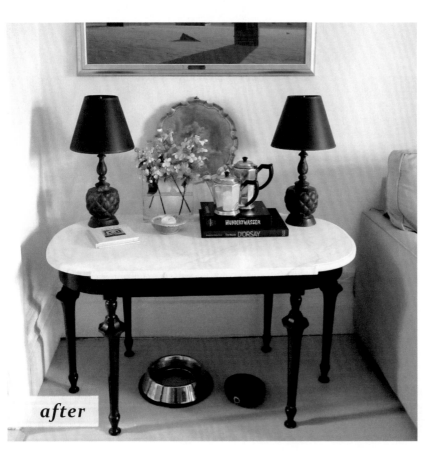

before

設計師暨裝飾藝術家
布萊特‧麥柯麥克（Brett McCormack）
知道各種利用油漆的方法。
為了改造他建於戰前的紐約市公寓，
選擇用油漆來打造他想要的寧靜精緻感。
他混合不同油漆，為桌子製造出假大理石桌面，用一小筆錢營造高級感。
布萊特用黑色和棕色噴漆，讓一對減價大拍賣的一美元桌燈看起來有氧化鐵的質感。
「我愛它們的視覺份量，想強調它們的獨特輪廓。」
公寓的地板則漆成淺灰色（Benjamin Moore的London Fog），
讓家具有「飄在雲上」的感覺。

after

克莉絲汀娜的廚房

花費｜20,000美元居家改造的一部分
耗時｜3個月　難度｜★★★☆

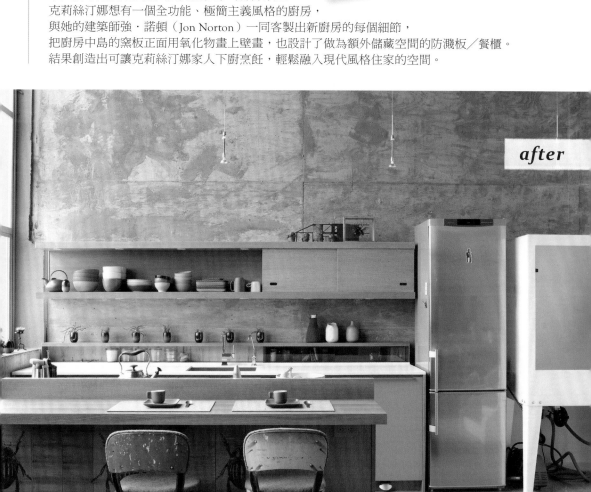

before

克莉絲汀娜・薩莫拉（Christina Zamora）是
Heath Ceramics的工業設計師兼設計製程經理，
不久前才完成她在加州奧克蘭住家的部分改造。
克莉絲汀娜想有一個全功能、極簡主義風格的廚房，
與她的建築師強・諾頓（Jon Norton）一同客製出新廚房的每個細節，
把廚房中島的窯板正面用氧化物畫上壁畫，也設計了做為額外儲藏空間的防濺板／餐櫃。
結果創造出可讓克莉絲汀娜家人下廚烹飪，輕鬆融入現代風格住家的空間。

after

潔西卡的壁爐

花費 | 50-75美元（用於裁切金屬）

耗時 | 1.5小時　難度 | ★★★☆

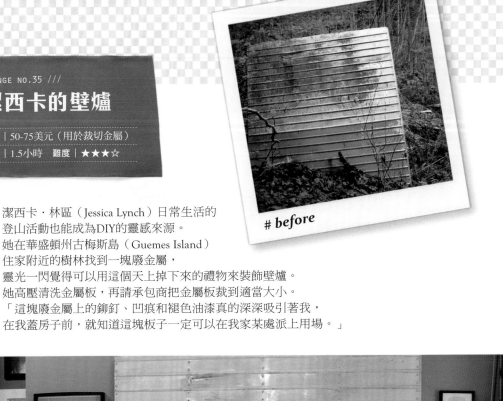

before

潔西卡・林區（Jessica Lynch）日常生活的
登山活動也能成為DIY的靈感來源。
她在華盛頓州古梅斯島（Guemes Island）
住家附近的樹林找到一塊廢金屬，
靈光一閃覺得可以用這個天上掉下來的禮物來裝飾壁爐。
她高壓清洗金屬板，再請承包商把金屬板裁到適當大小。
「這塊廢金屬上的鉚釘、凹痕和褪色油漆真的深深吸引著我，
在我蓋房子前，就知道這塊板子一定可以在我家某處派上用場。」

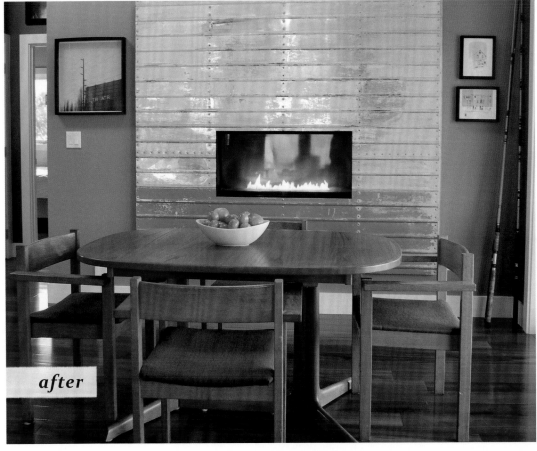

after

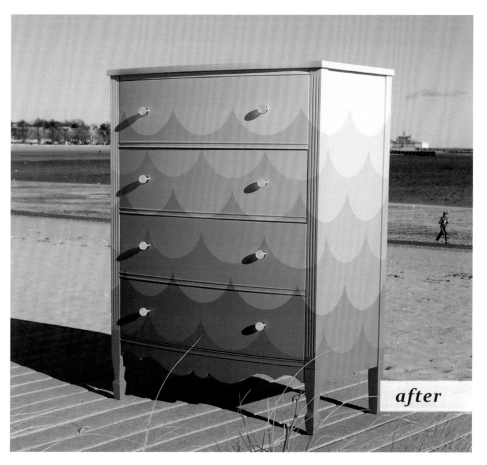

夏洛瑪實驗室的
深海五斗櫃

花費｜1000美元（含五斗櫃和材料）

耗時｜40小時　難度｜★★★☆

before

在波士頓的牙買加平原區，
夏洛瑪實驗室的家具修復團隊，
艾莉西亞·康威爾（Alicia Cornwell）和湯尼·貝維拉瓜（Tony·Bevilacqua）
使用優雅的大海主題設計，讓這個1940年代五斗櫃像海洋一樣經得起時代考驗。
為了把原先的兩孔抽屜把手變成單孔拉把，他們用木頭油灰填起一半孔洞，再用砂紙磨平。
他們用Benjamin Moore和Mixol Universal Tint客製化調出的七種藍色調混合漆，
漆出海浪圖案，把五斗櫃改造成他們最為人所知的家具改造作品。

after

史考特的椅子

花費 | 360美元　耗時 | 5天　難度 | ★★★☆

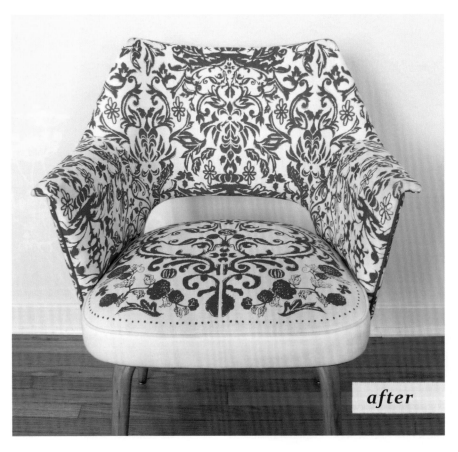

before

一開始，史考特·古柏（Scott Goldberg）的
椅子改造是個簡單快速的手作計畫，
但很快就變成一項浩大工程。
「不誇張，我真的把每個生鏽零件拆下來，
把所有木頭元件重新修理、上漆，自己用絲網印刷來印染布料，
還把所有無法重複利用的零件換成品質更好更耐用的材料。」
史考特在加州威尼斯的家鄉，以當地設計師羅伯·考夫曼（Robert Kaufman）和
維多莉亞·巫（Victoria Vu）的設計為藍本，客製化這個圖案設計。
他採用Elmer的木頭膠、低密度海棉和不鏽鋼五金來打造整體感，
真是徹頭徹尾的大改造。

after

卡拉的行李箱

花費 | 50美元　耗時 | 20小時　難度 | ★★★☆

before

威斯康辛州麥迪遜Kara Ginther Leather的設計師
卡拉·金瑟（Kara Ginther）收到一個古董手提行李箱禮物。
她對這個行李箱一見鍾情。卡拉很了解皮件，
決定在上頭雕刻和手繪，為這個已有豐富歷史的手提箱增添自己的歷史。
她從19世紀的行李箱得到靈感，直接在皮件畫上設計圖，
自己雕花，再用乳膠漆上色。

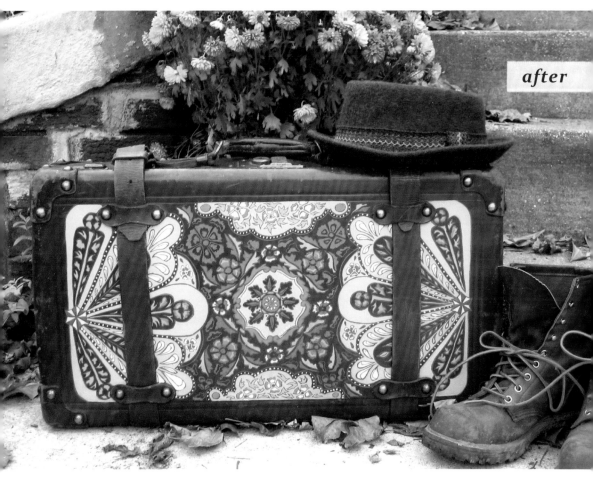

after

艾莉森&路易斯的裴瑞住家改造

花費｜居家改建經費58,000美元的一部分　耗時｜3個月　難度｜★★★☆

Maison 24的艾莉森・朱利烏斯（Allison Julius）和路易斯・馬拉（Louis Marra）
與John Hummel and Associates合作，改造位於曼哈頓西村的年代久遠住宅。
這間公寓原先是欣賞這個自然光充足空間的藝術家所有，
後改造成唐恩和約翰・烏美爾（Dawn & John Hummel）的臨時住所。
住在西岸的唐恩和約翰因為頻繁造訪紐約，希望在這裡擁有如私人綠洲的居家空間。
艾莉森和路易斯的計畫著重於兩部分，一是這對夫妻對室內設計女王
桃樂西・德普（Dorothy Draper）現代巴洛克風格的喜愛，還有在烏美爾太太的要求下，
融入她最喜歡的亮粉紅色。這間公寓的吧台區改造融入了許多從德普那裡得到靈感的細節，
像是亮粉紅窗簾和對比的黑白嵌板細節。

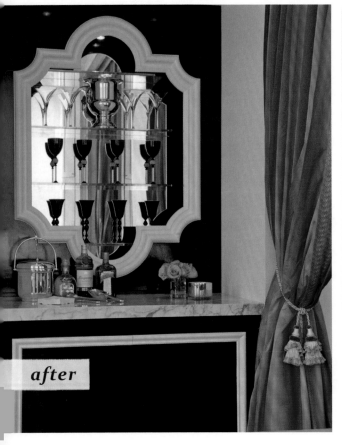

after

before

舊金山的維多利亞風浴室

花費│65,000美元居家重新裝潢的部分費用　耗時│4個月　難度│★★★☆

before

提到維多利亞風住家的改建時，
Design*Sponge讀者似乎會分成兩派，
不是「愛得要死」，就是「恨得要死」，兩者勢均力敵。
我比較偏向「愛得要死」的那一派，特別是用了一點愛，
改造成1970年代風格的衛浴空間時。
柏克萊The Abueg Morris Architects的馬利提斯・阿布格（Marites Abueg）
和基斯・莫里斯（Keith Morris）決定接下這個計畫，
打造富現代感又經典的度假風，
其中使用了舊金山設計師湯瑪士・沃德（Thomas Wold）的客製櫥櫃，
以農舍板牆鋪設新地板，還裝了時髦的浴缸／淋浴組，讓屋主有更多實用空間。

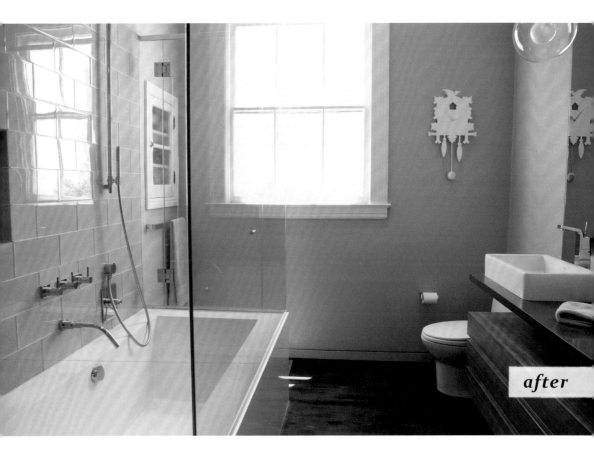

after

奈爾的廚房

花費｜36,000美元購買新櫥櫃和廚具，13,000美元用於其他地方
耗時｜整個改造花了3個月　難度｜★★★☆

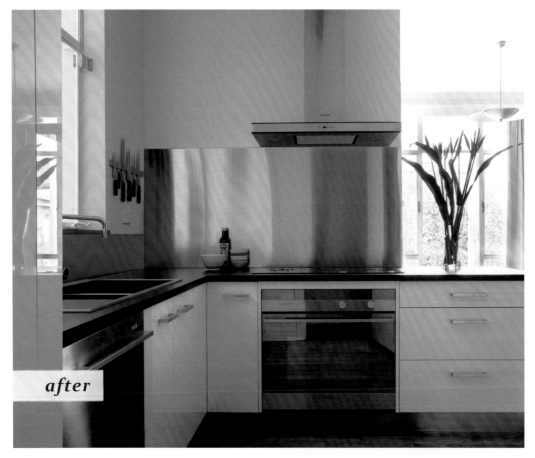

before

Design*Sponge列出大多數
居家改造實例的重點都在於降低預算，
但當我看到墨爾本藝術家奈爾‧沃克（Neryl Walker）和
藝術總監提姆‧漢斯（Tim Haynes）的廚房改造計畫時，無法不與大家分享。
奈爾和提姆贏得「澳洲最糟廚房」大賽，獲得超過36,000美元，購買新櫥櫃和廚具。
奈爾和提姆好像嫌這筆經費不夠，決定發揮他們的設計技巧和花費一部分儲蓄（和時間），
自己改造天花板、地板和電力系統。當最後一個盤子放回原位，
奈爾和提姆興奮地看到這個1970年代廚房擺脫陰暗狹小的宿命，變得明亮、開放且通風。

after

before

CHANGE NO.42 ///

琳達的藤架

花費 | 750美元　耗時 | 1個週末　難度 | ★★★☆

居家改造計畫總是對屋主有獨特意義，
但是紐約伍茲塔克的這項改造計畫，有特別深厚的含義。
金・吉倫達（Gene Gironda）利用
在當地一場庭院拍賣找到的滑翔翼，
把上頭的木樁和材料拿來為當時的女友琳達製作這個漂亮的後院藤架。
這個藤架不只是浪漫的禮物，後來也變成他們庭院婚禮的中央裝飾。
琳達解釋：「當我看到這個藤架，總是會想到我們的婚禮。
我們喜歡一起坐在下面休息，拿杯酒，跟路過的鄰居招手。」

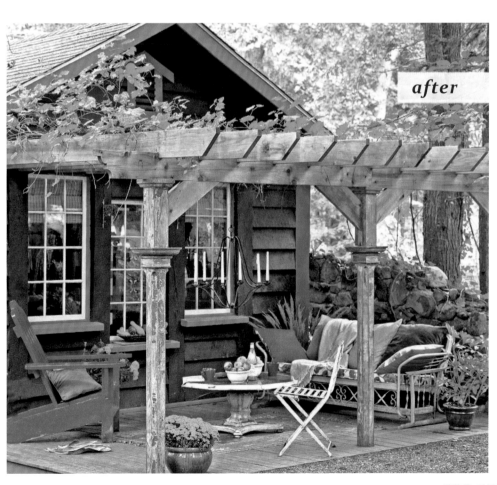

after

before

蒂芬妮的沙發

花費｜220美元（沙發和其他裝襯所需物品）
耗時｜10小時　難度｜★★★☆

重新幫家具裝襯可說是最困難的改造工作之一，
但是護理系學生蒂芬妮‧米薩‧尼爾森（Tiffany Misao Nelson）初生之犢不畏虎，
選擇以改造整張沙發當她第一個裝襯作品。她上了幾堂縫紉課之後，
決定要大膽一點，把她在課程中所學到的應用在客廳的沙發上。
在線上教學的幫助下，她從當地商店買來一塊圖案很美麗的布料，
重新裝襯沙發，創造出乾淨嶄新的風貌。
蒂芬妮對自己的作品大為驚豔，現在有了信心，
準備挑戰德州聖安東尼奧住家的所有裝襯。

after

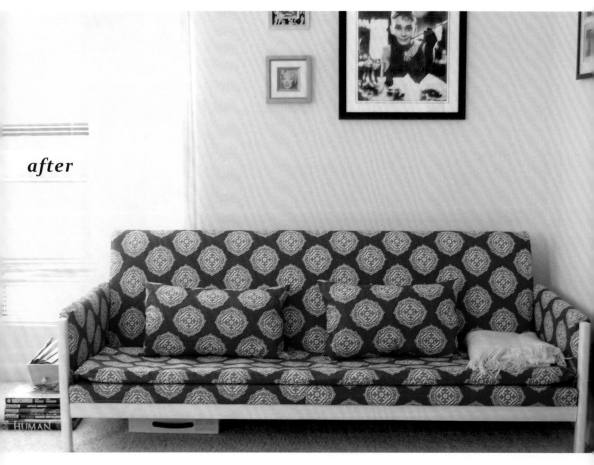

奧圖・巴特的居家裝修

花費｜20萬美元整體裝修的部分

耗時｜1整年才大工告成　難度｜★★★☆

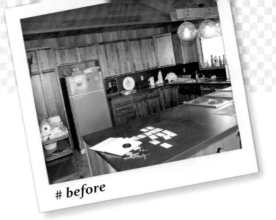

before

許多Design*Sponge讀者喜愛個別家具的改造，

但不可否認，很少有改造帶來的影響會比整個居家都進行裝修要來得大。

Otto Baat Design的路易斯・麥肯錫（Lois MacKenzie）和潘蜜拉・奧勒岡（Pamela Oregon）

完成了這間奧勒岡州波特蘭市的1970年代海濱住宅的改造。

「這棟建築結構紮實，擁有無限開展的潛力，但是室內卻陰暗封閉。

我們的目標是打造舒適現代的環境，與外頭引人注目的奧勒岡州海岸美景相呼應。」

路易斯和潘蜜拉以灰色、黃色、白色和紅色調為主要色調，

混合高級（Tres Tintas的壁紙）和平價（Ikea）的家具家飾，完成這幢住宅的大翻修。

after

歐嘉的衣櫃

花費｜35美元　耗時｜2天　難度｜★★★☆

before

有時，我會遇到讓我魂牽夢縈的家具改造計畫，
科羅拉多州藝術家歐嘉・凱達諾（Olga Kaydanov）
的這項改造是2008年Design*Sponge網站
開始刊登「改造前&改造後」單元以來，我最喜愛的計畫之一。
歐嘉繼承祖母的衣櫃，決定用小型木釘創造出DIY的陽光圖案。
沒錯，每塊小木頭都是歐嘉親手黏上去的，在衣櫃的兩側和抽屜製造出陽光圖案。
歐嘉先將整個衣櫃漆成黑檀木般的暗色調，再將木釘裁切成不同長度，
一條條貼上，製造出客製圖案。
儘管貼出這個圖案要花上很多時間，歐嘉看到最後成品時還是很興奮，
更何況她是用自己獨特的方式來打造這個外觀。

after

卡洛琳的家

花費｜不詳（翻修持續進行，混用新舊家具）
耗時｜前後花了1年　難度｜★★★☆

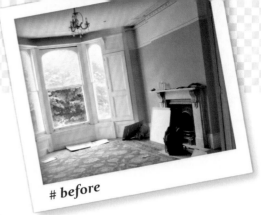

before

平面設計師卡洛琳·波普漢（Caroline Popham）
的居家改造不只是以新換舊。在搬進她位於倫敦的住宅後，
卡洛琳決定在這個空間混用頗具歷史的家具和燈具，創造出嶄新外觀。
在完成更換天花板和水管等大工程後，卡洛琳重漆所有牆面，
搬進各種來自古董市場、二手店和五金行的家具和家飾，
創造出符合屋子歲月感並展現個人風格的樣貌。

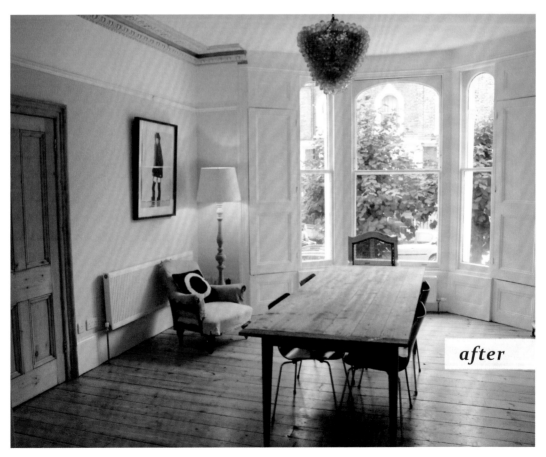

after

CHANGE NO.47 ///

琵拉的中亞蘇札尼織物裝襯椅

花費｜總共3000美元（試著在eBay尋找價格划算的中亞蘇札尼繡品）

耗時｜裝襯花了1週　難度｜★★★★

中亞繡品現在是居家裝潢的一股流行，
不幸的是，它們的價格往往很高。
攝影師琵拉‧瓦提耶拉（Pilar Valtierra）
愛上倫敦Soho Hotel的一對搶眼高背扶手椅，
她想用負擔得起的價格重製類似家具。
她在Craigslist找到一對平價高背扶手椅，
在洛杉磯找到一對平價中亞繡品，
接著請當地裝襯師艾姆士‧英格罕（Ames Ingham）幫她打造夢想中的椅子。
由於使用二手椅，還有買到的中亞繡品本來不是一對，讓她省了一些錢。

before

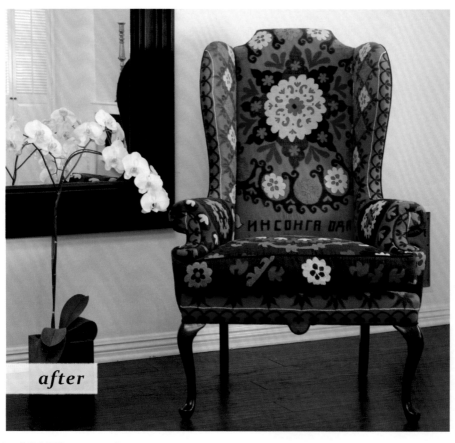

after

艾美的沙發

花費｜1490美元　耗時｜1週　難度｜★★★★

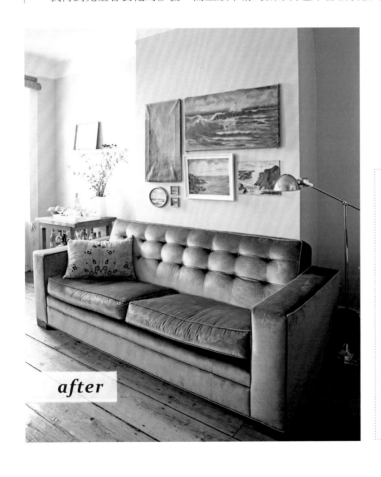

before

當這張沙發來到家中時，
Design*Sponge編輯艾美‧阿薩里托愛死它了。
但是，後來家中來了兩隻小貓，
牠們也愛死了這張沙發，還有沙發上頭的布料。
事實上，小貓喜歡把沙發上的布料扯成一條一條的。
但是，艾美相信沙發骨架堅固耐用，決定試試改造沙發。
她選擇用曼哈頓Joe's的天鵝絨布料，因為天鵝絨布料是割絨所製成，
短絨毛排列整齊密集，貓咪很難抓上去。
除了改變布料，艾美也請布魯克林的DAS Upholstery來幫她把成排釘扣變得更明顯。
「我得到完全客製化的沙發，而上頭平滑的織布再也不會吸引貓咪對它伸出爪子。」

after

艾美的裝襯訣竅

收集雜誌圖片，描繪出你想完成的成品。

　決定你希望布料排列的方向，你希望棱紋凸面在同一塊布料上，還是在對比的顏色上。

　如果你想要成排釘扣，你需要決定釘釦嵌入的深度，還有簇絨的形式。

　當裝襯師來把你的家具帶回工作室，務必給他看你收集的照片，並把你列出的條件都討論一遍。

德魯的客廳

花費｜70,000美元整修總費的一部分
耗時｜3年DIY整修的部分時間　難度｜★★★★

before

要把這樣未經改造的空間，
想像成你的溫暖住家，需要充滿想像力的開放心靈。
但是設計師德魯·艾倫（Drew Allan）就有這樣的想像力，
為妻子莎拉和女兒茱妮亞把辛辛納提州這個經濟大蕭條時代的汽車廠，改造成色彩鮮豔的住家。
在完成地板、牆面和天花板等主要改造後，德魯用路邊撿來的家具和大膽的油漆色彩填滿空間，
帶來溫暖感受，還降低室內裝潢的預算。德魯還使用打折的Lowe壁紙，
強調出牆壁上部美麗的外露橫樑。

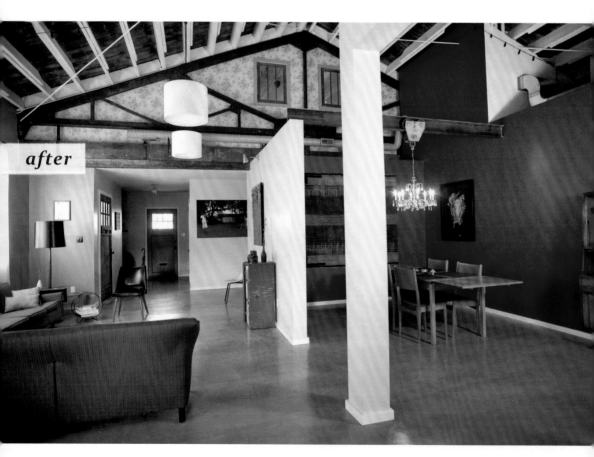

after

瑪麗和傑瑞米的住家

花費｜不詳（整個居家改造計畫的一部分）

耗時｜10個月　難度｜★★★★

before

紐約畢肯（Beacon）Niche Modern燈具的
瑪麗‧魏曲（Mary Welch）和傑瑞米‧派爾斯（Jeremy Pyles）
一看到這幢19世紀早期的工廠建築時，馬上知道這裡就是成為他們住家的最好地點。
雖然空盪盪滿積灰塵的天花板和用木板掩蓋的窗戶讓他們卻步，瑪麗和傑瑞米解釋，
就算空盪盪的，他們仍然「感覺到這個空間的莊嚴，彷彿它是一個生物。」
雖然他們一開始可能有點不自量力，但是成果是讓全家人擁有一個時髦現代化的住家，
讓他們毫無遺憾。這個住宅空間的改造從頂部（新天花板和瑪麗及傑瑞米公司的燈具）
到底部（新鋪地板和主臥室所在的二樓），最終創造出反映個人風格的夢幻住家。

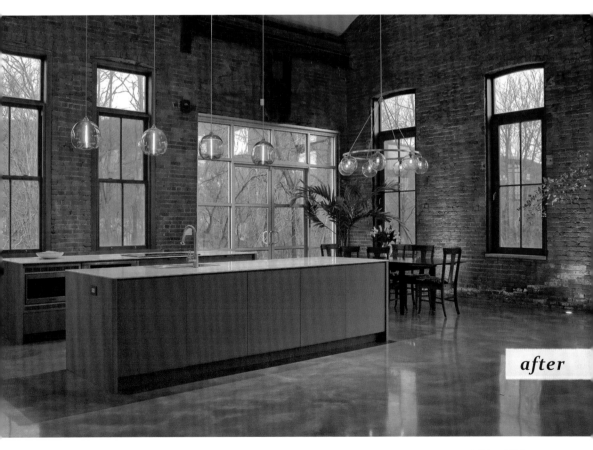

after

◆ 古董&跳蚤市場

Alameda Flea Market
加州, 阿拉米達（每月第一個週日）
www.antiquesbybay.com
這個跳蚤市場在灣區住民、設計師和
Design*Sponge的舊金山編輯心中, 是
個傳奇。在這裡可找到各種美妙的復古家具, 只要確保能早點到！

The Antiques Garage/West 25th Street Market/Hell's Kitchen Flea Market
紐約州, 紐約市（每週六、日）
www.hellskitchenfleamarket.com
除了家具和復古時尚, 還可找到許多意想不到的物件, 像是小畫框、老飯店鑰匙和復古運動器材。

Bell'occhio
www.bellocchio.com
我們喜歡Bell'occhio的復古家飾和擺設。

Brimfield Antique Show
麻州, 布林菲爾德
（5月、7月和9月；日期不一定）
www.brimfield.com
只要我們有空, Design*Sponge團隊都會去這個古董市集。這裡是我們採購復古和古董家飾的最愛地點。

Craigslist
www.craigslist.org
Craigslist的效用可依據你居住的地點而有所不同, 但是如果你眼光夠利, 可在上頭找到一些復古家具和燈飾的划算買賣。

eBay
www.ebay.com
我們喜歡在eBay買所有東西, 從餐具、衣服到家具和珠寶都買得到。記得要定期建立觀察名單, 列出你想尋找的物件種類。

Ethan Ollie
www.etsy.com
在這裡可以買到價格合理的復古物件。想找藝術品、玻璃製品、器皿、燈具和其他小玩意, 也是很棒的地方。

Factory 20
www.factory20.com
位於維吉尼亞州的史特林（Sterling）, 網站整理了許多復古及古董家具家飾供販賣。

1stdibs
www.1stdibs.com
線上古董市集, 有些全球頂尖古董交易商也加入這網站。裡頭的物件價格可能很高, 但是幾乎總是物有所值。

Fyndes
www.fyndes.com
線上藝廊商店, 展售古董和全球各地藝術家的當代設計。

Goodwill
www.goodwill.org
就像救世軍商店（Salvation Army）, 都是尋找平價復古商品的好去處。商品的品質依每個地方的分店而不同, 但是尋找改造計畫和裝飾品的最佳起點。

Hindsvik
www.etsy.com
加拿大時尚夫妻檔丹尼爾（Daniel）和瓦蕾莉亞（Valeria）收集的漂亮復古物件。展售復古農工業物件, 從條板箱和家具到書籍及藝術印刷品都有。

The J. Peterman Company
www.jpeterman.com
當你提到J. Peterman, 可能會想到電視影集《歡樂單身派對》（Seinfeld）中傻里傻氣的那個角色。但這個網站其實搜集了為數可觀的獨家古董和珍藏品。

Old Goode Things
www.ogtstore.com
Old Goode Things專攻獨特的復古與古董物件。除了品質優異的家具, 還有美麗的燈具和古董五金零件, 如門把和拉環。

Ruby Lane
www.rubylane.com
收集許多復古和古董飾品的線上商店。

Salvation Army
www.salvationarmyusa.org
在救世軍商店能否挑到好物件, 取決於你所在地點商店的貨品品質, 但仍是尋找平價復古家具家飾的好去處。

Scott Antique Market
www.scottantiquemarket.com
這個傳奇的亞特蘭大市集擁有眾多復古商品和古董商聚集。除了每月在亞特蘭大舉辦展售, 也於春秋兩季在俄亥俄州的哥倫布市舉辦市集。網站上可看到市集時間的詳細資訊。

Surfing Cowboys
www.surfingcowboys.com
這間南加州商店收藏一系列絕佳的50年代現代家具, 提供全美運送服務。

◆ 寢具&衛浴

Amenity
www.amenityhome.com
從自然得到靈感的寢具, 散發加州時尚風情。

Area, Inc.
www.areahome.com
遊走於陽剛和陰柔風格間的現代風格寢具。

Brook Farm General Store
www.brookfarmgenralstore.com
精心挑選的寢具風格簡潔, 清爽的農村風格是強項。

Cabbages & Roses
www.cabbagesandroses.com
我們喜歡他們的鄉村時尚風格系列的寢具和織品。如果你喜歡柔性風格的花卉設計, 這是你必逛的店。

The Company Store
www.thecompanystore.com
平價、品質佳的寢具和毛巾, 產品線包含多種風格。

Dwell Studio
www.dwellstudio.com
成人和兒童都愛的有趣圖案。我們愛經典的Draper條紋。

Finn Style
www.finnstyle.com
芬蘭風格居家裝潢網站。

Garnet Hill
www.garnethill.com
床單愛好者的天堂。也有各種厚絨布
毛巾和其他家飾。

Inmod
www.inmod.com
這家現代風格設計線上精品店有各種
寢具，甚至還讓你設計個人專屬的枕
頭和床墊。也有各種燈具和家具。

John Robshaw
www.johnrobshaw.com
美麗的印度雕板印染織品，包括床
單、床墊、毯子和抱枕。

L.L. Bean
www.llbean.com
尋找經典法蘭絨和棉質條紋亞麻寢具
的好去處。

Lulu DK for Matouk
www.luludkmatouk.com
如果你想創造出擁有現代風格、具成
人感的臥室空間，值得大手筆購買這
家精緻繽紛的寢具。

Macy's
www.macys.com
不要小看這家百貨公司，販賣的寢具
和毛巾非同小可。你可以在這裡找到
Calvin Klein和Donna Karan的寢具和浴
巾。

Matteo
加州，洛杉磯
www.matteohome.com
販賣柔軟、中性色的亞麻，可與特殊
床單和毯子搭配層疊使用。

Olatz
紐約州，紐約
www.olatz.com
歐拉茲‧施納伯（Olatz Schnabel）
創作經典歐洲風格的亞麻布，絕對
奢華。丈夫朱利安‧施納伯（Julian
Schnabel）則設計這家美好的店面。
我們愛她繽紛寬邊的巴勒摩風格亞麻
布。

Twinkle Living
www.twinkleliving.com
各種色彩鮮豔的幾何花卉圖案的有趣
寢具。

◆ 手工藝和DIY用具

Ace Hardware
www.acehardware.com
可以找到油印蠟紙和金屬質感噴漆等
建築材料和手工藝用品。

Cute Tape
www.cutetape.com
販賣許多日本紙膠帶和其他裝飾膠
帶，適合手工藝和裝飾。

Dick Blick
www.dickblick.com
從紙製品、剪貼相簿到美術用品都可
在Dick Blick一次買齊。

Filz Felt
www.filzfelt.com
可以找到各種顏色、大小和碼數的
100%羊毛氈。

Impress
華盛頓州有多間店鋪
www.impressrubberstamps.com
客製化橡皮章，還有各種預製郵戳設
計。

Kate's Paperie
紐約州的紐約和康乃迪克州的格林威
治設有店面
www.katespaperie.com
每當我們想尋找特殊的紙製品、筆和
鉛筆時，就會選擇這間店。

Letterbox Co.
www.letterboxcostore.bigcartel.com
各種美妙的手工藝用品和小玩意，從
手工藝棉線、復古剪刀和茶色藥瓶，
應有盡有。

Martha Stewart Craft Supplies
www.eksuccessbrands.com/
marthastewartcrafts
瑪莎是手工藝女王，所出的裝飾用紙
和打洞器是我們DIY團隊的最愛。

Metalliferous
www.metalliferous.com
如果你在製作珠寶或其他需要金屬的
手工藝品，這會是你的新歡。他們有
賣純銀原料和卑金屬，此外還有珠子
和復古金屬物件。

Michael's
www.michaels.com
手工藝愛好者的天堂，展售的東西從
緞帶、熱熔膠槍，到畫框及剪貼相簿
用具，應有盡有。

M&J Trimming
紐約州，紐約
www.mjtrim.com
如果要我選擇餘生住進一家店中，絕
對會是M&J Trimming。他們有你想得
到的各種緞帶、鑲條、珠子和水晶。

Paper Source
www.paper-source.com
尋找裝飾紙、手工藝工具和橡皮章的
絕佳商店。

Pearl Paint
紐約、紐澤西、加州和佛羅里達都有
分店
www.pearlpaint.com
販賣美術用品，從顏料、筆刷、帆
布、膠帶到黏土一應俱全，深受藝術
家喜愛。

Ponoko
www.ponoko.com
提供的不是用具，而是幫你實現手工
藝和設計夢想的服務。可以上傳你的
作品計畫，選擇雷射裁切和電子方式
等2D或3D服務來完成點子。Ponoko
會把完成後的作品零件送到你家，讓
你自行拼裝。你也可以在他們的線上
商店買賣該網站服務所產生的作品。

Rockler Woodworking & Hardware
www.rockler.com
無論你的木工計畫規模大小，這家店
都有你需要的物品。也是尋找櫥櫃和
木頭把手的好去處。

Talas
www.talasonline.com
有各種書籍製作用具。

Tinsel Trading

www.tinseltrading.com

跟M&J Trimming一樣，Tinsel Trading是DIY和手工藝狂熱者的麥加聖地。有各式很棒的產品，從亮片、緞帶、流蘇、珠子和鈕子。也有不錯的布料。

♦ 布料

高級布料通常只賣給業內人士（像是室內裝潢師、建築師和設計師），但以下店都都直接賣給消費者，不會有針對「非設計師」的加價行為。

B&J

www.bandjfabrics.com

販賣我們喜愛的珍稀布料系列，Liberty of London。還有高級蕾絲、錦緞和人造皮草。

Henry Road

加州，影城市（Studio City）

www.henryroad.com

販賣設計師寶拉‧史梅爾（Paula Smail）的繽紛布料，包括金色花卉圖案布料，適用於裝潢或居家裝潢計畫。

Kathryn M. Ireland

加州，西好萊塢市（West Hollywood）

www.kathrynireland.com

這位洛杉磯室內暨織品設計師創作出很棒的布料圖案，部分靈感來自摩洛哥和非洲布料。

Kiitos Marimekko

紐約州，紐約

很少有布料能夠打敗經典芬蘭設計品牌Marimekko色彩繽紛的布料。這家是這品牌開設於紐約的概念店，可依碼數為單位購買該公司的許多設計。

Lewis & Sheron Textile Co.

http://lsfabrics.com

亞特蘭大的Lewis & Sheron在網站販賣各式風格的布料，包括許多色彩鮮豔的紮染布。

Lotta Jansdotter

www.jansdotter.com

Lotta的甜美印花很適合用於服飾和家飾。

Mod Green Pod

www.modgreenpod.com

印在有機棉布上的繽紛圖案，還有同系列的壁紙。

Mood Fabrics

加州，洛杉磯和紐約州，紐約

www.moodfabrics.com

許多人認識Mood，是因為他們是Project Runway的布料提供者，但是對我們一般人來説，也是很棒的布料來源。Mood有大量布料，供你選擇用於服飾、手工藝和裝襯。

Purl Soho

紐約州，紐約

www.purlsoho.com

除了艾美‧巴特勒（Amy Butler）和喬爾‧杜伯里（Joel Dewberry）等當代設計師的美妙布料系列，也提供手工藝用具、刺繡和縫紉用品，以及鉤針編織工具。

Rubie Green

www.rubiegreen.com

蜜雪兒‧亞當斯（Michelle Adams）的有機布料，有許多時尚、鮮豔的圖案。

SoSo Vintage

www.etsy.com

收集很棒的一系列明亮色彩復古布料，可用於小型計畫。

Spoonflower

www.spoonflower.com

可客製你自己的布料，用來DIY或販賣。這對獨立設計師和想尋找獨特布料的消費者是很棒的資源。

Studio Bon

www.studiobon.net

設計師波妮‧夏普（Bonnee Sharp）設計的布料有趣又精緻。看看她的棕色和黑色圖案灰白亞麻布。

Textile Arts

www.txtlart.com

收集許多Marimekko和Jungsbergs等斯堪地納維亞設計師的美妙設計。Marimekko的油布可防潮。

♦ 家具&其他

Anthropologie

www.anthropologie.com

從餐具、地毯、燈具到壁紙，這裡收集的每個物件都很美麗。別錯過：各種風格的裝潢五金零件和壁紙，以及許多壁貼設計。

Ballard Designs

佛羅里達、喬治亞和俄亥俄州都有分店

www.ballarddesigns.com

這個知名居家家具網站是尋找裝潢基本家具的好去處，可找到臥室矮椅和裝襯床頭板，還有鏡子和儲藏盒等家飾。

Branch Home

www.branchhome.com

這家線上商店有許多對環境友善的設計，從寢具、茶巾到玩具和餐具都有。

CB2

www.cb2.com

這家連鎖店就像是Crate and Barrel的時髦年輕小妹。值得一看：燈具和書桌飾品。

Chairloom

www.chairloom.com

設計師茉莉‧沃斯（Molly Worth）用明亮時髦的布料裝襯，為舊椅子和沙發帶來新生命。

Design Public

www.designpublic.com

從餐具到設計款兒童用品，全都從設計師那裡直送到你家。

Etsy

www.etsy.com

設計師和手工藝創作者的絕佳市集，每天不斷成長，越來越不可思議。我們愛在這個網站尋找復古餐巾、盤子和餐具。如果要買織品，試試下面幾間Etsy商店：Skinny Laminx（skinnylaminx.etsy.com）、WonderFluff（WonderFluffShop.etsy.com）和Swanky Swell（swankyswell.etsy.com）。

Ikea
www.ikea.com
Design*Sponge的夥伴可說是Ikea改造專家，所以我們經常到那兒去買價格低廉的桌子和椅子，可以輕鬆用油漆或裝飾細節改造。Ikea也有很棒的平價布料可依碼數販賣，有些可網路訂購。

Jayson Home and Garden
伊利諾州，芝加哥
www.jaysonhomeandgarden.com
這家我們在芝加哥的愛店，是從家具、餐具到各種居家用品都有的良好資源。我們喜歡網站上的跳蚤市場專區，會定期上去巡一巡，看看有沒有獨特古董吊燈等復古物件可買。

Moon River Chattel
紐約，布魯克林
www.moonriverchattel.com
這間古董暨居家用品店販售二手建築材料和全新實用物件。我們愛這家店的美麗玻璃器皿和餐具，結合傳統設計和一絲復古感。

2Modern
www.2modern.com
極佳的當代家具、燈具和家飾。

Urban Archeology
波士頓、紐約和芝加哥都有分店
www.urbanarchaeology.com
可找到古董浴缸和部分最佳五金零件的復刻板。我們愛這間店的金屬拉把。

Urban Outfitters
www.urbanoutfitters.com
可以找到一些便宜的可愛家具和家飾。看看他們的時尚小地毯：沒有長絨毛，但是有趣的圖案和色彩彌補了不足。

Velocity Art and Design
華盛頓州，西雅圖
www.velocityartanddesign.com
潮流家飾店。我們喜歡他們支持當地和獨立設計師。

Viva Terra
www.vivaterra.com
對環境友善的居家裝飾，包括回收枕木家具。

West Elm
www.westelm.com
販售平價、跟得上潮流的搶眼家具，不斷求新求變。強推：燈具、寢具和小地毯，還有Parsons風格的桌子和書架。

Wisteria
www.wisteria.com
這個網站搜羅了復古和新穎家具家飾的有趣組合。

◆ **五金零件**

Bauerware
加州，舊金山
www.bauerware.com
有趣的門把和拉環。

ER Butler
www.erbutler.com
製造高品質的客製門把、窗框和家具等五金零件。專精於早期美國、聯邦和喬治亞時代風格。

Eugenia's
www.eugeniaantiquehardware.com
販賣各種獨具風格的真正五金。如果你在重修老房子，想找回原來的外觀和氛圍，這裡是好去處。

House of Antique Hardware
www.houseofantiquehardware.com
如果你非常著迷古董風格物件，這家店賣有許多復刻板五金零件。

MyKnobs.com
www.myknobs.com
這個網站販賣許多門把、拉環、門用零件和其他五金。我愛他們的掛鉤和樹枝風格拉環。

The Hook Lady
www.hooklady.com
販賣為數驚人的掛鉤，包括許多復古及古董風格產品。我們喜歡他們的特殊造型系列掛鉤，有蝙蝠、小手、豬和美人魚等造型。

◆ **燈具**

Barn Light Electric
www.barnlightelectric.com
如果你喜歡復古農舍燈的造型，那麼你一定會喜歡他們的平價金屬及琺瑯燈具系列。也販賣許多籠式掛燈。

Lumens
www.lumens.com
無論你想找的是現代或傳統，室內或室外燈飾，這個網路零售商都能提供符合你風格和預算需求的產品。

Niche Modern
www.nichemodern.com
他們的燈具結合了現代化的玻璃球和古董感的愛迪生燈泡，創作出真正獨特的外觀。

1000 Bulbs
www.1000bulbs.com
如果你需要燈泡，就來這間店。從螺旋式螢光省電燈泡、鹵素燈泡到金鹵燈和彩虹管，應有盡有。

Rejuvenation
奧勒岡州，波特蘭和華盛頓州，西雅圖
www.rejuvenation.com
復古風燈具，還有燈罩、五金及燈具零件。

Schoolhouse Electric
紐約州，紐約和奧勒岡州，波特蘭
www.schoolhouseelectric.com
收集許多很棒的復古燈具和玻璃燈罩。客座設計師系列包括復古和當代設計。

Sundial Wire
www.sundialwire.com
販賣很棒的燈具相關零件，如高品質的布包鐵絲。

The Future Perfect
www.thefutureperfect.com
如果你想找獨一無二的物件，大衛·阿赫德夫（David Alhadeff）的The Future Perfect是最好的選擇。他們的設計並不便宜，但是保證為你家帶來大膽的設計氛圍。

Y lighting
www.ylighting.com
讓你大開眼界的線上燈具（天花板燈、桌燈、地燈、軌道燈等等）零售商。

◆ 油漆

Behr
www.behr.com
棒極了的亮色調，非常適用於陽光室、兒童房或需要明亮色彩的空間。

Benjamin Moore
www.benjaminmoore.com
我的每個居家改造計畫幾乎都仰賴Benjamin Moore的油漆。擁有不同灰色調的油漆。

California Paints
www.californiapaints.com
很棒的無揮發性有機化合物（VOC）、對環境友善油漆，還有令人眼睛一亮的古典油漆系列。

Farrow & Ball
www.farrow-ball.com
油漆界的勞斯萊斯。隨便出一款顏色我都會盲目信任購買。他們的油漆乾得很漂亮，有各種獨特色彩，其中許多調出自歷史老宅色調。

Hudson Paint
www.hudsonpaint.com
商品中有些是市面上最棒的黑板漆，包括Mercantile Red等讓人意想不到的顏色。

Martha Stewart Living Paint
全美的Home Depot商店都可買到。
www.homedepot.com
油漆色彩就像該品牌的風格指標瑪莎本人一樣，經典且清新。

Montana Spray Paint
www.montana-spraypaint.com
最多噴漆色彩選擇的店之一。是所有居家改造藝術家必逛商店。

◆ 地毯&地板

Angela Adams
緬因州，波特蘭
www.angelaadams.com
安琪拉的地毯設計靈感來自大自然，彷彿地板上的藝術品。

Bev Hisey
www.bevhisey.com
貝芙的長毛絨地毯由明亮色彩和圖案組成。絕對值得你奢侈一下。

Blue Pool Road
www.bluepoolroad.com
佩琪·翁（Peggy Wong）的當代地毯系列，適合用於成人房和兒童房。

Dash and Albert
www.dashandalbert.com
輕質棉地毯最適合夏天。

FLOR
www.flor.com
色彩和圖案都一流的方塊地毯，可用來混搭於訂做地板上，營造時髦感。

Gan Rugs
www.gan-rugs.com
這家西班牙設計公司生產令人驚豔的高品質手工製豪華地毯。網站上有地方零售商的資訊。

Jonathan Adler
www.jonathanadler.com
點亮房間的輕鬆時尚地毯。看看強納森的Greek Key和Pat Nixon圖案，兩者與傳統或現代裝潢風格都很搭。

Judy Ross
www.judyrosstextiles.com
我們的最愛是：用紐西蘭羊毛製成的絕佳手織桌旗。

Kea
www.keacarpetsandkilims.com
繡織地毯是我們的最愛。有極佳的摩洛哥碎布地毯（boucherouite）系列。

Madeline Weinrib Atelier
紐約州，紐約
www.madelineweinrib.com
紐約ABC Carpet & Home的展示間滿是溫瑞伯（Weinrib）的圖案地毯設計，每一塊都是一個天堂。她大膽的刺繡圖案值得你奢侈一回，平織的字紋系列設計則是經典。

◆ 餐具

Fishs Eddy
紐約州，紐約
www.fishseddy.com
這間店很有趣，可找到飯店和飛機用的銀器和餐具，以及有趣的復刻板餐具。

Global Table
紐約州，紐約
www.globaltable.com
販售來自全球各地的各式餐具，從日本陶器茶具組、荷蘭玻璃器皿到印度獸角碗都有。

Heath Ceramics
加州洛杉磯、舊金山和騷莎里托（Sausalito）都設有分店
www.heathceramics.com
這家位於騷莎里托的公司落實了環保、手作的餐具製造美學，深受Design*Sponge團隊喜愛。陶器堅固耐用，幾乎可與所有風格混用，絕對不會過時。也製造絕佳的釉料瓷磚，包括浮雕圖案瓷磚。「庫存二手區」（Overstock and Seconds）是尋找折扣品的好去處。

Moon River Cattel
（見p.374的家具&其他）

Mud Australia
www.mudaustralia.com
美食攝影師和美食擺盤專家都愛極這家公司的美麗餐具。我們為Design*Sponge拍攝食物照片時，常常用這家的餐具。這些陶瓷的細緻色澤幫忙創造了餐桌的浪漫氣氛。

Pearl River Mart
紐約州，紐約
www.pearlriver.com
這家紐約商店是個樂園，可找到平價的碗、筷、餐盤、玩具和各種從中國來的玩意。必逛：各式各樣的宣紙燈籠，裝上燈泡就很有設計感。

Plum Party
www.plumparty.com
依主題分類的平價派對用品，從萬聖節派對到機器人派對等主題都可找到適用物品。

Table Art
加州，洛杉磯
販售優雅時髦的餐具。是尋找結婚和其他特殊場合禮物的好去處。

◆ **瓷磚**

Ann Sacks
www.annsacks.com
六邊形地磚是經典。另一項心頭好：Angela Adams系列。

Fireclay Tile
www.fireclaytile.com
這家公司的特點在於100%回收手工玻璃和陶瓷，有各種美麗的設計和色彩。

Habitus Architectural Finishes
紐約州，紐約市
www.habitusnyc.com
從軟木塞瓶蓋工廠回收的軟木塞製成的軟木塞馬賽克磚，有天然的軟木塞色調，或各種客製化顏色。

Heath Ceramics
（見餐具）

Modwalls
www.modwalls.com
尋找地下鐵磚或其他現代瓷磚的好地方。也提供不同永續瓷磚。

◆ **壁紙**

Allan the Gallant
www.patterntales.com
手繪壁紙，風格讓人聯想到素描本上亂畫圖案的放大版。真的很特別。

Ferm Living
www.fermlivingshop.us
色彩鮮豔且圖案風格大膽。

Fine Little Day
www.finelittleday.com
藝術家伊莉莎白·鄧克（Elizabeth Dunker）的手繪壁紙很美麗，是傳統圖案壁紙的非傳統替代品。其中兩系列設計，Ohoy和Mountain，是她在弟弟奧圖（Otto）的協助下所創作的。

Flavor Paper
紐約，布魯克林
www.flavorleague.com
如果你喜歡從1970年代得到靈感的Mylar（無酸聚脂片）閃亮壁紙，Flavor Paper就是你要找的壁紙店。強烈色彩和時髦圖案很酷，適合夜店和時髦的市中心住家。

Graham and Brown
www.grahambrown.com
極佳的設計師系列，包括艾美·巴特勒和馬塞·汪德斯（Marcel Wanders）等頂尖設計師的壁紙。

Grow House Grow
www.growhousegrow.com
布魯克林設計師凱蒂·迪迪（Katie Deedy）從大自然、海洋生物和女科學家得到靈感，創造出美麗的壁紙系列。

Hygge & West
www.hyggeandwestshop.com
茱莉亞·盧斯曼（Julia Roothman；她幫本書畫了插畫！）、喬伊·周（Joy Cho）和艾蜜莉·瑪莉·寇斯（Emily Marie Cox）等獨立藝術家設計的壁紙。

Jocelyn Warner
www.jocelynwarner.com
喬瑟琳·華納的金屬光澤壁紙讓我無法招架，既精緻又女性化。

Maidson and Grow
www.maidsonandgrow.com
提供色彩鮮豔，又帶點學生風格的壁紙圖案，是無趣牆面的絕佳解藥。

Makelike
shop.makelike.com
奧勒岡州波特蘭市的藝術家從仙人掌得到靈感發想出圖案，創造出有趣的設計。

Miss Print
www.missprint.co.uk
倫敦設計工作室，生產迷人的復古系列壁紙。可送貨至美國。

Mod Green Pod
（見p.374的布料）

Nama Rococo
www.namarococo.com
設計師凱倫·孔伯（Karen Comb）的手繪壁紙，值得你揮霍一下。

Secondhand Rose
紐約州，紐約市
www.secondhandrose.com
紐約市的珍寶，收集的復古壁紙系列無可匹敵。

Turner Pocock
www.turnerpocockcazalet.co.uk
網球、斑馬和板球等有趣圖案的壁紙。

Walnut Wallpaper
加州，洛杉磯
www.walnutwallpaper.com
大膽、明亮又有趣的設計，有些從復古得到靈感，有些則較為現代。

Marites Abueg and Keith Morris
Berkeley, California
www.abmoarchitects.com

Michelle Adams
New York, New York
www.rubiegreen.com
www.lonnymag.com

Abigail Ahern
London, England
www.atelierabigailahern.com

Martina and Jason Ahlbrandt
Nashville, Tennessee
www.lightanddesign.com

Dave Alhadeff
Brooklyn, New York
www.thefutureperfect.com

Drew Allan
Cincinnati, Ohio
www.drewings.com

Erik Anderson
Indianapolis, Indiana
www.gerardotandco.com

Jessica Antola
Brooklyn, New York
www.antolaphoto.com

Heather and Jon Armstrong
Salt Lake City, Utah
www.dooce.com

Graham Atkins-Hughes
London, England
www.grahamatkinshughes.com

Amy Azzarito
Brooklyn, New York
www.amyazzarito.com

John Baker and Juli Daoust
Georgian Bay, Ontario, Canada
www.mjolk.ca

Jennifer Barratt
Indianapolis, Indiana
www.barrattdesign.com

Carlo Bernard and Pilar Valtierra
Los Angeles, California
www.pilarvaltierra.com

Tony Bevilacqua and Alicia Cornwell
Boston, Massachusetts
www.chromalab.net

Monika Biegler Eyers
London, England

Barb Blair
Greenville, South Carolina
www.knackstudios.com

Kate Bolick
Brooklyn, New York

Grace Bonney and Aaron Coles
Brooklyn, New York
www.designspongeonline.com

Kimberly Brandt
Portland, Oregon
www.billedesign.blogspot.com

Conn Brattain and John Giordani
Maui, Hawaii
www.cuckooforcoconuts.com

Susan and William Brinson
New York, New York
www.studiobrinson.com

Amanda Brown and Lizzie Joyce
Austin, Texas
www.spruceaustin.com

Karen Brown
Malden, Massachusetts

Lyndsay Caleo and Fitzhugh Karol
Brooklyn, New York
www.thebrooklynhomecompany.com

Ashley Campbell
Broken Arrow, Oklahoma
www.ashleyannphotography.com

Alyn Carlson and Paul Clancy
Westport, Massachusetts
www.alyncarlson.com
www.paulclancyphotography.com

Matt Carr
Toronto, Ontario

Emma Cassi
London, England
www.emmacassi.com

Christine Chitnis
Providence, Rhode Island
www.christinechitnis.com

Matt and Beth Coleman
Lancaster, Pennsylvania
www.bethplusmatt.com

Shannon Crawford
Salt Lake City, Utah
www.saltlakedesignergal.blogspot.com

Kathy Dalwood
London, England
www.kathydalwood.com

Jim Deskevitch and Corbett Marshall
Brooklyn, New York
www.variegated.com

Anne Ditmeyer
Paris, France
www.pretavoyager.com

Derek Dollahite and Alyson Fox
Austin, Texas
www.alysonfox.com

Erica Domesek
New York, New York
www.psimadethis.com

Maya Donenfield
Ithaca, New York
www.mayamade.blogspot.com

Lori Dunbar
Sheboygan, Wisconsin
www.finandroe.com

Elizabeth Dunker
Gothenburg, Sweden
www.finelittleday.com

Keeley Durocher
Ottawa, Ontario, Canada
leel-angelsinthearchitecture.blogspot.com

Scott Engler
San Francisco, California

Emerson and Ryan
Lee, New Hampshire
www.emersonmade.com

Linda Facci
Woodstock, New York
www.faccidesigns.blogspot.com

Derek Fagerstrom and Lauren
Smith
San Francisco, California
www.curiosityshoppeonline.com

Christine Foley and Paul Sperduto
Brooklyn, New York
www.moonriverchattel.com

Lynda Gardener
Melbourne, Australia
www.empirevintage.com.au

KC and Sara Giessen
Atlanta, Georgia
www.kcgiessen.com
www.sarahanks.com

Lucy Allen Gillis
Athens, Georgia

Kara Ginther
Madison, Wisconsin
www.karaginther.com

Scott Goldberg
Venice, California

Genevieve Gorder
New York, New York
www.genevievegorderhome.com

Lib by Gourley
Knoxville, Tennessee
www.libbygee.blogspot.com

Trish Grantham
Portland, Oregon
www.trishgrantham.com

Nicole Haladyna
Austin, Texas
www.oh-clementine.com

Marcus Hay
New York, New York
www.marcushayfluffnstuff.blogspot.com

Tim Haynes and Neryl Walker
Melbourne, Australia
www.neryl.com

Tara Heibel
Chicago, Illinois
www.sprouthome.com

Jessica Helgerson
Portland, Oregon
www.jhinteriordesign.com

Lucinda Henry
Portland, Oregon
www.shaktispacedesigns.com

Pamela Hill and Lois MacKenzie
Portland, Oregon
www.ottobaat.com

Michelle Hinckley
Oro Valley, Arizona
www.windhula.blogspot.com

Bev Hisey
Toronto, Ontario, Canada
www.bevhisey.com

Lily Huynh
Seattle, Washington
www.nincomsoup-fancy.blogspot.com

Alison Julius and Louis Marra
Bridgehampton, New York
www.maison24.com

Olga Kayadanov
Denver, Colorado
www.olgakayadanov.com

Tamara Kaye-Honey
Los Angeles, California
www.houseofhoney.la

Chad Kelly
Austin, Texas
www.baldmanmod.carbonmade.com

Christy Kilgore
Charleston, Illinois
www.twitter.com/ckilgore

Clara Klein
Brooklyn, New York
www.kclara.wordpress.com

Aun Koh and Su-Lyn Tan
Singapore
www.chubbyhubby.net

Jessica Lynch
Anacortes, Washington
www.slowshirts.com

Jason Martin
Los Angeles, California
www.jasonmartindesign.com

Meg Mateo Ilasco
Pinole, California
www.mateoilasco.com

Maya Marzolf
Brooklyn, New York
www.legrenierny.com

Brett McCormack
New York, New York
www.brettmccormack.com

Carmen McKee Bushong
Los Angeles, California
www.carmenmbushong.com

P.J. Mehaffey
Brooklyn, New York
www.pjmehaffey.com

Amy Merrick
Brooklyn, New York
www.emersonmerrick.blogspot.com

Linda and John Meyers
Portland, Maine
www.warymeyers.com

Shelly Miller Leer
Carmel, Indiana
www.fliptstudio.com

Nancy Mims
Austin, Texas
www.modgreenpod.com

Stephanie Moffitt
Sydney, Australia
www.mokumtextiles.com

Heather Moore
Capetown, South Africa
www.skinnylaminx.com

Kimberly Munn
Newport News, Virginia
www.ragehaus.com

Olga Naiman
Brooklyn, New York
www.aparat.us

Carol Neily
Lyon, France
www.basicfrenchonline.com

Lauren Nelson
Cambridge, Massachusetts
www.laurennelson.net

Tiffany Misao Nelson
San Antonio, Texas

Davy Newkirk
Los Angeles, California

Christy and Carl Newman
Woodstock, New York
www.thenewpornographers.com

Halligan Norris
Philadelphia, Pennsylvania
www.halligannorris.com

Shay-Ashley Ometz
Dallas, Texas
www.bee-things.com

Rosie O'Neil
Los Angeles, California

Jessica Oreck
New York, New York
www.myriapodproductions.com

Leslie Oschmann
Amsterdam, The Netherlands
www.swarmhome.com

Nicolette Owens
Brooklyn, New York
www.nicolettecamille.com

Wayne Pate and Rebecca Taylor
Brooklyn, New York
www.goodshapedesign.com
www.rebeccataylor.com

Bettina Pedersen
Hilleroed, Denmark
www.ruki-duki.blogspot.com

Michael Penney
Toronto, Ontario, Canada

Dan Perna and Kin Ying Lee
Brooklyn, New York
www.madewell.com
www.jcrew.com

Rebecca Phillips
Brooklyn, New York

Caroline Popham
London, England
www.carolinepopham.com

Brooke Premo
Tuscaloosa, Alabama
www.playinggrownup.etsy.com

Kate Pruitt
Oakland, California
www.thisartifact.com

Jeremy Pyles and Mary Welch
Beacon, New York
www.nichemodern.com

Samantha Reitmayer
Dallas, Texas
www.styleswoon.com

Jill Robertson and Jason Schulte
San Francisco, California
www.visitoffice.com

Sarah Ryhanen
Brooklyn, New York
www.saipua.com

Shirin Sahba
Vancouver Island, Canada
www.shirinsahba.com

Morgan Satterfield
Hemet, California
www.the-brick-house.com

Jacqueline and George Schmidt
Brooklyn, New York
www.screechowldesign.com

Kirsten D. Schueler
Richmond, Virginia
www.hersheyismybaby.etsy.com

Myriah Scruggs and Nadia Yaron
Brooklyn, New York
www.nightwoodny.com

Bonnee Sharp
Dallas, Texas
www.studiobon.com

Nick Siemaska and Lauren
Zimmerman
Boston, Massachusetts
www.secondcoatdesign.blogspot.com

Adam Silverman
Los Angeles, California
www.atwaterpottery.com
www.heathceramics.com

Molly Sims
New York, New York

Tanya Risenmay Smith
Portland, Oregon
www.treyandlucy.blogspot.com

Genifer Goodman Sohr
Nashville, Tennessee
www.gensfavorite.com

Orlando Dumond Soria
Los Angeles, California
www.orlandosoria.com

David Stark
Brooklyn, New York
www.davidstarkdesign.com

Eric Teng
New York, New York
www.dmdinsight.com

Joy Thigpen
Winder, Georgia
www.joythigpen.com

Kathleen Kennedy Ullman
Seattle, Washington
www.twigandthistle.com

Michele Varian
New York, New York
www.michelevarian.com

Diana van Helvoort
Munich, Germany
www.ribbonsandcrafts.com

Alissa Parker-Walker and Ryan
Walker
Philadelphia, Pennsylvania
www.shophorne.com

Britni Wood
New York, New York

Christine Zamora
Oakland, California
www.heathceramics.com

Tassy Zimmerman
Brooklyn, New York
www.sprouthome.com

圖片版權出處

作者和出版社誠摯感謝以下版權所有人授權使用照片。

Martina Ahlbrandt: page 349
Drew Allan and Julianna Boehm: page 370
Rinne Allen: pages 178−79
Erik Anderson: page 268
Jessica Antola: pages 94−97
Jon and Heather Armstrong: pages 78−79
Graham Atkins-Hughes: pages 112−13 and 166−67
Corina Bankhead: page 367
Lincoln Barbour: pages 140−41
Belathee: page 219
Barb Blair: pages 342 and 345
Grace Bonney: pages 192−93, 202, and 205
Kimberly Brandt: page 232
Conn Brattain: page 323
William Brinson: pages 148−51
Karen Brown: page 335
Hallie Burton: pages 44−45
Ashley Campbell of Ashley Ann Photography: page 327
Emma Cassi: pages 172−73
Christine Chitnis: page 215
Tom Cinko and Jeremy Welch: page 371
Paul Clancy: pages 74−77
Patrick Cline of Brand Arts and *Lonny* magazine:
 pages 28−29, 31−33, 233, and 271
Beth Coleman: page 322
Alicia Cornwell: page 357
Shannon Crawford: page 207
Todd Crawford and Katrina Wittkamp: pages 118−19
Jeffery Cross: pages 355 and 365
Kathy Dalwood: pages 158−59
Juli Daoust: pages 104−05
Lori Dunbar: page 338
Elisabeth Dunker: pages 110−11
Keeley Durocher: page 351
Amanda Elmore: pages 138−39
Emersonmade: pages 100−03
Derek Fagerstrom and Lauren Smith: pages 199, 200, 201, 203,
 206, 212, 213, 214, 220, 223, 229, 236, 237, 239, 241, 243,
 246, 247, 248, 251, 259, 261, 263, 264, 267, and 273
Philip Ficks: pages 42−43
Eurydice Galka: page 361
K.C. Giessen: page 324
Emily Gilbert: pages 160−63
Kara Ginther: page 359
Terri Glanger: pages 64−65
Scott Goldberg: page 358
Donna Griffith: pages 80−83
John Gruen: page 363
Gustavo Campos Photography: pages 108−09
Nicole Haladyna: page 334
Michelle Hinckley: pages 326 and 329
Troy House: pages 168−71
Marvin Ilasco: pages 186−89
Ditte Isager and Tara Donne: pages 36−37
Tim James: pages 58−61
Kim Jeffery: pages 124−27 and 142−45
Laure Joliet: pages 184−85
Melissa Kaseman: pages 106−07
Dean Kaufman: pages 40−41
Olga Kaydanov: page 366

Christy Kilgore: page 352
Clara Klein: page 232
Aun Koh: pages 180−81
Sabra Krock: pages 296−97 and 301−17
Michael Lantz and Libby Gourley: page 347
Jessica Lynch: page 356
Maison 24: page 360
Jason Martin: page 339
Brett McCormack: page 354
Carmen McKee Bushong: page 328
James Merell: pages 66−69
Amy Merrick: pages 210, 211, and 249
John Meyers: pages 114−17
Joe Miller: page 336
Johnny Miller: pages 10−15, 30, 34−35, 54−57, 70−73, 90−91,
 122−123, 152−53, 174−75, 225, 275, 340, 343, and 369
Johnny Miller and Grace Bonney: pages 120−21
Merry Lu Miner and Chad Kelly: page 346
Heather Moore: pages 92−93
Kimberly Munn: page 227
Lauren Nelson: page 325
Tiffany Misao Nelson: page 364
Stacy Newgent: pages 154−57
Nightwood: page 348
Halligan Norris: page 257
Cliff Norton: pages 190−91
Shay-Ashley Ometz: pages 194−95
Alissa Parker-Walker: pages 84−85
Michael Paulus: pages 136−37
Bettina Pedersen: page 209
Tec Petaja: pages 50−53
Rebecca Phillips: pages 98−99
Richard Powers: pages 26−27
Brooke Premo: page 333
Bronwyn Proctor: page 331
Kate Pruitt: pages 217, 235, 245, and 272
Jean Randazzo: pages 16−17 and 176−77
Jess Roberts: pages 128−31
Manny Rodriguez: pages 182−83
Hector M. Sanchez: pages 20−23
Kirsten D. Schueler: page 216
Jason Schulte: pages 46−49
Nick Siemaska: page 353
Shakti Space Designs: page 344
Ellen Silverman: pages 24−25
Tanya Risenmay Smith: page 330
Orlando Dumond Soria: page 337
Sprout Home: page 253
Derek Swalwell: pages 62−63
Pete Tabor: pages 86−89
Eric Teng: page 350
Joy Thigpen: pages 146−47
Lesley Unruh: pages 18−19
Pilar Valtierra: page 368
Wouter van der Tol: pages 160−61
Diana van Helvoort: page 341
Neryl Walker and Tony Owczarek: page 362
Matthew Williams: pages 38−39 and 130−31
Wondertime Photography: page 332

致謝

這本書與我們在Design*Sponge網站上的文章一樣，是團體合作的成果。我真的很幸運，能夠和一群很棒的作家和手工藝達人一起合作。我誠摯感謝以下內容提供者：艾美·阿薩里托、安·迪特梅爾、凱特·普伊特、羅倫·史密斯、德瑞克·法格史朵姆、克莉絲汀娜·吉爾、莎拉·雷哈勒、艾美·梅瑞克、艾希莉·英格利許（Ashley English）、艾麗莎·帕克沃克、雷恩·沃克、艾莉西·哈瑞姆波利斯（Alethea Harampolis）、吉兒·皮洛特（Jill Pilotte）、莉亞·湯瑪士、史黛芬妮·托達羅（Stephanie Todaro）、海麗根·諾里斯、海莉·華寧（Haylie Waring）、貝瑞·巴拉（Brett Bara）、吉妮·布蘭曲·史戴林（Ginny Branch Stelling）、莎拉、艾美與安娜·布萊辛（Anna Blessing）、芭柏·布萊爾和尼克·歐森。我要特別感謝我最愛的布料專家，謝謝他們幫忙本書的裝襯單元：亞曼達·布朗、莉西·喬伊斯、南西·米姆斯和雪莉·米勒·李爾（Shelly Miller Leer）。

無疑地，寫一本書和每天在部落格寫短文截然不同。有幾個勇敢的夥伴加入我的行列，日復一日辛苦工作，把我們的部落格變成這本美麗的書。我無法用言語表達艾美·阿薩里托、史黛芬妮·托達羅和凱特·普伊特在這段期間對我的幫助和支持有多重要。在我需要的時候，她們每個人都鼓勵我，幫助我振作向前；我永遠會感謝這點。

我很幸運能夠和攝影師強尼·米勒（Johnny Miller）和造型師夏娜·浮士德（Shana Faust）合作本書。強尼在工作時很親切，他的作品則相當美麗。而沒有夏娜的幫忙，本書的封面不會如此好看。

工匠對品質的承諾和盡可能創造完美書籍的堅持也激勵了我。謝謝所有相信這本書能夠完成，並幫助我完成本書的人：艾美·布瑞森（Amy Bramson）、楊·德瑞傑尼克（Jan Derevjanik）、特倫特·杜菲（Trent Duffy）、南西·穆瑞（Nancy Murray）、艾美·科雷（Amy Corley）、利亞·羅南（Lia Ronnen）、克瑞莎·易（Chrissa Yee）、布莉姬·海京（Bridget Heiking）、傑洛·戴爾（Jarrod Dyer）、凱諾娜·彼得森（Keonaona D. Peterson）、凱瑟琳·卡馬戈（Katherine Camargo）和貝絲·卡斯柏（Beth Caspar）。我還要特別感謝我的編輯英格麗·亞伯拉莫維奇（Ingrid Abramivitch）。

我很榮幸從網站2007年第一次改版起，就能和ALSO設計公司的茱麗亞·羅斯曼（Julia Rothman）、珍妮·沃沃斯基（Jenny Volvovski）和麥特·拉摩斯（Matt Lamothe）合作。他們是我合作過最有天分和創意的設計師，看著他們把這本書完成是種樂趣。面對我一再要本書再「女孩子氣」一點的要求，他們總是很有耐心；而茱麗亞則是那個鼓勵我把這本書從白日夢變成現實的推手。她的建議和支持對我很重要。

雖然現在我住在布魯克林，我的心永遠在維吉尼亞；我在故鄉學到擁有一個家的感覺；無論如何，我的父母永遠是我的後盾。我用再多言語也無法感謝我的雙親。他們永遠是我最大的鼓勵。

當然，我的感謝名單是不可能缺了那位幾乎和我一樣時時生活並呼吸著Design*Sponge的人，我的丈夫亞倫。他的眼光、建議和支持幫助網站克服困難，我無法想像還有誰比他更合適當我生活和工作上的夥伴。

感謝您購買 **就愛家設計** 居家設計‧裝潢‧DIY‧改造‧花藝‧買物
　　　　　　　　　　　　　省錢絕技大公開，輕鬆打造舒適風格窩

為了提供您更多的讀書樂趣，請費心填妥下列資料，直接郵遞（免貼郵票），即可成為奇光的會員，享有定期書訊與優惠禮遇。

姓名：_____　身分證字號：_____

性別：□女　□男　生日：

學歷：□國中（含以下）　□高中職　　□大專　　　□研究所以上

職業：□生產\製造　　□金融\商業　□傳播\廣告　□軍警\公務員

　　　□教育\文化　　□旅遊\運輸　□醫療\保健　□仲介\服務

　　　□學生　　　　□自由\家管　□其他

連絡地址：□□□ _____

連絡電話：公（　）_____　宅（　）_____

E-mail：_____

■您從何處得知本書訊息？（可複選）

　　□書店 □書評 □報紙 □廣播 □電視 □雜誌 □共和國書訊

　　□直接郵件 □全球資訊網 □親友介紹 □其他

■您通常以何種方式購書？（可複選）

　　□逛書店 □郵撥 □網路 □信用卡傳真 □其他

■您的閱讀習慣

　文　學 □華文小說　□西洋文學　□日本文學　□古典　□當代

　　　　　□科幻奇幻　□恐怖靈異　□歷史傳記　□推理　□言情

　非文學 □生態環保　□社會科學　□自然科學　□百科　□藝術

　　　　　□歷史人文　□生活風格　□民俗宗教　□哲學　□其他

■您對本書的評價（請填代號：1.非常滿意 2.滿意 3.尚可 4.待改進）

　書名___ 封面設計___ 版面編排___ 印刷___ 內容___ 整體評價___

■您對本書的建議：

電子信箱：lumieres@bookrep.com.tw

傳真：02-86671065

客服電話：0800-221029

小

Lumières

奇光出版

請沿虛線對折寄回

| 廣　告　回　函 |
| 板橋郵局登記證 |
| 板橋廣字第10號 |
| 信　　函 |

231
新北市新店區民權路108-1號4樓

奇光出版　　收

請沿虛線剪下